MANUEL ÉLÉMENTAIRE D'ARCHÉOLOGIE NATIONALE

PAR

L'ABBÉ JULES CORBLET,

Membre de plusieurs Sociétés savantes françaises et étrangères

DESSINS DE M. E. BRETON,
MEMBRE DE LA SOCIÉTÉ DES ANTIQUAIRES DE FRANCE.

Ouvrage faisant partie
DE LA COLLECTION DES LIVRES CLASSIQUES PUBLIÉE SOUS LA DIRECTION
DE M. L'ABBÉ P. M. CRUICE,
CHANOINE HONORAIRE DE PARIS, DIRECTEUR DE L'ÉCOLE NORMALE ECCLÉSIASTIQUE
DES CARMES, DOCTEUR ÈS LETTRES.

PERISSE FRÈRES, LIBRAIRES-ÉDITEURS

PARIS **LYON**
NOUVELLE MAISON | ANCIENNE MAISON
RUE SAINT-SULPICE, 38 | GRANDE RUE MERCIÈRE, 33
ANGLE DE LA PLACE. | ET RUE CENTRALE, 68.

1851

MANUEL ÉLÉMENTAIRE

D'ARCHÉOLOGIE NATIONALE

Tout exemplaire non revêtu de ma signature sera réputé contrefait et poursuivi conformément aux lois.

MÊME LIBRAIRIE.

Éléments de Littérature et de Rhétorique; ouvrage destiné aux classes de seconde et de rhétorique, offrant les jugements et les meilleures dissertations littéraires des plus habiles critiques, de Fénelon, Racine, Despréaux, Arnauld, Blair, Voltaire, Vauvenargues, Marmontel, Schlegel, de Bonald, Villemain, etc., etc.; par l'abbé CRUICE, docteur ès-lettres, supérieur de l'École Normale ecclésiastique des Carmes, à Paris. Un vol. in-12.

Éléments de Littérature, par L.-L. BURON. Un vol. in-12.

Cet ouvrage, fruit d'une longue expérience, est principalement destiné aux personnes qui ne font que des études françaises; il offre l'avantage de renfermer, dans un nombre de pages très-restreint, les règles du style, la rhétorique, les genres en prose, la prosodie française et les genres en vers. Les exemples les mieux choisis ajoutent à la clarté des règles et des définitions, et contribuent à les faire mieux comprendre.

EXTRAIT DU COMPTE-RENDU DE QUELQUES JOURNAUX.

« Le livre de M. Buron est un résumé fort utile des principes de notre littérature... » (*Journal général de l'Instruction publique*. 17 octobre 1849.)
« La plus grande clarté et la plus grande précision distinguent le petit ouvrage de M. Buron. » (*Le Pays*, 22 novembre 1849.)
« Lorsqu'on a lu attentivement le petit volume de M. Buron, on possède en réalité la substance de tout ce qui se rapporte au double art de parler et d'écrire. »
(*Le Voleur artistique et littéraire*, 17 novembre 1849.)

Abrégé de l'Histoire de la Littérature en France, résumée pour les classes élémentaires. Un vol. in-12.

Ce volume renferme tout ce que notre littérature offre de plus essentiel à connaître, et, quoique resserré dans des limites fort restreintes, l'auteur ne tombe jamais dans la sécheresse d'une aride nomenclature. Il a su mettre ainsi à la portée des jeunes intelligences et leur rendre facile à retenir l'histoire des œuvres si nombreuses qui honorent notre pays.

Histoire de la Littérature en France, par L.-L. BURON. Un fort volume in-8 de 650 pages.

Connaître la littérature de son pays, c'est le complément indispensable des études, et cependant combien savent à peine les noms des auteurs qui font la gloire de leur patrie! C'est que les ouvrages qui traitent de cette matière sont, pour la plupart, trop considérables pour être adoptés dans les classes, ou trop abrégés et trop secs pour frapper la mémoire et laisser des traces durables dans l'esprit. Celui-ci évite ce double écueil et joint à la division didactique qu'exige son objet tous les charmes d'une œuvre littéraire. Biographies des auteurs, analyses de leurs principaux chefs-d'œuvre, critique : rien n'a été oublié dans cet ouvrage, qui comprend notre littérature depuis la conquête de la Gaule par Jules-César jusqu'à nos jours.

PRÉFACE.

L'étude de l'Archéologie, propagée par le ministère de l'Instruction publique, par les congrès scientifiques, par les sociétés savantes de la Province et par l'enseignement des Séminaires, devient de jour en jour plus populaire, et on la considère avec raison comme un complément indispensable des études historiques. A côté des grandes publications des statistiques et des monographies qui s'adressent aux savants, il est donc nécessaire qu'il y ait des MANUELS qui résument succinctement toutes les découvertes, tous les travaux, toutes les théories, toutes les classifications, pour ceux qui ne sont pas encore initiés à cette étude. Tel a été notre but dans la composition de ce MANUEL, qui, tout en restant véritablement élémen-

taire, comprend néanmoins toutes les branches de l'Archéologie nationale. Nous l'avons divisé en quatre parties, qui correspondent aux quatre grandes époques artistiques de la France :

1. Ère Celtique.
2. Ère Gallo-Grecque.
3. Ère Gallo-Romaine.
4. Ère du Moyen Age et de la Renaissance.

Cette quatrième partie, qui est évidemment la plus importante, a été traitée avec beaucoup plus de développement que les précédentes. L'architecture religieuse y tient la première et la plus large place ; les chapitres suivants sont consacrés à l'ameublement des églises, aux sépultures chrétiennes, à l'architecture civile et militaire, à la sculpture, à la peinture et à l'iconographie chrétienne. Un chapitre complémentaire renferme de courtes notions sur le blason, la paléographie, la numismatique, la glyptique, la céramique, l'armurerie, l'orfévrerie, l'horlogerie, etc.

L'appendice comprend un glossaire des principaux termes techniques usités par l'Archéologie et une table alphabétique des noms de lieux qui pourra faire de ce MANUEL un guide monumental utile au voyageur en France.

Chaque chapitre est suivi d'un index bibliographique qui signale au lecteur les principaux ouvrages auxquels on peut recourir pour approfondir ces mêmes études.

Le texte est accompagné d'un grand nombre de dessins sur bois, que nous devons à l'habile crayon de notre savant ami, M. Ernest BRETON, membre de la Société des Antiquaires de France.

PREMIÈRE PARTIE.

ÉPOQUE CELTIQUE.

PREMIÈRE PARTIE.

ÉPOQUE CELTIQUE.

Les *Galls*, que l'on croit originaires d'Asie, furent les premiers habitants des Gaules. Plusieurs migrations de peuples, venus de la Germanie et de l'Ibérie, modifièrent, à diverses époques, l'élément primitif de la population gallique. Lorsque César envahit les Gaules, ce pays était habité par quatre peuples principaux qui différaient entre eux de culte, de mœurs et de langage. La Narbonnaise, soumise depuis soixante ans à l'empire romain, était limitée par les Alpes, le Rhône, les Cévennes et la Garonne. Les Volces, les Ségobriges, les Allobroges, les Caturiges, étaient les principales tribus de cette province romaine. L'Aquitaine s'étendait entre la Garonne, les Pyrénées et l'Océan. La Belgique était bornée par le Rhin, l'Océan britannique, la Moselle, la Seine et la Marne. La Celtique comprenait le reste du territoire, entre l'Aquitaine, la Narbonnaise, la Belgique et l'Océan. C'est à cette dernière contrée qu'appartenaient les Helvétiens, les Éduens, les Arvernes, les Bituriges et les Venètes.

Deux religions bien distinctes régnaient dans les Gaules. L'une, enseignée par les druides, n'était connue que d'un petit nombre d'initiés. Elle admettait un Dieu unique, gouvernant le monde par l'entremise de génies élémen-

taires, l'immortalité de l'âme, la punition des crimes dans une autre vie, etc. D'après M. Am. Thierry, ces doctrines spiritualistes auraient été apportées en Gaule par les *Kimris*, qui avaient longtemps séjourné en Asie.

Le polythéisme celtique, qui a quelque analogie avec le culte phénicien, avait été la seule religion des premiers habitants des Gaules. Les principales divinités de nos ancêtres étaient *Teut* ou *Teutatès*, qui protégeait le commerce et les arts; *Tuiston*, roi du sombre empire; *Ogham* ou *Ogmios*, dieu de l'éloquence et de la poésie; *Heu* ou *Hésus*, dieu de la guerre; *Belen*, dieu du soleil; *Kirk*, dieu des vents; *Tarann*, dieu du tonnerre et des tempêtes, etc. Chaque province avait en outre ses dieux indigètes et ses dieux tutélaires.

Les Gaulois n'érigeaient point de temples à leurs divinités; ils pensaient, comme les Germains, que ç'aurait été outrager la majesté divine que de la renfermer entre des murailles. Ils accomplissaient leurs rites sacrés au milieu des forêts et sur la cime des montagnes. C'est là surtout que nous rencontrons ces monuments grossiers que nos ancêtres élevèrent dans un but religieux. Ce sont des pierres brutes, isolées ou groupées dans un ordre plus ou moins régulier, et dont l'aspect seul suffit pour accuser une civilisation encore à son berceau. Aussi n'est-ce pas au point de vue de l'art, mais seulement sous le rapport historique, qu'il est intéressant d'étudier ces bizarres monuments, seuls vestiges qui nous soient restés de l'héritage de nos pères.

Ces monuments, dont on ne saurait préciser la date, et dont on ne peut parfois deviner la destination que par des conjectures plus ou moins ingénieuses, se rencontrent fréquemment dans le Maine, l'Anjou, le Poitou, la Saintonge, la Touraine, et surtout dans la Bretagne, c'est-à-dire dans les provinces où l'élément celtique a eu le plus de persistance. Plusieurs de ces pierres monumentales

avaient une destination funéraire ; d'autres étaient consacrées à des usages purement civils ; d'autres enfin étaient un objet d'adoration. Ce n'est pas seulement dans les Gaules que les hommes abaissèrent leur intelligence jusqu'au culte de la pierre, ce honteux fétichisme a régné jadis dans la Grande-Bretagne, l'Hibernie, la Germanie, la Sarmatie, la Thrace et la Grèce. On sait que les Phéniciens adoraient des *bétyles* ou pierres vivantes, que les Arcadiens vénéraient une pierre conique, et que *Jupiter lapis* avait un temple à Rome.

CHAPITRE PREMIER.

MONUMENTS FIXES.

Un grand nombre de monuments celtiques ont disparu du sol de la France. Ce n'est pas seulement le défrichement des bois et des landes qui a entraîné leur destruction : dès que le christianisme fut introduit dans les Gaules, il dut s'efforcer de faire disparaître tous les symboles du paganisme. Chilpéric et Charlemagne menacèrent des

Mirenh taillé en croix (Carnac).

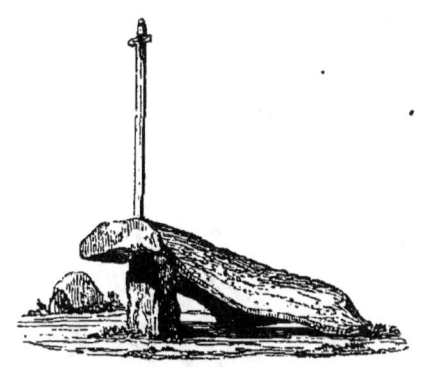
Demi-dolmen de Kerland.

peines les plus rigoureuses ceux qui ne détruiraient pas les pierres (*petras stativas*) dont était parsemé le sol de la France. Quand la religion chrétienne ne put parvenir à renverser ces derniers vestiges du polythéisme, elle essaya parfois de les sanctifier en leur donnant une pieuse desti-

nation. C'est là ce qui nous explique l'origine de certaines traditions moitié païennes, moitié chrétiennes, qui, dans certaines localités, se rattachent à ces monuments.

Les diverses espèces de monuments fixes qui appartiennent à l'ère celtique sont : — 1° les menhirs ; — 2° les dolmens, demi-dolmens et lichavens ; — 3° les allées couvertes ; — 4° les pierres percées ; — 5° les pierres branlantes ; — 6° les alignements ; — 7° les cromlechs ; — 8° les tumulus ; — 9° les souterrains et mardelles ; — 10° les maisons et oppida ; — 11° les voies et ponts.

Article 1.

Menhirs ou peulvans.

Description. — Les menhirs (du celtique *men*, pierre, *hir* longue) sont des monolithes, de forme allongée, implantés verticalement dans la terre, à une assez grande profondeur. Leur hauteur varie de deux à dix mètres. Le plus grand qu'on ait signalé jusqu'alors est celui de Locmariaker (Morbihan), qui dépasse vingt mètres. Les sculptures et les inscriptions qu'on remarque sur quelques menhirs ont été ajoutées bien postérieurement à leur érec-

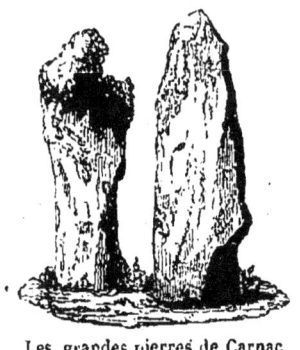
Les grandes pierres de Carnac (Morbihan).

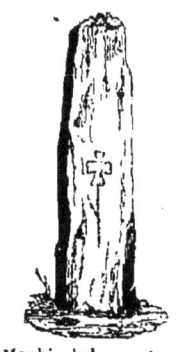
Menhir de la montagne de Justice (Carnac).

tion. Quelques-unes ont été taillées en croix, ou du moins sanctifiées par une croix gravée, depuis l'établissement du

christianisme. On rencontre beaucoup de pierres celtiques, de forme inégale, qui ont dû avoir la même destination que les menhirs, mais qui ne sont point implantées dans le sol. M. de Caumont a proposé de les désigner sous le nom de *pierres posées* (1).

DESTINATION. — On a hasardé diverses conjectures sur la destination de ces grossiers obélisques. Les uns n'y ont vu que des pierres limitantes élevées en l'honneur du dieu Mark, qui, chez les Celtes, avait les mêmes attributions que le *Thot* des Égyptiens et le *Terme* des Romains (2); les autres en ont fait des idoles, et ont cru voir un grossier essai de représentation humaine dans les Peulvans de Loudun (Vienne) et de Trédion (Basse-Bretagne). On pense plus généralement que ces pierres étaient élevées tantôt en commémoration de quelque événement remarquable (3), tantôt comme un monument funéraire. Cette dernière destination nous est démontrée par les restes de charbon mêlés à des ossements humains que les fouilles font découvrir au pied des menhirs. Plusieurs passages d'Ossian confirment aussi cette hypothèse; on lit dans *Fingal*, chap. VI : « Que la terre d'Érin donne un asile aux enfants de Lodin, et que les pierres élevées sur leurs tombes attestent leur renommée! »

LOCALITÉS. — Les plus remarquables menhirs sont ceux de Doingt (Somme), Dormel (Seine-et-Marne), le Mans, Aignay (Côte-d'Or), la Frenade (Charente-Inférieure), Colombier-sur-Seule (Calvados), Bouillon (Manche), Villedieu (Orne), Saint-Sulpice près Livourne (Gironde), Grabusson (Ille-et-Vilaine), Kerveaton (Finistère), Kergadiou, Ardeven, Conguel, Carnac (Morbihan), etc.

(1) *Cours d'Antiquités monumentales*, t. I, p. 70.

(2) Dulaure, *Des Cultes antérieurs à l'idolâtrie*.

(3) « Les Arabes, les Perses, les Scythes et les *peuples antérieurs à ces peuples*, dit Ammien Marcellin, érigeaient des piliers de pierre en mémoire des grands événements. »

Noms divers. — Ces pierres sont désignées, en Bretagne, sous le nom de *menhirs*, de *peulvans* (*peul*, pilier, et *van*, pierre), ou de *mensao* (pierre droite). Quelques-unes portent un nom spécial qui pourrait fournir des indices sur leur destination primitive. Un des menhirs de Locmariaker s'appelle *men-braô-saô* (pierre dressée du brave); celui de Guenezan (Côtes-du-Nord) se nomme *men-cam* (pierre du tort). Ces monuments sont connus dans le pays chartrain sous le nom de *Ladères* (du celtique *lac'h*, pierre plate sacrée, et *derc'h*, qui se tient droite). Dans d'autres provinces, on les appelle, suivant les localités; *pierre fite, pierre frite, pierre fiche, pierre fichade, pierre levée, pierre fixée, pierre lait, pierre latte, pierre droite, pierre debout, pierre fonte, haute borne, chaire au diable, pavé des géants, palais de Gargantua*, etc. En Angleterre, on désigne ces monolithes sous le nom de *stone henge* (*stone*, pierre, *henged*, suspendue).

Article 2.

Dolmens, demi-dolmens et lichavens.

Description. — On donne le nom de *Dolmens* (*dol*, table, et *men*, pierre) à des monuments qui se composent d'une ou plusieurs tables de pierre posées à plat sur d'au-

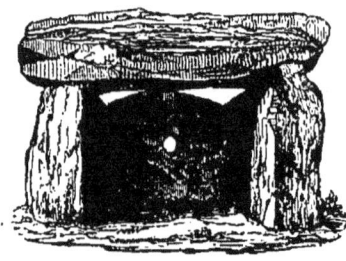
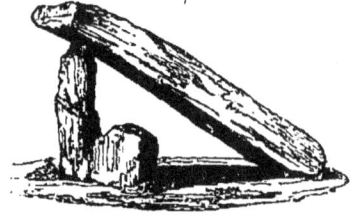

Dolmen de Trie. Demi-dolmen de Kerdaniel.

tres pierres brutes qui sont placées de champ. La hauteur de ces soutiens n'excède pas trois ou quatre pieds, et elle

se gradue ordinairement de manière à donner un plan incliné à la table; l'intérieur est quelquefois divisé en plusieurs compartiments par une ou plusieurs pierres posées de champ.

On distingue quatre espèces de dolmens : 1° Le demi-dolmen, ou dolmen imparfait, n'est qu'une simple table dont une extrémité repose à terre et dont l'autre s'appuie sur un ou plusieurs piliers : tels sont ceux de Saint-Yvi et de Keryvin (Finistère). 2° Le dolmen simple est formé de trois pierres qui en supportent une quatrième. L'ensemble présente l'aspect d'une chambre ouverte d'un côté et presque toujours vers l'orient : tel est celui de Trie (Oise). 3° Le dolmen compliqué a quelquefois jusqu'à quinze pierres de soutien; elles ne sont pas toujours toutes en contact avec la table, et n'ont, en ce cas, d'autre destination qu'à servir de clôture. Les dolmens de Dollon et de Duneau (Sarthe) appartiennent à cette classe. 4° Les lichavens (de *lec'h*, table, et *van*, pierre) sont formés de deux supports assez élevés sur lesquels repose une troisième pierre en forme de linteau. On leur donne aussi le nom de trilithes. Les plus remarquables sont ceux de Pujols (Gironde), Sainte-Radegonde (Rouergue), d'Allaine et de Maintenon

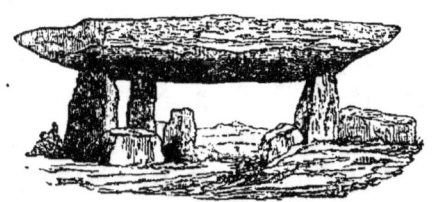

Table des marchands (Locmariaker).

(Eure-et-Loir), et de Saint-Nazaire (Loire-Inférieure). Les lichavens ont beaucoup d'analogie avec les monuments consacrés à Mercure, que Strabon dit avoir vus en Égypte, et qui se composaient de deux pierres brutes qui en soutenaient une troisième.

DESTINATION. — Le docteur Borlase et M. Champollion-

Figeac considèrent les dolmens comme des monuments funéraires. Ils expliquent la présence des ossements et des restes de charbon, qu'on rencontre souvent sous les dolmens, par les sacrifices d'animaux qu'on aurait accomplis sur la tombe même des défunts. Mais l'opinion la mieux accréditée regarde la plupart de ces monuments comme des autels où l'on immolait des animaux et même des victimes humaines, dont on réduisait en cendres les dépouilles après le sacrifice. On remarque sur plusieurs dolmens de petits bassins arrondis, communiquant à des rigoles qui devaient faciliter l'écoulement du sang. Les trous qui sont percés dans certaines tables avaient sans doute le même but, en sorte que le fanatique adorateur de Teutatès, caché sous le dolmen, pouvait recevoir le baptême du sang sans être obligé de contempler l'agonie de la victime.

« Si l'on en croit certains écrivains romains, dit M. Ernest Breton, c'était du haut des demi-dolmens de grande dimension que les victimes étaient précipitées sur le fer qui leur donnait la mort. Quant aux trilithes, ce ne furent, selon toute apparence, que des autels d'oblation, à moins qu'ils n'aient été considérés comme des symboles de la Divinité, ainsi que deux poteaux surmontés d'une traverse furent regardés, chez les Romains, comme l'image de Castor et Pollux (1). »

Localités. — Les dolmens qui méritent le plus de fixer l'attention sont ceux de Pinols (Haute-Loire), Saint-Nectaire (Puy-de-Dôme), Limalonges (Vienne), Boumiers et Saint-Lazare (Indre-et-Loire), Pont-Leroy (Loir-et-Cher), Saint-Laurent (Orne), Martinvast et Jobourg (Manche), etc. Les départements les plus riches en dolmens sont le Finistère, le Morbihan et le Maine-et-Loire (environs de Saumur).

(1) *Monuments celtiques*, dans l'ouvrage publié par M. J. Gailhabaud sous le titre de *Monuments anciens et modernes*.

Noms divers. — Les anciens ont désigné les dolmens sous le nom de *Fanum Mercurii*. Les Anglais les nomment *cromlec'hs*, et les Portugais *antas*. Cambry les a désignés sous le nom de *pierres levées*, que quelques antiquaires modernes ont réservé pour les menhirs. Ces sortes de monuments sont appelés, suivant les localités, *pierre lévée, pierre levade, pierre couverte, pierre couverclée, pierre de Gargantua, pierre du diable, palais de Gargantua, table de César, table du diable, table des fées*, etc. — On pourrait peut-être aussi ranger dans la catégorie des

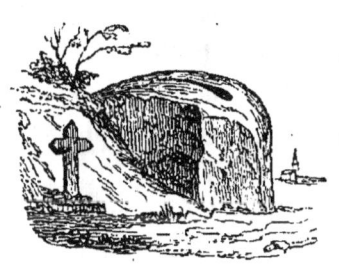

Pierre autel de Cléder.

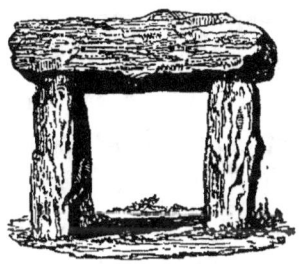

Trilithe de Saint-Nazaire.

dolmens les rochers et les pierres qui ont servi d'autels druidiques. On les reconnaît au bassin qui est creusé à leur sommet; telle est la pierre-autel de Cleder (Finistère).

Article 3.

Allées couvertes.

Description. — Les allées couvertes se composent de deux lignes parallèles de pierres brutes contiguës, plantées verticalement, et recouvertes par d'autres pierres, grossièrement ajustées sans ciment et sans attache, qui simulent un toit en terrasse. Ces galeries sont ordinairement fermées à l'une des extrémités. Parfois elles sont divisées en plusieurs compartiments par des quartiers de roche. Quelques-unes sont terminées par une espèce de chambre

ronde ou carrée. C'est à tort que quelques antiquaires ont prétendu que ces allées étaient toujours dirigées d'occident en orient.

Destination. — Ces monuments, auxquels se rattachent encore aujourd'hui beaucoup de légendes superstitieuses, ont été l'objet de bien des conjectures incertaines. Ont-ils servi d'autels, de temples, de pierres sépulcrales, d'habitations sacerdotales (1), de tribunes magistrales, ou de chaires druidiques? Les avis sont bien partagés sur ce point. « Je crois, dit M. Ernest Breton, que la plate-forme des allées couvertes, comme celle des dolmens, dut être le théâtre des sacrifices et des cérémonies auxquels le peuple avait droit d'assister, tandis que l'intérieur du monument était un sanctuaire où les profanes ne pouvaient pénétrer, et où s'accomplissaient les rites les plus mystérieux (2). »

Localités. — Les trois allées couvertes les plus remarquables sont la roche aux fées d'Essé (Ille-et-Vilaine), qui a 19 mètres de long sur 5 de large, et dont le toit se compose de neuf pierres; la grotte aux fées de Bagneux, près

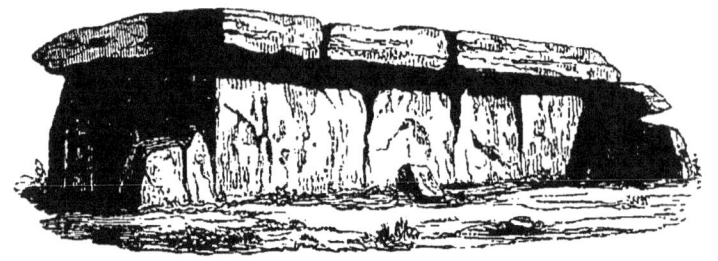

Grotte aux fées de Bagneux.

de Saumur (20 mètres de long sur 7 de large), et celle de Mettray, près de Tours. On peut citer aussi celles de la

(1) « Va trouver dans son rocher le vénérable Allad, sa demeure est dans un cercle de pierres. » *Fingal*, chant V.

(2) *Monuments celtiques*.

forêt de Briquebec (Manche), de Ville-Génoin (Côtes-du-Nord), de Plucadeuc (Morbihan), etc.

Noms divers. — Quelques antiquaires ont donné le nom de *grands dolmens* à ces allées couvertes. Elles n'en diffèrent guère, en effet, que par leur longueur. Elles sont désignées sous les noms vulgaires de *grotte aux fées, pierre couverte, pierres plates, roche aux fées, coffre de pierre, table des fées, table du diable, maison des fées, château des fées, palais des géants*, etc.

Article 4.

Pierres percées.

Quelques pierres celtiques sont percées de part en part d'un trou arrondi ou carré. En Angleterre, où elles sont beaucoup plus communes, on les appelle *stone hatched* (pierre taillée). Les uns ont supposé que les Gaulois attachaient à ces pierres quelque vertu miraculeuse (1) ; les autres y ont vu des espèces de gnomons, destinés à faire connaître la hauteur du soleil (2). Mais, ce ne sont là que de pures conjectures, qui ne sont appuyées sur aucun fait positif.

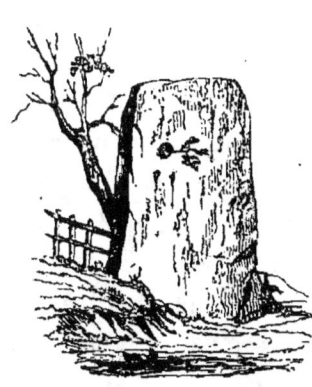
Pierre percée de Duneau (Sarthe).

(1) M. de Freminville, *Antiquités de la Bretagne.*
(2) M. Renouard, *Histoire du Maine.*

Article 5.

Pierres branlantes.

DESCRIPTION. — On nomme ainsi deux énormes blocs de rocher dont l'un supporte l'autre. Ils ne se touchent que par un point, et la pierre supérieure est tellement équilibrée, que le moindre choc lui imprime un mouvement d'oscillation. On en cite même quelques-unes qu'un simple coup de vent peut faire osciller. Certaines pierres branlantes tournent sur elles-mêmes comme sur un pivot.

DESTINATION. — Ces bizarres monuments étaient-ils des pierres probatoires, dont l'oscillation prouvait l'innocence des accusés, ou bien des emblèmes du monde suspendu dans le vide, et du mouvement qui anime l'univers? Les élevait-on pour qu'elles rendissent des oracles par les oscillations que leur imprimait, peut-être, la main cachée d'un druide? Étaient-ils destinés à perpétuer la honte des femmes infidèles? Étaient-ce des idoles ou des monuments funéraires? Servaient-ils de points de réunion pour les grandes assemblées, ou de termes placés sur les limites de différentes confédérations? Telles sont les principales conjectures que l'on a hasardées sur cette sorte de monuments. Nous devons ajouter que quelques-uns d'entre eux peuvent fort bien n'être que de simples jeux de la nature, semblables à ceux qu'a mentionnés Pline le Naturaliste (lib. II).

LOCALITÉS. — Ces monuments, qui donnent prise à une facile destruction, sont devenus rares en France. On a signalé et décrit ceux de Lithaire (Manche), Mende (Lozère), Uchon (Saône-et-Loire), la Roussille (Creuse), Mont-la-

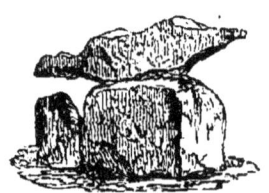

Pierre branlante près Mende (Lozère).

Côte et Rochefort (Puy-de-Dôme), Perros-Guirech (Côtes-

du-Nord), Keriskillien et Trecung (Finistère), Saint-Estèphe (Guyenne), Livernon (Lot), etc. On trouve des monuments analogues non-seulement en Angleterre, mais en Espagne, en Grèce, en Norwége, en Chine, et même en Amérique.

NOMS DIVERS. — Les antiquaires anglais nomment ces pierres *Rocking-stone* ou *router*. On les désigne en France sous le nom de *pierre roulante, pierre roulée, pierre tournante, pierre croulante, pierre tremblante, pierre vacillante, pierre branlaire, pierre folle, pierre retournée, pierre transportée, pierre qui danse, pierre qui tourne, pierre qui vire,* etc.

ARTICLE 6.

Alignements.

DESCRIPTION. — On donne ce nom à une suite de menhirs ou de simples blocs de pierre qui forment soit une seule ligne, soit plusieurs lignes parallèles. Leur direction la plus ordinaire va de l'occident à l'orient ou du nord au sud. Ils sont quelquefois terminés par une enceinte de peulvans ou par un dolmen. L'ensemble de ces dispositions symétriques offre parfois l'aspect d'un quinconce de pierres.

Les deux alignements les plus remarquables par leurs

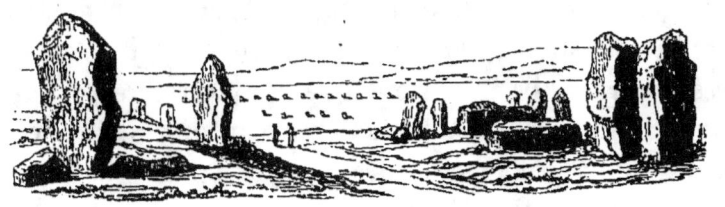

Partie des alignements de Carnac.

gigantesques proportions sont ceux de Carnac et d'Ardven

(Morbihan). Le premier se compose de onze files parallèles, qui comprennent encore actuellement plus de 1,200 pierres de granit. Les menhirs les plus élevés ont de 6 à 7 mètres. La plupart sont plantés en terre par l'extrémité la moins large; les plus gros blocs peuvent peser quatre-vingts milliers. Ce vaste alignement se reliait sans doute jadis à celui d'Ardven par une série de menhirs dont on retrouve encore les traces. Ce dernier alignement occupe un espace large d'une demi-lieue, et comprend neuf files parallèles.

LOCALITÉS. — Des alignements moins vastes se voient à Tour-la-Ville (Manche), à Landahoudec (Finistère), à Plouhinec et à Kercolleoch (Morbihan). Ce dernier a quatre rangs de pierres; les autres n'en ont que deux.

DESTINATION. — C'est tout à fait en vain que les archéologues ont essayé d'interpréter ces mystérieuses énigmes. On a successivement supposé que les alignements celtiques étaient des cimetières destinés aux guerriers morts sur le champ de bataille, des enceintes consacrées aux assemblées populaires ou aux rites druidiques, des temples n'ayant que le ciel pour unique voûte, des emblèmes du culte du soleil, des espèces de forums ou de champs de mai. Le physicien Deslondes n'a vu dans les champs de Carnac qu'un phénomène géologique! La Sauvagère en a fait un camp romain! « Chaque siècle, dit M. L. Batissier, a envoyé ses savants sur les lieux, pour interpréter ce vaste monument... Ils ont pu bâtir des systèmes; mais aucun d'eux n'a été encore assez heureux pour déchirer le voile qui cache l'origine de ces alignements. Si, désespéré du résultat de ces investigations, l'antiquaire interroge les habitants de ces contrées, ils lui diront que ces pierres représentent une armée changée en rochers par saint Cornilly; et cette solution du problème vaudra presque toutes celles qu'on a données jusqu'à présent (1). »

(1) *Histoire de l'Art monumental*, p. 316.

Article 7.

Cromlechs ou enceintes druidiques.

Description. — Les cromlechs (de *cromm*, courbe, et *lec'h*, pierre), sont des alignements de menhirs ou de pierres brutes plus ou moins volumineuses, qui se profilent sous la forme d'un cercle, d'un demi-cercle, d'un carré long ou d'une ellipse. Un grand menhir occupe ordinairement le centre. Ces enceintes sont quelquefois formées de plusieurs cercles concentriques et entourées de fossés. D'autres forment une espèce de labyrinthe sans pierre centrale. Elles sont presque toutes avoisinées d'un dolmen; on peut aussi ranger dans la catégorie des cromlechs certaines enceintes formées seulement par des levées de terre, telles que celles qui ont été observées à Kermurier et à Neuillac (Morbihan).

Destination. — Quelques antiquaires ont pensé que les cromlechs étaient destinés à l'observation du cours des astres, et leur ont donné le nom assez fastueux de *thèmes célestes*. D'autres ont cru que c'étaient des sépultures de famille. Cette opinion n'est pas mieux fondée. Car ce n'est que par exception qu'on a rencontré dans ces enceintes quelques débris funéraires. Il est assez probable que c'é-

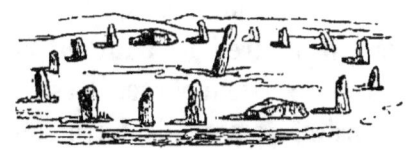

Cromlech de Gellainville.

taient des sanctuaires destinés aux cérémonies religieuses et aux assemblées où la justice rendait ses arrêts et où se faisaient les élections des chefs. Le menhir central, emblème de quelque divinité, indique peut-être la place que

devait occuper le président de ces comices. Cette hypothèse est d'autant moins invraisemblable, que c'est ainsi que s'est faite, jusqu'en 1356, l'élection des princes, dans le comté de Cornouailles.

LOCALITÉS. — On a signalé et décrit les cromlechs de Gellainville (Eure-et-Loir), de Saint-Hilaire-sur-Rille, près de Fontevrault, de Menée, Locunolé et Kerven (Morbihan), de Roscoff et de Kermorvan (Finistère), etc. Mais aucune de ces enceintes n'est comparable à celle de Stone-Henge, en Angleterre, qui se compose de quatre cercles concentriques, dont le plus grand a environ soixante mètres de diamètre. On rencontre aussi des monuments analogues en Suède, en Norwége, en Allemagne, en Sardaigne et en Espagne.

ARTICLE 8.

Tumulus, Galgals et sépultures diverses.

DESCRIPTION. — On nomme tumulus (du celt. *tum*, élévation) ou tombelles les tombeaux gaulois qui sont formés d'un tertre conique ou pyramidal, composé de terre et de cailloux. Les antiquaires anglais les ont appelés *barows* (de *bar*, colline). Ils nomment *cairn* ceux qui sont composés d'un grand amas de cailloux. Nous avons conservé à ces derniers le nom breton de *galgals* (de *gal*, petite pierre). La dimension des tombelles est fort variée. Les petites n'ont que un mètre de hauteur et de cinq à six mètres de diamètre à leur base. Les plus grandes, dont la base est ordinairement de forme elliptique, ont jusqu'à trente-trois mètres d'élévation. On rencontre quelquefois un dolmen ou un menhir dans le voisinage des grands tumulus. Ces derniers renferment ordinairement plusieurs chambres sépulcrales qui communiquent entre elles par des corridors qui ressemblent aux allées

couvertes. Ce sont des murs parallèles en pierres sèches recouvertes de grandes dalles en grès. M. de Freminville a signalé un galgal de l'île de Gavrennez (Morbihan) dans l'intérieur duquel se trouve un grand dolmen, où l'on remarque des sculptures fort bizarres. Une des pierres est percée de trois trous ronds, placés à côté l'un de l'autre. « Ces trous, dit M. E. Breton, ne pénètrent pas la pierre de part en part, mais communiquent latéralement l'un avec l'autre, de sorte que leurs séparations ne font pas cloison, mais forment à peu près l'anse de panier, et qu'on peut passer le bras au travers. Ces ouvertures semblent avoir été destinées à introduire des liens pour garrotter des captifs ou des victimes, peut-être des malheureux destinés à être enterrés avec leur prince ou leur maître. Peut-être aussi ce tumulus a-t-il simplement servi de prison, ainsi que le savant antiquaire anglais Pennant croit que cela arrivait quelquefois. Quoi qu'il en soit, le

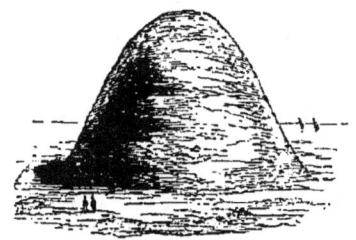
Butte de Tumiac.

Pierres sculptées de Gavrennez.

tumulus de Gavrennez nous paraît être le seul exemple bien constaté d'un grand travail de sculpture exécuté par les Celtes (1). »

Plusieurs modes d'inhumation se sont succédés dans les Gaules. On a commencé par confier à la terre les cadavres entiers. Plus tard on recourut à l'incinération. Primitivement on plaçait les cendres dans un petit trou, au milieu

(1) M. E. Breton, *op. citat.*

de l'aire du tumulus; c'est à une époque plus reculée qu'on déposa dans un vase ces cendres charbonneuses. On croit que le plus ancien mode de sépulture consista à étendre le cadavre, non pas dans toute sa longueur, mais les jambes et les genoux ployés sur le corps. Mais ce ne sont là que des conjectures assez plausibles. Sur divers points du territoire, ces différents modes ont pu subsister simultanément. On enterrait parfois avec le mort des armes, des ornements, des colliers d'ambre ou de verre, et même le cheval qui lui avait appartenu. Ce dernier usage a longtemps subsisté dans les Gaules; car on a trouvé dans le tombeau de Chilpéric I*er* les armes et les ossements du cheval sur lequel il comptait se présenter au dieu Odin (1). On rencontre assez communément dans les fouilles de tombelles des vases de diverse nature; les plus grands sont des urnes cinéraires. On suppose qu'on déposait dans les autres des parfums et des aliments. Les antiquaires anglais ont distingué six espèces de tumulus : 1° le tumulus boule (*bolw barow*), dont le nom indique assez la forme; 2° le tumulus large (*large barow*), d'un diamètre plus large que le précédent; 3° le tumulus allongé (*long barow*), dont la forme est tantôt elliptique, tantôt triangulaire; 4° le tumulus conique (*conical barow*); il est ordinairement en terre, de petite dimension, et souvent tronqué à son sommet; 5° le tumulus géminé (*double barow*) se compose de deux tumulus accouplés; 6° le tumulus en forme de cloche (*bell barow*).

DESTINATION. — Les grands tumulus ont dû servir de sépulture à des familles entières. Quand on n'y rencontre

(1) Dans une intéressante dissertation, publiée dans le tome V des *Mémoires des Antiquaires de Picardie*, M. l'abbé Santerre, vicaire général de Pamiers, émet l'opinion que les ossements de cheval qu'on trouve fréquemment dans les tombeaux peuvent n'être souvent que des restes de sacrifices. D'après notre savant ami, les Celtes ont adoré le soleil, comme la plupart des anciens peuples, et le cheval était la principale victime qu'on lui immolait.

qu'un squelette, on doit supposer que c'est celui d'un personnage éminent. La hauteur du barow indique probablement l'importance du défunt. Les tumulus géminés recouvraient sans doute les dépouilles de deux personnes qui avaient été unies par les liens de l'hymen, de l'amitié ou de la parenté. On ne doit pas toujours considérer comme des cénotaphes les tombelles où l'on ne trouve point d'ossements. Elles ont pu servir uniquement de bornes ou de tribunaux de justice. Peut-être aussi qu'elles indiquent la place où s'est accompli quelque événement mémorable. Quelques collines factices, tronquées à leur sommet et entourées d'un fossé, peuvent avoir été des constructions militaires destinées à la défense du pays. On doit bien se garder de les confondre avec les mottes féodales dont nous parlerons plus tard.

Localités. — Nous donnons les dessins du tumulus fouillé de Pornic (Loire-Inférieure), du mont Héleu, près de Locmariaker, et de la butte de Tumiac, près Sarzeau (Morbihan). Ce dernier tumulus a trente-trois mètres de hauteur perpendiculaire, et cent vingt mètres de circonférence à sa base. On doit citer parmi les plus remarquables ceux de Port et Noyelles (Somme), Crisolles et Lagny (Oise), Fontenay-le-Marmion et Condé-sur-Laison (Calvados), Bougon (Deux-Sèvres), et Baugency (Loiret). Quelques tumulus où l'on trouve des monnaies et des poteries romaines, sont évidemment postérieurs à la conquête de César. Il est alors assez difficile

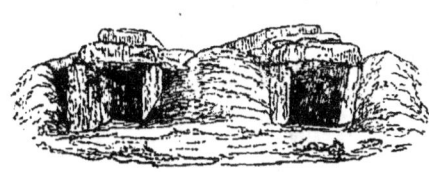

Tumulus fouillé de Pornic.

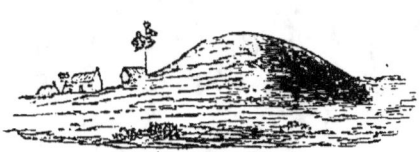

Tumulus allongé (le mont Héleu).

de déterminer s'ils sont l'œuvre des Gaulois ou celle des Romains, qui, pendant quelque temps, ont pu adopter les usages funèbres du peuple vaincu. La coutume d'élever des tombelles sur la dépouille des morts paraît avoir cessé complétement chez nous vers la fin du deuxième siècle. Elle était presque générale chez les peuples anciens. On trouve des monticules factices analogues à nos barows non-seulement en Europe et en Asie, mais même chez les Hottentots, les Cafres, les Samoyèdes, les Mexicains, etc. Les tombeaux de Patrocle, d'Ajax et d'Achille n'étaient autre chose que de simples tumulus.

Noms divers. — Les tumulus et les galgals sont nommés *terpen* en Irlande, *mont moth* en Écosse, *pujols* dans les Landes, et *murgeis* en Bourgogne. Dans nos autres provinces, ils sont désignés sous les noms populaires de *globe, puy-joli, motte, malle, terrier, butte, tombelle, mont-joie, comble, combel, combeau,* etc.

Autres sépultures. — On rencontre assez fréquemment

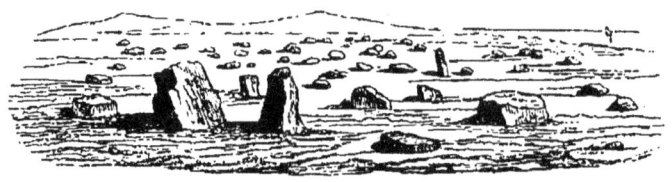

Carneillou de la Pallue.

en Bretagne des espèces de cimetières celtiques qu'on désigne sous le nom de *carneilloux* (de *carn*, charnier). Ce ne sont que des pierres brutes, posées sans symétrie, et dont chacune indique une sépulture. Les plus remarquables sont ceux de Trébéron, la Pallue et Trégunc (Finistère).

On a considéré comme celtiques quelques cercueils en pierre, de forme carrée, ronde ou ovale; mais il est plus probable qu'ils appartiennent à l'ère gallo-romaine.

On a découvert à Hérouval, près de Gisors, un tombeau gaulois assez singulier : il était composé de six pierres brutes, appuyées par leurs extrémités supérieures, et formant une espèce de toit qui recouvrait six squelettes.

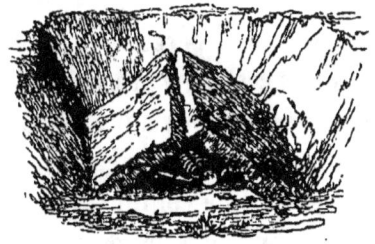

Tombeau d'Hérouval.

On plaçait aussi parfois les cadavres dans des fosses creusées dans le tuf et dans des niches de souterrain.

On a découvert en 1839, dans la commune d'Abbécourt (Oise), un tombeau celtique, placé presque à fleur de sol, qui avait la forme d'un corridor allongé, divisé en deux compartiments inégaux par une pierre percée, posée de champ. Cette galerie, longue de sept mètres soixante centimètres, ne supportait aucune voûte. Les murs latéraux étaient formés de moellons irréguliers. On a trouvé dans ce tombeau trois haches en silex, des fragments de poteries, trente-trois crânes humains, un squelette de chien et beaucoup d'ossements d'hommes et de chevaux (1).

Article 9.

Souterrains et mardelles.

Description. — Les souterrains ont été la première habitation des Celtes nomades. Plus tard ils bâtirent des cabanes et des *oppida*, et les souterrains n'eurent plus d'autre destination que d'offrir un refuge assuré en temps

(1) *Mém. des Ant. de Picardie*, t. V.— Dissertation de M. l'abbé Santerre.

de guerre. C'était là aussi sans doute que nos ancêtres abritaient leurs provisions.

C'est par un puits ou par une galerie percée sur la pente d'une colline qu'on pénétrait dans ces asiles, recouverts de trois ou quatre mètres de terre. Ce sont de longues allées tortueuses, creusées dans le tuf, larges d'un mètre, hautes de deux mètres tout au plus, bordées de cellules, et aboutissant ordinairement à un assez large caveau où se trouve souvent un puits.

NOMS DIVERS. — Ces souterrains ou cryptes sont désignés sous le nom de *latebræ* par Tacite et de *speluncæ* par Florus. Suivant les localités, on les appelle *caves, caveaux, carrières, forts, retraites, muches*, etc.

LOCALITÉS. — On a découvert des cryptes, attribuées à l'époque celtique, dans les environs de Toul (Creuse), à Ceyssac (Haute-Loire), Calès (Bouches-du-Rhône), la Tannière (Allier), Nogent-les-Vierges et Laversine (Oise). Ce dernier souterrain est taillé dans la craie à trois mètres au-dessous du sol; il est formé d'une allée longue de sept mètres communiquant à trois caveaux disposés en voûte; le plus grand a douze mètres de circonférence et deux mètres de haut. Une banquette circulaire se profilant autour des murailles et un pilier central sont taillés dans la roche crayeuse; cette chambre était séparée d'un puits par un massif de cailloux cimentés avec de la craie délayée. Deux vases couchés, engagés dans cette grossière maçonnerie, avaient peut-être été ainsi disposés pour rendre perceptibles dans l'intérieur de la crypte les bruits du dehors, dont le puits facilitait la transmission. On a trouvé dans la seconde chambre, également de forme elliptique, une grande quantité d'ossements de petits animaux. M. Villars de Saint-Maurice, qui a publié la description de ce souterrain (1), pense qu'il était consacré par

1) *Mém. de la Soc. des Ant. de France*, t. 1, p. 339.

les druides aux pratiques mystérieuses de l'initiation.

Mardelles. — On rencontre dans le Berri et en Normandie des excavations en forme de cône tronqué et renversé, qu'on nomme *mardelles* ou *margelles*. On a supposé que ce pouvaient être des silos. Il est plus probable qu'elles sont dues uniquement à l'extraction de matériaux employés à des constructions qui ont disparu. On a découvert dans la cité de Limes, près de Dieppe et à Martimont, près d'Abbeville, des fosses circulaires qui, surmontées de faisceaux d'arbres, ont pu servir d'habitation aux Gaulois. Les Russes septentrionaux ont des demeures de ce genre.

Article 10.

Maisons et oppida.

Maisons. — Vitruve et César nous ont laissé quelques précieux renseignements sur les habitations des Gaulois. « Les *œdificia*, dit Vitruve, ne sont, chez plusieurs nations, construits que de branches d'arbre, de roseaux et de boue. Il en est de même de la Gaule, de l'Espagne, du Portugal et de l'Angleterre : les maisons n'y sont couvertes que de planches grossières ou de paille (1). » Ces maisons, qui n'avaient point de fenêtres, étaient de forme ovale ou rectangulaire ; elles s'élevaient parfois sur des fondements en pierres sèches.

Murailles. — « Presque tous les Gaulois, dit César, se servent pour élever leurs murailles de longues pièces de bois, droites dans toute leur longueur ; ils les couchent à terre parallèlement, les placent à une distance de deux pieds l'une de l'autre, les fixent intérieurement par des traverses, et remplissent de beaucoup de terre l'intervalle

(1) *Scandulis robusteis aut stramentis.* Vitruve, lib. II, cap. 1.

qui les sépare. Sur cette première assise ils posent de front un rang de grosses pierres ou de fragments de rochers; et lorsqu'ils ont placé et rassemblé convenablement ces pièces, ils établissent dessus un nouveau rang de madriers, disposés comme les premiers, en conservant entre eux un semblable intervalle, de telle sorte que les rangs de pièces de bois ne se touchent pas et ne portent que sur des fragments de rochers interposés..... Ces pièces de bois étant liées entre elles dans l'intérieur de la muraille, et ayant la plupart quarante pieds de longueur, il est aussi difficile de les en détacher que de les rompre (1). »

Vici. — Les *vici* ou bourgs étaient composés d'un certain nombre de maisons (*œdificia*) séparées les unes des autres par des champs ou des jardins, comme cela se voit encore aujourd'hui dans beaucoup de villages normands. Il y en avait de fort considérables : tel était Vienne, capitale du pays des Allobroges.

Oppida-villes. — César donne indistinctement le nom d'oppida aux villes d'habitation et aux enceintes fortifiées, où les Gaulois ne se réfugiaient qu'en temps de guerre. Les antiquaires sont convenus d'appeler les premières *oppida-villes* ou *oppida-murata*, et les secondes *oppida-refuges* ou *oppida-vallata*. Ces habitations fortifiées étaient situées dans les bois, près d'une rivière ou sur une éminence, qui devait faciliter les constructions défensives. Les oppida-villes étaient entourés de murailles et n'avaient ordinairement que deux portes. Les principaux étaient *Avaricum, Alesiæ, Uxelodunum, Gergovie, Genabum, Autricum, Bratuspance*, etc.

Oppida-refuges. — Les *oppida-refuges*, entourés d'enceintes fortifiées, étaient plus vastes que les villes, afin de pouvoir, en temps de guerre, contenir une nombreuse population. On a retrouvé des restes d'*oppida* dans la forêt

(1) *De Bello gallico*, l. VIII, 25.

d'Eu, près de Dieppe, de Sandouville, de Boudeville (Seine-Inférieure), etc. Certains vestiges de murs et de remparts qu'on attribue soit aux Romains, soit aux Normands, remontent peut-être à l'époque celtique.

Article 11.

Voies et ponts.

Voies. — Les routes des Gaulois étaient peu nombreuses, étroites et non pavées. On en a signalé plusieurs en Bretagne et dans la haute Normandie. Elles étaient trop imparfaites pour laisser des traces durables; les Romains d'ailleurs durent les adopter la plupart et leur faire perdre leur caractère primitif.

Ponts. — Les Gaulois n'avaient que des ponts en bois, et encore étaient-ils assez rares chez eux. C'était le plus ordinairement par des gués naturels ou artificiels qu'ils traversaient les rivières.

CHAPITRE II.

MONUMENTS MEUBLES.

Nous comprendrons sous cette désignation : 1° les pirogues ; 2° les instruments en pierre et en os ; 3° les instruments et ornements en bronze ; 4° les vases et poteries ; 5° les monnaies.

Article 1.

Pirogues.

« Les vaisseaux des Venètes, dit César, avaient le fond plus plat que les nôtres, et étaient par conséquent moins incommodés des bas-fonds et du reflux ; les proues en étaient fort hautes, et la poupe plus propre à résister aux vagues et aux tempêtes. Tous étaient de bois de chêne, et par là même capables de soutenir le plus rude choc. Les poutres transversales, d'un pied d'épaisseur, étaient attachées avec des clous de la grosseur du pouce ; leurs ancres tenaient à des chaînes de fer au lieu de cordes, et leurs voiles étaient de peaux molles et bien apprêtées (1). »

On a découvert, en 1834, dans une couche de tourbe alluvienne, à Estrebœuf, près de Saint-Valery-sur-Somme, une pirogue celtique que l'on conserve au musée d'Abbeville ; elle est creusée dans un seul tronc de chêne, longue

(1) *De Bello gallico*, l. III, 13.

de dix mètres, large de cinquante-quatre centimètres. Elle s'élargit vers la proue. Le fond est plat et entouré de bords droits et peu élevés ; on y remarque une espèce de plate-forme destinée à recevoir un mât qui devait être assez bas et quadrangulaire (1). On avait déjà découvert une semblable barque, en 1800, dans l'île des Cygnes, à Paris. Ces sortes de pirogues, dont se servent encore les habitants de l'Océanie, ont été les premiers essais de l'art nautique chez tous les peuples de l'antiquité. Les Grecs les nommaient, σκαφη et les Romains *alvei* ou *trabariæ*.

Article 2.
Instruments en pierre et en os.

Haches. — Les haches en pierre sont terminées d'un côté par une pointe mousse et de l'autre par un tranchant tantôt droit, tantôt de forme elliptique. La partie inférieure n'est souvent qu'imparfaitement polie, afin sans doute de pouvoir être plus facilement fixée dans une gaîne. On en trouve un grand nombre qui ne sont qu'ébauchées : elles ont probablement été abandonnées par l'ouvrier parce qu'elles étaient trop difficiles à polir. Le plus grand nombre est en silex jaune ou blanchâtre; on en rencontre en granit, en jade, en serpentine, en jaspe, en pierre ollaire, etc. : ce sont les plus soignées et les plus régulières. M. Boucher de Perthes a découvert des espèces de haches en craie, en grès et même en bois : il les considère comme des symboles ou des amulettes ou des signes représentatifs. Il donne la même destination à certaines petites haches de silex qui n'ont que vingt millimètres de haut sur dix de large (2). Celles qui sont les plus longues (de vingt-cinq à quarante centimètres) pouvaient être tenues à la main et servir

(1) Cf. *Mém. de la Soc. d'émulation d'Abbeville*, 1834, p. 81.
(2) *Antiquités celtiques et antédiluviennes.*

d'armes offensives ; d'autres, de moins grande dimension (de dix à vingt-cinq centimètres), étaient attachées à des maillets ou à des bâtons dont le bout était fendu. Il ne faut point considérer toutes ces haches comme des armes : elles ont dû très-souvent servir d'outils tranchants et peut-être même d'instruments de sacrifice.

Les haches percées d'un trou pour recevoir un manche sont fort rares ; on les fixait ordinairement dans une espèce de gaîne que traversait perpendiculairement un manche. On a trouvé dans les tourbières de la Somme plusieurs de ces gaînes en bois de cerf ou d'élan ; l'une d'elles est faite d'un fragment de bois de cerf de cent six millimètres de

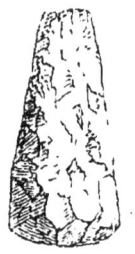

Hache en silex. Hache en jade. Hache à manche. Hache emmanchée.

longueur sur trente-deux d'épaisseur ; elle est percée de part en part dans sa longueur et traversée par une ouverture ovale qui servait à recevoir le manche (1).

Les Celtes nommaient ces haches *matar* (tuer) : les Romains en ont fait *materies*. Quelques antiquaires les nomment *celtæ*, *coins* ou *casse-têtes* ; elles sont connues dans quelques provinces sous le nom de *pierres de foudre*, *pierres de tonnerre*. Les haches en silex étaient en usage chez plusieurs peuples de l'antiquité. Diverses peuplades sauvages de l'Amérique et de l'Océanie s'en servent encore actuellement.

(1) *Mém. de la Soc. archéol. de la Somme*, t. 1, article de M. Bouthors.

Masses en silex. — On donne ce nom à des morceaux de silex dont la forme représente en général un cône prismatique allongé, et dont la surface est marquée longitudinalement par des crêtes parallèles : ces crêtes sont les lignes de rencontre de facettes longues, étroites et excavées de manière à former une espèce de rigole.

Couteaux. — Ce sont des morceaux de silex effilés, étroits, légèrement renflés vers le milieu et tranchants des deux bords ; une des faces est parfois convexe et l'autre concave ; il est rare que les deux extrémités finissent carrément : elles se terminent ordinairement par une pointe en ogive. On en rencontre qui sont si grossièrement ébauchés, qu'on est exposé à les confondre avec les simples éclats de silex ; ils peuvent avoir été détachés tout d'une pièce des masses en silex où l'on remarque, comme nous l'avons dit plus haut, des facettes concaves. Les procédés employés pour cette opération ont dû être à peu près les mêmes que ceux auxquels on a recours pour la fabrication des pierres à fusil.

Pointes de flèche et de lance. — Ce sont de petits dards en silex, en quartz hyalin, etc., qui sont munis sur les côtés de crochets arrondis ou aigus. Ils ont une forme ovale ou

Pointe de flèche. Pointe de lance.

triangulaire, et sont longs de un à dix centimètres. On les fixait au bout d'une baguette qui, selon sa dimension, servait de flèche ou de lance.

Marteaux. On a donné ce nom à des silex percés pour recevoir un manche. Les deux extrémités ne sont point toujours arrondies ; l'une d'elles est quelquefois tranchante.

Pierres de fronde. — On a découvert près de Périgueux et d'Abbeville des boules en silex et en grès, évidemment

travaillées, qui sont de la grosseur d'une pomme moyenne. On a supposé qu'elles avaient pu servir de projectiles pour les frondes; ce n'étaient peut-être que des boules usitées dans certains jeux.

IDOLES ET FIGURES SYMBOLIQUES. M. Boucher de Perthes a découvert près d'Abbeville, dans des bancs de terrain diluvien, un grand nombre de silex, où il a reconnu des figures informes d'hommes, d'oiseaux, de poissons, de sauriens, de quadrupèdes; ces figures ne sont pas, selon lui, un produit fortuit occasionné par les brisures du silex, mais des idoles et des figures symboliques travaillées par la main de l'homme. M. Boucher de Perthes a publié sur cette question controversée un ouvrage fort remarquable, intitulé : *Antiquités celtiques et antédiluviennes.*

INSTRUMENTS EN OS. — On a découvert un certain nombre d'armes et d'instruments en os d'hommes ou d'animaux. Ce sont surtout des pointes de flèche ou de javelot, et des espèces de poignards faits avec des tibias de cerf. Les défenses de sangliers étaient aussi employées par les Gaulois comme armes et comme ornements.

ARTICLE 3.

Instruments et ornements en métal.

HACHES. — Les Gaulois ne connaissaient point le procédé de la trempe du cuivre. Aussi, leurs armes étaient-elles de fort mauvais usage. Les haches en bronze sont de formes assez variées. Quelques-unes sont creuses intérieurement, et munies de rebords. Plusieurs ont un anneau latéral ou une ouverture ménagée pour recevoir un manche. Ces haches ont pu avoir plusieurs destinations, et servir à la fois d'outils de menuiserie, d'armes offensives et d'instruments de sacri-

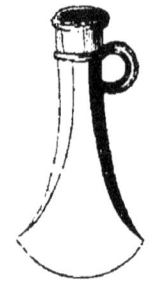

Hache en bronze.

fice. On les coulait dans des moules composés de deux pièces symétriques, s'emboîtant l'une dans l'autre au moyen d'une rainure. On a découvert des fabriques de moules à Ecornehœuf (Dordogne), Anneville-en-Saise (Manche), etc.

Épées. — Les épées gauloises ont jusqu'à huit décimètres de longueur, tandis que les romaines ne dépassent guère quatre décimètres. Elles sont droites, plates, ter-

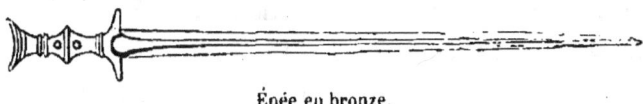

Épée en bronze.

minées en pointe, et tranchantes des deux côtés. Le manche a été coulé en même temps que la lame : il est plat comme elle.

Poignards. — Les poignards ne diffèrent guère des épées que par leur courte dimension.

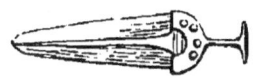

Poignard. Tête de lance.

Têtes de lance. — On attribue également à l'époque celtique des têtes de lance percées latéralement pour être fixées à un manche.

Torques. — On a trouvé dans des sépultures gauloises dif-

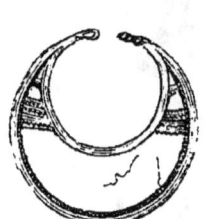

Plaque trouvée à Saint-Cyr. Colliers trouvés à Serviès-en-Val (Aude).

férentes espèces de torques ou colliers. Les uns ressemblent à

des chapelets de perles, de verre, de jais, d'ambre, d'anneaux d'or; les autres, d'une seule pièce de métal, ressemblent à une sorte de hausse-col; tel est celui qu'on a découvert à Saint-Cyr, près de Valognes. « Il consistait, dit M. de Caumont, dans une plaque d'or assez mince, taillée en forme de croissant, mais dont les crochets étaient recourbés de manière à former un cercle presque entier. On remarquait près des bords et aux extrémités de cette pièce des festons et quelques autres moulures. Le peu d'espace qui existait entre les deux pointes du croissant ne permet pas de croire que cet ornement eût pu être passé au cou; probablement il tombait sur la poitrine, suspendu au moyen d'une chaîne (1). »

Article 5.

Vases et poteries.

Vases. — Les Gaulois n'eurent d'abord que des vases en terre fort épais ou des corbeilles d'osier qui leur en tenaient lieu. Quelques-uns buvaient dans des cornes d'ure et même dans le crâne des vaincus. Ce n'est qu'à une époque rapprochée de l'invasion romaine qu'ils firent quelquefois des vases de cuivre et d'argent.

Poteries funéraires. — Elles sont faites d'une argile

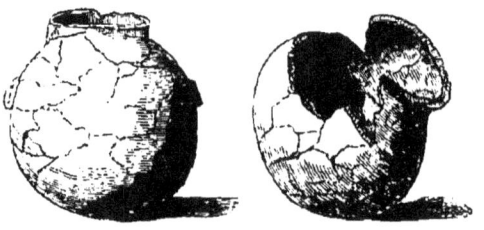

(Fontanay-le-Marmion).

jaune et plus souvent grisâtre, dans laquelle on trouve

(1) *Cours d'Antiquités*; ère celtique, p. 243.

des pierrailles et des parcelles de silex. Elles ne sont pas cuites, mais seulement séchées au four. Elles sont ordinairement peintes en noir ou en gris, à l'intérieur comme à l'extérieur : mais les nuances ne sont pas toujours uniformes. Quelques vases sont recouverts d'une couche de vernis. Les autres ont des tâches blanches, faites avec de petits fragments de silex : elles étaient sans doute considérées comme des signes de deuil. Presque toutes les poteries gauloises qu'on a découvertes ont été fabriquées à la main, sans l'usage du tour. Elles n'ont pour tout ornement que des traits ou des points gravés en creux sur l'argile avant sa cuisson. Ces vases, de forme et d'épaisseur diverses, étaient placés dans les tombeaux, pour contenir, les uns, les cendres du défunt, les autres des parfums et des aliments.

Poteries usuelles. — Ces sortes de poteries sont beaucoup plus rares que les autres. Elles sont plus cuites, ont une pâte plus consistante et des ornements plus variés ; on y peignait quelquefois des fleurs (1).

Article 5.

Monnaies.

Les monnaies des Gaulois étaient fort grossières. On en rencontre en or, en argent, en *electrum*, en bronze et en *potin*. On donne ce dernier nom à un mélange de cuivre jaune, de plomb et d'étain. La plupart sont coulées et non frappées ; quelques-unes sont convexes d'un côté et concaves de l'autre. Elles ont ordinairement pour type une roue de char, un cheval libre, un sanglier, un porc, un urus, un bœuf, ou quelque animal fantastique. Après l'oc-

(1) *Fictilia in usu habebant densa ac floribus distincta.* Diodore de Sicile.

cupation romaine, ces types furent remplacés par l'aigle, le sphinx, le lion, Janus, etc., et on inscrivit sur les médailles des noms de rois, de peuples, de villes, etc.

Montfaucont divise en trois classes les médailles celtiques : 1° les plus anciennes, qui sont tout à fait grossières; 2° celles d'une époque intermediaire, qui sont mieux trai-

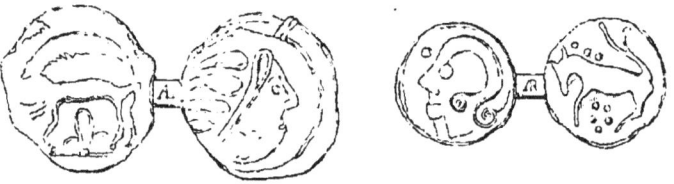

Première époque. Deuxième époque.

tées; 3° les plus récentes, qui se rapprochent de l'art

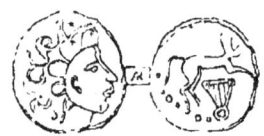

Troisième époque. — Médaille des Éduens.

monétaire des Romains. M. L. de la Saussaye a proposé la classification suivante, qui est toute différente :

PREMIÈRE ÉPOQUE. — Imitation des médailles macédoniennes de Philippe II, rapportées par les Gaulois, après leur expédition en Grèce, près de trois siècles avant notre ère, ou introduites dans les Gaules par le commerce, qui en fit la monnaie la plus universellement répandue de l'antiquité, jusqu'à la décadence de l'empire. Les médailles d'or sont les plus communes. Les légendes sont très-rares; quand il s'en présente, elles sont en caractères grecs.

DEUXIÈME ÉPOQUE. — L'art, en dégénérant, tend à se naturaliser gaulois; il reste d'école grecque, mais il adopte des types et des légendes appartenant plus spécialement au pays. Les chefs ou *vergobrets* font frapper des monnaies à leur nom. L'argent est le métal le plus communément employé. L'influence des relations avec les Romains se fait sentir ; les légendes sont souvent écrites en lettres

latines vers la fin de cette époque, que l'on peut conduire jusqu'à la conquête totale des Gaules.

Troisième époque. — Médailles autonomes, peu antérieures à la conquête de César, frappées depuis par certaines cités auxquelles les Romains accordèrent ou conservèrent certaines franchises. Les monnaies d'or deviennent très-rares. Il est présumable que les Romains retirèrent au peuple conquis le droit d'en frapper.

Cette classification, dit M. de la Saussaye, ne saurait être uniformément appliquée à toutes les parties du territoire gaulois. Il doit se présenter des différences, et même des exceptions, d'après les divers degrés d'une civilisation fort inégalement répandue dans le pays, selon que les provinces se trouvaient plus ou moins éloignées du littoral de la Méditerranée, où s'était établi un foyer civilisateur dès le viie siècle avant notre ère. La Belgique pouvait être à ses essais monétaires quand la Narbonnaise touchait à la décadence de l'art. D'après ce système, l'art monétaire chez les Gaulois aurait suivi une marche décroissante à mesure qu'il se serait éloigné de l'art grec, qui présida, à son origine, à une époque où il était arrivé à son plus haut point de perfection. On voit ainsi la décadence du monnayage des Gaulois se lier à celle de leur indépendance nationale (1).

M. Champollion-Figeac range en quatre classes les médailles gauloises autonomes : 1° Celles des villes et des peuples d'origine gauloise (*Santones*, *Turones*, *Remos*, *Virodunum*, etc.); 2° celles des villes ou des peuples qui eurent des monnaies comme colonies romaines (*Nemausus*, *Vienna*, *Lugdunum*, etc.); 3° celles de villes et de peuples d'origine grecque (*Antipolis*, *Avenio*, *Massalieton*, etc.); 4° celles des chefs gaulois (2).

(1) *Revue numismatique*, t. I, p. 76.
(2) *Traité élémentaire d'Archéologie*, t. II, p. 280.

On a fait, à diverses époques, de précieuses trouvailles de monnaies celtiques à Soing et Cheverny, en Sologne; à Ploncour et Lamballe, en Bretagne; à Mézières et Clinchamp, en Normandie; à Vendeuil et Beauvoir, en Picardie; à Angers, etc., etc.

BIBLIOGRAPHIE.

Arnaud (Ch.) Monuments religieux, civils et militaires du Poitou. 1840, in-4.
Barailon. Recherches sur les monuments celtiques; in-8.
Bodin. Recherches sur Saumur et le haut Anjou; 2 v. in-8.
Boucher de Perthes. Antiquités celtiques et anté diluviennes. 1847, in-8.
Breton (Ernest). Monuments celtiques. 1843, in-4.
Breton (Ernest). Introduction à l'Histoire de France. 1858, in-folio.
Cambry (de). Monuments celtiques. 1805, in-8.
Caumont (de). Cours d'antiquités monumentales (ère celtique). 1821, in-8.
Caylus (de). Recueil d'antiquités. 1752, in-4.
Duchalais. Description des médailles gauloises.
Dulaure. Des Cultes antérieurs à l'idolâtrie; in-8.
Drouet. Types les plus remarquables des médailles gauloises; in-8.
Fréminville (de). Antiquités de la Bretagne. 1832; 4 vol. in-8.
Keyssler. Antiquitates septentrionales et celticæ. Hanov., 1720; in-8.
King's. Monumenta antiqua. 1799, London; 4 vol. in-fol.
Lambert. Essai sur la Numismatique gauloise du Nord-Ouest de la France. 1849, in-8.
Mahé. Essai sur les antiquités du Morbihan. 1845, in-8.
Martin (Dom). Explications de divers monuments qui ont rapport à la religion des peuples les plus anciens. 1739, in-4.
Maudet de Penhouet. Recherches historiques sur la Bretagne; in-8.

Instructions du Comité historique des arts et monuments; premier cahier. 1839, in-4.

Mémoires de l'Académie Celtique; 5 vol. in-8.

Mémoires de la Société royale des Antiquaires de France; 24 vol. in-8.

Mémoires des sociétés des antiquaires de Picardie, de Normandie, de Morinie, de l'Ouest, etc.

Mémoires de la Société d'Émulation d'Abbeville ; 7 vol. in-8.

DEUXIÈME PARTIE.

ÉPOQUE GALLO-GRECQUE.

DEUXIÈME PARTIE.

ÉPOQUE GALLO-GRECQUE.

Les Ligures, qu'on croit d'origine ibérienne, et qui furent soumis à la domination romaine, en l'an de Rome 638, ont occupé les côtes de la Méditerranée depuis l'embouchure du Var jusqu'aux Pyrénées-Orientales. On a cru reconnaître les traces de leur séjour dans quelques constructions situées vers les Bouches-du-Rhône, et qui ont beaucoup d'analogie avec les constructions dites cyclopéennes.

Les Phocéens s'établirent définitivement, en 535, à *Massilia* (Marseille), colonie dont ils avaient jeté les fondements soixante-quinze ans auparavant. Ils conservèrent au milieu des Gaulois leur langue, leur religion, leurs mœurs et leur civilisation asiatique. Ils étendirent peu à peu leur influence par leur alliance avec les Romains, par leur commerce avec les pays étrangers, et par diverses colonisations qu'ils envoyèrent à Narbonne, Antibes, Agde, Tauroentum, et jusque sur les bords de la Somme (1). L'art hellénique des Massiliens exerça une certaine influence sur l'architecture romaine du littoral de la Médi-

(1) De Poilly, *Recherches sur une colonie massilienne établie vers l'embouchure de la Somme.* 1849, in-8º.

terranée; mais, sauf l'arc d'Orange, la Vénus d'Arles, quelques médailles et quelques inscriptions, il nous a laissé peu de monuments importants.

Arc d'Orange. — L'arc de triomphe d'Orange paraît avoir été élevé par des architectes massiliens. Il diffère des arcs de l'Italie non-seulement par les caractères de la sculpture, mais aussi par un fronton triangulaire, au-dessus duquel est un attique couronné par une belle corniche. Le bas-relief de l'attique représente un combat de

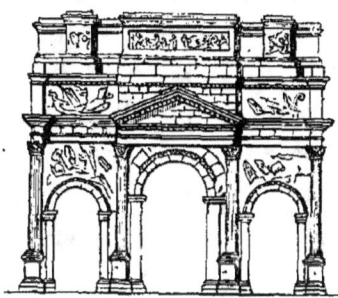

Arc d'Orange.

Romains et de Barbares. L'arc d'Orange, restauré en 1828, a trente-trois mètres de largeur sur vingt de hauteur. Les opinions les plus diverses ont été émises sur l'origine de ce monument. Les uns l'ont attribué à Marius, vainqueur des Cimbres; d'autres à Marc-Aurel, vainqueur des Germains; d'autres à Domitius Ænobarbus, vainqueur des Arvernes et des Allobroges.

Fragments d'architecture. — On considère aussi

Terre cuite coloriée. Palmettes.

comme appartenant à la civilisation phocéenne les restes

d'un temple situé au bas de Vernègues (Bouches-du-Rhône). On a découvert à Marseille divers fragments d'architecture grecque dans les fondations de la cathédrale et de l'église Saint-Sauveur. On sait que cette cité avait une acropole célèbre et divers temples dédiés à Diane, à Minerve, à Apollon, etc. Divers fragments d'architecture découverts dans le nord de la France, et notamment à Autun, Tours, Champlieu (Oise), portent une empreinte évidente de l'art hellénique.

Statues. — Le musée du Louvre possède un chef-d'œuvre de la sculpture gallo-grecque, c'est la Vénus d'Arles, découverte en 1684, dans l'antique théâtre de cette ville ; la tête est un modèle de grâce et de beauté. Cette statue a été restaurée par Girardon. On a découvert en même temps un Silène et deux danseuses. La galerie Alboni, à Rome, possède une autre statue fort remarquable, trouvée à Marseille, et qu'on croit être celle de Diane d'Éphèse.

Stèles. — Les Grecs appelaient *stèles* des pierres funéraires carrées dans leur base et conservant une même grosseur dans toute leur longueur. Souvent une inscription indiquait le nom, la dignité et la patrie du défunt. On a découvert plusieurs stèles, en marbre ou en pierre, sur le littoral de la Méditerranée. Ceux qui ne portent point d'inscriptions sont néanmoins reconnaissables par la finesse des ornements et la délicatesse des palmettes qui y sont sculptées. Un des plus remarquables est 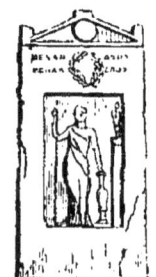 celui de Mélitine, femme d'un médecin. Les bas-reliefs représentent une femme debout, entourée de trois enfants et de divers instruments de médecine.

Inscriptions. — Les abréviations rendent souvent difficile la lecture des inscriptions grecques. Voici celles qu'on rencontre le plus ordinairement sur les marbres

grecs. Nous joignons à cette liste la valeur des lettres numérales, qu'il est nécessaire de connaître pour interpréter les médailles gallo-grecques.

A	—	un ou premier.
ΑΓΑ. Τ	ἀγαθη τύχη	à la bonne fortune.
ΑΔΕΛΦ	ἀδελφός	frère.
ΑΝΕΘ	ἀνέθηκε	a placé, a dédié.
ΑΠΡ	ἀπραιλιος	mois d'avril.
ΑΡΙΣ	ἀριστος	excellent.
Β	—	deux, deux fois, second.
ΒΙΣ	βίσωμον	tombeau.
ΒΩ	βωμός	base, autel.
Γ	—	trois, troisième, trois fois.
Δ	—	quatre, quatrième, quatre fois. — Signifie quelquefois dix (δέκα).
ΔΕΚ	δεκεμβρίος	mois de décembre.
ΔΕΣ	δεσπότης	maître, seigneur.
Δ Μ	*diis manibus*	(formule latine funéraire).
E	—	cinq, cinquième, pour la 5ᵉ fois.
ΕΒΔ	ἕβδομος	septième.
ΕΙ	εἰδῶν	des ides.
ΕΖΗ	ἔζησεν	il a vécu.
ΕΝ	ἐνθάδε	ici, là.
ΕΤ	ἐτῶν	d'années, âgé de.
ΕΤΕ	ἐτελευτεσεν	il mourut.
Ζ	—	sept, septième.
Η	—	huit, huitième.
ΗΜ	ἡμέρα	jour.
Θ	—	huit, huitième.
ΘΕ	θεοῖς	aux dieux.
Θ Κ	θεοῖς καταχθωνιοῖς	aux dieux infernaux.
Ι	—	dix. C'est le signe de la livre.
ΙΑΝ	ἰαννουαρίος	janvier.
ΙΟΥΝ	ἰουνίας	calendes de juin.
Κ	—	vingt, vingtième. — C'est aussi une abréviation de καί, etc.
ΚΕ	—	lettres nominales qui marquent l'an 25.

ΚΙ	κεῖται	repose.
Κ Π	κελεύσματι πόλεως	par la permission de la cité.
ΚΣ	κύριος	maître, seigneur.
ΛΙΘ	λίθος	pierre, inscription, stèle.
Λ	—	30.
Λ Φ	—	an 530.
Μ	—	40.
Μ	μῆνας	mois.
Μ	μνημῖεον	monument, tombeau.
ΜΑ	μ.ατηρ	mère.
ΜΑ	μασσαλιητον	Marseille.
ΜΑΙ	μαιων	des calendes du mois de mai.
ΜΑΡ	μαρτιων	des calendes du mois de mars.
Μ Χ	μνήμης χάριν	pour souvenir.
Ν	—	50 ou νωνων, des nones.
ΝΕΡΤΕ	ἐνερτερος	mort.
Ξ	—	60.
ΟΚΤΒ	οκτοβριων	des calendes d'octobre.
Ρ	—	100.
Σ ou C	—	200.
Τ	—	300.
Τ	—	les divers articles qui commencent par cette lettre.
Υ	—	400. — Avec une petite ligne dessous, cette lettre vaut 400 milles.
Φ	—	500. — Cette lettre sert aussi à séparer les mots ou à les ponctuer.
Χ	—	600.
ΧΕΙΡ	χειρουργός	ouvrier, chirurgien.
Ψ	—	700. — C'est aussi un signe de séparation et de ponctuation.
Ω	—	800. — C'est aussi une abréviation de ὥραι, heureux, et de οκτοβριας, calendes d'octobre. L'Ω est souvent employé pour l'O et, par l'erreur des monétaires, pour l'A.

On remarque dans les inscriptions antiques de Marseille un certain nombre de mots purement latins écrits en lettres grecques.

ÉPOQUE GALLO-GRECQUE.

Monnaies. — Les Grecs avaient pour unité monétaire la drachme. Il fallait cent drachmes pour une mine et six mille pour un talent. La drachme se divisait en six oboles. Les statères d'or valaient vingt drachmes d'argent. L'obole avait plusieurs divisions; il y en avait en argent et en cuivre. La face des médailles grecques a pour type, soit la tête d'un dieu ou d'un prince, soit quelque symbole religieux ou topographique. Le revers offre aussi des types du même genre et quelquefois des inscriptions, des monogrammes, des dates, etc. Chaque province avait son symbole particulier : c'était un dauphin pour Delphes, une chouette pour Athènes, un Bacchus pour les Béotiens, un bouclier pour les Lacédémoniens, etc. Les noms des rois et des villes sont très-souvent accompagnés d'une épithète honorifique et presque toujours au génitif. Le mot νομισμα (monnaie) est sous-entendu.

Les types les plus communs des monnaies massiliennes sont un lion *passant* ou un taureau *cornupète*, et la tête de Diane. On lit dans le champ ΜΑΣΣΑΛΙΗΤΩΝ, ou, par abréviation, ΜΑΣΣΑ, ou même ΜΑ. Nous citerons parmi les autres types les têtes de Mars, Neptune, Minerve, Apollon, Flore; un dauphin, un aigle, une roue à quatre rais. Comme les autres médailles grecques, elles offrent souvent une grande perfection de travail.

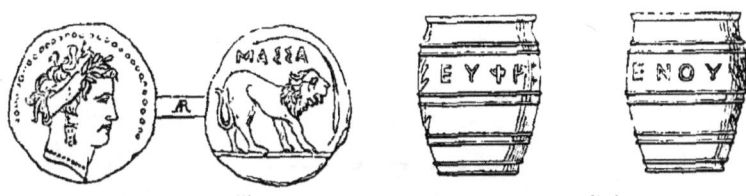

Monnaie de Marseille. Vase d'Aix.

Vases. — On a découvert dans les environs de Marseille des instruments, des lampes et des vases appartenant à l'époque gallo-grecque. On conserve au musée de la Bibliothèque Nationale une espèce de grand gobelet en verre blanc, trouvé à Aix, qui porte l'inscription : ΕΥΦΡΕΝΟΥ.

BIBLIOGRAPHIE.

Breton (Ernest). Introduction à l'Histoire de France. 1838 ; in-fol.

Caristie. Notice sur l'arc et les théâtres d'Orange. 1839 ; in-4.

Fauris de Saint-Vincent. Mémoires sur les monnaies et monuments des anciens Marseillais. 1771 ; in-4.

Fauris de Saint-Vincent. Notice des monuments antiques conservés dans le muséum de Marseille. 1805 ; in-8.

Gasparain (de). Histoire d'Orange.

Grangent. Description des monuments antiques du Midi de la France. 1819 ; in-fol.

Grosson. Recueil des antiques et monuments marseillais. 1773 ; in-4.

Mionnet. Description des médailles grecques.

Soliers (de). Les Antiquités de Marseille, 1632 ; in-8.

Villeneuve (de). Statistique du département des Bouches-du-Rhône.

Instructions du comité des arts et monuments.

Mémoires des sociétés archéologiques de Béziers et du Midi de la France.

Mémoires des sociétés académiques de Marseille, Arles, Orange, etc.

TROISIÈME PARTIE.

ÉPOQUE GALLO-ROMAINE.

TROISIÈME PARTIE.

ÉPOQUE GALLO-ROMAINE.

CHAPITRE PREMIER.

MONUMENTS FIXES.

ARTICLE 1.

Notions préliminaires.

Conquête des Gaules. — Les Romains avaient déjà fondé, dans les Gaules, dès l'an 124 avant Jésus-Christ, une colonie, *Aquæ Sextiæ*, qui devint bientôt une province romaine. Jules César, sous le prétexte de protéger cette colonie contre les menaces d'envahissement des Helvétiens, pénétra dans les Gaules, et en tenta bientôt la conquête. Des obstacles de toute nature se dressèrent en vain devant le génie du conquérant romain. Les Gaulois, après une héroïque résistance, furent obligés d'accepter les lois du vainqueur. Ils essayèrent, à diverses reprises, de recouvrer leur indépendance ; mais en l'an 71 de notre ère, après la révolte de Civilis, la Gaule tout entière resta soumise à l'empire romain.

DIVISION DES GAULES. — Les empereurs changèrent plusieurs fois la division des Gaules. Au IV^e siècle, sous Valens, on la partageait en dix-sept provinces, dont voici les noms et les capitales :

1 Première Belgique, capitale : *Trevirorum Augusta*, (Trèves).
2 Deuxième Belgique : *Durocorturum*, (Reims).
3 Première Germanie : *Moguntiacum*, (Mayence).
4 Deuxième Germanie : *Colonia Agrippina*, (Cologne).
5 Première Lyonnaise : *Lugdunum*, (Lyon).
6 Deuxième Lyonnaise : *Rotomagus*, (Rouen).
7 Troisième Lyonnaise : *Turones*, (Tours).
8 Quatrième Lyonnaise : *Senones*, (Sens).
9 Première Aquitaine : *Avaricum*, (Bourges).
10 Deuxième Aquitaine : *Burdigala*, (Bordeaux).
11 Première Narbonnaise : *Narbo Martius*, (Narbonne).
12 Deuxième Narbonnaise : *Aquæ Sextiæ*, (Aix).
13 Alpes maritimes : *Ebrodunum*, (Embrun).
14 Hautes Alpes : *Darantasia*, (Moutiers).
15 Viennoise : *Vienna*, (Vienne).
16 Novempopulanie : *Ausci*, (Auch).
17 Grande Séquanie : *Vesontio*, (Besançon).

CIVILISATION ROMAINE. — L'unité d'institution opéra peu à peu une fusion assez complète entre les quatre cents peuples qui se partageaient les Gaules. Le polythéisme romain contracta une étroite alliance avec la religion celtique. Les Armoricains, seuls, repoussèrent ces transactions de culte, dont le résultat définitif devait être l'anéantissement du druidisme. Les lettres, l'industrie, les arts fleurirent bientôt dans les Gaules. Amiens fabriqua des épées ; Soissons, des boucliers ; Autun, des cuirasses. Chaque cité importante avait un forum, des aqueducs, des temples et des théâtres. Des écoles célèbres s'ouvrirent à Bordeaux, Toulouse, Besançon, etc. Vienne et Narbonne formèrent de riches bibliothèques publiques, et Marseille fut surnommée l'*Athènes des Gaules*.

Cette prospérité ne dura que pendant les trois premiers siècles de l'ère chrétienne. Les invasions successives des

Germains, des Saxons, des Francs, des Burgondes, des Hérules devaient nécessairement déterminer la décadence de la civilisation et des arts.

ORDRES D'ARCHITECTURE.— Avant de parler des monuments que nous a légués la civilisation romaine, il est important de donner quelques notions sur les ordres d'architecture et sur les divers modes de construction des Romains. On appelle *ordre* la réunion des parties qui, dans une proportion déterminée, constituent un édifice d'après un système de disposition, ayant la cabane pour type. Les Grecs en inventèrent trois : le *dorique*, l'*ionique* et le *corinthien*. Les Étrusques y ajoutèrent le *toscan*, et les Romains le *composite*. Les ordres se composent de trois parties principales : la *colonne*, l'*entablement* et le *fronton*. La colonne contient : la *base*, le *fût* et le *chapiteau*. L'entablement comprend : l'*architrave*, la *frise* et la *corniche*. Le fronton comprend le *tympan* et la *corniche*. Les colonnes reposent ordinairement sur des *piédestaux*; ceux qui sont continus se nomment *stylobates*.

MOULURES. — On appelle moulures les ornements en saillie ou en creux dont l'assemblage constitue les bases, les entablements, les corniches et autres membres d'architecture. Nous allons indiquer les principales :

FILET, LISTEL OU RÉGLET.— Petite moulure carrée, servant à séparer deux autres moulures ou membres plus importants. On l'appelle *cote* quand il sert à séparer les cannelures.

BANDE, BANDELETTE, PLATE-BANDE. — Partie lisse et plate qui règne tout le long de la partie inférieure de l'architrave.

ASTRAGALE. — Petite moulure demi-ronde, qui joint le chapiteau à la colonne, et qui entoure ordinairement l'extrémité supérieure du fût. On l'appelle aussi *baguette*. On y taille quelquefois des ornements, tels que

rubans, feuillage, perles, etc. La saillie égale la moitié de la hauteur.

Tore ou boudin. — Moulure semi-circulaire, employée surtout dans la base des colonnes. On lui donne quelquefois les noms de *bâton* et de *bisel*.

Scotie. — Moulure concave, bordée de deux filets. Sa forme est celle d'un segment de cercle, plus grand qu'un *quart* : on l'appelle encore *trochyle* ou *rond creux*.

Quart de rond. — Moulure formée du quart de la circonférence du cercle, dont la saillie égale la hauteur. On lui donne aussi le nom d'*ove*.

Échine. — Portion de cercle quelconque qui est au bout du chapiteau dorique.

Cavet. — Quart de rond en creux, formé génériquement d'un quart de cercle.

Congé ou escape. — Quart de cercle employé pour adoucir l'angle que formerait l'intersection des pièces du fût de la colonne avec la base d'où il s'élance.

Talon. — Moulure demi-creuse et demi-saillante, composée d'un quart de rond et d'un cavet.

Doucine. — Moulure semblable au talon, mais disposée en sens contraire, c'est-à-dire qu'elle est concave par le haut et convexe par le bas.

Gorge. — Moulure creuse, demi-ronde, dont la profondeur égale la moitié de la hauteur. On l'appelle également *cymaise*.

Larmier. — Moulure taillée carrément, avec un bord à vive arête.

Plinthe. — Partie inférieure de la base. C'est le support essentiel de tout corps posé de haut. On donne aussi ce nom à la moulure plate qui, sur un mur de face, est censée marquer les planches de chaque étage.

C'est au *module*, c'est-à-dire au demi-diamètre des colonnes mesurées dans la partie la plus large du fût, qu'on rapporte les différentes parties des ordres. On divise le module en douze parties égales ou *minutes* pour le dorique et le toscan, et en dix-huit minutes pour les autres ordres.

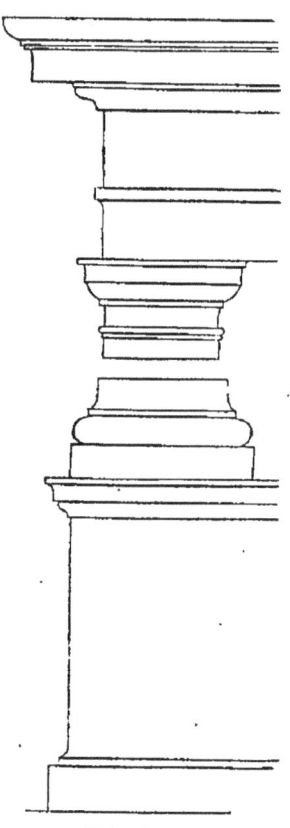

Ordre toscan.

Piédestal.
1. Socle ou plinthe.
2. Réglet.
3. Dé.
4. Talon.
5. Larmier.

Colonne.
6. Plinthe.
7. Tore.
8. Listel.
9. Congé.
10. Fût.
11. Congé.
12. Astragale.
13. Gorgerin.
14. Filet ou anneau.
15. Quart de rond.
16. Abaque ou tailloir.
17. Réglet du tailloir.

Entablement.
18. Architrave.
19. Listel.
20. Frise.
21. Talon.
22. Filet.
23. Larmier.
24. Réglet.
25. Astragale.
26. Ove.

ORDRE TOSCAN. — C'est le plus simple et le plus solide des cinq ordres d'architecture ; il dérive du dorique, et fut employé par les Etrusques, auxquels nous devons aussi le perfectionnement des voûtes. Dans l'ordre toscan le piédestal a quatre modules, huit minutes ; la colonne quatorze modules ; l'entablement trois modules, soixante-une minutes. Le fût toscan diminue depuis sa partie inférieure jusqu'à l'astragale, dans la proportion de douze à neuf et demi. Ces proportions, comme celles que nous indiquerons par la suite, ne sont que des moyennes communément adoptées d'après Vitruve et Vignolle. Mais il est essentiel de se rappeler que les architectes de l'antiquité ne les ont pas observées invariablement.

Nous avons donné plus haut les noms des divers membres de cet ordre en commençant par le bas du piédestal.

ORDRE DORIQUE. — Le fût dorique a une forme pyramidale. Chez les Grecs, la colonne n'avait point de base; cet ordre fut modifié par les Romains. Le chapiteau est taillé en quart de rond ; le tailloir est saillant. La frise renferme des triglyphes qui sont composés de deux cannelures triangulaires et de deux demi-cannelures séparées par un listel. Les intervalles ou *métopes* sont tantôt lisses et tantôt remplies par des ornements et des figures ; la corniche est ornée de petits modillons carrés, nommés *mutules*, ou bien de *denticules* ; des *gouttes* placées sous les mutules correspondent à chaque triglyphe. La colonne doit avoir seize modules ; le piédestal, cinq modules, quatre minutes, et l'entablement quatre modules. Voici comment sont disposées les moulures de cet ordre. Le piédestal ne diffère du toscan que par un plus grand nombre de filets au socle et à la corniche.

MONUMENTS FIXES.

COLONNE.
1. Plinthe.
2. Tore.
3. Baguette.
4. Filet.
5. Orle.
6. Fût orné quelquefois de cannelures, au nombre de dix-huit.
7. Congé.
8. Filet.
9. Astragale.
10. Gorgerin.
11. Trois filets ou annelets.
12. Échine.
13. Plate-bande du tailloir.
14. Talon.
15. Réglet.

ENTABLEMENT.
16. Plate-bande.
17. Filet où sont les gouttes.
18. Cymaise, ou bandelette.
19. Frise, où se voient les triglyphes et les métopes.
20. Chapiteau du triglyphe.
21. Talon.
22. Denticules.
23. Larmier.
24. Talon.
25. Filet.
26. Cavet.
27. Réglet.

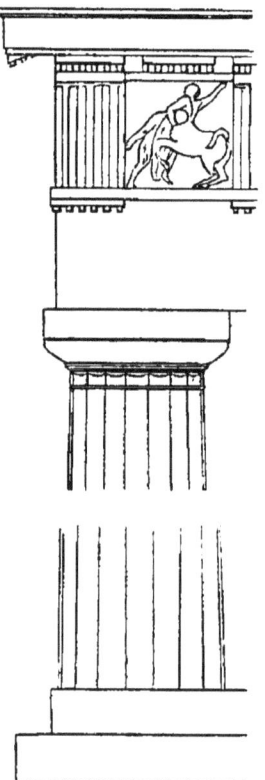

Ordre dorique grec (1).

ORDRE IONIQUE. — Cet ordre fut découvert, en Ionie, au second âge de la civilisation grecque. Il a plus d'élégance que le précédent. Le chapiteau est composé d'un quart de rond d'où partent deux volutes en spirale, bordées par une astragale. Des denticules décorent quelquefois la corniche ; les fûts sont presque toujours cannelés. La colonne a ordinairement dix huit modules ; le piédestal six, et l'entablement quatre.

(1) Voyez page 70, *l'ordre dorique romain*.

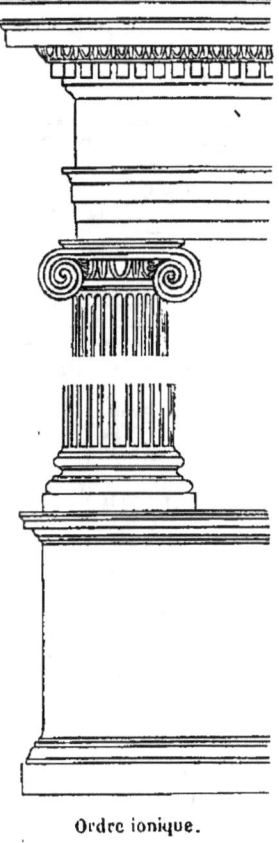

Ordre ionique.

PIÉDESTAL.
1. Plinthe.
2. Filet.
3. Doucine.
4. Baguette.
5. Filet.
6. Dé.
7. Filet.
8. Talon.
9. Larmier.
10. Cymaise.

COLONNE.
1. Plinthe.
2. Tore.
3. Filet.
4. Scotie.
5. Filet.
6. Tore.
7. Filet.
8. Fût avec ou sans cannelures.
9. Orle.
10. Astragale.
11. Ove.
12. Bandes des volutes.
13. Talon du tailloir.
14. Réglet du tailloir.

ENTABLEMENT.
15. Petite face.
16. Face moyenne.
17. Grande face.
18. Talon.
19. Frise.
20. Cymaise inférieure.
21. Larmier denticulaire.
22. Cymaise intermédiaire.
23. Grand larmier.
24. Cymaise supérieure.

ORDRE CORINTHIEN. — C'est le plus riche système architectonique. Le chapiteau figure une corbeille entourée de deux rangs de feuilles d'olivier ou d'acanthe. Le tailloir est échancré sur ses quatre faces par une courbe : ses angles sont supportés par deux petites volutes; deux autres volutes, de moindre dimension, occupent sur chaque face le centre du chapiteau. On prétend qu'une corbeille, recou-

verte d'une tuile, placée sur la tombe d'une jeune fille, fut entourée par les feuilles d'une plante d'acanthe et inspira au sculpteur Callimaque l'idée du chapiteau corynthien. La colonne corinthienne a vingt modules; l'entablement cinq; le piédestal sept. Voici les principales moulures de cet ordre:

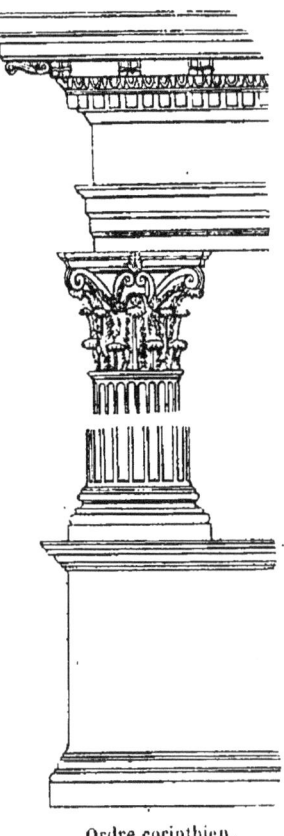

Ordre corinthien.

PIÉDESTAL.
1. Plinthe.
2. Tore orné d'entrelacs.
3. Réglet.
4. Gueule renversée.
5. Astragale.
6. Réglet.
7. Congé.
8. Dé.
9. Réglet et congé au-dessous.
10. Astragale.
11. Frise.
12. Filet.
13. Astragale.
14. Gorge.
15. Gouttière.
16. Talon avec raies de cœur.
17. Filet.
18. Plinthe.
19. Tore inférieur.
20. Filet.
21. Scotie inférieure.
22. Scotie supérieure.
23. Tore supérieur.

Trois plates-bandes surmontées de baguettes sculptées composent l'architrave. La frise est souvent ornée de sculptures. On distingue dans la corniche : 1° une cymaise inférieure; 2° un larmier couvert de denticules; 3° une cymaise intermédiaire; 4° un larmier portant des modillons; 5° un autre grand larmier; 6° une cymaise supérieure, surmontée d'un socle, et où l'on voit quelque-

fois des mufles de lion, par où se déversent les eaux pluviales.

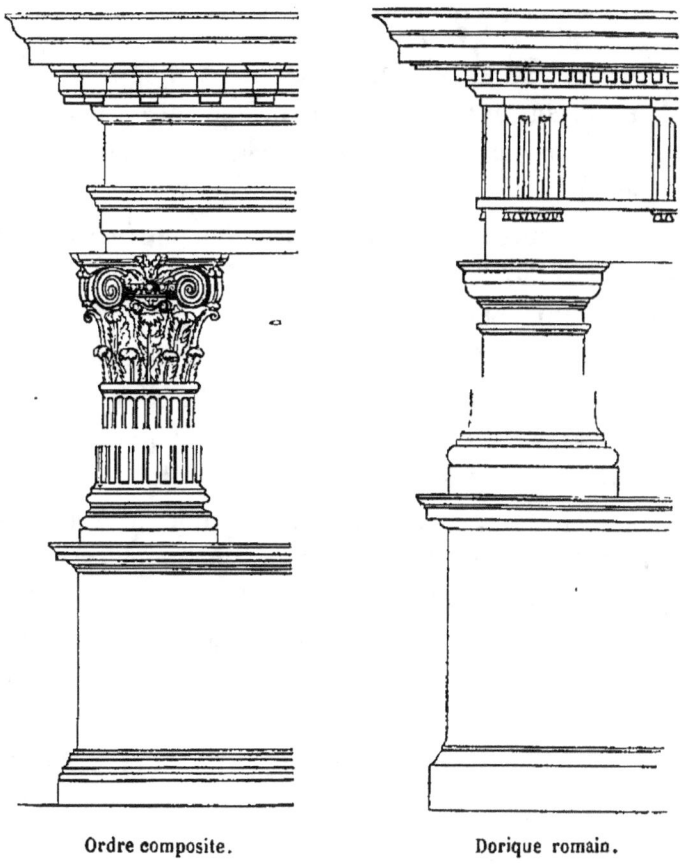

Ordre composite. Dorique romain.

ORDRE COMPOSITE. — Ce n'est point un ordre spécial ; la base et le fût ont les mêmes proportions que dans l'ordre précédent. Le chapiteau est un mélange du chapiteau ionique, dont il emprunte les volutes, et du chapiteau corinthien, dont il conserve la corbeille entourée de feuilles d'acanthe. Quand sa corniche n'a pas de modillons, elle les remplace par des denticules. On appelle *métochés* l'espace qui sépare ces denticules.

ORDRE ATTIQUE. — C'est un ordre supplémentaire composé de pilastres de la plus courte dimension. On appelle *pilastres* des colonnes carrées, munies d'un piédestal, d'un

fût, et d'un chapiteau qui sont en saillie sur un mur. Une corniche architravée sert d'entablement. Cet ordre peut s'associer à tous les autres.

ARCADE. — On appelle ainsi l'espace ménagé entre deux colonnes, et couronné par un arc uni ou couronné par une archivolte. Vers la fin de l'époque romaine, l'arcade s'appuie soit sur des colonnes, soit sur des pieds droits. La surface intérieure et concave de l'arc s'appelle *intrados*. On nomme *extrados* la ligne courbe supérieure, et *voussoirs* les pierres cunéiformes dont se compose l'arc.

FRONTON. — C'est une construction triangulaire qui a pour base la corniche de l'entablement. Le champ du fronton entouré par la corniche se nomme *tympan*, les anciens y sculptaient des figures en ronde bosse.

PORTIQUE. — C'est un lieu de circulation couvert, orné d'arcades ou de colonnes. C'était le principal ornement de la partie antérieure des temples. On donne au portique le nom de *péristyle* quand il forme galerie autour du monument, et on désigne alors l'édifice lui-même sous le nom de *périptère*.

PORTE. — La baie d'une porte rectangulaire est formée de deux montants ou *pieds-droits*, supportant une traverse ou *linteau*. On appelle *tableau* l'intérieur de la baie, et *vantaux* les panneaux mobiles qui composent la fermeture. L'encadrement de moulures nommé *chambranle* est quelquefois surmonté d'un petit fronton. Dans les temples romains, les portes intérieures n'étaient fermées que par des portières d'étoffes. L'unique porte extérieure, ouverte au centre de la façade, se fermait par des vantaux de bois ou de bronze ornés de reliefs et d'incrustations.

BRIQUES. — Les briques romaines étaient ordinairement carrées; on les faisait cuire au four ou seulement sécher au soleil. Dans ce dernier cas, on ne pouvait les employer qu'au bout de deux ou trois ans. Elles portent quelquefois des *sigles*, c'est-à-dire les lettres initiales du nom

du fabricant. Les Romains ont parfois employé uniquement des briques dans certaines constructions; mais le plus ordinairement les briques n'ont servi qu'à former des zones horizontales, pour régulariser le niveau des maçonneries de pierres. Ces briques ont peu d'épaisseur, et sont toutes longues de cinquante à cinquante-cinq centimètres. On en rencontre parfois de fort grossières, qui sont évidemment l'œuvre des Gaulois, au commencement de la domination romaine. Il y en a qui pèsent jusqu'à trente-cinq kilogrammes. On s'est servi de briques pour tracer des ornements rectilignes, tels que des losanges et des zigzags, dans les panneaux de maçonnerie.

Tuiles. — Les unes étaient plates et munies de rebords des deux côtés (*tegulæ*). Les autres étaient courbes ou ondulées (*imbrices*). Les premières se plaçaient par rangées et par recouvrement, et leurs jonctions étaient recouvertes par des tuiles concaves. Ce système de toiture est encore usité en Italie. Des antéfixes en tuiles étaient placées sur le devant des toits, au droit des files de tuiles convexes.

Tuiles.

Antefixe.

Ciment. — Le ciment romain est un mélange de chaux, de sable argileux et de brique cuite concassée. C'est l'habile combinaison de ces trois ingrédients qui donne au mortier romain la compacité et la solidité de la meilleure pierre. On traçait quelquefois des rainures dans la brique encore molle, pour qu'elle offrît plus de prise à l'action du ciment.

Enduits. — On revêtait les murs intérieurs des appartements de plâtre, de ciment ou de stuc. On appelait *tectorium opus* un enduit de mortier de huit centimètres

paisseur, fait avec de la chaux, du sable et du marbre pulvérisé. On donnait le nom de *maltha* à celui qui était composé de chaux vive pulvérisée, qu'on broyait dans du vin avec des figues et du saindoux. On s'en servait pour le revêtement intérieur des aqueducs.

APPAREILS. — L'appareil est la dimension, la forme et l'ajustement relatif des divers matériaux qui entrent dans une construction. Le mélange des matériaux a été souvent mis à profit pour la décoration extérieure des murailles.

APPAREIL IRRÉGULIER. — C'est une construction faite de pierres inégales, non taillées, posées en remplissage, sans observation d'assises. Cet appareil, qu'on nomme aussi *opus insertum*, s'employait principalement pour former le pied d'un mur (enceintes de Tours, Poitiers, etc.).

GRAND APPAREIL. — Les murs de cet appareil sont composés de pierres de taille juxtaposées sans ciment et par assises égales. Ces pierres, qui ont jusqu'à un mètre soixante centimètres de largeur sur un mètre d'épaisseur, sont jointes intérieurement par des crampons de fer ou par de simples queues d'aronde en métal ou en bois (théâtre d'Orange). On y mettait quelquefois des pierres en bou-

Opus insertum.

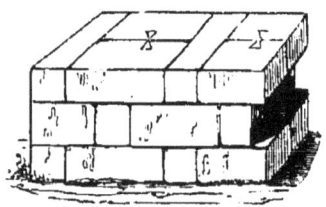
Grand appareil en boutisse.

tisse, c'est-à-dire placées sur leur longueur dans l'épaisseur du mur.

PETIT APPAREIL. — Il est formé de petits moellons cubiques de huit à douze centimètres, posés par assises dans un blocage à bain de ciment. La partie engagée dans la couche de mortier est quelquefois moins large que la partie

extérieure. Les constructions de petit appareil sont souvent sillonnées de plusieurs grandes zones de briques, qui ser-

Grand appareil.

Petit appareil.

vent tout à la fois d'ornements et de régulateurs, pour

Emplecton ou petit appareil à assises en brique.

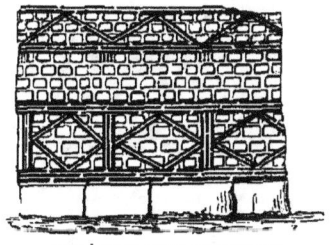
Emplecton avec ornements en briques.

maintenir le niveau des pierres du revêtement. Ces cordons sont composés de deux, trois, et parfois même de six ou sept briques séparées par d'épaisses couches de ciment. Ces briques d'appareil ont été principalement employées dans les Gaules, aux IIIe et IVe siècles (murs de Clermont, Bourges, etc.). On retrouve des traces de cet usage dans les monuments des premiers siècles du moyen âge. On donne le nom d'*emplecton* à cet appareil.

PETIT APPAREIL ALLONGÉ. — C'est une modification du

Petit appareil allongé.

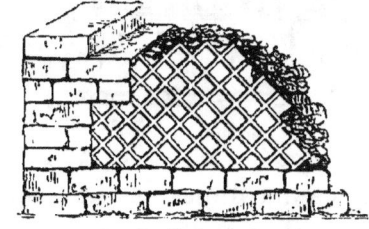
Opus reticulatum.

précédent. Les moellons, au lieu d'être cubiques, ont la

forme de briques de vingt-cinq centimètres de long (arènes de Bordeaux).

MOYEN APPAREIL. — Cet appareil, peu usité, tient le milieu, comme son nom l'indique assez, entre le grand et le petit. Les pierres, de dimension variable, sont tantôt cimentées, tantôt liées par des queues d'aronde.

APPAREIL RÉTICULÉ. — On ne le trouve guère qu'associé au petit appareil. Il présente des pièces de revêtement taillées avec soin, et offrant par leurs dispositions l'appa-

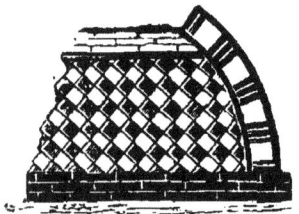
Appareil réticulé en damier.

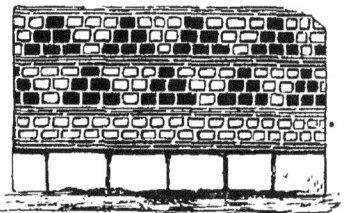
Petit appareil polychrome.

rence des mailles d'un filet (murailles d'Autun), ou des cases d'un damier.

APPAREIL POLYCHROME. — C'est l'assortiment de matériaux de diverses couleurs, dont la disposition produit l'effet de grosses mosaïques (Saint-Just, à Lyon).

APPAREIL EN ÉPI OU OPUS SPICATUM. — Ce sont des pierres plates, posées à plat l'une sur l'autre, de manière à former entre elles un angle plus ou moins ouvert. Dans nos con-

Opus spicatum en galets.

Opus spicatum en briques.

trées maritimes, les Romains ont remplacé les briques par des galets, et ils les ont disposés en forme d'épis ou d'arêtes de poisson.

Pavés. — Les pavés des appartements et des temples étaient en brique, en marbre, en porphyre, en jaspe, etc. Ces pierres étaient carrées, circulaires, hexagones, octogones, etc. Elles étaient souvent coloriées artificiellement.

Mosaïques. — Les mosaïques sont formées de petits frag-

ments cubiques de pierres, de marbre ou de verre, qui, par la diversité de leurs couleurs, dessinent des fleurons, des rosaces, des losanges, et quelquefois même des figures. Les mosaïques gallo-romaines sont ordinairement en calcaire blanc, en grès rouge, en marbre ou en terre cuite. Les plus belles qu'on ait découvertes sont celles de Lyon, Aix, Carpentras, Nîmes, Orange, etc.

Article 2.

Temples et autels.

Forme des temples. — Les temples romains étaient de forme ronde ou rectangulaire. Les premiers étaient peu communs (temple d'Apollon, à Autun). On les nomme *manoptères*, lorsqu'ils sont formés d'une enceinte de colonnes posées sur un stylobate continu, et supportant une

Monoptère.

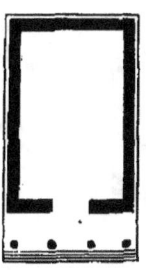
Temple à antes.

coupole. Les seconds prennent diverses dénominations,

d'après la disposition des colonnes. 1° Le temple *à antes* (*in antis*) n'a qu'une colonne de chaque côté de la porte; ses encoignures sont munies de pilastres; 2° le temple

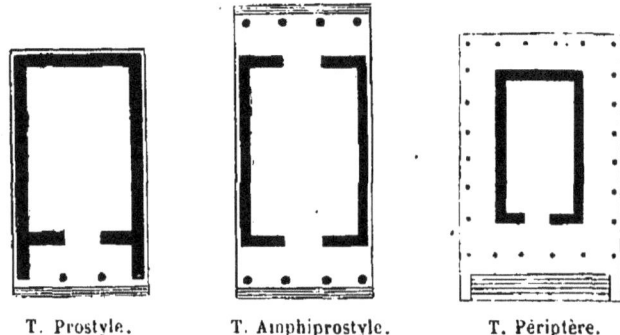

T. Prostyle. T. Amphiprostyle. T. Périptère.

prostyle n'a que quatre colonnes à sa façade; 3° le temple *amphiprostyle* offre quatre colonnes à ses deux faces opposés; 4° le temple *périptère* est entouré d'un rang de colonnes isolées qui forment galerie; 5° le temple *pseudopériptère*, dans lequel les colonnes des ailes et de la façade postérieure sont engagées dans les murs de la *cella*; 6° le temple *diptère* était entouré d'un double rang de colonnes; 7° les temples *pseudodiptères* n'avaient deux rangées de colonnes isolées que sur la façade; aux trois autres côtés, une seule rangée

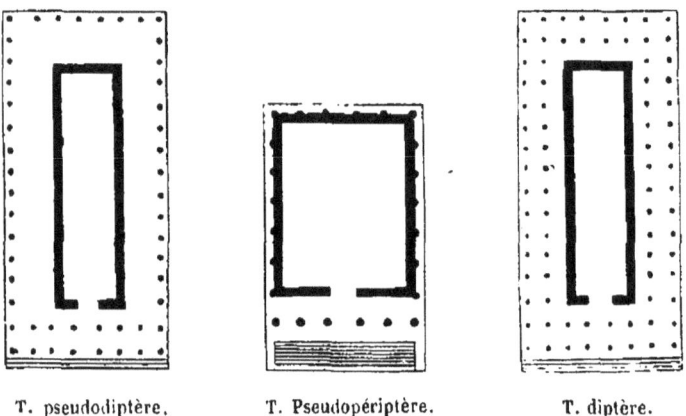

T. pseudodiptère. T. Pseudopériptère. T. diptère.

restait isolée, et l'autre était engagée dans le mur de la *cella*. Les entrecolonnements de la façade des temples quadri-

latères étaient en nombre impair, et leur nombre était double sur les ailes.

CELLA — C'était dans la *cella* ou partie close du temple que se trouvaient l'autel et la statue du dieu auquel était consacré le temple; elle était ordinairement deux fois plus longue que large; ses murs étaient ornés de sculptures et parfois même de peintures. Quelques *cella* n'avaient point de couvertures; d'autres avaient des plafonds en bois et des toits en pierre ou en métal, où l'on pratiquait des ouvertures pour éclairer l'intérieur du temple. Quelquefois les temples étaient précédés d'une cour fermée où se trouvaient les logements des prêtres : mais le plus ordinairement ils n'avaient qu'un simple vestibule ou *pronaos*. La partie postérieure correspondante s'appelait *posticum* : c'était là qu'on déposait les vases sacrés, les offrandes et quelquefois même le trésor public.

TEMPLES GALLO-ROMAINS. — La *maison carrée* à Nîmes est un temple pseudo-périptère, d'ordonnance corinthienne,

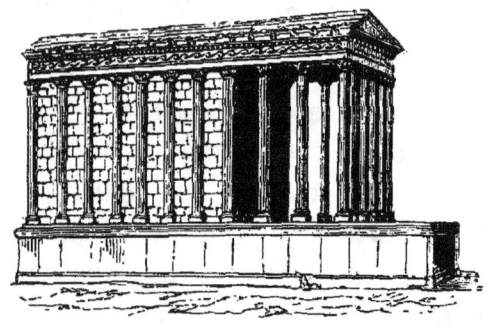

Maison carrée, à Nîmes.

dont l'architecture est fort remarquable. On voit des ruines de temples romains à Vienne, Périgueux, Autun, Izernore (Ain), Riez (Basses-Alpes), etc.

AUTELS. — Les temples contenaient trois sortes d'autels : ceux où on immolait des victimes; ceux destinées aux libations, et les *enclabres*, où l'on déposait les vases sacrés et

les offrandes. Ces autels en bois, en brique, en pierre ou en marbre, étaient de forme circulaire, carrée ou triangulaire; ils étaient tantôt creux et tantôt massifs. Les *altaria*, consacrés aux dieux célestes étaient les plus élevés; les *aræ*, destinées aux dieux terrestres, avaient moins d'élévation. Les autels des dieux infernaux étaient les plus bas. On sculptait ordinairement sur les autels des guirlandes de feuillage, des emblèmes religieux, des vases, des têtes de

Autel d'Esus.

victimes, des bas-reliefs, la figure du dieu auquel ils étaient voués, etc. Un seul autel était parfois dédié à plusieurs Dieux : tel est celui d'Esus, dont les quatre faces représentent Vulcain (VOLCANVS), Jupiter (LOVIS), Esus (ESVS), et le taureau aux trois grues (TARVOS, TRIGARANVS) (1).

On élevait aussi des autels sur les places publiques, dans les carrefours, dans les champs, sur les montagnes et dans l'intérieur des maisons; tel est celui du musée d'Arles, élevé *à la bonne déesse* par *Caienna, affranchi de Prisca et ministre de la déesse*.

(1) V. *Mém. de la soc. des Antiq. de France*, t. IV.

Autel de la bonne déesse. Autel circulaire (Mas d'Agenais).

Autels tauroboliques. — C'est sur ces autels qu'on accomplissait des sacrifices expiatoires en l'honneur de Cybèle, à l'occasion de la consécration des temples et des prêtres. Le prêtre se plaçait sous l'autel, dans une fosse recouverte de planches percées de plusieurs trous, et recevait ainsi le sang du taureau que le victimaire égorgeait sur l'autel. Nous donnons le dessin d'un autel taurobolique

Autel taurobolique de Lyon.

trouvé à Lyon en 1705 : l'inscription indique qu'il fut offert en l'an de notre ère 160, pour le salut d'Antonin Pie.

Les Romains ont érigé plusieurs autels de dimension colossale : tel est celui qu'on éleva en l'honneur d'Auguste au confluent de la Saône et du Rhône, et dont on a retrouvé de précieux débris.

Article 3.

Tombeaux.

Urnes cinéraires. — L'usage de brûler le corps des défunts fut généralement adopté, dans les Gaules, pendant les deux premiers siècles de notre ère. On déposait les cendres dans une urne ordinairement en terre grise. Ces urnes, de formes diverses, n'ont guère d'autre ornement

Urne en verre. Urne en pierre. Urne en marbre.

que quelques moulures. Pour les personnages de distinction, on se servait d'urnes en verre, en airain ou en cuivre ciselé, et même de coffrets en marbre ornés de bas-reliefs et d'inscriptions. Les cendres du pauvre n'avaient souvent pour abri qu'une tuile ou un plat renversé. Les urnes cinéraires contiennent ordinairement des débris de charbon et d'ossements, et quelquefois une médaille. Leur orifice était fermé par une ardoise, une tuile ou une plaque de métal. Tantôt on les plaçait dans un cercueil de bois ou de pierre, tantôt on les confiait simplement à la terre : dans l'un et l'autre cas, ces urnes sont quelquefois accompagnées de coupes, de fioles lacrymatoires, et de divers objets qui ont

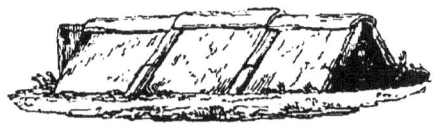

Sépulture de Strasbourg.

appartenu au défunt, tels que miroirs, clefs, style à écrire,

lampes, épingles, etc. On a trouvé des urnes placées sous des tuiles à rebords qui formaient une espèce de toit : telle est la sépulture découverte à Strasbourg.

Les Romains désignaient sous le nom de *columbarium* des salles sépulcrales dont les murs intérieurs étaient percés de niches cintrées superposées les unes aux autres et destinées à recevoir des urnes funéraires. Celui de Villeneuve, près de Fréjus, a été décrit par Millin. Des cimetières d'urnes ont été découverts à Arles, Bordeaux, Poitiers, Autun, Soing et Neung (Sologne), Tours, Gièvres (Loir-et-Cher), Dieulouard (Meurthe), etc.

Cippes funéraires. — On élevait quelquefois des cippes funéraires sur la cendre des morts. Ces petits monuments en pierre sont ordinairement carrés. La partie supérieure figure souvent une coupe ou bien un petit fronton entre deux oreilles. Une inscription, commençant ordinairement par D. M. (*Diis Manibus*), indique le nom, l'âge, la filiation et les titres du défunt, ainsi que le nom de celui qui a fait élever le monument. Nous indiquerons dans un autre article les principales abréviations qui sont usitées dans ces épigraphes. On voit figurer sur quelques-uns de ces tombeaux un *ascia*, instrument qui ressemble à un sarcloir. Quelques antiquaires pensent que c'est la pioche des fossoyeurs ; d'autres, que c'est l'instrument avec lequel on ébauchait le tombeau, etc. (1).

Cippe funéraire.

(1) Voyez sur cette question fort obscure : Muratori, *Sopra l'Ascia sepolcrale* (Acad. de Cortone, t. II) ; Marochius, *De Dedicatione*

SARCOPHAGES. — L'usage d'inhumer les corps remonte au commencement du III^e siècle. On ne peut en citer que de rares exemples antérieurs à cette époque. Tantôt on déposait les cadavres dans une fosse, en leur mettant une tuile sous la tête; tantôt on les confiait à un cercueil en plomb, en bois, en terre cuite, en maçonnerie, ou le plus ordinairement en pierre. Ces derniers se composent de deux pierres creusées qui s'ajustent l'une à l'autre, ou bien d'une seule pierre profondément creusée et d'un couvercle plat ou convexe. Ils sont ordinairement de forme parallélipipède et ornés de quelques moulures. Les musées d'Arles et de Marseille possèdent de fort beaux sarcophages. Nous donnons le dessin de celui de *Tyrannia*, dont les bas-reliefs représentent divers instruments de musique. On voit dans le compartiment gauche une syrinx suspendue, un arbre

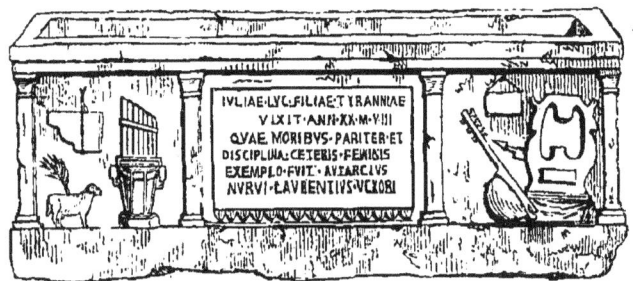

Sarcophage de Tyrannia (Musée d'Arles).

et un bélier; à droite, une lyre avec l'archet (*plectrum*), un livre suspendu au mur, et un instrument qui ressemble à la mandoline.

PYRAMIDES. — On considère comme des mausolées les pyramides de Saint-Rémy (Bouches-du-Rhône), de Couhard, près d'Autun, de Vienne (Isère), de Fréjus, etc. Quelques antiquaires donnent également une destination

sub ascia, et un article de Caylus dans les *Mém. de l'Ac. de Toulouse*.

funéraire à la Tour-Magne, à Nîmes. D'autres en font un

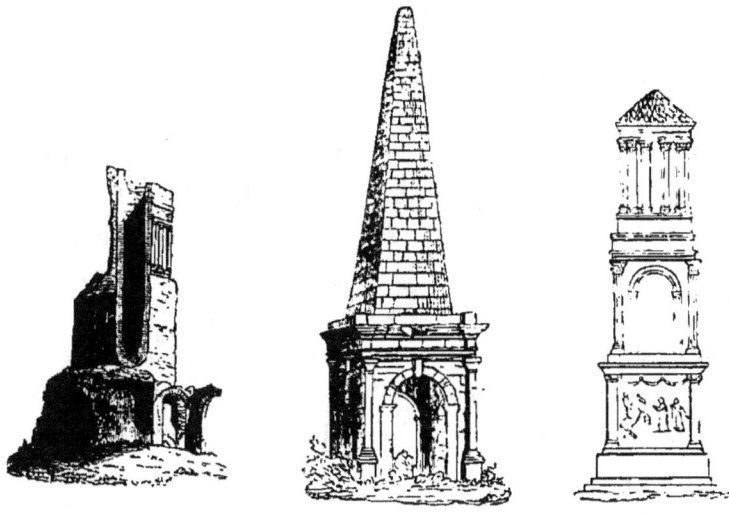

La Tour-Magne. Pyramide de Vienne. Tombeau de Saint-Rémy.

phare, une tour de défense ou une tour d'observation.

CÉNOTAPHES. — On érigeait des cénotaphes (*tombeaux vides*) aux mânes des morts dont on n'avait pu découvrir les restes.

OBJETS DIVERS TROUVÉS DANS LES TOMBEAUX. — Les divers objets qu'on trouve le plus ordinairement dans les tombeaux sont des instruments de sacrifice, des couteaux, des cuillers, des candélabres, des lampes en bronze ou en

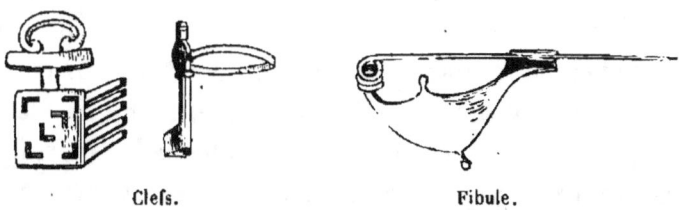

Clefs. Fibule.

terre, des morceaux de flûte, des tablettes de cire, des styles pour écrire, des vases, des armes, des jouets, des amulettes, des figurines, des médailles, des bijoux, des bracelets, des fibules, des clefs, etc.

Article 4.

Villes, fora, murailles et portes de ville.

Villes. — Les villes gallo-romaines furent bâties presque toutes sur un plan uniforme. Chaque ville importante avait un forum, un théâtre, un amphithéâtre, des thermes et des temples. Quelques-unes eurent un capitole bâti sur le point le plus élevé de la cité : telles furent Toulouse, Besançon, Angers, Saintes, etc. Au IVe siècle, les villes empruntèrent le nom des peuples dont elles étaient la capitale. Ainsi *Lutetia*, chef-lieu des *Parisii*, prit le nom de *Paris*; *Cæsaromagus*, capitale des *Bellovaques*, fut désignée sous le nom de *Beauvais*, etc.

Fora. Les *fora* étaient de vastes places en forme de carré long, où se tenaient les assemblées du peuple. Ils étaient entourés de portiques qui avoisinaient ordinairement les boutiques, les théâtres, les thermes et autres monuments publics. Il y avait des *fora* entourés de portiques à Besançon, Vienne, Arles, Avignon, etc., et probablement dans toutes les cités importantes.

Enceintes murales. — Les villes étaient entourées de remparts et de murs dont le revêtement est en pierres de petit appareil. Ces murailles sont traversées par des cordons de briques et flanquées de tours rondes ; leur base se compose de gros blocs. On trouve souvent dans les fondations de nombreux débris d'édifices détruits. Ces fortifications furent construites pour défendre les cités romaines contre les fréquentes révoltes des Gaulois. Plusieurs ne remontent qu'au IVe ou au Ve siècle. Quelques-unes ont été retouchées au Xe et à d'autres époques. Nous citerons, parmi les principales enceintes murales, celles de Bordeaux, le Mans, Tours, Orléans, Angers, Beauvais, Auxerre, Langres, etc.

Portes de ville. — Elles étaient enclavées dans les murs d'enceinte, quelquefois entre deux tours, et n'offraient par conséquent que deux faces dégagées. Outre la large entrée qu'elles donnaient par une ou deux arcades, elles avaient souvent deux petites portes pour les piétons. La porte d'*Arroux*, à Autun, est la plus remarquable pour la pureté de son style et la beauté de son architecture; elle date du siècle d'Auguste. Nous devons encore citer les

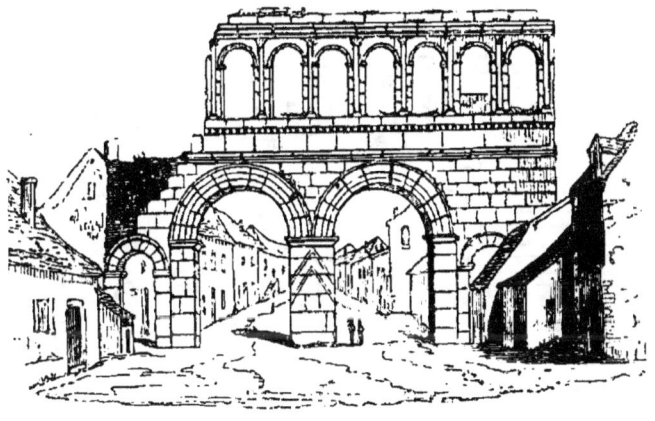

Porte d'Arroux à Autun.

portes d'*Auguste* et de *France*, à Nîmes; celle de *Mars*, à Reims et celle de *Saint-André*, à Autun.

Article 5.

Maisons, palais, villas et jardins.

Maisons. — Comme il n'existe plus sur notre sol de traces de maisons de ville romaines, nous recourrons à Pompéi pour nous en former une idée. Nous choisirons, comme un des types les plus complets, la maison de Pansa, et nous en donnerons une rapide description, d'après notre savant ami, M. Ernest Breton. Cette vaste maison, dont il donne ici le plan, occupe un espace rectangulaire, isolé entre quatre rues. Au centre est le logis du maître, et au-

tour se trouvent des boutiques qui en étaient indépendantes et données à loyer. Les n⁰ˢ 1, 2 et 3 sont des boutiques où l'on a trouvé les couleurs nécessaires à la peinture murale. De 4 à 14 sont autant de boutiques, parmi lesquelles le n° 5 avait un arrière-magasin ; le n° 6, seul, communiquait avec l'intérieur. Les n⁰ˢ 15 à 19 formaient la boutique d'un boulanger. Le n° 15 était la salle où se vendait le pain. Le n° 16 était le *pistrinum* (pétrin), où se trouvent l'entrée du four, 18, et celle d'un

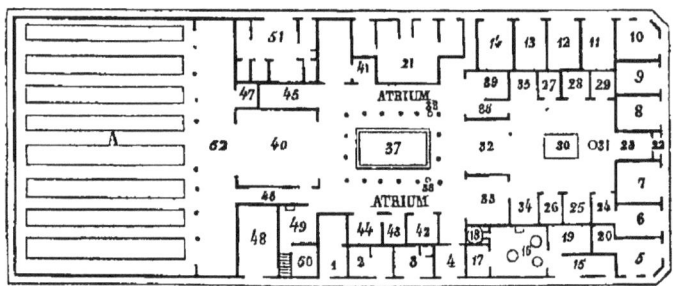

bûcher, 17. Les n⁰ˢ 21 et 51 semblent avoir formé des appartements à part, n'ayant aucune communication avec l'intérieur, et qui sans doute étaient loués à quelques familles. Au n° 22 est l'entrée principale de la maison, que suit un vestibule, 23, et l'*atrium*, petite cour rectangulaire entourée de portiques. Au centre de l'*atrium* se trouve l'*impluvium*, 30, bassin destiné à recevoir les eaux pluviales, qui allaient ensuite s'écouler dans une citerne ; en avant, un petit piédestal, 31, dut porter une statue. Autour de la cour sont plusieurs chambres, 26 à 29, qui n'étaient éclairées que par la porte ; elles étaient destinées aux esclaves. Vient ensuite le *tablinum*, 32, qui sépare l'*atrium* des appartements intérieurs. En été, il servait de table à manger. C'était là qu'on conservait les images des ancêtres et les archives de la famille. A gauche était la bibliothèque, 33 ; à droite une chambre à coucher, 39, et un passage (*fauces*), 36, permettant d'arriver aux ap-

partements intimes sans traverser le *tablinum*. En avant de celui-ci étaient les *alœ*, 34, 35, galerie avec des siéges, où le patron donnait audience à ses clients. Entrons maintenant dans la partie privée : d'abord se présente une cour avec un péristyle soutenu par des colonnes ; au centre est un bassin, 37 ; aux côtés sont deux petites citernes, 38. Dans beaucoup de maisons, l'entrecolonnement du péristyle était rempli par un petit mur à hauteur d'appui, appelé *pluteum*, sur lequel on posait des vases de fleurs. Aux nos 42 et 44, étaient des chambres à coucher (*cubicula*), dont une avait une sorte d'antichambre, 43. Au fond de la cour est la principale pièce (*œci*), qui répond à notre salon, et qui parfois servait en même temps de salle à manger (*triclinium*). A gauche est la cuisine, 49, avec une petite cour, 48, ayant une sortie sur la rue. A droite est le *lararium*, où l'on conservait les images des dieux pénates. Un corridor (*fauces*), 46, conduisait au jardin A, sur lequel donnait un petit cabinet, 47, où le maître pouvait se retirer pour jouir de la fraîcheur et de la vue des fleurs qui garnissaient ses parterres. Enfin, dans toute la largeur de la maison, régnait un large portique, 52, sous lequel on trouvait un abri contre le soleil et la pluie. Les maisons romaines offraient presque toutes les mêmes dispositions, mais elles n'avaient point la même étendue et le même nombre de pièces. Rarement les maisons antiques avaient un étage au-dessus du rez-de-chaussée. Elles étaient chauffées par des hypocaustes et des fourneaux (1).

PALAIS. — Les palais qui servirent de résidence temporaire aux empereurs ne devaient différer des maisons de ville que par la magnificence et l'étendue. Trajan et Antonin eurent un palais à Lyon. D'autres empereurs en eurent à Vienne, à Poitiers, à Arles, à Metz, etc.

(1) *Monuments de tous les peuples*, t. II.

Villæ. — Les *villæ*, ou maisons de campagne, ne différaient guère des maisons de ville que par une autre disposition des mêmes parties. Elles étaient souvent fort considérables ; car, outre l'habitation du maître (*villa urbana*), elles comprenaient encore le logis des laboureurs (*agraria*), la métairie (*villa rustica*), et les magasins de récolte (*villa fructuaria*). Ces maisons de plaisance étaient entourées de jardins, de parcs, de prairies, de champs et d'étangs. M. de Caumont a donné d'intéressantes descriptions des ruines de *villæ* découvertes à Mienne (Eure-et-Loir), Thésée-sur-Cher (Loir-et-Cher), Clinchamps et Hérouville (Calvados), Pérennou (Finistère), etc.

Jardins. — Les jardins des *villæ* étaient entourés de murailles sèches ; les allées, plantées de buis, figuraient d'agréables dessins. Les Romains excellaient dans l'art de tailler le buis sous mille formes diverses. Des statues de dieux et de faunes ornaient les parterres, et des siéges de marbre étaient espacés le long des charmilles.

Article 6.

Théâtres, amphithéâtres, cirques et naumachies.

Théatres. — Les théâtres romains affectent une forme semi-circulaire, et se divisent en trois parties principales : 1° la scène, 2° l'orchestre, 3° la *cavea*.

Scène. — La scène comprenait trois parties : 1° l'avant-scène (*proscenium*), ordinairement en bois, correspondait à l'espace qui, dans nos théâtres modernes, est compris entre la rampe et le rideau. On nommait *pulpitum* l'endroit où les acteurs déclamaient. 2° La scène proprement dite était une construction architecturale, présentant une grande face de bâtiments percée de trois portes, et deux petites ailes en retour percées chacune d'une porte. La

grande porte centrale était censée conduire dans l'intérieur du palais : on l'appelait *porte royale*. Les deux autres portes du fond (*hospitalia*) donnaient entrée aux hôtes du palais et aux personnages secondaires. Les deux portes des ailes étaient supposées conduire au port et à la campagne.
3° L'arrière-scène (*proscenium*) était l'endroit où s'habil-

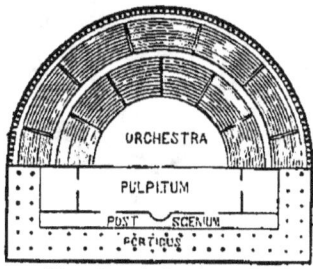

Plan d'un théâtre romain.

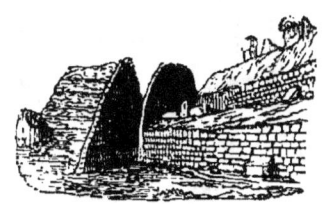

Théâtre de Lillebonne.

laient les acteurs et où l'on conservait les machines et les décorations ; ces décorations (*siparia*) étaient en tapisseries. La toile se baissait jusqu'à terre durant la représentation, et on la levait pendant les entr'actes. C'était donc précisément le contraire de l'usage moderne.

ORCHESTRE. — L'orchestre, situé entre le *proscenium* et la *cavea*, était d'environ trois mètres plus bas que le théâtre. C'était la place réservée aux sénateurs, aux chevaliers, aux vestales et aux personnages de distinction.

CAVEA. — La *cavea* ou théâtre proprement dit était l'enceinte garnie de gradins où se plaçaient les autres spectateurs. Elle était ordinairement partagée en trois divisions (*ima, media* et *summa cavea*) par des galeries semi-circulaires. Le dernier ordre de gradins (*summa*) était surmonté d'un portique où les spectateurs pouvaient se réfugier en cas de pluie. C'était aussi la place réservée aux femmes. Les autres spectateurs étaient protégés contre le soleil et la pluie par un immense voile (*velarium*) soutenu par des poutres ; ces poutres s'appuyaient sur les modillons d'un portique placé derrière la scène. On n'a que de simples conjectures sur la manière dont on

pouvait étendre et replier des voiles d'une si grande dimension (1).

Poutres de Velarium. Tessère.

Escaliers. — Les gradins étaient coupés par des escaliers qui formaient des divisions cunéiformes, nommés pour cette raison *coins* (*cunei*). Dans les grands théâtres, sept escaliers rayonnaient de l'orchestre et correspondaient à de grandes issues nommées *vomitoires* (vomitoria). Il n'y avait parfois qu'un seul vomitoire aboutissant soit à l'orchestre, soit au portique. Ces deux derniers modes d'entrée se trouvent réunis au théâtre d'Orange. Les spectateurs étaient admis sur la présentation d'un billet, nommé tessère, qui indiquait la place qu'ils devaient occuper. Celui dont nous donnons le dessin doit se traduire ainsi : deuxième travée, troisième coin, huitième gradin ; *la Maisonnette*, comédie de Plaute.

Echea. — On plaçait sous les degrés du théâtre des vases d'airain ou de terre (*echea*) dont l'ouverture regardait la scène, et qui avaient pour destination de rendre plus sonore la voix des acteurs. Ils ont en général la forme d'une cloche.

Jeux scéniques. — On jouait sur les théâtres la tragédie, la comédie et la pantomime. Ces jeux scéniques faisaient

(1) Cf. M. Borgnis, *Traité de Mécanique appliquée aux arts*.

partie du culte des Romains; on les célébrait en l'honneur de Cérès, de Mars, de Neptune, de Jupiter, etc.

Théâtres gallo-romains. — Le plus remarquable et le plus vaste est celui d'Orange. Les mieux conservés, après lui, sont ceux d'Arles et de Lillebonne. Il existe des restes de théâtre à Lyon, Autun, Vaison (Vaucluse), Vienne, Tentignac (Corrèze), Antibes et Fréjus (Var), Drevant (Cher), Valognes, Lisieux.

Amphithéâtres. — Les amphithéâtres, qui furent inconnus des Grecs, étaient destinés aux combats de gladiateurs et de bêtes féroces. Leur plan elliptique offre la réunion de deux théâtres placés en face l'un de l'autre, et dont les deux orchestres formeraient l'arène : c'est le nom qu'on donne au sol couvert de sable (*arena*), où combattaient les animaux. Les grands amphithéâtres pouvaient contenir jusqu'à quatre-vingt mille personnes; ils étaient divisés à l'extérieur en plusieurs étages, et entourés de portiques. Ils étaient découverts comme les théâtres, et c'était sous un voile mobile (*velarium*) que s'abritaient les spectateurs. Les animaux étaient renfermés dans des loges voûtées et grillées (*carceres*), qu'on ouvrait au moment du combat.

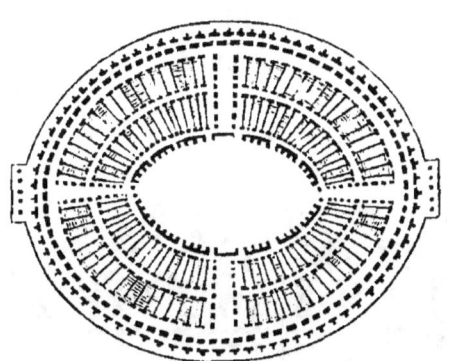

Plan des arènes d'Arles.

Les places les plus recherchées étaient situées au-dessus des *carceres*. L'arène était entourée d'une plate-forme en forme de quai (*podium*), élevée de quatre à cinq mètres

où se plaçaient les magistrats et les vestales. Le *podium* était garni de filets et de treillis pour prémunir les spectateurs contre les animaux. Quelquefois même, par surcroît de précaution, le *podium* était séparé de l'arène par un canal nommé *euripe*. Au-dessus du *podium* s'élevaient

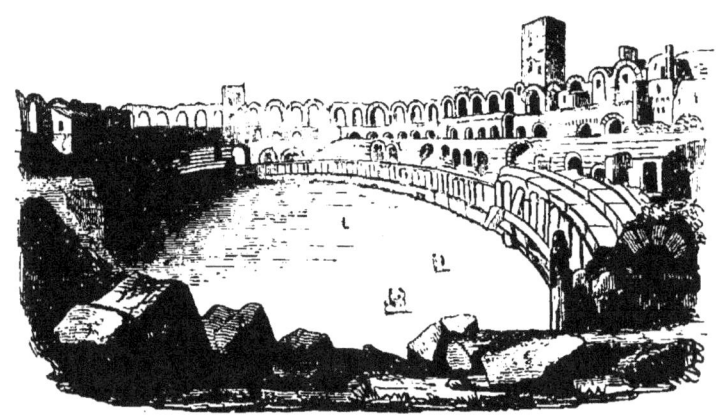

Vue intérieure des arènes d'Arles.

des gradins en amphithéâtre qui servaient de sièges. Ces degrés avaient quarante et un centimètres de hauteur sur quatre-vingt-deux centimètres de largeur. Ils étaient coupés par des escaliers (*scalaria*) conduisant du *podium* aux vomitoires; outre ces escaliers, il y avait encore des ceintures de pierre de distance en distance. L'espace compris entre ces *précinctions* se nommait *cunei*, *coins*, parce qu'il était plus large dans le haut que dans le bas. Des officiers nommés *designatores* étaient chargés de distribuer les places aux spectateurs.

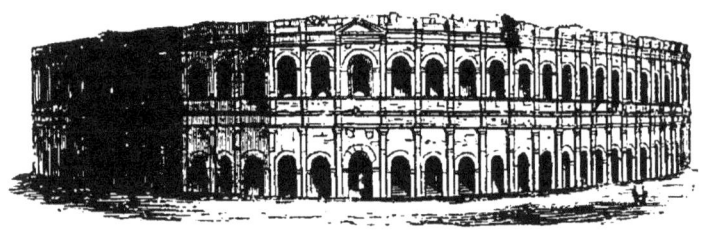

Arènes de Nimes.

JEUX DE L'AMPHITHÉATRE. — On distinguait chez les

Romains diverses espèces de gladiateurs. Les *seculores* avaient pour armes un casque, un bouclier et une épée, ou une massue de plomb. Ils combattaient avec les *retiarii*, armés d'un filet et d'une fourche. Les *Thraces* avaient une armure semblable à celle de ces peuples, c'est-à-dire une dague, un poignard et une espèce de rondache. Les *Samnites* portaient un casque, un bouclier et un baudrier. Les *laquéaires* se servaient d'un cordon pour saisir leur adversaire dans un nœud coulant. Les *mirmillons* étaient armés à la gauloise ; leur casque était surmonté d'un poisson. Le prix des vainqueurs était une palme, de l'argent et une épée de bois, symbole de la liberté rendue. Les jeux de l'amphithéâtre furent prohibés dans tout l'empire romain par Honorius : mais ils ne cessèrent complétement dans les Gaules que dans la seconde moitié du v^e siècle.

Amphithéatres gallo-romains. Nous donnons le plan et la vue intérieure des *arènes* d'Arles, et une vue des amphithéâtres de Nîmes et de Cran (Loiret). Ce dernier,

Amphithéâtre de Cran (Loiret).

appartenant à une ville peu importante (*Aquæ segestœ*), et ne devant par conséquent recevoir qu'un petit nombre de spectateurs, n'avait de gradins que d'un seul côté. Les amphithéâtres les plus importants de France sont ceux de Nîmes et d'Arles. On peut citer, après eux, les ruines qui se trouvent à Bordeaux, Fréjus, Saintes, Limoges, Périgueux, Poitiers, Béziers, Auxerre, Angers, Néris (Allier), Langres, Blagnac (Haute-Garonne), etc.

CIRQUES. — Les cirques étaient des monuments de figure oblongue ou ovale, destinés aux courses de chars, aux courses de chevaux et à divers exercices gymnastiques. L'arène était entourée d'un mur en forme de quai, et quelquefois d'un fossé rempli d'eau (*euripe*). Les gradins étaient disposés comme dans les amphithéâtres. Au milieu de l'arène s'élevait un massif de pierres assez étroit, et s'étendait dans une grande partie de la longueur de l'arène. On plaçait sur cette construction, nommée *spina*, des obélisques, de petits temples, des statues, des colonnes,

Grand cirque.

l'autel des lares, et des piédestaux qui supportaient sept boules (*ova*) et sept dauphins, au moyen desquels on constatait le nombre des tours accomplis par les chars autour de la *spina*. A une de ses extrémités se trouvait une borne (*meta*), composée de trois cônes placés sur le même piédestal et terminés en forme d'œuf. Cette borne était placée en face de la porte triomphale. A l'extrémité opposée se trouvaient les loges des chars (*carceres*). De là le proverbe : *A carceribus ad metas*, pour signifier : depuis le commencement jusqu'à la fin.

JEUX DU CIRQUE. — Les cirques étaient surtout consacrés aux courses de chars; ceux qui les conduisaient se partageaient en quatre troupes ou *factions* qui se distinguaient par la couleur des habits. Ces couleurs étaient au nombre de six : le vert, le bleu, le blanc, le rouge, le pourpré et le doré : ces deux dernières furent ajoutées par Domitien. Les spectateurs prenaient parti pour l'une des factions et engageaient des paris. Le vainqueur était celui qui le pre-

mier avait fait sept fois le tour de la borne. L'adresse des conducteurs consistait surtout à décrire le plus petit cercle possible, en passant près de la borne, sans la heurter. Les cirques étaient encore consacrés à divers autres jeux, tels que la course à cheval, la course à pied, le pugilat, la chasse, le jeu troyen, etc. Le pugilat se pratiquait au moyen d'un gantelet de cuir, garni de plomb et attaché au bras par des courroies. La chasse consistait en un combat de bêtes entre elles ou d'hommes et de bêtes. Le jeu troyen était un combat simulé à cheval. On comptait quinze cirques à Rome. Quelques restes de cirques mal conservés se voient à Orange, à Fréjus, etc.

Naumachies. — On appelait ainsi des combats simulés de vaisseaux. Il y avait des établissements spéciaux pour les naumachies; l'eau y arrivait par de grands aqueducs et se perdait par des égouts. Mais ces sortes de spectacles se donnaient le plus souvent dans les cirques et les amphithéâtres. En quelques minutes, on les remplissait d'eau, au moyen de canaux souterrains. Le fond de l'arène était ordinairement pavé, pour mieux retenir l'eau. On a découvert des vestiges de naumachies à Metz, à Saintes, à Lyon, etc.

Article 7.

Thermes et hypocaustes.

Thermes. — Chez les Romains, les thermes étaient de vastes édifices qui contenaient non-seulement des bains (*balnea*), mais des portiques, des bibliothèques, des gymnases, des boutiques, etc. On en comptait plus de huit cents à Rome. Quelques-uns étaient si vastes, que trois mille personnes pouvaient s'y baigner à la fois : tels étaient les thermes de Titus, de Caracalla, de Domitien, etc. A l'exception des thermes de Julien, à Paris, qui servirent de palais à cet empereur, nous n'avons guère en France

que de simples bains, de beaucoup plus modeste proportion.

Bains. — Le plan ci-joint indique les diverses parties d'un *balneum* complet. Le n° 1 représente une cour entourée de portiques, où se trouve le baptistère, bassin dominé par un toit, et où l'on se baignait en commun. 2, apodyptère ou *spoliatorium*, où l'on déposait ses habits entre les mains de gardiens nommés *capsarii*. 3, salles de service. 4, *frigidarium*, où l'on prenait des bains froids. 5, diverses salles de service. 6, cabinets de bains particuliers. 7, *tepidarium*, ou étuve tiède; on y voit deux bassins et une école (*schola*), c'est-à-dire une galerie où les gens

Plan de thermes, d'après Mazois.

qui ne se baignaient pas venaient s'asseoir et causer. 8, *eleotherium* ou onctuaire, où l'on conservait les huiles et les essences dont on se parfumait avant et après le bain. 9, *sudatorium* ou étuve chaude, avec des gradins pour s'asseoir. Un bassin d'eau bouillante remplissait cette salle de vapeur; quelquefois l'air chaud y était amené par les tuyaux d'un hypocauste. 10, officine pour chauffer les bains. 11, officine pour chauffer l'étuve. 12, *aquarium* ou réservoir alimenté par un aqueduc; c'est près de là que se trouvait le *vasarium*, ainsi nommé parce qu'il y avait dans cette pièce trois grands vases remplis d'eau froide, d'eau tiède et d'eau chaude et communiquant ensemble.

Un nombreux personnel d'employés était attaché à l'administration des bains publics. Les principaux étaient le *balneator*, chargé des détails du bain; le *fornicator*, ou chauffeur de l'hypocauste; les *unctores*, qui essuyaient le corps du baigneur et l'oignaient de parfums; les *alyptæ*,

qui raclaient la peau des baigneurs avec une espèce d'étrille en corne ou en métal nommée *strigil*.

Strigil.

Celui qui voulait se baigner allait d'abord déposer ses habits dans le *spolatorium*; il passait dans l'onctuaire pour se faire parfumer, et après s'être livré à divers jeux gymnastiques, il se rendait au bain chaud (*caldarium*); après avoir passé par le tépidaire, il allait au frigidaire, où il pouvait encore se baigner dans la piscine; il se faisait ensuite oindre d'essences, et allait reprendre ses vêtements dans le *spolatorium*.

BAINS GALLO-ROMAINS. — Outre les thermes de Julien, à Paris, nous possédons des ruines de bains romains à Langres, Perennou (Finistère), Bagneux, Lillebonne, Valognes, Saintes, Drevant (Cher), Cahors, Metz, etc.

HYPOCAUSTES. — Les hypocaustes, dont nous avons parlé plus haut, étaient des espèces de chambres voûtées où l'on faisait du feu pour distribuer la chaleur dans les thermes,

Hypocauste des thermes de Titus.

Tuyaux en terre.

Tuyau en terre.

Tuyau en plomb.

au moyen de tuyaux en terre cuite ou en plomb. On a trouvé de ces fourneaux souterrains, en bon état de conservation, à Saintes, Lillebonne, etc.

Article 8.

Voies publiques et colonnes itinéraires.

César et, plus tard, Auguste et Agrippa firent construire dans les Gaules un grand nombre de voies qui excitent encore aujourd'hui l'admiration par la solidité de leur construction. Elles suivent presque toujours une direction rectiligne, en évitant toujours les terrains marécageux. Les voies les plus parfaites comprennent quatre couches : la première (*stratumen*) est composée de moellons plats,

tantôt non cimentés et tantôt noyés dans le mortier ; la seconde (*ruderatio*), de pierres concassées de moins grande dimension ; la troisième (*nucleus*), de chaux remplie de tuileaux pulvérisés, ou bien d'un mélange de chaux, de craie et de terre franche, battues et corroyées ensemble; la quatrième couche (*summa crusta*) était formée de pierres plates, taillées en polygones irréguliers. Quelquefois c'était un simple lit de gros sable ou de cailloux étroitement tassés les uns sur les autres. Les premières couches étaient encaissées par des pieux ou par des murs de revêtement (*margines*) composés de grosses pierres. Quelques-unes des voies gallo-romaines étaient élevées de six mètres au-dessus du sol ; elles avaient depuis trois jusqu'à vingt mètres de largeur. La chaussée était bombée et bordée de deux trottoirs plus élevés, en gravier. Toutes les routes gallo-romaines ne présentent pas tous les caractères que nous venons de leur assigner ; le caprice, la nécessité, le manque de matériaux ont souvent modifié leur construction ; plusieurs n'ont que deux ou trois couches de matériaux divers ; quelques-unes, réparées au vi^e siècle par la reine Brunehaut, ont perdu leur caractère primitif.

Voies gallo-romaines. — Nous citerons, parmi les voies romaines les mieux conservées, celles du département de la Moselle, celles qui conduisent de Bruyères à Bourges et d'Arles à Nîmes. Les voies les plus importantes étaient celles qui, partant de Lyon, conduisaient la première à Marseille, la seconde à Boulogne-sur-mer, par la Bourgogne et la Picardie ; la troisième au Rhin, près de l'embouchure de la Meuse, et la quatrième dans l'Aquitaine, par l'Auvergne.

Colonnes itinéraires. — Auguste fit ériger dans le Forum une colonne dorée (*milliarium aureum*), à laquelle aboutissaient toutes les routes militaires. C'est de là qu'on comptait les distances, au moyen de bornes milliaires (*lapides*) plantées le long des chemins. On en érigea aussi une à Lyon, qui était devenue, pour ainsi dire, la Rome des Gaules. Les villes principales servaient également de point central, dans les autres provinces, pour la mesure des distances. Elles étaient désignées par des colonnes en pierre, sans chapiteau, cylindriques ou carrées, hautes de deux à trois mètres. Il paraît démontré que, jusqu'au IIIe siècle, on compta chez nous par milles romains (sept cent cinquante-six toises, d'après Danville), et que ce n'est qu'à partir du règne de Septime-Sévère qu'on compta par lieues gau-

Borne milliaire.

loises, *leucæ* (onze cent trente-quatre toises d'après Danville). Ces colonnes, auxquelles on donne ordinairement le nom de *bornes milliaires*, portent une inscription qui indique non-seulement les distances évaluées en milles ou en lieues, mais aussi le nom et quelquefois les titres de l'empereur qui a fait construire ou réparer la route. Il est probable que, sur les voies de second ordre, les bornes n'étaient point espacées de lieues en lieues, et qu'elles étaient le plus souvent remplacées par de simples pierres brutes.

Article 9.

Aqueducs, cloaques, conserves, ponts et quais.

Aqueducs. — On appelle aqueduc (*aquæ ductus*) une construction en pierre, faite dans un terrain inégal, pour conserver le niveau de l'eau et la conduire par un canal d'un endroit à un autre. Ils peuvent être tantôt souterrains et tantôt apparents, selon qu'ils passent par des vallées ou par des collines. Les aqueducs souterrains sont des canaux en maçonnerie, bâtis de pierres de taille ou de moellons, recouverts d'une voûte cintrée ou de dalles juxtaposées sans ciment. Dans l'intérieur de ces conduits se trouvent des tuyaux en plomb ou en terre cuite. Ces derniers sont ronds ou demi-cylindriques, et sont disposés de manière à s'emboîter les uns dans les autres; les aqueducs apparents sont ceux qui, traversant les vallées, sont supportés par des piliers et des arcades. Ces arcades se divisent

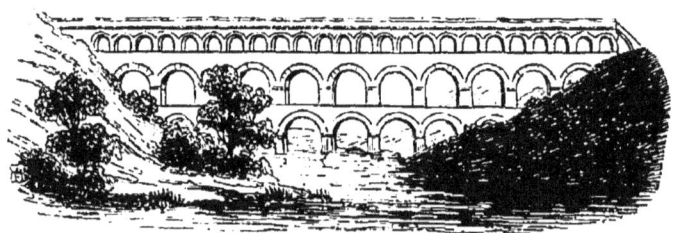

Pont du Gard.

quelquefois en deux ou trois étages pour rendre la construction plus solide. Le canal qu'elles supportent est enduit de ciment et recouvert de dalles qui, d'espace en espace, ménagent une ouverture pour laisser pénétrer l'air.

Aqueducs gallo-romains. — Le plus remarquable est le pont du Gard, près de Nîmes; il se compose de trois étages d'arcades. Les plus grandes ont treize mètres d'ouverture. Ce magnifique monument, dont on attribue l'érection à

Agrippa ou à Adrien, est long de deux cent soixante-huit mètres et haut de soixante. Il nous reste des ruines d'aqueducs à Jouy (Moselle), Cahors, Lyon, Fréjus, Antibes, Luynes (Indre-et-Loire), Saintes, Vienne, Gennes (Maine-et-Loire), etc.

Cloaques. — Ce sont des espèces d'aqueducs souterrains destinés à recevoir les eaux sales et les immondices, pour les conduire par des canaux dans une rivière voisine ou dans des puisards; ceux de Rome étaient justement célèbres. On a découvert des restes de cloaques à Nîmes, Arles, Vaison, Reims, Périgueux, Metz, etc.

Conserves. — La plus belle conserve d'eau qui soit en France est celle où se réunissaient, à Lyon, les eaux de l'aqueduc du mont Pila Elle est située sur la colline de

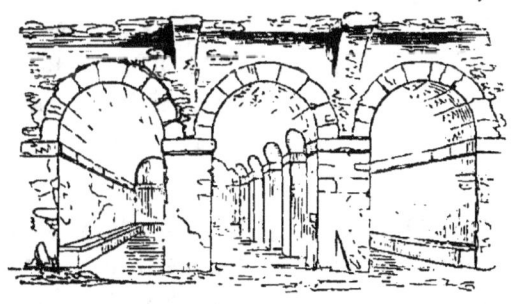

Conserve de Fourvières.

Fourvières; c'est un édifice souterrain dont la voûte est soutenue par des piliers. Des réservoirs du même genre se voient à Fréjus et à Antibes.

Ponts. — Les ponts romains sont ordinairement construits en pierre de grand appareil. Les arches sont rarement égales en largeur et en hauteur; elles offrent quelquefois une saillie triangulaire du côté du courant du fleuve, pour en atténuer la force. Quelques ponts sont surmontés de portes et d'arcs de triomphe : tel est celui de Saint-Chamas (Bouches-du-Rhône), dont nous donnerons le dessin dans l'article suivant. On voit des ponts romains plus ou moins

bien conservés à Bredy et Cellas (Cher), à Dordives (Loiret), à Verneuil, sur la Vienne, à Saintes, etc.

Quais. — Des murs de quai étaient construits dans les villes, le long des rivières, pour régulariser le cours des eaux. Ceux de Vaison, sur l'Oueze, dont on voit encore les ruines, avaient trois cents mètres de longueur.

Article 10.

Arcs de triomphe et colonnes monumentales.

Arcs de triomphe. — Ce sont des portiques élevés, à l'entrée des villes, ou sur des passages publics, ou en tête des ponts, pour consacrer le souvenir d'une victoire, d'un fait mémorable ou d'un homme illustre. Quelques-uns n'avaient d'autre destination que l'embellissement de la cité. Les plus complets présentent une grande ouverture cintrée, accompagnée de deux arcades plus petites (Orange); d'autres n'avaient qu'une seule arcade (Besançon, Carpentras); d'autres enfin offraient deux portes d'un égal diamètre (Saintes, Langres). Les arcs de triomphe sont ordinairement surmontés d'un attique et ont les tympans ornés de bas-reliefs, de figures symboliques et de divers ornements.

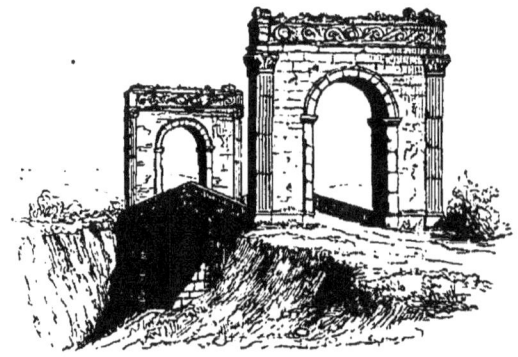

Pont de Saint-Chamas.

L'arc de triomphe le plus remarquable est celui d'O-

range, dont nous avons donné le dessin à la page 52. Outre les arcs que nous venons d'indiquer, nous citerons encore ceux de Saint-Chamas et Saint-Remy (Bouches-du-Rhône), Cavaillon (Vaucluse) et Reims.

COLONNES MONUMENTALES. — Nous avons déjà parlé des colonnes itinéraires, des cippes et des pyramides funéraires : nous nous bornerons donc ici à signaler quelques colonnes isolées, rondes ou carrées, qui paraissent avoir eu la même destination que les arcs de triomphe. Mais les antiquaires ne sont point d'accord sur ce point : aussi, la colonne de Cussy (Côte-d'Or), les pyramides de Pirelonge et d'Ebéon (Charente-Inférieure), la grande cheminée de

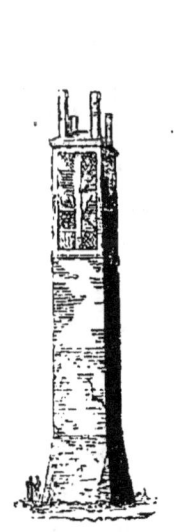
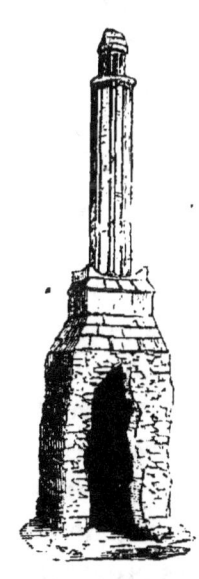
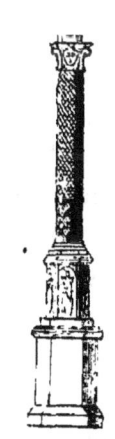

Pile de Cinq-Mars. Cheminée de Quineville. Colonne de Cussy.

Quineville (Manche), la pile de Cinq-Mars (Indre-et-Loire), ont-elles donné lieu à diverses interprétations. D'après Dulaure et M. de Caumont, ce dernier monument n'aurait été qu'une pierre terminale qui marquait les confins d'une province. Selon M. de la Saussaye, ce serait une colonne triomphale élevée à Mars en souvenir de quelque fait d'armes important. Piganiol de la Force y voit un tom-

beau. Nous n'avons, en France, qu'un seul obélisque romain : c'est celui d'Arles, qui n'a que seize mètres de hauteur.

Article 11.

Camps.

Les Romains avaient trois espèces de camps : 1° les *castra æstiva*, qu'on construisait principalement l'été, pendant les campagnes, n'étaient que des levées de terre bien palissadées et entourées d'un fossé. On les nommait encore *subita, temporanea, tumultuaria*, parce qu'on les improvisait pour fort peu de temps. 2° Les *castra hiberna* étaient construits avec plus de soin, parce que les troupes devaient y passer leur quartier d'hiver 3° Les *castra stativa*, destinés à protéger un passage ou à maintenir un pays dans la subordination, affectaient souvent la forme d'un carré long, quand la disposition du terrain le permettait. Ils étaient parfois entourés de murailles flanquées de tours rondes ou carrées. Les grands camps étaient divisés en deux parties par une rue nommée *via principalis*. Des tentes larges de 15 décimètres carrés logeaient dix soldats commandés par un *decanus*. Des tentes particulières étaient réservées au général (*prætorium*), aux tribuns, aux préfets et aux centurions. Beaucoup de nos camps romains n'avaient point ces vastes proportions, et ne pouvaient contenir qu'un très-petit corps de troupes. Quelques-uns remontent aux premiers temps de la domination romaine : mais la plupart ne sont pas antérieurs à la fin du IIIe siècle, époque où les Romains eurent à se prémunir contre les irruptions des barbares.

Au nombre des camps romains les mieux conservés, nous citerons ceux de Tirancourt, l'Étoile et Villers-les-Roye (Somme), Clermont (Oise), Arras, Fains (Meuse),

Conliège (Jura), Flogny (Yonne), Titelberg (Moselle); le camp du Castellier, à Saint-Désir (Calvados); celui du Chatellier, à Chenehutte (Maine-et Loire); la cité de Limes, près Dieppe, etc.

Article 12.

Inscriptions.

Divers monuments gallo-romains, tels que les autels, les arcs de triomphes, les cippes funéraires, les colonnes itinéraires, etc., portent des inscriptions dont les abréviations peuvent offrir quelques difficultés. Nous allons mentionner les principales, d'après M. Champollion-Figeac (1). Ce tableau pourra également servir pour l'interprétation légendaire des médailles dont nous parlerons dans le chapitre suivant.

PRINCIPALES ABRÉVIATIONS ROMAINES.

A. Ager; annis; augustales; augustalis.
A. A. Apud agrum.
AB. AC. SEN. Ab actis senatûs.
AE. CVR. Ædilis curulis.
A. FRVM. A frumento.
A. H. D. M. Amico hoc dedit monumentum.
A. K. Ante kalendas.
A. O. F. C. Amico optimo faciendum curavit.
Æ. P. A. P. Ædilitiâ potestate amico posuit.
A. S. L. Animam solvit libens, *ou* à signis legionis.

A. T. V. Aram testamento vovit.
A. XX. H. EST. Annorum viginti hic est.

B. A. Bixit *pro* vixit annis.
B. DE. SE. M. Benè de se meritæ *ou* merito.
B. M. D. S. Benè merenti, *ou* benè merito de se.
B. P. D. Bono publico datum.
B. Q. Benè quiescat.
B. V. Benè vale.
BX. ANOS. VII. ME. VI. DI. VII. Vixit annos septem, menses sex, dies septem.

(1) *Traité d'Archéologie*, t. II.

C. Centurio.
C. B. M. Conjugi benè merenti.
F. Conjugi benè merenti fecit.
CENS. PERP. P. P. Censor perpetuus, pater patriæ.
COH. I. AFR. C. R. Cohors prima Africanorum civium romanorum.
C. I. O. N. B. M. F. Civium illius omnium nomine benè merenti fecit.
C. K. L. C. S. L. F. C. Conjugi carissimo loco concesso sibi libenter fieri curavit.
C. P. T. Curavit poni titulum.
C. R. Civis romanus. Civium romanorum. Curaverunt refici.
C. S. H. S. T. T. L. Communi sumptu hæredum, sit tibi terra levis.

D. Decimus; decuria; decurio; dedicavit; dedit; devotus; dies; diis; divus; dominus; domo; domus; quinquaginta.
D. C. D. P. Decuriones coloniæ dederunt publicè.
D. D. D. S. Decreto decurionum datum sibi, *ou* dono dedit de suo.
D. K. OCT. Dedicatum kalendis octobris.
D. M. ET. M. Diis manibus et memoriæ.
D. N. M. E. Devotus numini majestati ejus.
D. O. S. Deo optimo sacrum, *ou* Diis omnibus sacrum.
D. P. P. D. D. De propriâ pecuniâ dedicaverunt, *ou* de pecuniâ publicâ dono dedit.
D. S. F. C. H. S. E. De suo faciendum curavit, hic situs est.
D. T. S. P. Dedit tumulum sumptu proprio.

E. CVR. Erigi curavit.
EDV. P. D. Edulium populo dedit.
E. E. Ex edicto; ejus ætas.
E. H. T. N. N. S. Exterum hæredem titulus noster non sequitur.
E. I. M. C. V. Ex jure manium consertum voco.
E. S. ET. LIB. M. E. Et sibi et libertis monumentum erexit.
E. T. F. I. S. Ex testamento fieri sibi jussit.
E. V. L. S. Ei votum libens solvit.

FAC. C. Faciendum curavit.
F. C. Facere curavit; faciendum curavit; fecit conditorium, felix constans; fidei commissum; fieri curavit.
F. H. F. Fieri hæres fecit; fieri hæredes fecerunt.
F. I. D. P. S. Fieri jussit de pecuniâ suâ.
F. M. D. D. D. Fecit monumentum datum decreto decurionum.
F. P. D. D. L. M. Feci publicè decreto decurionum locum monumenti.
F. Q. Flamen Quirinalis.
F. T. C. Fieri testamento curavit.
F. V. F. Fieri vivens fecit.

G. L. Genio loci.
G. M. Genio malo.

G. P. R. Genio populi romani, *ou* gloriæ.
G. R. D. Gratis datus, *ou* dedit.
G. S. Genio sacrûm; genio senatûs.
G. V. S. Genio urbis sacrum.

H. Habet; hàc; hastatus; hæres; hic; homo; honesta; honor; hora; horis; hostis.
H. B. M. F. Hæres benè merenti fecit. F. C. Faciundum curavit.
H. C. CV. Hic condi curavit; hoc cinerarium constituit.
H. D. D. Hæredes dono dedêre; honori domûs divinæ.
HE. M. F. S. P. Hæres monumentum fecit suâ pecuniâ.
HIC. LOC. HER. N. S., *ou* HIC. LOC. HER. NON. SEQ. Hic locus hæredem non sequitur.
H. L. H. N. T. Hunc locum hæres non teneat.
H. M. AD. H. N. T., *ou* H. M. AD. H. N. TRAN. Hoc monumentum ad hæredes non transit.
H. N. S. N. LS. Hæres non sequitur nostrum locum sepulturæ, *ou* hæredem... locus, etc.
HOC. M. H. N. F. P. Hoc monumentum hæredes nostri fecerunt ponere.
H. P. C. Hæres ponendum curavit. L. D. D. D. Loco dato decreto decurionum.
H. S. C. P. S. Hic curavit poni sepulcrum, hoc sepulcrum condidit pecuniâ suâ; hoc sibi condidit proprio sumptû.
H. T. V. P. Hæres titulum vivus posuit; hunc titulum vivus posuit.

I. AG. In agro.
I. C. Judex cognitionum.
I. D. M. Inferis diis maledictis, *ou* Jovi deo magno.
I. F. P. LAT. In fronte pedes latum.
II. V. .DD. Duumviris dedicantibus.
II. V. AVG. Duumvir Augustalis.
II. V. COL. Duumvir coloniæ.
II. VIR. QQ. Q. R. P. O. PEC. ALIMENT. Duumviro quinquennali quæstori reipublicæ operum pecuniæ alimentariæ.
III. VIR. AED. CER. Triumvir ædilis cerealis.
IIII: V. Quatuorviratus.
IIII. VIR. A. P. F. Quatuorviri argento publico feriundo, *ou* auro.
IIII. VIREI. IOVR. DEIC. Quatuor viri juri dicundo.
IIIII. VIR. QQ. I. D. Sexvir quinquennalis juri dicundo.
IN. AG. P. XV. IN. F. P. XXV. In agro pedes quindecim, in fronte pedes viginti quinque.
I. P. Indulgentissimo patrono; innocentissimo puero; in pace; jussit poni.
I. S. V. P. Impensâ suâ vivus posuit, *ou* vivi posuêre.

K. B. M. Carissimæ benè merenti, *ou* carissimo.
K. CON. D. Carissimæ conjugi defunctæ.
K. D. Kalendis decembris; capite diminutus.

L. Liberta; Lucia.

L. B. D. M. Libens benè merito dicavit, *ou* locum benè merenti dedit, *ou* libertæ, *ou* liberto.

L. F. C. Libens fieri curavit; libertis faciendum curavit; libertis fieri curavit, *ou* locum, *ou* lugens.

LIB. ANIM. VOT. Libero animo votum.

L. L. FA. Q. L. Libertis libertabus familiisque libertorum.

L. M. T. F. J. Locum monumenti testamento fieri jussit.

LOC. D. EX. D. D. Locus datus ex decreto decurionum.

L. P. C. D. D. D. Locus publicè concessus datus decreto decurionum.

L. Q. ET. LIB. Libertisque et libertabus.

L. XX. N. P. Sestertiis viginti nummûm pendit.

MAN. IRAT. H. Manes iratos habeat.

M. B. Memoriæ bonæ; merenti benè ; mulier bona.

M. D. M. SACR. Magnæ deum matri sacrum.

MIL. K. PR. Milites cohortis prætoriæ.

M. P. V. Millia passuum quinque; monumentum posuit vivens, *ou* memoriam.

NB. G. Nobili genere.

N. D. F. E. Ne de familiâ exeat.

N. H. V. N. AVG. Nuncupavit hoc votum numini Augusto.

N. N. AVGG. IMPP. Nostri Augusti imperatores.

NON. TRAS. H. L. Non transilias hunc locum.

N. T. M. Numini tutelari municipii.

N. V. N. D. N. P. O. Neque vendetur, neque dollabitur, neque pignori obligabitur.

OB. HON. AVGVR. Ob honorem auguratûs.

II. VIR. Duumviratus.

O. C. Ordo clarissimus.

O. E. B. Q. C. Ossa ejus benè quiescant condita.

O. H. I. N. R. S. F. Omnibus honoribus in republicâ suâ functus.

O. LIB. LIB. Omnibus libertis, libertabus.

O. O. Ordo optimus.

OP. DOL. Opus doliare, *seu* doliatum.

P. B. M. Patri benè merenti, *ou* patrono, *ou* posuit.

P. C. ET. S. AS. D. Ponendum curavit et sub asciâ dedicavit.

PED. Q. BIN. Pedes quadrati bini.

P. GAL. Præfectus Galliarum, *ou* præses.

PIA. M. H. S. E. S. T. T. L. Pia mater hic sita est, sit tibi terra levis.

P. M. Passus mille; patronus municipii; pedes mille ; plus minus; pontifex maximus; post mortem; posuit merenti; posuit mœrens ; posuit monumentum.

P. P. Pater patriæ; pater patratus; pater patrum; patrono

ÉPOQUE GALLO-ROMAINE.

posuit; pecuniâ publicâ; perpetuus populus; posuit præfectus; prætorio præpositus; propriâ pecuniâ; proportione; proprætor; provincia Pannoniæ; publicè posuit; publici propositum.

P. Q. E., *ou* P. Q. EOR. Posterisque eorum.

P. S. D. N. Pro salute domini nostri.

P. V. S. T. L. M. Posuit voto suscepto titulum libens merito.

Q. K. Quæstor candidatus.

Q. PR., *ou* Q. PROV. Quæstor provinciæ.

Q. R., *ou* Q. RP. Questor reipublicæ.

Q. V. A. I. Qui vixit annum unum, *ou* quæ. — A. III. M. II. Annos tres, menses duos. A. L. M. IIII. D. V. Annos quinquaginta, menses quatuor, dies quinque.

A. P. M. Qui vixit annos plus minus.

R. C. Romana civitas; Romani cives.

R. N. LONG. P. X. Retro non longè pedes decem.

ROM. ET. AVG. COM. ASI. Romæ et Augusto communitates Asiæ.

R. P. C. Reipublicæ causâ; reipublicæ conservator; reipublicæ constituendæ; retro pedes centum.

R. R. PROX. CIPP. P. CLXXIIII. Rejectis ruderibus proximè cippum pedes centum septuaginta quatuor.

R. S. P. Requietorium sibi posuit.

S. Sacellum; sacrum; scriptus; semi; senatus; sepulchrum; sequitur; serva; sibi; singuli; situs; solvit; stipendium.

S. Uncia; centuria; semiuncia.

SB. Sibi; sub.

S. C. Senatus consulto.

S. D. D. Simul dederunt, *ou* dedicaverunt.

S. ET. L. L. P. E. Sibi et libertis libertabus posteris ejus.

S. F. S. Sine fraude suâ.

SGN. Signum.

S. M. P. I. Sibi monumentum poni jussit.

SOLO. PVB. S. P. D. D. D. Solo publico sibi posuit, dato decreto decurionum.

S. P. C. Suâ pecuniâ constituit; sumptu proprio curavit.

S. T. T. L. Sit tibi terra levis.

S. V. L. D. Sibi vivens locum dedit.

TABVL. P. H. C. Tabularius provinciæ Hispaniæ citerioris.

T. C. Testamento constituit, *ou* curavit.

T. T. F. V. Titulum testamento fieri voluit.

V. C. P. V. Vir clarissimus præfectus urbi.

V. D. P. S. Vivens dedit proprio sumptu vivens de pecuniâ suâ.

V. E. D. N. M. Q. E. Vir egregius devotus numini majestatique ejus.

VI. ID. SEP. Sexto idus septembris.
VII. VIR. EPVL. Septemvir epulonum.
V. L. A. S. Votum libens animo solvit.
VO. DE. Vota decennalia.
V. S. A. L. P. Voto suscepto animo libero posuit.
V. V. C. C. Viri clarissimi.
VX. B. M. F. H. S. E. S. T. T. L. Uxor benè merenti fecit, hic situs est, sit tibi terra levis.
X. Mille.
X. ANNALIB. Decennalibus.
X. IIII. K. F. Decimo quarto kalendas februarii.
X. VIR. AGR. DAND. ATTR. IVD. Decemvir agris dandis attribuendis judicandis.
XV. VIR. SAC. FAC. Quindecemvir sacris faciendis.
XXX. P. IN. F. Triginta pedes in fronte.
XXX. S. S. Trigesimo stipendio sepultus.

Les abréviations les plus communes dans les inscriptions chrétiennes sont les suivantes :

A. Ave; anima; Aulus, etc.
A. B. M. Animæ benè merenti.
A. D. Anima dulcis.
B. F. Bonæ feminæ; bonæ fidei.
BVS. V. Bonus vir.
CL. F. Clarissima femina *ou* filia.
C. R. Corpus requiescit *ou* repositum.
D. Depositus; dormit; dulcis, etc.
D. B. Q. Dulcis benè quiescas !
D. D. S. Decessit de sæculo.
D. I. P. Decessit in pace.
D. M. Dominus.
DPS. Depositus ; depositio.
H. R. I. P. Hic requiescit in pace.
IN. D. In Deo ; indictione.
IN. P. D. In pace Domini.
IN. X. In Christo.
M. Monumentum ; memoria ; martyr.
N. DECUS. Nobile decus.
P. Pax ; ponendus ; posuit.
P. M. Plus minus.
PRS. Probus.
Q. Quiescat.
Q. FV. AP. N. Qui fuit apud nos.
R. Recessit; requiescit.
RE. PA. Requiescat in pace.
S. Salve; spiritus; suus.
SAC. VG. Sacra Virgo.
S. I. D. Spiritus in Deo.
SC. M. Sanctæ memoriæ.
S. T. T. C. Sit tibi testis cœlum.
TT. Titulum.
V. Vixit; Virgo; vivas, etc.
V. B. Vir bonus.
V. C. Vir clarissimus.
VV. F. Vive felix.
V. S. Vale, salve.
X. Christus; decem.
Z. Zezes ; Zezo (Jesus).

CHAPITRE II.

MONUMENTS MEUBLES.

Article 1.

Statues, armes, instruments, ornements.

STATUES. — Les statues romaines offrent à peu près les mêmes caractères que celles des Grecs : mais elles sont en général plus graves, plus ramassées et d'une expression moins idéale. Parmi les statues gallo-romaines les plus remarquables, nous citerons la statue de Mercure et la tête de Cybèle, du cabinet des antiques de la Bibliothèque nationale ; la statuette en pierre de Jupiter du musée d'Aix, la Médée du musée d'Arles et le Jupiter hospitalier du musée d'Avignon. Le torse de Mythras, du musée d'Arles, est un témoignage de l'introduction dans les Gaules du culte des divinités étrangères.

ARMES. — Les Romains avaient pour armes défensives : 1° le bouclier oblong (*scutum*) en bois, joint par de légères bandes de fer, ou le bouclier rond (*parma*) ; 2° le casque

(*galea*) en cuivre ou en fer, surmonté d'un panache ;

3° la cuirasse d'airain ou la cote de maille (*lorica*) en cuir recouvert de plaques de fer; 4° des *ocreæ*, espèce de jambarts; 5° des *caligæ*, espèce de chaussure garnie de clous. Leurs principales armes offensives étaient l'épée tranchante des deux côtés, l'arc, le javelot, la fronde, etc.

Instruments de sacrifice. — Les principaux instruments usités dans les sacrifices étaient : le préféricule, espèce de bassin d'airain; le *thuribulum* ou encensoir; le *guttum*, vase d'où l'on versait le vin goutte à goutte; le *sympulum*, autre espèce de vase; la patère, coupe dans laquelle on recevait le sang des victimes; la masse, avec

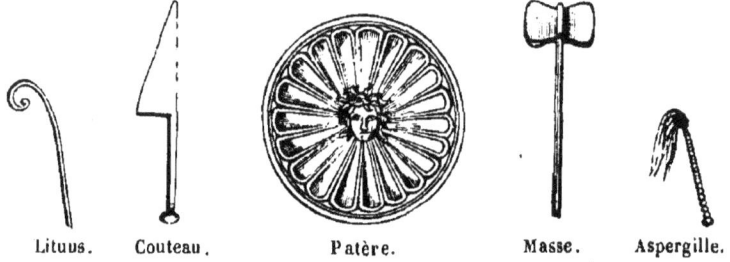

Lituus. Couteau. Patère. Masse. Aspergille.

laquelle on les frappait; le *secespita*, ou couteau avec lequel on les égorgeait; l'*aspergillum*, fait de crins de cheval, et avec lequel on aspergeait ceux qui assistaient aux sacrifices; le *lituus*, bâton sans nœuds et recourbé dont se servaient les augures pour rendre leurs oracles.

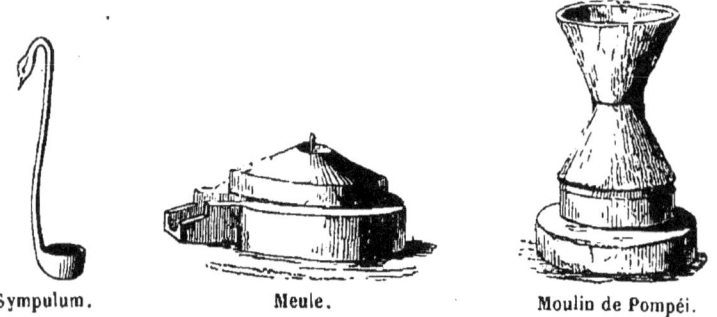

Sympulum. Meule. Moulin de Pompéi.

Moulins. — Les Romains n'ont connu que l'usage des moulins à bras, composés de deux meules, entre lesquelles on broyait le blé. On les faisait tourner par des esclaves ou

par des mulets. Le moulin de Pompéi, dont nous donnons le dessin, se compose de deux meules dont la supérieure est creusée en cône pour s'adapter à l'inférieure.

CADRANS SOLAIRES. — L'usage du cadran solaire ne fut connu à Rome que vers l'an 447. On en attribue l'invention à Anaximandre de Milet.

Cadran solaire.

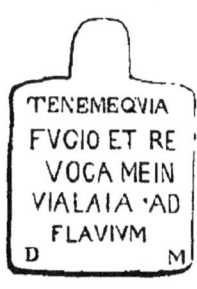

Plaque d'esclave.

PLAQUES D'ESCLAVES. — Les esclaves enchaînés (*vincti*) et ceux qui avaient tenté une fois de prendre la fuite portaient au cou un collier de fer et une plaque en bronze, sur laquelle on gravait le nom et l'adresse du propriétaire. Celle que nous donnons appartient au cabinet des antiques de la Bibliothèque nationale.

OBJETS DE TOILETTE. — Les objets de toilette qu'on ren-

Passe-lacet.

contre le plus ordinairement dans les fouilles sont des

Épingle de tête.

fibules ou agrafes, des épingles de tête, des passe-lacets, des unguentaires, des peignes, des bracelets, des boucles d'oreille, des bagues, etc. Les anneaux et les bagues sont souvent enrichis de pierres gravées avec lesquelles on

scellait les lettres et les dépêches. On donne le nom d'in-

Bracelet. Pendants d'oreille. Fibule. Bagues. Peigne.

tailles à celles qui sont gravées en creux et de *camées* à celles qui sont gravées en reliefs. Leurs sujets mythologiques, historiques ou allégoriques, sont quelquefois accompagnés d'une courte inscription qui indique le nom soit de l'artiste, soit du personnage représenté, ou plus ordinairement du propriétaire de la pierre. Les pierres les plus usitées pour la glyptique furent l'onyx, la turquoise, l'améthyste, l'aigue marine, le grenat, le cristal de roche, l'agate, la sardoine, la cornaline, le jaspe, etc. Les premiers chrétiens adoptèrent l'usage des pierres gravées.

STYLES. — Les Romains écrivaient sur des tablettes de cire avec un instrument nommé *style*, terminé d'un côté par une pointe aiguë ; l'autre extrémité aplatie servait

à aplanir la cire et à effacer ce qu'on y avait inscrit. Les Romains faisaient aussi usage du parchemin, sur lequel ils écrivaient avec des roseaux effilés (*calami*) qu'ils trempaient dans l'encre.

OBJETS DIVERS. — Le cadre de ce MANUEL ne nous permet point de parler en détail des divers meubles, instruments et ornements romains qu'on rencontre le plus ordinairement dans les fouilles et qui enrichissent nos musées.

ÉPOQUE GALLO-ROMAINE.

Nous devons nous borner à donner quelques dessins, en

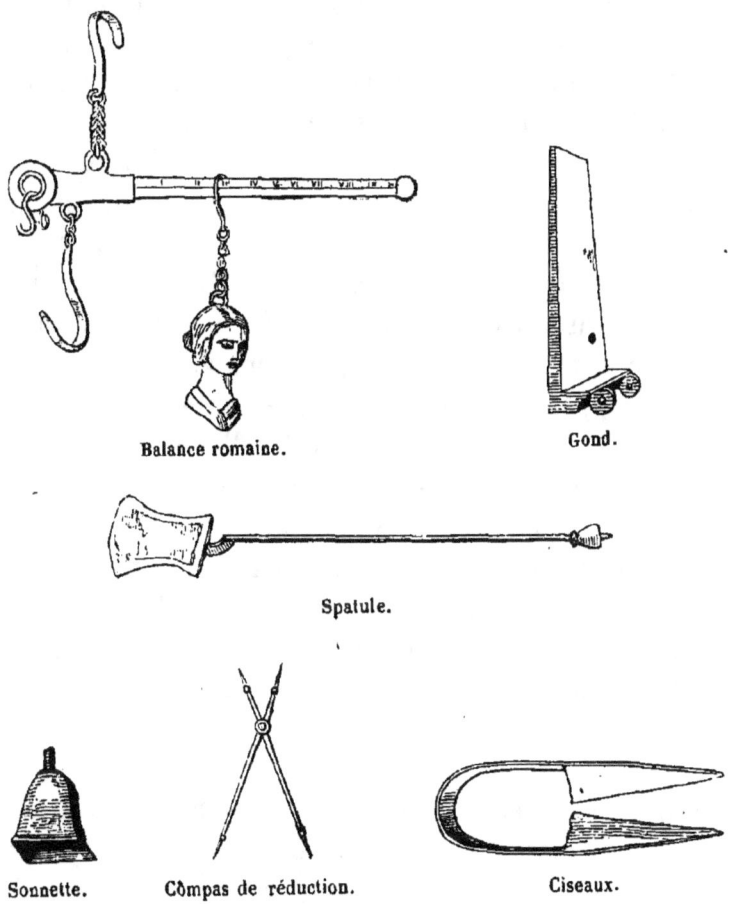

Balance romaine. — Gond. — Spatule. — Sonnette. — Compas de réduction. — Ciseaux.

renvoyant nos lecteurs aux *Recueils* de Caylus, Montfaucont, la Sauvagère, Grivaud de la Vincelle, etc.

Article 2.

Poterie et verrerie.

Poterie. — On peut diviser les poteries romaines en quatre classes, sous le rapport de leur enduit extérieur : 1° la poterie sans vernis; 2° la poterie noire; 3° la poterie bronzée; 4° la poterie rouge.

Poteries sans vernis. — Elles sont d'une pâte grossière, rouge, grise ou jaune, mêlée de sable et de pierrailles. Elles étaient destinées aux usages les plus vulgaires. On trouve aussi quelquefois des poteries sans vernis qui sont d'une pâte dont le grain est excessivement fin.

Poteries noires. — Elles sont d'une pâte assez compacte et légèrement cuite. Leur vernis noir indique assez leur destination funéraire. Ces vases, dont les parois sont minces et qui affectent des formes très-variées, étaient quelquefois recouverts avec des disques ou des carreaux d'un centimètre environ d'épaisseur, de la même pâte que les urnes, et que l'on colorait également en noir après leur avoir fait subir une cuite superficielle. Il est à croire que cette matière colorante était faite avec du charbon pulvérisé plutôt qu'avec un oxyde métallique (1).

Poteries bronzées. — Elles sont d'une pâte rouge ou jaunâtre, recouverte d'un vernis qui paraît dû à un oxyde métallique. D'autres sont d'une pâte grise, et présentent à leur surface extérieure des paillettes de mica qui leur donnent une teinte bronzée.

Poteries rouges. — Les plus belles sont couleur de cire à cacheter, recouvertes d'un brillant vernis, et souvent ornées de figures en relief, représentant des feuillages, des roseaux, des animaux, des scènes mythologiques, etc. Ces poteries affectent surtout la forme de nos bols et de nos coupes à pied : c'était une vaisselle de luxe. Le nom du fabricant ou de l'ouvrier est souvent marqué au fond du vase, avec les abréviations O ou Of. (*Officinâ*), M ou Man. (*Manu*), ou bien encore F (*Fecit*) (2).

Principales espèces de vases. — Parmi les principales

(1) V. une *Notice* du docteur Ravin insérée dans les *Antiquités celtiques* de M. Boucher de Perthes.

(2) V. *Observations sur des noms de potiers et de verriers romains*, par M. Charles Dufour, 1848.

espèces de vases romains, nous citerons le *crater*, grand vase contenant le vin qu'on versait dans les coupes (*pocula*); le *rhyton*, en forme de corne; l'*amphore*, munie de deux

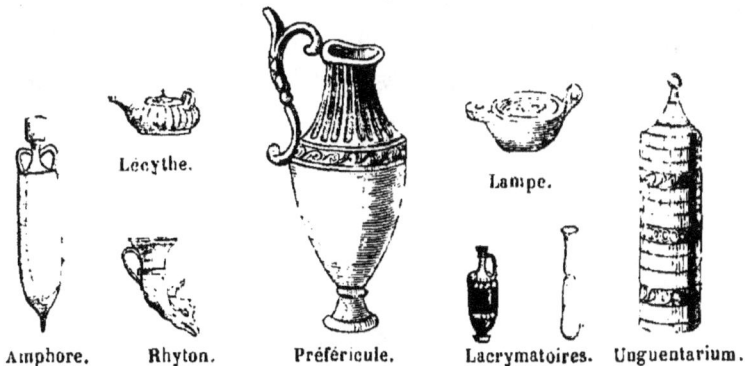

Amphore. Rhyton. Préféricule. Lacrymatoires. Unguentarium.

anses, et dont la partie inférieure se termine en pointe; le *préféricule*, dont on se servait dans les sacrifices, et qui ressemble assez à nos aiguières; le *lécythe*, burette d'huile pour les athlètes; l'*unguentaire*, contenant les huiles et les parfums destinés à la toilette; les fioles, improprement appelées *lacrymatoires*, qui avaient la même destination, etc.

FIGURINES EN TERRE CUITE. — On trouve souvent des lampes, des jouets d'enfants et des figurines en terre cuite blanchâtre sur l'emplacement des établissements romains. Ces dernières représentent le plus ordinairement Mercure, Lucine et surtout Vénus. Une importante fabrique de figurines a été découverte, en 1825, à Baux (Eure).

FABRIQUES DE POTERIES. — Ces vases et ces figurines étaient formés dans des moules, où étaient gravés en creux les dessins qui devaient paraître en relief. Ces moules étaient composés la plupart de deux ou trois pièces en terre rougeâtre. On faisait cuire les vases dans une espèce de laboratoire pourvu d'une cheminée et communiquant avec un cendrier faisant fonction de foyer. On a découvert des manufactures de poteries à Nîmes, Lyon, Paris, Nancy, Bordeaux, Lezoux (Puy-de-Dôme), etc.

VERRERIE. — Les vases en verre, beaucoup plus rares que les poteries, étaient employés pour les mêmes usages, par les familles riches. Une des plus précieuses découvertes de ce genre a été faite près d'Amiens il y a quelques années. Les vases en métal sont encore plus rares. Ceux qu'on conserve au cabinet des médailles de la Bibliothèque nationale ont été trouvés à Berthouville (Eure).

ARTICLE 3.

Numismatique.

La numismatique (de νουμμισμα, monnaie) est la science des médailles ou monnaies. La connaissance des médailles se rattache à l'histoire, à la chronologie, à la géographie, à la mythologie, à l'iconographie, à la paléographie, etc. A ces divers points de vue, elle a droit d'intéresser également l'antiquaire, le littérateur et l'artiste. Nous croyons donc utile de donner ici quelques notions générales de numismatique avant de parler des médailles romaines et gallo-romaines.

NOTIONS GÉNÉRALES. — On doit considérer dans une médaille : 1° la matière; 2° la forme ; 3° le type, c'est-à-dire les figures et les symboles de la face et du revers; 4° les inscriptions, c'est-à-dire la légende, ou les mots gravés autour de la tête et du revers; l'exergue, mots ou signes gravés au bas de la médaille, et l'inscription proprement dite, qui se rencontre quelquefois à la place de la tête ou dans le type du revers.

MATIÈRE. — Le fer, l'étain, le plomb, le cuir et même le bois ont quelquefois servi de matière aux monnaies des anciens : mais, à part quelques exceptions, ce furent l'or, l'argent et le bronze qui furent universellement employés.

On donne le nom d'*electrum* à l'or mélangé d'argent, et le nom de *potin* à un alliage de cuivre, de plomb, d'étain et d'un cinquième d'argent. Les plus anciennes monnaies des Grecs, les *dariques*, sont en or, tandis que les plus anciennes monnaies romaines, qui datent de Servius Tullius, sont en bronze. On appelle médailles *saucées* les monnaies de cuivre recouvertes d'une feuille d'étain : telles sont la plupart des monnaies, depuis Claude le Gothique jusqu'à Dioclétien. On donne le nom de *patine* à une espèce de vernis vert ou brun qui recouvre les médailles de bronze qui ont longtemps séjourné dans la terre.

Forme. — Les médailles étaient coulées ou bien fondues et ensuite frappées : le premier mode est le plus ancien. On leur donna presque toujours une forme ronde, plus ou moins imparfaite. Les plus anciennes monnaies ont leur revers entièrement occupé par un creux. Quelques médailles des Gaules et du Bas-Empire d'Orient sont convexes d'un côté et concaves de l'autre. On nomme médailles *dentelées* celles dont les bords sont taillés en forme de dents; *non frappées*, celles qui servaient à faire des échanges, avant qu'on ait trouvé l'art d'y imprimer des figures; *surfrappées*, celles qui, après avoir été déjà frappées, ont reçu une seconde empreinte ; *incuses*, celles dont le type est en relief d'un côté et en creux de l'autre; *frustes*, celles dont le type ou la légende sont effacés. Le *module* est la grandeur des médailles. On est convenu d'appeler *grand bronze* les monnaies de cuivre qui sont à peu près de la grandeur de nos décimes; *moyen bronze*, celles qui correspondent à nos sols, et *petit bronze*, celles qui sont plus petites. On fait une classe à part des *médaillons*, qui sont d'un plus grand module et en général d'un travail plus soigné. On les nomme *contorniates* quand ils sont enchâssés dans un entourage du même métal ou de tout autre.

Type. — Les types des médailles offrent une très-grande variété. Cependant il y eut des villes, des provinces, des rois et des familles qui conservèrent toujours le même type ; en voici quelques exemples :

Athènes. — Une chouette.
Dyrachium. — Un veau qui tette.
Sybaris. — Un veau qui se retourne.
Thèbes. — Un bouclier échancré.
Rhodes. — Une rose.
Cumes d'Eolide. — Un vase.
Cyrène. — Un silphium.
Métaponte. — Un épi.
Cnosse. — Un labyrinthe.
Sélinonte. — Une feuille d'ache.
L'île Clide. — Une clef.
Cardia. — Un cœur.
Ancône. — Un coude.
Le Péloponnèse. — Une tortue.
La Macédoine. — Un bouclier conique.
La Sicile. — Trois pieds humains.
L'Egypte. — Un crocodile.
La Phénicie. — Un palmier.
Les Ptolémées d'Egypte. — Un aigle.
Alexandre le Grand. — Jupiter debout.
Malléolus. — Un marteau.
Florus. — Une fleur.
Musa. — Les muses, etc.

On peut voir, par ces derniers exemples, que l'emploi des types parlants est bien antérieur à l'art héraldique, qui en fit un usage si fréquent. Les principaux types des médailles romaines sont relatifs à la mythologie et à l'histoire. Quand c'est un Dieu qui est représenté sur la face, on voit ordinairement ses attributs sur le revers. Les revers offrent souvent des personnages symboliques : tels sont la Fortune,

tenant un gouvernail et une corne d'abondance; Annona ou l'abondance, ayant à ses pieds un boisseau rempli d'épis; la Sûreté sous l'emblème d'une femme tranquillement assise dans un fauteuil; l'Éternité, portant dans ses mains le soleil ou la lune ou un phénix.

On appelle *contremarquées* les médailles qui portent une empreinte indépendante du type, et qu'on a marquée au poinçon pour les affecter à un usage temporaire. On croit que ces médailles servaient de billets d'entrée à certains spectacles.

Inscriptions. — Les inscriptions ou légendes des médailles font connaître le nom, le surnom, la charge et quelquefois les actions les plus importantes du personnage représenté; elles indiquent aussi la ville et l'époque où elles ont été frappées. L'inscription TR. POT (*tribunitiâ potestate*), suivie d'un chiffre, indique l'année du règne d'un empereur. On sait que le tribunal des empereurs était renouvelé d'année en année.

Les monnaies des Hébreux portent des caractères samaritains. Les villes de Phénicie, et quelques-unes d'Espagne et de Sicile, employèrent pour leurs médailles la langue phénicienne. La Grèce, et pendant un certain temps, la Lydie, la Phrygie, la Cappadoce, la Syrie et l'Egypte se servirent des caractères grecs. Les colonies soumises aux Romains employèrent, comme ces derniers, la langue latine.

Nous avons déjà donné l'interprétation des principales abréviations latines : nous allons en compléter le tableau en donnant les plus importantes de celles qu'on rencontre dans les légendes monétaires.

A. Annus; anno; Augustus.
A. A. A. F. F. Auro, argento, ære, flando, feriendo (1).
A. B. N. Abnepos.
ADVENT. Adventus.
ŒD. Œdificia.
AUG. D. F. Augustus Divi Filius.
B. R. P. N. Bono reipublicæ nato.
C. Caius; Cæsar; colonia.
CC. Deux cents.
CL. Claudius; Clypeus.
D. A. Divus augustus.
D. IN. S. Deo invicto soli.
D. P. Divus pius.
EX. SC. Ex senatus consulto.
F. Fortuna; filius; fecit.
G. AUG. Genio Augusti.
G. Germanicus.
GL. R. Gloria Romanorum.
HO. Honor.
I. Imperator; jussu; Julius.
I. C. A. I. Imperator Cæsar Augustus iterùm.
P. M. Pontifex maximus.
I. O. M. V. Jovi optimo maximo victori.
L. Lucius; legatus; legio; ludi, etc.
M. Marcus; moneta; maximus.
MET. Metallum.
N. Nepos; Nero; nobilis; nostra, etc.
P. Pater; pius; perpetuus; primus; populus; pietas.
P. R. P. Pecunia Romæ percussa.
P. CON. Proconsul.
Q. Quæstor; quintus; quod; que.
R. Roma; Romanus; Rex; recepta; remissa; restituit.
S. Sacra; soli; spes; statu; sextus; senior; sacerdos.
S. D. Senatus decreto.
S. P. Q. R. Senatus populusque Romanus.
SÆC. Sæculum.
T. Titus; tribunus; templum; tertius; titularis.
TR. P. Tribunitià potestate.
V. Verus; victrix; vertus; voto; votivus; urbs, etc.

Certaines abréviations sont fort difficiles à interpréter : telle est par exemple la légende d'une médaille de Faustine, SOVSTI, qui a mis à la torture l'imagination des numismates allemands, dont Klotz s'est spirituellement moqué en traduisant ainsi l'inscription : *Sine omni utilitate sectamini tantas ineptias !*

RARETÉ DES MÉDAILLES. — Certaines médailles, n'ayant été frappées qu'en très-petit nombre, sont devenues extrê-

(1) C'est l'inscription que portent les médailles des triumvirs monétaires, magistrats qui étaient chargés de faire l'épreuve des monnaies.

mement rares. Nous citerons parmi les plus recherchées : les médailles des rois de Syrie, des princes de Béthunie, de Macédoine et de Cappadoce ; des rois des Juifs, des rois du Pont, de Juba fils ; les médailles en or des familles consulaires, de Marc-Antoine le Jeune, Pescennius Niger, Annia Faustina, Quietus, Hélène, femme de Julien II ; les médailles en argent de Philippe et d'Alexandre, de Lucius Claudius Macer, etc. ; quelques-unes de ces médailles sont cotées dans le commerce à plus de 1,000 francs.

MÉDAILLES CONTREFAITES. — Quand les médailles commencèrent à être recherchées, des faussaires entreprirent d'imiter les produits les plus rares de l'art antique. Les noms de Padouan, du Parmesan, de Cogornier, de Carteron devinrent célèbres dans les annales de la contrefaçon. Il y a encore actuellement des ateliers de fausses médailles à Smyrne, à Constantinople, en Italie, etc. ; mais les numismates savent les distinguer facilement. En général, les médailles fausses sont moins épaisses que les vraies, d'une rondeur trop exacte ; leurs caractères sont moins nets et trop bien proportionnés. Leur patine factice d'un vert gris ou noirâtre donne un goût amer et piquant quand on leur fait subir l'épreuve de la langue.

MÉDAILLES ROMAINES. — Les premières monnaies frappées

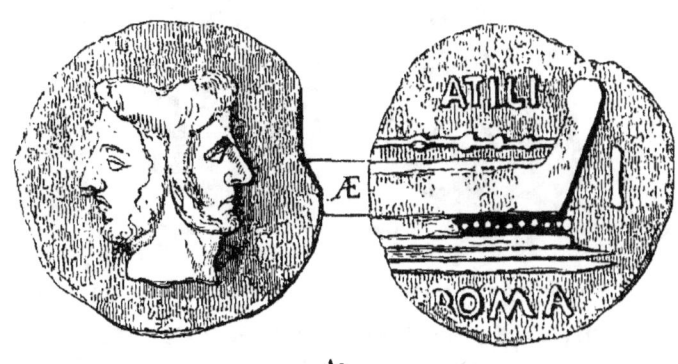

As.

à Rome servirent en même temps de poids. L'as romain,

ayant pour type le Janus *bifrons* pesait une livre et se divisait en deux *semis* ou en douze onces. Dès la première guerre punique, il ne pesait plus que deux onces; plus tard il fut fixé à une demi-once. Le *semis*, qui valait d'abord

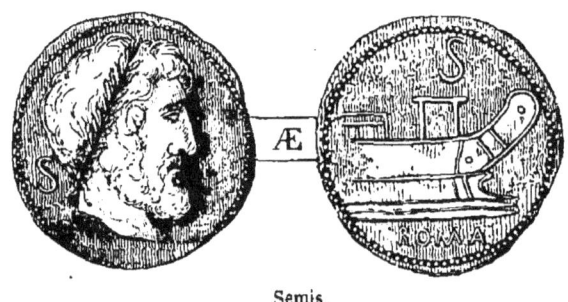

Semis.

six onces, portait pour marque une S. Le *triens*, pièce de

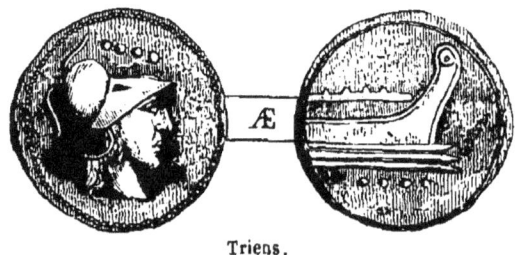

Triens.

quatre onces, était distingué par quatre gros points en relief. Le *quadrans*, pièce de trois onces, portait trois gros

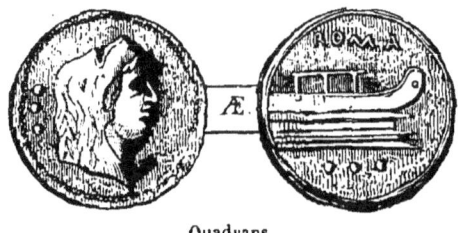

Quadrans.

points. Le *sextans*, pièce de deux onces, n'en portait que deux. Ces diverses monnaies subirent proportionnellement les mêmes diminutions que l'as. Après la deuxième guerre punique, on fit usage de monnaies d'argent. Le denier

valait dix as d'airain ; le quinaire en valait cinq, et le sexterce deux et demi. Ce dernier portait pour marque les

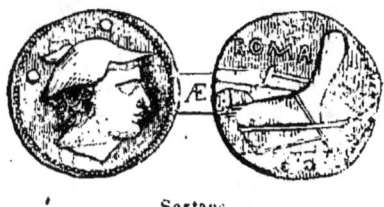

Sextans.

lettres I I S, c'est-à-dire *duo et semis*. Les monnaies d'or ne parurent que soixante-deux ans après. Le denier d'or

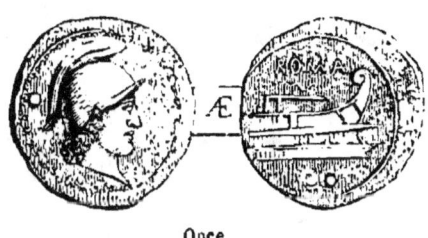

Once.

s'appelait *aureus*; le sou d'or, *solidus*, ne fut connu qu'au IIIe siècle.

A partir de Septime-Sévère, le titre de l'argent fut altéré. Depuis Gallien jusqu'à Quiétus, les monnaies ne sont que de billon. Depuis Claude le Gothique jusqu'à Dioclétien, les médailles sont *saucées*, c'est-à-dire qu'elles ne sont que de cuivre argenté. L'argent pur reparaît sous ce dernier empereur.

Les médailles romaines se partagent en quatre classes :

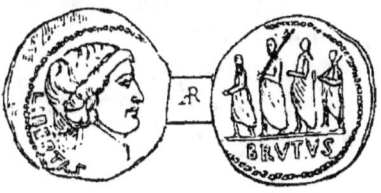

Denier consulaire de Brutus.

1° les as ou premières monnaies de la république ; 2° les

médailles de familles consulaires; 3° les médailles du Haut-Empire ; 4 celles du Bas-Empire.

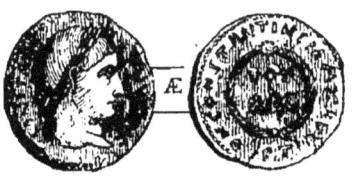

Bas-Empire. — Médaille de Constantin le Grand.

MÉDAILLES GALLO-ROMAINES. — Nous terminons ce chapitre en donnant le nom des villes de la Gaule dont nous possédons les médailles.

AQUITAINE, *Avaricum*, Bourges ; *Petrocorii*, Périgueux ; *Santones*, Saintes ; *Turones*, Tours.

NARBONNAISE : *Antipolis*, Antibes ; *Avenio*, Avignon ; *Beterræ*, Béziers ; *Cabellio*, Cavaillon ; *Glanum*, Saint-Rémy ; *Lacydon* (port de Marseille) ; *Massilia*, Marseille ; *Nemausus*, Nîmes ;

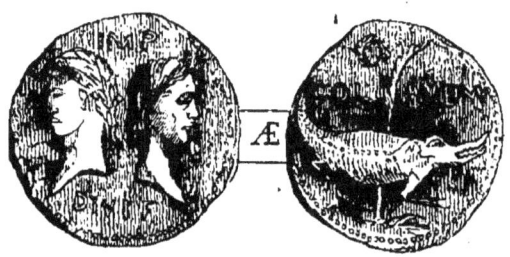

Médaille de Nimes.

Rhoda ou *Rhodanusia*, *Ruscino*, le Roussillon ; *Segusia*, Suze ; *Vienna*, Vienne.

LYONNAISE : *Abalio*, Avalon ; *Andecavi*, Angers ; *Aulerci Ebunovices*, Evreux ; *Caballodunum*, Châlon-sur-Saône ; *Catalaunum*, Châlons-sur-Marne ; *Lugdunum Copia*, Lyon ; *Remi*, Reims ; *Rothomagus*, Rouen.

SEQUANAISE : *Vesontio*, Besançon.

BELGIQUE : *Colonia Agrippina*, Cologne ; *Eburones*, Liége ; *Mediomatrici*, Metz ; *Tornacum*, Tournai ; *Virodunum*, Verdun.

BIBLIOGRAPHIE.

Allonville (d'). Dissertation sur les camps romains de la Somme. 1828; in-4.

Artaud. Recherches sur les médailles au revers de l'autel de Lyon. — Mémoire sur les jeux du Cirque, et plusieurs autres dissertations.

Adam (A). Antiquités romaines. 1826; 2 vol. in-12.

Batissier (le Dr). Éléments d'archéologie. 1843; in-12.

Bergier. Grands chemins de l'empire romain. 1736; in-4.

Breton. Introduction à l'Histoire de France; in-fol. — Monuments de tous les peuples. 1843; 2 vol. in-8.

Clair. Les monuments d'Arles.

Caumont (de). Cours d'antiquités monumentales; t. II et III, 1831-1838.

Cassan. Antiquités gallo-romaines de l'arrondissement de Mantes; in 8.

Caylus (de). Recueil d'Antiquités. 1750; 7 vol. in-4.

Champollion-Figeac. Traité d'Archéologie. 1843; 2 vol. in-24.

Debast. Recueil d'Antiquités gauloises et romaines trouvées dans la Flandre; 1 vol. in-8.

Eckel. Doctrina nummorum veterum. 1792; 8 vol. in-4.

Grivaud de la Vincelle. Recueil de monuments antiques de la Gaule. 1817; in-4.

La Sauvagère. Recueil d'Antiquités dans les Gaules; in-4.

Millin. Voyage dans les départements du Midi de la France. 1807; 5 vol. in-8.

Montfaucont. Antiquité expliquée. 1719; 15 vol. in-fol.

Bulletin monumental.

Congrès scientifiques de France.

Journal de l'Institut historique.

Mémoires de l'Académie des Inscriptions et des belles-lettres.

Mémoires de la Société des Antiquaires de France, de celles de Picardie, du Midi de la France, etc.

QUATRIÈME PARTIE.

MOYEN AGE ET RENAISSANCE.

QUATRIÈME PARTIE.

MOYEN AGE ET RENAISSANCE.

Nous diviserons cette QUATRIÈME PARTIE en neuf chapitres : 1° architecture religieuse ; 2° ameublement des églises ; 3° sépultures chrétiennes ; 4° architecture civile ; 5° architecture militaire ; 6° sculpture ; 7° peinture ; 8° iconographie ; 9° notions élémentaires sur le blason, la paléographie, la numismatique, la céramique, l'armurerie, l'orfévrerie, l'horlogerie, etc. Mais avant d'étudier ces différentes branches de l'art national, nous croyons nécessaire de dire quelques mots, dans un chapitre préliminaire, sur les catacombes, les cryptes, les basiliques et sur l'architecture byzantine.

CHAPITRE PRÉLIMINAIRE.

ARTICLE 1.

Catacombes.

ORIGINE ET DESTINATION. — Les catacombes furent creusées par les Romains pour l'extraction d'une terre volcanique, nommée *pouzzolane*, qu'ils employaient dans leurs constructions. Elles s'étendaient non-seulement sous la

ville, mais sous toute la campagne romaine, et formaient de nombreux labyrinthes à plusieurs étages qui suivaient les veines de pouzzolane. On sait que les premiers Chrétiens furent souvent condamnés aux travaux des carrières : il n'est donc pas étonnant que, pour éviter les persécutions, ils aient choisi pour abri ces asiles souterrains, dont beaucoup d'entre eux connaissaient les détours et les issues secrètes. C'est là que les premiers fidèles allèrent pendant longtemps célébrer les saints mystères, se livrer à la prière, et fraterniser dans de saintes agapes; c'est là aussi qu'ils recueillaient les restes vénérés des martyrs et qu'ils enterraient les cadavres des morts, au lieu de les réduire en cendres, selon l'usage des Païens.

Les catacombes, qu'on commença à explorer au xvie siècle, se composent de galeries, de carrefours et de salles. Les galeries, qui varient à chaque instant de hauteur et de largeur, sont percées de petites chapelles et de niches funéraires à plusieurs étages. Les carrefours sont décorés de petits temples et de divers monuments qui se rapprochent du style des basiliques chrétiennes. Les salles ou *cubicula*, de diverse forme et de diverse grandeur, sont terminées par une niche dont la voûte en cul de four est ornée de peintures. Au milieu, s'élève le tombeau d'un martyr qui ser-

vait d'autel pour le saint sacrifice; d'autres tombeaux sont

creusés dans les parois. Un pilier enduit de stuc soutient parfois la voûte, qui ne laisse pénétrer aucun jour. C'était seulement à la lueur des lampes que s'accomplissaient les agapes et les sacrés mystères. La grandeur primitive des catacombes a été considérablement réduite par de fréquents éboulements. Une louable prudence en fait actuellement interdire l'entrée : mais l'antiquaire peut étudier au musée sacré du Vatican les tombeaux, les peintures murales, et les autres décorations vénérées des catacombes, qu'on y a pieusement recueillies.

Peintures murales. — Ces peintures ne sont remarquables ni par la correction du dessin ni par l'habileté de l'exécution. La plupart des détails sont empruntés à l'art païen : mais les Chrétiens sanctifiaient les symboles dérivés de l'idolâtrie en leur donnant une signification mystique. Les peintures les plus anciennes sont relatives à l'Ancien Testament : elles représentent la tentation d'Ève, le sacrifice d'Abraham, Moïse recevant les tables de la loi, Élie enlevé au ciel, Daniel dans la fosse aux lions, etc. Parmi les sujets tirés de l'Évangile, le plus ordinaire est le bon pasteur portant sur ses épaules la brebis égarée, et tenant à la main le *pedum* ou bâton pastoral. On voit figurer Orphée dans une de ces peintures; c'est probablement parce qu'on lui attribuait des vers où est annoncée la venue du Messie.

Tombeaux. — Outre les tombeaux des martyrs ornés de bas-reliefs, il y avait dans les catacombes un grand nombre d'autres sarcophages moins importants, mais chargés également de symboles et d'inscriptions. Les Chrétiens imitèrent les Païens en ensevelissant avec les défunts des bijoux, des meubles, des armes, des ustensiles, des vases, des cassolettes, etc.; comme eux aussi, ils sculptaient sur les tombeaux des fleurs et les instruments de la profession du défunt. « Si l'examen des peintures chrétiennes des catacombes, dit M. Raoul Rochette, nous a prouvé que la disposition générale de ces peintures et un assez grand nom-

bre de leurs motifs avaient été puisés dans les traditions antiques, la même observation s'applique aux sarcophages ornés de sculptures où les Chrétiens, à l'exemple des Romains de cet âge, déposaient les restes de leurs frères. Dans les circonstances où se trouvaient à la fois l'Empire et l'Eglise, il est évident qu'il n'en pouvait être autrement. Il y avait même, pour qu'il en fût ainsi, un motif de plus dans la facilité d'un emprunt matériel des monuments profanes, qui n'avait pu avoir lieu pour les peintures, et qui s'offrait de lui-même pour les sarcophages. C'est, effectivement, une notion qui résulte d'une foule d'exemples, appartenant à toutes les époques du Christianisme, et sur presque tous les points de son domaine, que l'usage qui se fit des sarcophages et des urnes cinéraires antiques dans presque tous les besoins du culte, mais principalement pour les sépultures chrétiennes. Sans sortir de Rome, où ces exemples, plus nombreux que partout ailleurs, sont aussi plus significatifs, comme produits dans le siége même de l'unité catholique, on y trouve des sarcophages, des urnes, et jusqu'à des autels et des cippes funéraires, employés dans les églises et dans les sacristies, en guise de fonts baptismaux, de bénitiers, de vases à laver les mains, de troncs pour les aumônes. Si la plupart des vieilles basiliques de Rome n'avaient pas perdu, sous leur forme actuelle, presque tous les éléments de leur ancienne décoration, on y retrouverait encore aujourd'hui, employés de cette manière, une foule de monuments antiques, et principalement d'urnes et de sarcophages, qui n'en ont disparu qu'à partir des temps de la Renaissance (1). »

ICONOGRAPHIE. — La plus ancienne représentation du Christ se trouve dans les catacombes de Saint-Calixte. La mère du Sauveur s'y montre presque toujours voilée et assise avec l'Enfant-Dieu sur ses genoux. On a trouvé sur des

(1) *Tableau des Catacombes de Rome*, p. 193.

verres peints les portraits de saint Pierre et de saint Paul : ces figures sont devenues les types consacrés que l'art a traditionnellement perpétués jusqu'à nos jours.

Les figures symboliques qu'on trouve dans les peintures et les sculptures des catacombes sont la plupart empruntées au Paganisme, mais les Chrétiens leur donnaient souvent un tout autre sens. Voici l'interprétation mystique des symboles qui furent le plus généralement admis :

Arbres. — Paradis.
Agneau. — Le Sauveur.
Douze Agneaux. — Les douze Apôtres.
Cerf. — Le baptême.
Coq. — La vigilance.
Colombe. — Pureté de l'âme.
Phénix. — La résurrection.
Ancre. — Le salut ou le port de la vie humaine.
Navire. — La vie.
Cheval en course.—Le Chrétien travaillant à son salut.
Cheval avec une palme. — Chrétien triomphant.
Lyre, palme et couronne. — Victoire remportée.
Poisson. — Le Sauveur. Ce dernier symbole est emprunté à une espèce d'anagramme; le mot *poisson*, en grec ΙΧΘΥΣ, offre les cinq lettres initiales du nom de Jésus-Christ : Ιησους Χριστος Θεου Υιος Σωτηρ (Jésus-Christ, Fils de Dieu, Sauveur. (Voyez le chapitre Iconographie.)

Article 2.

Cryptes.

Les Romains, ayant découvert l'existence des réunions chrétiennes dans les catacombes, les interdirent sous des peines sévères ; les fidèles durent alors se réfugier dans des endroits moins connus. Ils creusèrent des retraites dans le roc

et dans l'argile, quand ils ne purent point trouver de grottes naturelles à leur convenance. Ce sont ces temples primitifs que l'on nomme *cryptes* (de Κρυπτός, caché). Ils n'avaient pour tout ornement qu'un autel, derrière lequel s'étendait un espace circulaire, un bassin servant de baptistère, et parfois quelques peintures à fresques. La Gaule chrétienne eut ses cryptes comme la Rome des martyrs. Nous citerons, entre autres exemples de cryptes primitives, celles de Saint-Nizier, à Lyon; de Saint-Laurent, à Grenoble; de Saint-Victor, à Marseille, etc. Plus tard, les églises romanes et ogivales consacrèrent ce souvenir des premiers âges chrétiens par des chapelles souterraines, auxquelles on a conservé le nom de cryptes ou de *confessions*. Ce dernier nom vient de ce que, dans les cryptes comme dans les catacombes, on célébrait toujours les saints mystères sur le tombeau d'un *confesseur* de la foi. C'est à cause de cet usage primitif que les autels ont longtemps conservé la forme de sarcophage; c'est pour la même raison qu'on dépose encore actuellement des reliques sous les autels, et qu'à Rome on donne le nom de *confessio* au principal autel des basiliques. Nous parlerons, dans le chapitre suivant, des cryptes du Moyen âge, dont on trouve des exemples jusqu'au milieu du xiv^e siècle.

Article 3.

Basiliques.

On donne le nom de basiliques 1° à des monuments civils qui, chez les Romains, servirent tout à la fois de tribunal, de bourse et de bazar; 2° à ces mêmes monuments appropriés aux besoins du culte par les premiers Chrétiens; 3° aux églises primitives qui conservèrent le type de la basilique civile; 4° aux églises impériales, royales et ducales; 5° et enfin, par extension, aux églises d'une

grande importance monumentale. Nous ne devons nous occuper ici que des basiliques chrétiennes proprement dites, c'est-à-dire des églises primitives qui succédèrent aux catacombes et aux cryptes : mais il est nécessaire de faire connaître préalablement les basiliques civiles, puisqu'elles furent le type des basiliques religieuses.

BASILIQUES CIVILES. — Ces monuments, d'origine grecque, furent nommés basiliques, c'est-à-dire *maisons royales*, probablement parce qu'elles attenaient ordinairement aux palais des rois, ou bien parce qu'on y rendait la justice en leur nom. On en comptait dix-huit à Rome ; la première paraît avoir été érigée vers l'an 204 avant Jésus-Christ. Les basiliques avaient la forme d'un carré oblong terminé par un hémicycle. Elles n'étaient point toujours fermées de tous côtés par un mur, afin de laisser la circulation plus libre. L'extérieur n'offrait que des murs lisses, n'ayant pour toute ornementation que des fenêtres semi-circulaires entourées d'un simple filet, et quelques modillons que terminaient les chevrons de la charpente du toit. Deux rangs parallèles de colonnes divisaient l'intérieur en trois parties, dans le sens de la longueur. Ces

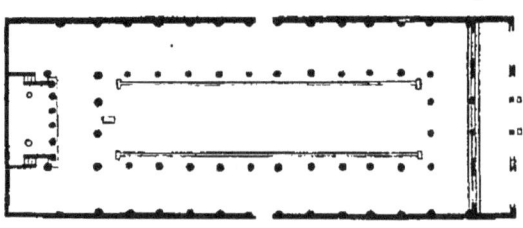

Basilique de Pompéï.

colonnades supportaient quelquefois une galerie supérieure qui régnait dans tout le pourtour, excepté du côté de l'hémicycle. Le tribunal était au fond de la basilique dans le renfoncement demi-circulaire, nommé abside (*apsis*) ; c'était la place du préteur, des centumvirs et des autres officiers de justice. Plus bas se trouvaient les places assignées aux notaires et aux avocats. Les plaideurs se te-

naient devant dans un endroit nommé transsept (*transseptum*), qui était séparé du tribunal par une barrière ou cancel (*cancellum*). Les curieux et les marchands circulaient dans les nefs.

Basiliques chrétiennes. — Quand les chrétiens purent produire leur foi au grand jour, ils choisirent les basiliques pour y professer leur culte. Ils durent les préférer aux temples abandonnés par les Païens ; ces derniers étaient trop étroits pour les exigences liturgiques ; et d'ailleurs les basiliques, n'ayant été consacrées qu'à des usages civils, étaient libres des souvenirs qui rendaient les temples païens odieux aux fidèles. Le plan des basiliques se prêtait facilement à cette nouvelle destination. L'abside exhaussée devint le tribunal de l'évêque ; un autel s'éleva à la place qu'occupaient les avocats. Ce sanctuaire resta séparé par le *cancel* de l'espace occupé jadis par les plaideurs et qui fut réservé au clergé. Les fidèles occupèrent les nefs ; une portion de la galerie centrale fut réservée pour les catéchumènes, et les tribunes furent affectées aux vierges et aux veuves qui consacraient leur vie à la prière.

Les premières églises bâties par les Chrétiens se modelèrent presque toujours sur ce type primitif. Leur plus grande modification architecturale fut l'adoption des arcades reposant sur les colonnes. Cette innovation passa plus tard dans l'art byzantin, fut adoptée par l'architecture romane et ogivale, et conservée par la Renaissance. Les nécessités du culte modifièrent successivement le plan primitif des basiliques.

Plan des basiliques. — Les basiliques les plus complètes se composent : 1° d'un porche d'entrée, 2° d'un atrium, 3° d'un grand porche, 4° d'un narthex, 5° de nefs, comprenant le chœur, 6° des transsepts et du sanctuaire, 7° d'une ou plusieurs absides. Les deux plus notables innovations furent l'apparition des transsepts ou nef transversale, qui donna à l'ensemble de l'église la forme d'une

croix latine, et l'adjonction de l'*atrium*, esplanade à ciel ouvert, entourée de portiques.

Sainte-Agnès, près de Rome, peut être considérée comme le type le plus général de la basilique chrétienne. Une porte principale et deux autres plus petites donnent accès dans la nef majeure et dans les deux nefs collatérales ; elles sont toutes trois terminées par une abside semi-circulaire. On s'écarta peu de ce plan, dans l'Occident, du iv^e au xi^e siècle. Les églises circulaires, comme Saint-Étienne-le-Rond, à Rome, ne furent que des exceptions à la pratique commune. Il est à remarquer qu'il n'y avait primitivement aucune règle d'orientation pour le plan des églises.

ATRIUM. — Un porche d'entrée donnait accès dans l'atrium, espace découvert, entouré de portiques et ordinairement planté d'arbres. Les profanes pouvaient pénétrer dans cette enceinte ; c'est là que les indigents venaient solliciter la charité, et que les pénitents publics du premier degré imploraient les prières des fidèles. C'est là aussi qu'on enterrait les personnes de distinction, usage qui s'est perpétué dans le Moyen âge, et qu'on retrouve encore aujourd'hui dans nos campagnes, où le cimetière avoisine souvent l'église. Il y avait dans l'atrium un ou plusieurs bassins, où les fidèles se lavaient les mains avant d'entrer dans le temple ; nos bénitiers actuels, placés à l'entrée de l'église, sont un souvenir de ces lustrations. Ce n'est guère qu'au vi^e siècle qu'on plaça dans l'intérieur de l'atrium le baptistère, réservoir d'eau, protégé par un toit que soutenaient plusieurs colonnes, et où les néophytes recevaient le baptême. (V. l'article FONTS BAPTISMAUX, au chap. II.)

PORCHE. — La porte de l'atrium qui s'ouvre dans l'axe de la basilique, et qu'on nommait *porta speciosa*, était encadrée dans un chambranle de marbre au pied duquel on voit parfois deux lions. C'est là qu'on prononçait les arrêts judiciaires, et c'est de cet usage qu'est venue l'ex-

pression *reddere justitiam inter leones*. A partir du v⁰ siècle, cette porte principale fut précédée d'un porche ou corps de bâtiment en saillie, dont la charpente est soutenue par des colonnes. Ces colonnes sont imitées de l'antique, et leurs chapiteaux sont liés deux à deux par des architraves. Le fond du porche est souvent décoré de peintures.

Narthex. — Avant l'usage des porches, c'est-à-dire antérieurement au v⁰ siècle (1), on entrait par un vestibule intérieur nommé *narthex* qui occupait la première travée de la nef. C'était alors la place réservée aux catéchumènes et aux pénitents de la classe des *écoutants*.

Porche de Saint-Clément, à Rome.

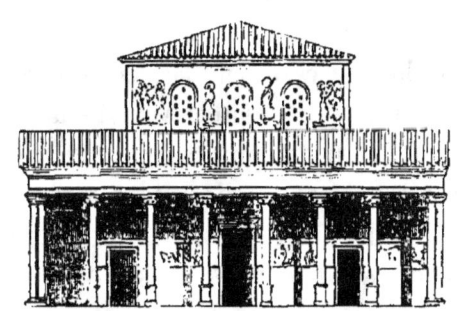

Saint-Laurent-hors-les-Murs.

Façades. — Le sommet de la façade principale est occupé par un fronton, au centre duquel on voit une ouverture circulaire, nommée *oculus*, qui fut l'origine des magnifiques rosaces du Moyen âge. Plus tard cet *oculus* fut percé dans la façade lisse qui s'étend au-dessous du fronton et où s'ouvrent trois fenêtres cintrées. Il a été quelquefois remplacé par une croix grecque, comme dans la basilique de Saint-Alexandre, à Lucques. La partie inférieure de la façade est percée de trois portes. C'est surtout entre ces portes que se déployait le luxe des mosaïques. Les faces

(1) Voyez, sur cette question, un article de M. A. Lenoir, dans le tome I de la *Revue générale de l'Architecture*.

latérales offrent une série de fenêtres sans archivolte, dont les cintres sont formés de briques seules ou alternées avec des claveaux en pierre. A Saint-Laurent-hors-les-Murs (Rome), ces fenêtres étaient closes avec des plaques de mar-

Fenêtre de basilique.

Charpente du v^e siècle.

bre percées d'ouvertures circulaires, où l'on avait fixé des morceaux de verre ou d'albâtre. Les toits s'appuient sur un entablement décoré de modillons; leur charpente est fort simple. La façade postérieure, formée d'une ou de plusieurs absides, est rarement percée de fenêtres.

Nefs. — La maîtresse nef était séparée des collatéraux par un mur d'appui; les entre-colonnements étaient fermés par des rideaux pour rendre encore plus complète la séparation des deux sexes. Les hommes se plaçaient dans la nef droite, et les femmes dans le bas côté gauche. Les catéchumènes, qui ne devaient assister qu'à une partie de l'office, se tenaient à l'entrée de la galerie centrale. Dans quelques basiliques, il y avait des galeries (*triforium*) au-dessus des bas côtés qui étaient réservés, comme nous l'avons déjà dit, aux vierges et aux veuves. Mais cette disposition devait être assez rare : on n'en voit que deux exemples à Rome. La nef était pavée en marbre et en mosaïques; elle n'avait qu'un simple plafond en bois; quelquefois même, comme à la basilique des Saints-Nérée-et-Achillée, à Rome, l'absence de plafond laisse voir à nu la charpente et la tuile.

Chœur. — Le chœur était placé au milieu de la nef centrale et entouré d'une balustrade : c'était la place du clergé; de chaque côté s'élevait une chaire nommée *ambon* (V. chapitre II, article 3) ; on lisait l'épître dans

celui qui était à droite, et l'évangile dans l'autre. C'était de là aussi qu'on lisait les ordonnances épiscopales et qu'on prononçait des instructions. Près de la tribune gauche, se trouvait le cierge pascal supporté sur une petite colonne.

SANCTUAIRE. — Le sanctuaire était compris dans le transsept. Il était séparé du chœur par plusieurs marches, par le *cancel* ou *chancel*, espèce de balustrade en bois, en fer ou en marbre, et par des voiles en tapisseries qu'on ne levait qu'au moment de la communion. Cette clôture rappelle celle du Saint des Saints dans le temple de Salomon, comme la disposition générale de la basilique paraît aussi avoir été inspirée par le souvenir du temple hébreu, divisé en trois parties : le Saint des Saints, le lieu saint et le porche. L'autel isolé au milieu du sanctuaire n'était qu'une table de marbre placée sur le sarcophage d'un martyr ou sur une *confession* (V. l'article précédent). Il était quelquefois surmonté d'un baldaquin, à la voûte duquel était suspendue une colombe d'or ou d'argent, où l'on conservait la sainte Eucharistie (1).

ABSIDES. — Derrière l'autel et dans l'abside centrale, était le *presbyterium*. C'est là qu'était le siége de l'évêque (*cathedra*), d'où il dominait l'assemblée ; des siéges moins élevés étaient destinés aux officiants. Cette enceinte était ornée de peintures et de mosaïques. Quand les collatéraux étaient terminés par une abside, celle de gauche (*diaconicum*) servait de trésor pour les vases sacrés, et l'autre (*oblatorium* ou *sacrarium*) recevait les oblations et les offrandes des fidèles. Au Moyen âge, le *sacrarium* fut remplacé par la crédence, et le *diaconicum* par la sa-

Cathedra.

(1) V. *Mémoire liturgique sur les ciboires du moyen âge*, par l'abbé J. Corblet, in-8.

cristie. Ces deux absides étaient closes au moyen de tentures. Dans plusieurs basiliques, elles sont remplacées par un mur droit : en ce cas, les offrandes des fidèles étaient déposées sur une table qui avoisinait l'autel.

BASILIQUES DE ROME. — On sait que Constantin fit bâtir à Rome sept basiliques. Mais avant son règne, comme l'a démontré Ciampini (1), les chrétiens avaient déjà construit des églises. Il est à regretter que la plupart des anciennes basiliques de Rome aient perdu leur physionomie primitive en subissant de nombreuses réparations. Sainte-Agnès (viii° siècle) et Saint-Laurent-hors-les-Murs (vi° siècle) sont celles dont le caractère dogmatique a moins payé le tribut à la mode. Sainte-Marie-Majeure (v° siècle) offre le type de la basilique constantinienne, à l'état de

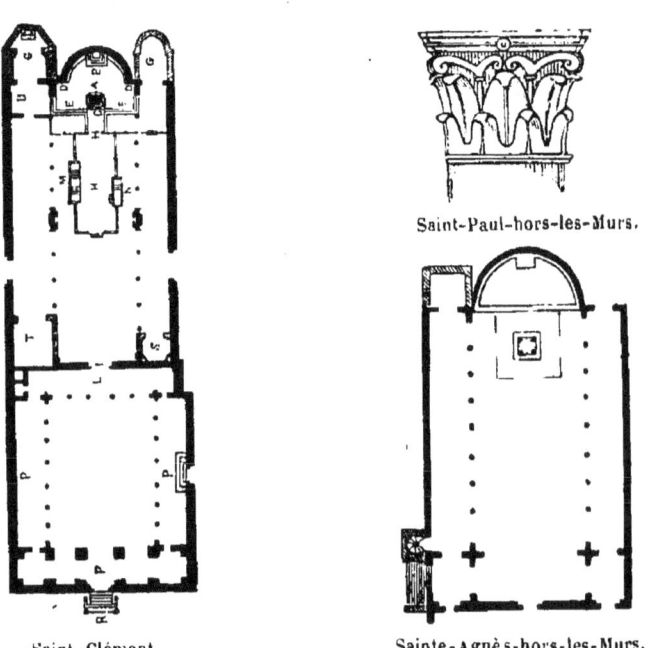

Saint-Paul-hors-les-Murs.

Saint-Clément. Sainte-Agnès-hors-les-Murs.

progrès. Saint-Clément ne date que du ix° siècle, et Saint-Jean-de-Latran du x°.

(1) *De Ædificiis a Constantino constructis Romæ*; 1693, in-8.

Églises primitives des Gaules. — A part quelques petits monuments, comme la crypte de Saint-Gervais, à Rouen, qu'on attribue au iv^e siècle, il ne nous reste aucun vestige des églises primitives de la Gaule, qui devaient, par leur plan et leur simplicité, se rapprocher des premières basiliques de Rome. Il est bien à regretter que nos historiens nous aient laissé si peu de renseignements sur les églises qui furent élevées sur divers points de la France par saint Martin, Perpetuus, Namatius, Clovis, Childebert, Clotaire, etc.

Article 4.

Architecture byzantine.

Style byzantin. — On donne le nom d'architecture byzantine au style latin primitif combiné avec le style grec dégénéré. Ce genre d'architecture prit naissance à Byzance, où Constantin et ses successeurs firent fleurir les beaux-arts. Les églises byzantines diffèrent surtout des basiliques romaines par leurs coupoles et par leur plan. Ce plan est ainsi décrit par l'antiquaire anglais, M. Th. Hope : « Aux

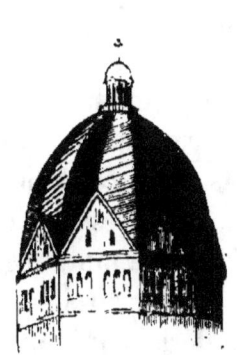
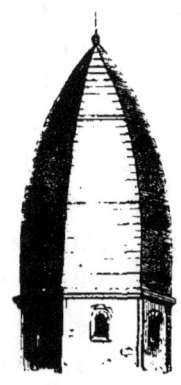

Coupole d'Aix-la-Chapelle (viii^e siècle). Coupole romano-byzantine (xii^e siècle).

angles d'un vaste carré, dont les côtés se prolongeaient à l'extérieur en quatre nefs plus courtes et égales entre elles,

se trouvaient quatre piliers liés par quatre arcades qui s'appuyaient sur eux. Les pendentifs entre ces arcs étaient disposés de manière à figurer avec eux, à leur sommet, un cercle qui formait une coupole; cette coupole ne devait point, comme celle du Panthéon, à Rome, ou celle du Saint-Sépulcre, à Jérusalem, reposer sur un vaste cylindre placé entre elle et le sol : mais elle s'élançait dans les airs, au-dessus de ces quatre immenses arcades; et, pour qu'elle réunît autant que possible la légèreté et la solidité avec le plus grand développement, elle était construite avec des tubes cylindriques de terre, agencés l'un dans l'autre. Des demi-coupoles fermaient les arcs sur lesquels s'appuyait le dôme central, et couronnaient les quatre nefs ou bras de la croix. L'une de ces nefs, terminée par l'entrée principale, était précédée d'un portique ou narthex; la nef opposée formait le sanctuaire, tandis que les deux branches latérales étaient coupées dans leur hauteur par une galerie destinée aux femmes. Souvent encore il s'en échappait de petites absides couronnées de demi-dômes, ou des chapelles surmontées de petites coupoles qui couronnaient toutes les parties des églises grecques (1). »

Ces coupoles sont couvertes de lames de plomb, ou bien de tuiles ; les toits sont en terrasse. On remarque dans l'appareil l'emploi fréquent de briques, qui, par leur disposition, figurent des encadrements et des dessins. La façade, ordinairement très-simple, offre une série de fenêtres qui donnent du jour dans la galerie intérieure du premier étage. Le pignon des transsepts est percé d'une porte, et d'un ou deux étages de fenêtres géminées et cintrées. Les absides ont, à l'extérieur, la forme de tours, couronnées par une demi-coupole. Un porche étroit, très-allongé et voûté, donne accès dans l'intérieur par une porte

(1) Th. Hope, *Histoire de l'Architecture*, traduit par Baron, page 110.

enrichie de moulures saillantes et arrondies. Les chapiteaux des colonnes abandonnent la forme circulaire, et deviennent des masses cubiques, richement ornées de fleurs, de rin-

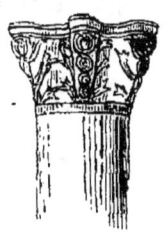
Chapiteau.

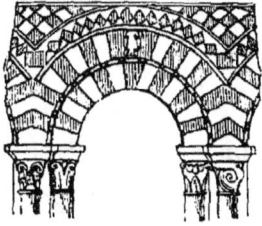
Arcade.

Base.

ceaux, de perles, de galons, de plantes, d'hommes, d'animaux et d'autres ornements qui participent plus du goût oriental que de l'ancienne ornementation grecque.

Églises byzantines. — On distingue trois époques principales dans l'architecture byzantine. La première (de Constantin à Justinien Ier) nous offre des églises construites d'après le plan de la basilique latine, avec l'adjonction des coupoles (Saint-Théodore et Saint-Taxiarque, à Athènes). Pendant la deuxième période (du vie au xe siècle), les dômes se multiplient en même temps que les nefs, et l'ornementation s'enrichit (Saint-Nicolas, à Mistra). Du xe au xiie siècle (troisième époque), on revient au plan primitif des basiliques romaines; les inclinaisons des toits sont indiquées par des frontons ; la profusion des ornements égale leur richesse (Saint-Nicodème, à Athènes ; cathédrale de Mistra).

Sainte-Sophie, de Constantinople, est tout à la fois le type et le chef-d'œuvre de l'architecture byzantine. Elle fut élevée à la gloire de J.-C., la Sagesse éternelle (en grec, σοφία). La conception si hardie de sa coupole est due à l'architecte Anthemius.

Influence byzantine. — La persécution des iconoclastes amena des artistes grecs en Occident dès le commencement du viiie siècle. Le style byzantin ne s'est jamais im-

planté chez nous, dans son ensemble et dans tous ses détails : mais on ne peut nier que, vers le xi° siècle, l'élément oriental ait exercé une certaine influence sur notre architecture indigène. C'est pour cela que nous désignerons cette phase de l'art sous le nom de style *romano-byzantin*, pour indiquer l'alliance de certains principes de l'école byzantine avec ceux de l'école latine : mais nous croyons, avec M. D. Ramée, qu'on a exagéré la puissance de cette influence, et que ces deux écoles, nées simultanément de l'architecture romaine en décadence, ont eu naturellement plus d'un point de contact, qu'il serait inutile de vouloir toujours expliquer par des influences postérieures. Il paraît démontré que les Arabes ont fait de nombreux emprunts au style byzantin, et entre autres, celui de l'arc en fer à cheval qui caractérise l'architecture mauresque.

BIBLIOGRAPHIE.

AGINCOURT (Seroux d'). Histoire de l'Art par les monuments, depuis leur décadence. 1811-23 ; 6 vol. in-folio.

ARNALDI. Delle Basiliche antiche. Vicenza, 1769 ; in-4.

BARD (Joseph). Revue basilicale de Rome. 1848 ; in-12.

BARTOLI. Gli antichi Sepolchi. 1799 ; in-folio.

BOTTARI. Sculture et pitture sagre, estratte dai cimeterj di Roma. 1737-54 ; in-folio.

BOSIO. Roma sottaranea. 1652 ; in-folio.

CIAMPINI. Vetera Munimenta. 1742, in-folio.

COUCHAUD. Eglises byzantines en Grèce. 1841 ; in-folio.

DALLAWAY. Constantinople ancient and modern.

HAMMER. Cpolis und der Bosphorus. 1822 ; in-8.

MAI (l'abbé). Temples anciens et modernes. 1774.

Raoul-Rochette. Tableau des Catacombes de Rome. 1837; in-12.

Suaresius. Noticia basilicarum. Lepsiæ, 1804 ; in-8.

Expédition scientifique de la Morée. 1835 ; 3 vol. in-folio.

CHAPITRE PREMIER.

ARCHITECTURE RELIGIEUSE.

Article 1.

Classification des styles architectoniques.

Le style latin, imitation presque servile de l'architecture romaine, fut adopté par tout l'empire d'Occident, et régna chez nous jusqu'à l'an 1000. L'influence de l'architecture orientale, comme nous l'avons dit, modifia à cette époque le style latin ; nous donnerons le nom de *style romano-byzantin* à ce mélange de l'art antique et de l'art néo-grec. Au XIIe siècle, l'ogive apparaît et se combine avec le plein cintre : le nom de *style romano-ogival* caractérise fort bien l'architecture mixte de cette époque de transition. Au XIIIe siècle, le principe de la perpendicularité des lignes l'emporte sur les anciennes tendances horizontales ; l'ogive équilatérale détrône définitivement le plein cintre : c'est le *style ogival à lancettes*. Au XIVe siècle, la pureté des lignes commence à s'altérer sous l'envahissement des profils ; les rayons des rosaces se ramifient davantage : c'est le *style ogival rayonnant*. Au XVe siècle, les lignes ondulées succèdent aux lignes droites, et font donner à ce style le nom de *flamboyant*. Dès la première moitié du XVIe siècle, ce dernier style se mélange avec le style grec : c'est l'avénement de l'école de la Renaissance, qui

dura jusqu'au milieu du xvii° siècle. L'art abandonna alors entièrement les traditions gothiques, en conservant toutefois des formes et des détails inconnus des Anciens.

Ces divisions chronologiques de l'art, on le comprend facilement, sont loin d'avoir une exactitude mathématique. Le style d'un siècle empiète souvent sur le suivant, et les révolutions architectoniques qui doivent caractériser une époque se manifestent ordinairement à la fin de la période antérieure. Il faut également remarquer qu'elles ne se sont point produites simultanément sur tous les points de la France. L'influence du sol, du climat, des souvenirs et de diverses causes locales ont retardé dans plusieurs provinces le développement progressif de l'art. Les règles que nous donnerons pour fixer l'époque des monuments religieux s'appliqueront surtout au Nord, au Centre et à l'Ouest de la France. Mais pour mettre ces règles en harmonie avec la chronologie monumentale des provinces de l'Est et du Midi, nous consacrerons plus tard un article spécial au synchronisme des styles.

Nous pensons qu'il est utile de donner ici la synonymie des termes que nous avons adoptés pour la désignation des styles.

Style latin (du v° au x° siècle). — Style roman primitif (de M. de Caumont). — Style gallo-romain. — Architecture carlovingienne. — Teutonique.

Style romano-byzantin (xi° siècle). — Style roman secondaire (de M. de Caumont). — Style roman fleuri. — Style à cintre. — Style roman (de M. Batissier).

Style romano-ogival (xii° siècle). — Style roman tertiaire (de M. de Caumont). — Commencement du style mystique (de M. Woillez). — Phase progressive de l'école romane (de M. J. Bard). — Style ogivo-roman. — Style de transition.

Style ogival a lancettes (xiii° siècle). — Style ogival primitif (de M. de Caumont). — Style pointu (des Anglais).

— Style mystique pur (de M. Voillez). — Style ogivique. — Gothique pur. — Gothique complet.

Style ogival rayonnant (xiv° siècle). — Style ogival secondaire (de M. de Caumont). — Gothique orné (des Anglais).

Style ogival flamboyant (1400-1550). — Style ogival tertiaire et quartaire (de M. de Caumont). — Gothique flamboyant (de M. le Prevost). — Style perpendiculaire (des Anglais). — Style bâtard. — Style fleuri. — Style prismatique.

L'architecture à plein cintre qui régna chez nous jusqu'au xiii° siècle, a reçu les noms de *saxonne, anglo-saxonne, byzantine, lombarde, normande, gothique ancienne*, etc. Ces divers termes impliquent une idée fausse, puisqu'ils semblent attribuer exclusivement cette architecture soit aux Saxons, soit aux Lombards, etc. Aussi la désignation d'architecture *romane*, proposée par M. de Gerville, a-t-elle prévalu de nos jours. Elle a le mérite d'exprimer l'idée de la dégénérescence de l'art romain, comme le mot *roman*, dans la linguistique, désigne la langue latine abâtardie et dénaturée par sa fusion avec d'autres éléments.

L'architecture dont l'ogive est le principe a été nommée *gothique, sarrazine, orientale, anglaise, polygonique, xiloïdique*, etc. Les mêmes raisons que nous venons d'indiquer ont fait remplacer ces qualifications impropres par celle de *style ogival*, qu'a proposée M. de Caumont. Néanmoins on n'a pas entièrement rejeté le nom de *gothique*. On sait bien que les Goths, qui dominèrent au v° siècle, n'ont pu exercer aucune influence sur les formes architecturales du xiii° siècle : mais ce terme est consacré par un long usage, et l'on peut invoquer en sa faveur les bénéfices de la prescription.

Pour soulager le travail de la mémoire et conserver la forme toute classique que nous avons adoptée, nous suivrons toujours la même méthode dans l'examen de chaque période monumentale, et nous étudierons successivement

1° les caractères généraux ; 2° le plan ; 3° l'appareil ; 4° les contreforts ; 5° les corniches et modillons ; 6° les porches et les portes ; 7° les fenêtres et les roses ; 8° les tours ou clochers ; 9° les piliers et les colonnes ; 10° les arcades et les travées ; 11° les voûtes ; 12° l'ornementation architecturale. Nous terminerons en décrivant une église de chaque période, et en signalant les principaux monuments de la même époque. Nous ferons précéder chaque article de l'indication de quelques dates historiques de l'architecture.

Article 2.

Style latin.

(DU IV^e AU XI^e SIÈCLE.)

Dates historiques de l'art. — v^e siècle. L'évêque Perpétue fait élever une grande basilique sur le tombeau de saint Martin, à Tours. Les provinces méridionales se couvrent d'églises. Destruction d'un grand nombre de monuments religieux par les Francs. — vi^e siècle. Clovis, Childebert II, Clotaire, Chilperic I, Childebert III et Gontrand, protégent les arts et fondent beaucoup d'églises et de monastères. — vii^e siècle. Saint Éloi exerce l'architecture et l'orfèverie sous les règnes de Dagobert I et de Clovis II. Érection de l'église Saint-Denis, en 638. — viii^e siècle. Pépin le Bref rebâtit plusieurs monastères. L'art de fondre les cloches fait des progrès. Charlemagne encourage et fait fleurir les arts : Notre-Dame d'Aix-la-Chapelle date de son règne. — ix^e siècle. L'invasion des Normands, qui pillent et dévastent les églises, amène la décadence de l'art. Quelques-uns des monuments incendiés par les Barbares sont restaurés par les soins de Charles le Chauve, qui appelle en France des artistes grecs. — x^e siècle. La décadence de l'art est activée par la croyance générale où l'on était que l'an 1000 devait amener la fin du monde. Quel-

ques prélats protestent contre cette crainte chimérique en érigeant des églises et des abbayes. On voit, d'après ces quelques dates, que l'art ne fut point stationnaire pendant cet espace de sept siècles, et qu'à une époque de progrès succéda une époque de décadence : mais il nous reste trop peu de monuments de ces temps reculés pour que l'on puisse déterminer les caractères spéciaux propres à chaque siècle ; et tout en admettant l'existence de ces variations, nous sommes obligés de classer ces divers monuments dans une seule période. Nous suivons l'exemple du *comité historique des arts et monuments* en la désignant sous le nom de *style latin*, parce que tous les monuments de cet âge rappellent plus ou moins la forme et l'ornementation des basiliques latines.

CARACTÈRES GÉNÉRAUX — Les constructions religieuses de cette période se ressentent de l'ignorance presque générale du temps. C'est une imitation plus ou moins heureuse de l'architecture romaine ; l'innovation la plus saillante est l'importance qu'on donne à l'arcade. On fait un emploi fréquent de la brique. Les façades sont sévères, peu ornementées. Dans le Nord, les édifices latins sont lourds et rampants ; ils sont moins rudimentaires dans le Midi, où les architectes avaient sous les yeux les chefs-d'œuvre architectoniques des Romains. La rareté des voûtes, l'absence des balustrades, des arcs-boutants, des roses, des meneaux et des décorations végétales, qui n'apparurent que plus tard, sont les principaux caractères négatifs de cette phase primordiale de l'art.

PLAN. — Les petites églises ont la forme d'un simple rectangle terminé par une abside circulaire, voûtée en cul de four (1). Les plus grands monuments sont divisés en

(1) On cite quelques exemples d'absides terminées carrément (Collonges, la Magdelaine et Tintry, dans le département de Saône-et-Loire).

trois nefs, par deux rangs de colonnes. Les collatéraux sont

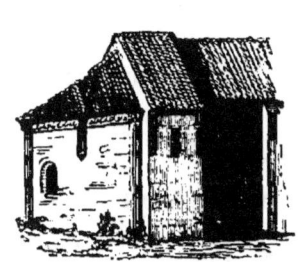
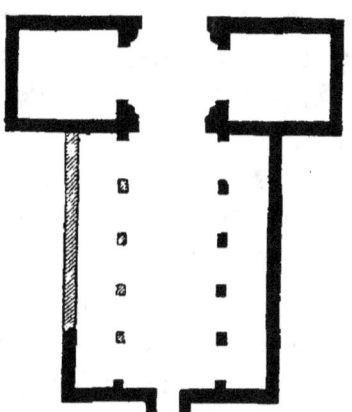

Chapelle de Saint-Quenin, à Vaison (Vaucluse), vi^e siècle.

Saint-Martin, d'Angers (ix^e siècle).

terminés par des absides qui sont parfois plus grandes que celles du centre. En général, le chœur est plus bas que la nef, et les collatéraux sont plus étroits que la maîtresse nef. On ne compte encore que trois chapelles. Toutes les églises n'ont pas de *transsept*, c'est-à-dire, de nef transversale, perpendiculaire à l'axe de l'édifice et lui donnant la forme d'une croix (1); il arrive parfois que, sans se produire au dehors, ils se dessinent à l'intérieur par la disposition des piliers. A partir du v^e siècle, la façade regarda le couchant, et le chevet fut tourné vers le levant. Cette orientation resta pour les autres siècles une règle liturgique presque invariable.

CRYPTES. — Dans les petites églises latines, les cryptes n'étaient que des cavités étroites, où un autel s'élevait sur le tombeau d'un martyr; dans les églises plus vastes, elles s'étendaient sous le chœur et quelquefois sous la nef. On trouve, dans quelques-unes de ces églises souterraines, de précieux débris de sculpture romaine. Nous citerons parmi

(1) C'est pour cette raison qu'on donne aussi le nom de *croisée* aux transsepts.

les cryptes de cette époque, celles de Jouare (Seine-et-Marne), d'Apt, Lyon, Agen, Soissons, Saint-Quentin, Saint-Omer, de Saint-Gervais, à Rouen, etc.

Appareil. — Les murs sont construits en petit appareil, c'est-à-dire en pierres cubiques de huit centimètres de côté, assises dans un bain de mortier, et coupées par des bandes horizontales de briques. Les briques jouent un grand rôle dans l'ornementation. Elles sont alternées dans les cintres avec des claveaux de pierre, et par leurs dessins symétriques forment une agréable décoration qui se détache sur le ton grisâtre de la pierre. Elles simulent même des corniches et des moulures. Nous indiquerons comme des cas exceptionnels, qui se produisent surtout dans le Midi, des murs de moyen et de grand appareil, des murailles entièrement en briques, ou dont le parement se compose de marbre et de silex, quelques exemples de l'appareil en arêtes de poisson, etc. Quelques églises de campagne étaient entièrement construites en bois.

Contre-forts. — Quand des contre-forts soutiennent les murailles, ce sont des pilastres en forme de parallélogrammes, très-larges, peu saillants, sans sculptures ni moulures, et terminés par une retraite en larmier. Ils sont appliqués aux façades principales et aux angles des églises, et ne s'élèvent pas toujours jusqu'au haut de la toiture. On voit quelques contre-forts de forme ronde, terminés en cône, et d'autres qui sont carrés dans le bas et cylindriques dans la moitié supérieure. Les arcs-boutants n'étaient pas encore connus à cette époque.

Corniche et modillons. — L'entablement qui occupait une place si importante dans l'architecture romaine est supprimée dans les monuments du Moyen âge. La corniche seule n'a point disparu : elle se profile sous la forme de larges bandeaux découpés en arcatures semi-circulaires, ou chargés de moulures rectilignes ou ondulées. Dans l'antiquité, les ordres dorique, corinthien et composite, ad-

mettaient des modillons ou mutules, qui étaient censés représenter l'extrémité de la charpente du comble : telle est l'origine des modillons ou *corbeaux* du Moyen âge, qui soutiennent la corniche. Au commencement de la période

Marmoutiers (Bas-Rhin), x^e siècle.

latine, ce sont des cubes plus ou moins saillants taillés en biseau ou en tête de clou. Plus tard on y cisela des têtes grimaçantes, des masques difformes, des animaux fantastiques, et quelques autres ornements barbares. Ces modillons, soit lisses, soit sculptés, sont quelquefois espacés par des arcades semi-circulaires.

Porche. — On connaît très-peu de porches de style latin. Leur charpente, appuyée sur le mur de la façade, était soutenue par deux rangées de colonnes. Ils étaient ornés de deux fontaines destinées aux ablutions des fidèles qui entraient dans le temple. Le fond était décoré de peintures et de mosaïques, comme dans les basiliques italiennes.

Portes. — Deux pieds droits ou deux colonnes appliquées sur le nu du mur supportent un arc en plein cintre, avec ou sans moulures. Les baies toujours carrées sont surmontées d'un linteau. Le tympan est quelquefois ciselé en damier. Le cintre est ordinairement alterné de claveaux de pierre et de briques, et entouré d'un cordon en briques, ou d'une saillie en pierre. Dans quelques provinces, on alternait des pierres de différentes couleurs. Cet usage a longtemps subsisté en Auvergne; on trouve, dans cette province, des portes carrées, terminées par un tympan aigu.

Fenêtres. — Les fenêtres sont cintrées, étroites, évasées à l'intérieur de l'église, et d'une hauteur double de leur largeur. Le cintre repose ordinairement sur des pilastres. Les fenêtres primitives ont rarement des moulures ; elles sont toujours dépourvues de colonnes et de meneaux. La façade principale est quelquefois percée d'une ouverture ronde (*oculus*), destinée à éclairer les combles : ce fut l'origine des rosaces des âges suivants.

Tours ou clochers. — On ne connaît point de tour antérieure au viii° siècle. Les cloches dont on se servait antérieurement n'étaient point d'assez grande dimension pour nécessiter l'usage des clochers. Nous sommes disposés à croire que, dans le Nord, les tours furent d'abord quadrangulaires, puis rondes, tandis que, dans le Midi, la forme circulaire précéda la forme carrée. Elles sont peu élevées, et percées d'un ou plusieurs rangs de fenêtres sans ornements, et quelquefois géminées, c'est-à-dire réunies deux à deux. Leur toit, à deux égouts, est formé de deux pentes, réunies sous un angle quelconque par un faîtage continu, qui va d'un pignon à un autre. Le couronnement le plus ordinaire des tours est un toit pyramidal à quatre pans, recouvert en tuiles ou en pierres. La tour fut d'abord un monument entièrement isolé de l'église ; plus tard on la plaça sur le point central du transsept, puis sur le portail occidental.

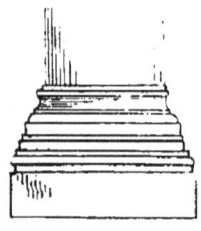
Base latine (iv° siècle).

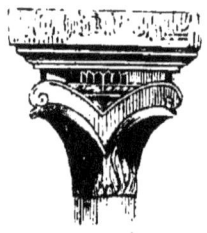
Saint-Jean, de Poitiers.

Base latine (vi° siècle).

Piliers et colonnes. — Des fûts massifs, courts et trapus, s'élèvent sur des piédestaux étroits et carrés, et se couron-

nent de chapiteaux cubiques ou cylindriques, décorés de moulures grossières. Quelques-uns sont de lourdes imitations de l'ionique et du corinthien. Le chapiteau est

Bases romanes (IXe siècle).

parfois remplacé par un simple ressaut ou par un bourrelet ; c'est sur ces chapiteaux que reposent immédiatement les arceaux des voûtes. Dans les régions septentrionales, les piliers carrés et massifs sont beaucoup plus en usage que les colonnes.

ARCADES. — Les arcades sont formées de cintres qui s'allongent verticalement dans leur retombée. On en voit de surbaissées et de surhaussées. Dans le Centre et le Midi de la France, on trouve déjà, à cette époque, des arcs en

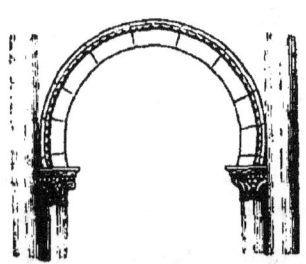 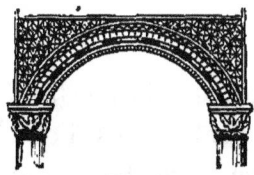

Arcade en fer à cheval. Arcade surbaissée.

fer à cheval, c'est-à-dire prolongés au-dessous du diamètre par la continuation de la circonférence. L'arcade qui se trouve au milieu des transsepts, et qu'on nomme *arc triomphal*, est quelquefois décorée d'incrustations, de moulures, de peintures ou de mosaïques.

Voutes. — Les premiers architectes chrétiens n'ont point pu surmonter la difficulté de construire de grandes voûtes en plein cintre. Ils laissaient à nu la charpente de la grande nef, ou bien en cachaient la vue par un plafond en bois ; ils ne voûtèrent que les cryptes, les absides et les petites nefs latérales. Ces dernières sont en *berceau*, c'est-à-dire qu'elles sont simplement formées par la prolongation non interrompue de la surface intérieure ou *intrados* de l'arc. Quelquefois elles sont d'*arêtes*, c'est-à-dire qu'elles offrent ou simulent par le croisement des boudins la rencontre de deux berceaux. Ces nervures cylindriques reposent immédiatement sur le sommet des colonnes ou des piliers engagés dans les angles des murs. Ces voûtes sont faites en moellons noyés dans un mortier de chaux.

Ornementation. — Les principaux ornements usités à cette époque sont : des arceaux simulés sur le nu du mur, des marqueteries de granit, des incrustations en pierres de couleur ou en terre cuite, des mosaïques en émail ou en verres de couleur, des croix grecques, des bâtons croisés, des rubans, des dents de scie, des hachures, des chevrons,

Frettes. Dents de scie. billettes.

des billettes, des frettes, etc. Cette dernière décoration, empruntée à l'antiquité, se compose de cordons qui décrivent, par des angles tantôt droits, tantôt aigus, des espèces de créneaux contrariés.

Eglise de Tournus. — Un des types les plus remarquables du style latin est l'église de Saint-Philibert de Tournus (Saône-et-Loire), dont les nefs, le *pronaos*, et diverses autres parties, datent de la fin du xe siècle. « Ce temple vénérable est certainement un des monuments

ecclésiastiques nationaux qui rappelle le mieux aux générations présentes les dispositions hiératiques des premières basiliques, et continue la plus fidèle image de la basilique latine, avec son entourage et ses dépendances. Les deux tours circulaires, placées en regard de la façade, semblent indiquer les limites naturelles de l'atrium, dont l'emplacement forme aujourd'hui le parvis du temple. Les deux clochers primitifs, bâtis sans aucun choix de matériaux, sans plan régulier, sans pensée d'art, étaient à pignons et à toiture à deux égouts. Les pignons constituaient les faces latérales de ces édifices, et n'étaient accidentés que par trois baies à plein cintre, et trois ouvertures aveugles ou simulées, cintrées par trois petits arcs. Absence totale de motifs artistiques, grossièreté des matériaux, rudesse de la structure, appareil de simples pierres mureuses ou de briques ; tout concourt à produire ici un misérable aspect, à réaliser un ensemble qui se prête mal à l'analyse et qui annonce d'une manière certaine la place du ix^e au x^e siècle. La partie inférieure des flancs de la basilique n'est accidentée que 1° par des écaillures ou trilobes réunis par cinq, sous lesquels s'ouvre une petite croisée à plein cintre, et séparés par des plates-bandes, 2° par des corbeaux grossiers ; 3° par deux espèces de frises superposées, faites de briques. Tout rappelle ici l'extérieur des basiliques élevées à Ravenne au vi^e siècle, et ces temps d'épreuves où le Christianisme n'osait pas encore attirer sur ses monuments, les regards jaloux de ses ennemis et réservait ses majestés et ses pompes pour le sanctuaire et les fidèles à genoux devant lui. Il y a dans cette construction je ne sais quelle vigueur, quelle énergie et quelle solidité tout égyptiennes, qui contrastent singulièrement avec les soudures qui furent faites à la basilique en des âges plus rapprochés du nôtre. Le *pronaos*, ou partie intérieure de l'église, est à trois nefs séparées par six arcs d'entre-colonnements, et l'on y accède par trois portes. Les six piliers de

soutènement sont cylindriques, faits de briques coupées en quarts de cercle, superposées à la manière romaine. Au lieu de chapiteaux, ils ont un simple rebord saillant, qui annonce assez ou l'impuissance, ou l'absence absolue des idées artistiques. Plusieurs portes latérales, bouchées, donnaient jadis entrée dans cet antitemple, éclairé par six fenêtres étroites et ébrasées. Au-dessus du pronaos, règne une seconde basilique consacrée à l'archange saint Michel, à laquelle on accédait autrefois, de l'intérieur de la grande basilique, par deux escaliers. Cette basilique supérieure est de même style, de même âge, de même fabrique que la région inférieure. Elle est également à trois nefs, séparées par six piliers circulaires construits en briques. La voûte est à pierres jetées : le temple est éclairé au couchant par une croix en meurtrière. La nef majeure de la grande basilique, malgré l'appareil tout rudimentaire de sa structure et la stérilité de sa profilation, se développe avec une remarquable unité de style et une heureuse régularité de proportions. Cette grande arche est accusée par dix arcs d'entre-colonnements égaux, à plein cintre, soutenus par dix piliers cylindriques, à base peu élevée. Leurs chapiteaux ne sont indiqués que par un rudiment de corniche, en ressaut peu saillant, recevant sur leurs côtés les retombées des arcs, et au milieu du bord de leur tailloir, une demi-colonne à chapiteaux ébauchés. Le pronaos, l'église supérieure de Saint-Michel, les trois nefs de la basilique, sont à peu près contemporaines et d'un faire exactement identique : ce sont les régions primordiales de l'édifice; elles représentent exclusivement la phase architecturale comprise entre le vııı⁰ et le xı⁰ siècle (1). » Les transsepts datent du xı⁰ siècle, le chœur du xııı⁰; la porte de la façade est une adjonction du xvııı⁰ siècle.

(1) *Monographie de la basilique de Saint-Philibert de Tournus,* par M. le chevalier J. Bard.

Autres exemples. — Chapelle de Saint-Quesnin, à Vaison (Vaucluse); la basse-œuvre, à Beauvais; le baptistère de Saint-Jean, à Poitiers; l'église abbatiale de Saint-Guillem-du-Désert; Saint-Martin, à Angers; Saint-Eu-

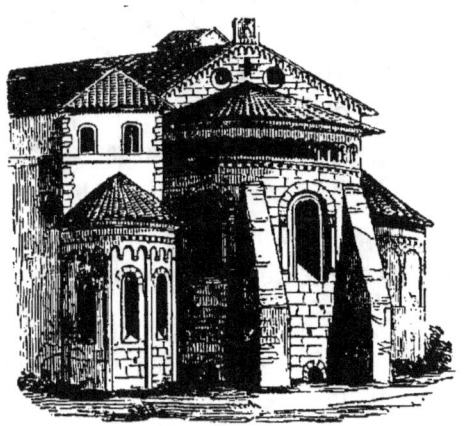

Saint-Guillem-du-Désert.

sèbe, à Gennes (Maine-et-Loire). Quelques parties des églises de Savenières (Maine-et-Loire); Bagé-le-Chatel (Ain); Saint-Pierre, du Mans; Saint-Honorat, d'Arles, etc.

Article 3.
Style romano-byzantin.
(XI^e siècle.)

Dates historiques de l'art. — L'an 1000 s'étant écoulé sans amener la fin du monde, les peuples s'empressèrent de manifester à Dieu leur reconnaissance en lui élevant de nombreuses basiliques. « L'univers, dit Rodulphe Glaber, dépouilla ses antiques vêtements pour se couvrir d'églises neuves comme d'une blanche robe. » « On renversait même les vieilles églises pour en construire de nouvelles, » ajoute Mézeray. — Robert le Pieux (996-1030) encourage l'architecture par ses munificences. — L'étude des mathématiques et de la métaphysique, puissamment encouragée par

le pape Sylvestre II (Gerbert), rend l'architecture plus hardie et plus symbolique. — Plusieurs évêques annoncent des indulgences en faveur de ceux qui contribueraient à l'édification des monuments religieux. — La première croisade est prêchée par Pierre l'Hermite, en 1096.

CARACTÈRES GÉNÉRAUX. — L'architecture romano-byzantine, tout en cherchant à s'affranchir des formes antiques, reste néanmoins sévère, lourde et massive. Nous indiquerons comme traits caractéristiques de cette époque la maigreur des entablements, la pesanteur des colonnes et la profusion de certains ornements géométriques. On ne fait point encore usage de meneaux, de grandes roses ni de balustrades. L'ogive n'apparaît qu'accidentellement sur quelques points de la France, et n'y est employée que dans les voûtes et les arcades. D'après M. Prosper Mérimée (1), on peut résumer ainsi les éléments qui concoururent à la formation de l'école romano-byzantine : 1° imitation de l'architecture romaine ; 2° imitation des architectures néo-grecque et orientale ; 3° idées mystiques et convenances de certaines corporations religieuses ; 4° besoins du climat ; 5° goût et mœurs nationales.

PLAN. — Les églises s'agrandissent, tout en conservant la forme de croix latine. On connaît quelques églises de cette époque en forme de croix grecque, c'est-à-dire que la nef et les transsepts, se coupant par le milieu, produisent quatre bras d'égale étendue. On remarque, dans certains monuments, une inclinaison de l'axe très-marquée, par rapport à la vraie position de l'Orient : cela tient, sans doute, à ce que le commencement des travaux, n'ayant pas eu lieu au moment du lever du soleil, l'habileté de l'architecte se sera trouvée en défaut. Les grands édifices sont partagés en trois nefs ; quelques-uns n'en ont que deux.

(1) *Essai sur l'Architecture religieuse du Moyen âge*, in-18.

Cette exception se produit surtout dans les églises conventuelles des ordres mendiants. Les églises de campagne n'ont qu'une nef; elles sont souvent même dépourvues d'abside et de transsept. Une des principales innovations de cette époque est la prolongation des bas côtés autour du chœur. En Normandie, les collatéraux se prolongent au delà du transsept, mais ne tournent pas autour de l'hémicycle du chœur. — Les murs des nefs secondaires sont parfois tapissés, à l'intérieur, d'arcatures en plein cintre, et maintenus, à l'extérieur, par un soubassement en pierre ou en grès, haut d'un mètre environ. Des galeries règnent au-dessus des collatéraux. Celles qui sont placées au-dessus des arcades du sanctuaire prennent le nom de *triphorium*. Les transsepts, en s'éloignant de l'abside, laissent prendre au chœur un plus grand accroissement. Des chapelles, au nombre de trois, quatre ou cinq, rayonnent autour du

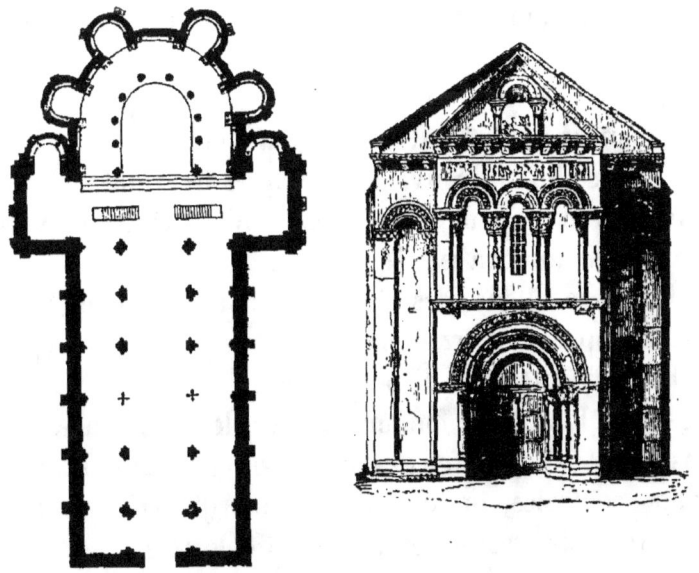

Notre-Dame-du-Port, à Clermont. Église de Loupiac (Gironde).

sanctuaire, et forment autour de la croix figurée par le plan, une espèce d'auréole symbolique. L'importation des nom-

breuses reliques recueillies en Orient ou dans les catacombes romaines nécessitait d'ailleurs la multiplication des chapelles ; on en plaça aussi aux extrémités des transsepts. Ordinairement le chœur est plus bas que la nef : mais son aire est plus élevée, pour permettre aux assistants de suivre du regard les cérémonies de l'autel. Nous citerons, comme cas accidentels, des chœurs carrés (cathédrale de Laon), ou terminés par trois absides circulaires (église de Chelles, dans l'Oise).

CRYPTES. — Les cryptes reproduisent ordinairement la forme de l'abside supérieure ; quelques-unes, plus considérables, se prolongent sous la nef. On en connaît quelques-unes en forme de croix grecque (église de Pierrefonds, 1060). Les cryptes ne sont éclairées que par un faible jour, et n'ont presque point d'ornementation. Nous citerons, au nombre des cryptes les plus curieuses, celles des cathédrales de Chartres et de Bayeux ; de Saint-Florent-le-Vieil, à Saumur ; de Saint-Eutrope, à Saintes ; des églises de Ham et de Nesles (Somme).

APPAREIL. — Le moyen appareil remplace presque généralement le petit. C'est surtout dans le Centre et le Midi de la France qu'on trouve des exemples de grand appareil. Les matériaux varient suivant les localités. Outre la pierre de taille, on employa le grès, le silex, la brique, les laves, le granit, des moellons, des pierres de diverses couleurs, etc. Dans les appareils d'ornement, qu'on remarque surtout aux façades occidentales, la disposition des pierres figure des losanges, des feuilles de fougère, des écailles imbriquées, etc. Dans l'Ouest, l'*opus spicatum* fut très en faveur. Dans les régions centrales, on préféra des marqueteries formées de pierres polychromes et de ciment colorié.

CONTRE-FORTS. — Les murs sont solidifiés, à l'extérieur, par des contre-forts plus nombreux et plus forts qu'auparavant. Ce sont ou bien des pilastres en saillie sur le nu du mur, et s'élevant jusqu'à la corniche du toit (Bourgogne

et bords du Rhin), ou bien des pieds droits offrant des ressauts à diverses hauteurs, et se terminant par une retraite en larmier, ou une espèce de pignon. Dans le Midi, des colonnes plus ou moins engagées, pourvues de base et de chapiteau, font l'office de contre-forts cylindriques. Dans le Nord, deux colonnes accompagnent quelquefois les pilastres. Les arcs-boutants, très-rares à cette époque, ont la forme d'une arcade semi-circulaire, assez massive.

Contre-fort de Morienval (Oise).

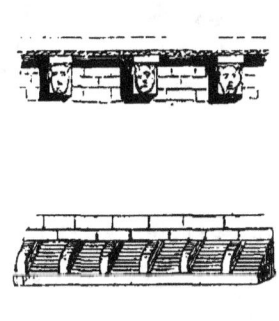

Corbeaux.

Corniches. — Les corniches sont formées d'un larmier et d'un chanfrein. En Provence, l'ancien entablement romain subsiste presque entier, et la corniche est soutenue par des consoles semblables à celles de l'ordre corinthien. Dans les autres provinces, les modillons carrés ou rectangulaires sont ornés de figures bizarres, de feuillages byzantins, de fruits, de têtes de diamant, et de divers ornements que nous signalerons plus loin. On y voit souvent figurer des arcatures simulées ; elles suivent quelquefois les rampants des pignons et la ligne des toits (Est et Midi de la France).

Portes. — Au commencement du xie siècle, l'ornementation des portes est extrêmement simple. L'archivolte, presque toujours unie, est soutenue de chaque côté par une ou deux colonnes, ou même par de simples pieds droits.

Au milieu de ce siècle, l'archivolte se pare de dentelures, d'étoiles, de zigzags, de frettes crénelées. Elle multiplie ses voussures concentriques à retrait, et par conséquent ses colonnes de support. Le tympan se garnit de rosaces, de damiers, de compartiments disposés diagonalement et de

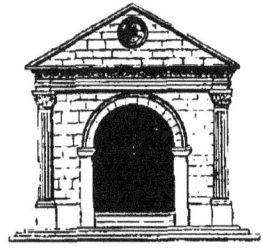
Porche de Notre-Dame-des-Doms
(à Avignon).

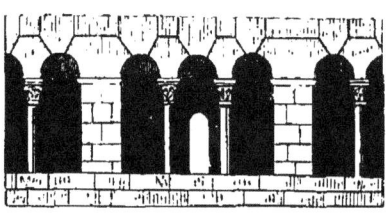
Triphorium de Notre-Dame-du-Port
(à Clermont).

bas-reliefs. La porte la plus ornée est celle qui est pratiquée au milieu du grand portail.

FENÊTRES. — Elles sont de moyenne grandeur. Leur archivolte, tantôt lisse et tantôt décorée de moulures, a pour supports deux colonnes ou deux simples pieds droits. Quelques fenêtres géminées sont surmontées d'un œil-de-bœuf ou *oculus*, plus grand qu'aux époques antérieures, et

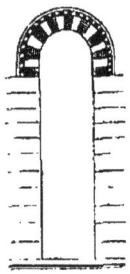 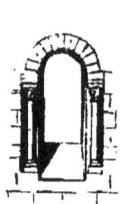 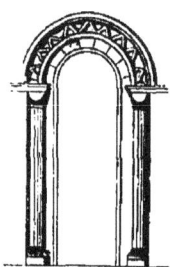

couronnées par un grand arc. On voit même aux étages supérieurs des fenêtres trigéminées. La fenêtre centrale est toujours plus haute. Les fenêtres latérales ne sont ordinairement que simulées.

Tours. — Elles s'élèvent ordinairement au nombre de trois, l'une sur le centre des transsepts, et les deux autres sur chaque aile du portail principal. Elles sont rondes ou carrées, à un ou plusieurs étages, percées d'arcades cintrées, et entourées d'une ou plusieurs corniches. Elles se terminent par un toit en batière ou par une pyramide à cinq, six ou huit pans. Ces dernières sont les plus remar-

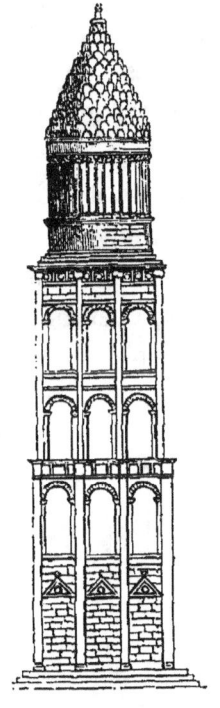

Saint-Front, de Périgueux.

Jumièges.

quables sous le rapport de l'ornementation. De petites pyramides couvertes d'imbrications s'élèvent aux angles de ces tours. Dans quelques églises, la tour est remplacée par une espèce de prolongement de la façade, percé de baies, pour recevoir les cloches.

Colonnes. — Les piliers courts et massifs du siècle précédent continuent de se produire; mais, dans le cours du xi^e siècle, des colonnes cylindriques, disposées en faisceau, se groupent autour des piliers pour en dissimuler l'épais-

seur. Les bases des colonnes sont peu élevées, et reposent

sur un socle polygone ou carré, entouré d'une plinthe. En général, les piédestaux affectent un plan cruciforme. Les angles du socle sont quelquefois ornés de pattes ou de feuilles enroulées. Les fûts des colonnes s'allongent extrêmement, et s'élancent parfois jusqu'aux combles, pour soutenir les nervures des voûtes. Les fûts sont ordinairement simples et lisses; mais on rencontre à cette époque, comme au siècle suivant, des fûts croisés, entrelacés, brisés, noués, annelés, en spirale, losangés, gaufrés, chevronnés, imbriqués. Les dessins ci-joints expliqueront suffisamment ces différents termes.

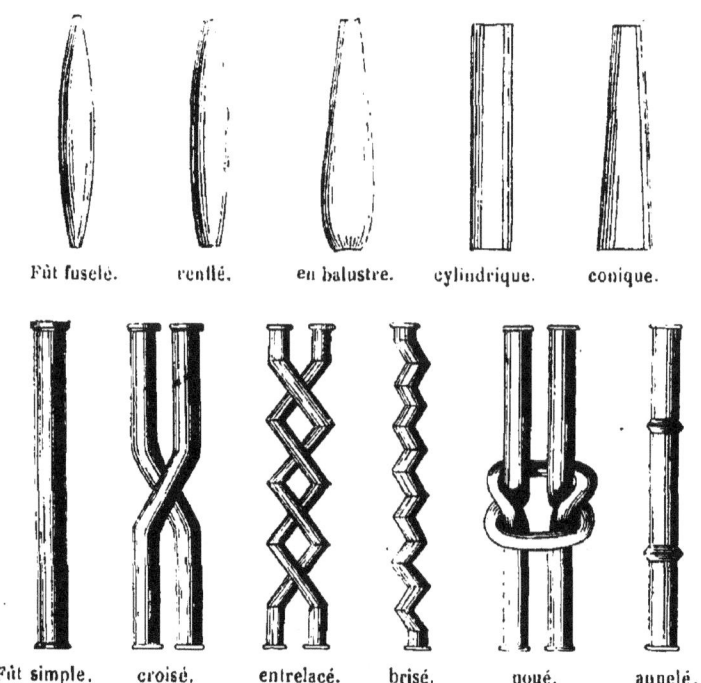

Fût fuselé. — renflé. — en balustre. — cylindrique. — conique.

Fût simple. — croisé. — entrelacé. — brisé. — noué. — annelé.

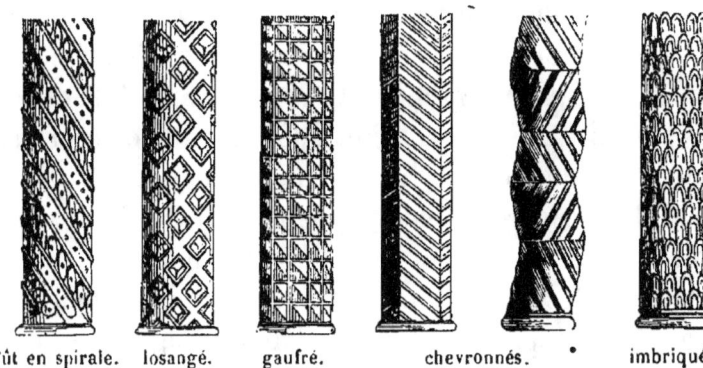

Fût en spirale. losangé. gaufré. chevronnés. imbriqué.

Chapiteaux. — Ils sont cylindriques ou cubiques, avec ou sans tailloir. La forme du chapiteau corinthien domine dans le milieu du xie siècle. Les plus anciens chapiteaux du style romano-byzantin sont d'une exécution barbare; ils représentent des démons, des griffons, des serpents, des épisodes de l'histoire sacrée ou des légendes populaires. Les plantes et les animaux qui figurent dans ces chapiteaux historiés ont souvent une signification symbolique. Nous aurons occasion d'en parler dans notre chapitre sur l'*Ico-*

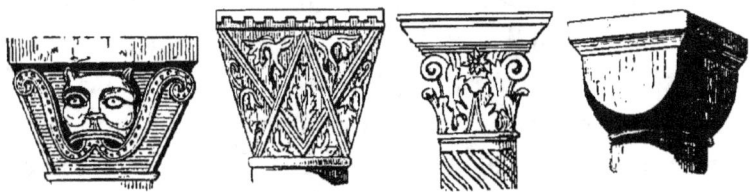

nographie chrétienne. Dans le Centre et le Midi, ces chapi-

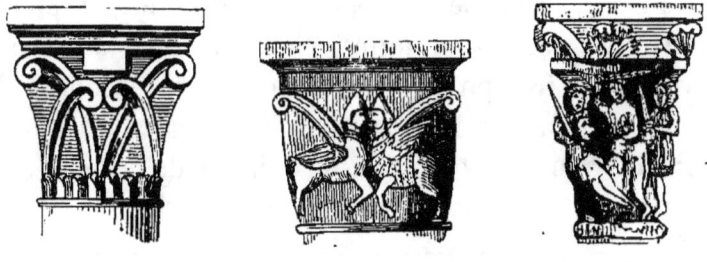

teaux à bas-reliefs, fort répandus dès le xie siècle, y sont encore en usage au xiiie; tandis que, dans le Nord de la

France, ils disparaissent à peu près vers la fin du xi⁰ siècle, pour faire place aux fleurs, aux fruits et aux feuilles du style byzantin. « Quelques archéologues ont cru pouvoir assigner à cette adoption d'une décoration toute végétale une origine mystique, fondée sur la décision de plusieurs conciles romains, qui, dès le x⁰ siècle, avaient proscrit la représentation des monstres et des images grotesques à l'intérieur des temples. Quoi qu'il en soit, il est probable que ce langage figuré des dogmes religieux, devenant inutile du moment que les esprits s'éclairaient, que la barbarie s'effaçait, que les prédications, les enseignements se répandaient journellement parmi les peuples, il est probable, disons-nous, qu'on aura cru utile d'abolir ces tristes vestiges des temps primitifs du Moyen âge. Il convient donc de voir dans ces reproductions de formes monstrueusement fantastiques autre chose que l'état de l'art, mais la personnification des vices, exécutée avec la naïveté de l'époque; l'art était l'auxiliaire et non le but (1). »

ARCADES. — Six espèces d'arcades furent employées pendant cette période : 1° l'arc en plein cintre; 2° l'arc surhaussé; 3° l'arc surbaissé; 4° l'arc en fer à cheval; 5° l'arc en mitre; 6° l'arc ogival. L'arc surhaussé est celui dont les retombées sont prolongées par deux verticales. L'arc surbaissé est un demi-cercle tronqué plus ou moins au-dessus de son centre. Il a été employé rarement, ainsi que l'arc en fer à cheval. Dans le Bourbonnais et l'Auvergne, on rencontre des arcades en mitre, c'est-à-dire qui affectent la forme d'un fronton aigu. En Picardie, on rencontre plusieurs monuments du xi⁰ siècle, où apparaît déjà l'arcade ogivale. Nous citerons, comme exemple de cette précocité remarquable, l'église de Saint-Germer (Oise), qui date de

(1) *Mém. de la Soc. des Ant. de Picardie*, t. IV, Mém. de M. E. Woillez.

l'an 1036. L'arcade cintrée domine dans les hauteurs de l'édifice, mais l'arc ogival prend sa revanche au rez de-chaussée (1).

L'arcade géminée est composée de deux petites arcades,

Arcade en plein cintre.

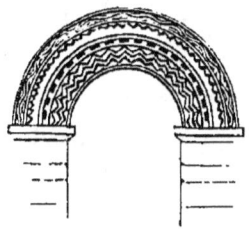

Archivolte à moulures.

qui s'appuient sur une colonne centrale commune, et qui sont comprises sous une plus grande arcade. Dans le Centre de la France, l'archivolte des arcades est presque toujours lisse. Dans l'Ouest et le Nord, elles sont souvent décorées de moulures, ou même découpées en lobes, en chevrons, en dents de scie, etc.

Voutes. — Les grandes voûtes sont encore rares à cette époque ; les architectes parvinrent pourtant à en construire quelques-unes en berceau. Les voûtes des bas-côtés sont ordinairement en *arêtes*, c'est-à-dire qu'elles sont renforcées par des arcs doubleaux, et coupées par quatre arêtes qui se croisent par le milieu ; les bas-côtés de beaucoup d'églises romanes du Centre de la France n'ont que des voûtes en demi-berceau ; les arcs doubleaux ne décrivent par conséquent qu'un quart de cercle qui se prolonge inférieurement : c'est là l'origine des arcs-boutants, dont nous parlerons plus tard. Les voûtes en berceau de la nef centrale sont maintenues par les demi voûtes des galeries supérieures. On a quelquefois adopté la courbure en fer à

(1) Voir la *Description historique de l'église de Saint-Germer*, par l'abbé J. Corblet. Amiens, 1842 ; in-8.

cheval pour diminuer la poussée des voûtes. Dans les provinces de l'Est et du Midi, une coupole s'élève au-dessus des transsepts. Les demi-coupoles qui couronnent les absides sont ordinairement construites avec des matériaux légers. Les grandes voûtes sont en grandes pierres plates ou en moellons noyés dans le mortier. L'*arête* ou couronnement supérieur du toit était autrefois composé de cercles entrelacés ; des antéfixes, en forme de croix rayonnante, embellissaient le couronnement des tourelles absidales.

Ornements. — Nous nous bornerons à citer parmi les principaux ornements usités à cette époque : les *zig-zags* doubles, simples ou triples, dont les angles sont quelquefois opposés ; les *pointes de diamant* formées d'une suite de petits cubes pyramidaux ; les *étoiles* à quatre branches ; les

Zig-zags.

Losanges.

damiers composés de petits carrés, alternativement en re-

Damier.

liefet en creux ; les *frettes crénelées* ; les *chaînes en losange* ;

Labyrinthe.

Nébules.

les *labyrinthes*, les *torsades*, les *câbles*, les *hachures losangées*, les *nébules*, les *billettes*, les *demi-cercles imbriqués*, etc. L'ornementation architecturale varie suivant les

provinces. En Normandie, les moulures sont grosses et saillantes. Dans la Saintonge, le Périgord, le Poitou, la Touraine, elles figurent des broderies, des entrelacs, des

Torsade. Câble.

rinceaux, des feuillages, des arborescences, etc. L'archi-

Entrelacs. Rinceaux.

tecture décorative de l'Ile-de-France et de la Picardie est plus sobre de détails. Dans les provinces méridionales, où l'on construisait avec du granit, des incrustations de mastic rouge ou de laves colorées remplaçaient les sculptures variées qui étaient en faveur dans les pays à roches tendres. C'est surtout dans le Dauphiné et le Languedoc qu'on voit beaucoup de sculptures en ronde bosse, représentant des hommes et des animaux au milieu des rinceaux et des feuillages.

Église de Preuilly. — L'église de Preuilly (Indre-et-Loire) est un des types les plus remarquables du style romano-byzantin. Elle fut fondée en 1001, et achevée en 1009. Son style est fortement empreint de réminiscences orientales. « Le plan est celui de la croix latine, avec collatéraux et déambulatoires autour de l'abside. C'est peut-être le premier exemple de cette curieuse disposition qui exerça une si profonde influence sur les modifications postérieures du plan des édifices religieux, et qui, plus tard, fut constamment adoptée dans les églises de grande dimension. Le transsept, dans chacune de ses branches, présente une chapelle, ouverte en partie dans le mur oriental. Le

déambulatoire donne accès à trois chapelles absidales, une au centre, deux sur les flancs..... La perspective générale de l'intérieur n'a rien de trop austère ni de trop pompeux. C'est une composition d'un caractère imposant, où la richesse est tempérée par la sobriété..... Chaque pilier, carré dans la masse, est cantonné de quatre colonnettes arrondies, dont deux supportent l'arcade de communication, et les deux autres les arcs doubleaux des voûtes. L'élancement considérable de ces dernières produit un bon effet, en établissant de grandes lignes architecturales qui coupent la monotonie des surfaces : la perspective y gagne beaucoup en pittoresque. Les chapiteaux sont très-variés et généralement bien composés : on y remarque des feuillages, des bandelettes, des figures fantastiques et des représentations humaines. La voûte est à plein berceau dans la nef, sans nervures et sans aucune interruption que celle des arcs doubleaux, en forme de plate-bande. La voûte des nefs collatérales est en arc-boutant. Du reste, les nefs mineures sont fort étroites, et l'on pourrait presque les considérer comme faisant office de contre-forts continus pour soutenir la masse de la nef majeure. La muraille qui clôt le transsept à ses deux extrémités est ornée d'une série de petites arcades aveugles supportées sur des colonnettes d'un heureux effet ; nous retrouvons au triforium de l'abside une disposition absolument identique. Les constructeurs du Moyen âge étaient habiles dans l'art d'appareiller les pierres ; ils comprenaient sans doute leur infériorité dans la sculpture et surtout dans la statuaire : aussi voyons-nous qu'ils cherchent constamment à déployer la science de l'appareil, et qu'ils négligent l'ornementation sculpturale. Preuilly nous offre un des plus curieux exemples de ce dernier parti. La façade occidentale n'est belle que par la disposition des lignes et la taille des pierres. Le second étage est formé d'une magnifique série de petits arcs plein cintre qui s'étend dans toute la largeur de la façade. La haute muraille

extérieure de l'abside est également décorée d'une galerie aveugle au niveau de la galerie intérieure du triforium. C'est comme une riche ceinture qui entoure le corps de la basilique. Cette disposition forme un des traits les plus saillants de la physionomie architectonique de l'église de Preuilly : c'est un des premiers exemples d'un mode de décoration qui a été fréquemment reproduit plus tard (1). »

Autres exemples. — Cathédrales d'Avignon, Besançon et Angoulême.—Notre-Dame-de-Cunault (Maine-et-Loire). — Sainte-Magdelaine, à Vézelay (Yonne). — Saint-Trophime, à Arles. — Saint-Étienne et la Trinité, à Caen. — Notre-Dame-du-Port, à Clermont. — Sainte-Croix, à Bordeaux.— Sainte-Eutrope, à Saintes.— Saint-Hilaire, à Poitiers. — Églises de Saint-Nectaire et d'Issoire (Puy-de-Dôme), de Tulle, Valence, le Puy, Grenoble, etc. Plusieurs monuments, actuellement détruits, auxquels une tradition erronée prête une origine romaine, étaient des constructions du xie siècle (2).

Article 4.

Origine du système ogival.

Le système ogival ne fut complétement adopté qu'au xiiie siècle. Mais, comme l'ogive se marie au plein cintre dans le cours du xiie siècle, et que nous l'avons déjà vu apparaître pendant la période romano-byzantine sur quelques points du Nord de la France, nous croyons devoir pla-

(1) *Notice archéologique sur l'église de Preuilly*, par l'abbé Bourassé, à la suite de l'*Histoire de Preuilly*, par MM. Audigé et Constant Moisand; in-8, Tours, 1846.

(2) Voyez *Notice sur le prétendu temple romain de Saint-Georges-lès-Roye* (Somme), par l'abbé J. Corblet; 1842, in-8.

cer ici quelques réflexions sur l'origine du système ogival. Plusieurs archéologues se sont engagés dans une fausse route en voulant prouver que l'*invention* de la forme ogivale remonte à tel ou tel siècle du Moyen âge, et appartient exclusivement à telle ou telle nation. L'ogive, considérée même dans son application à l'architecture, a existé dans les temps les plus reculés. On l'a rencontrée sur les bords du Gange et de l'Indus, dans l'Asie-Mineure, le Mexique, et même dans les constructions cyclopéennes des Pélasges : mais l'ogive, en ces diverses contrées, n'était qu'un ornement accessoire, une figure accidentelle, et non pas le principe générateur d'un système architectonique. Le problème ne consiste donc pas à savoir quand fut inventée cette forme curviligne qui résulte de deux arcs de cercle, mais à rechercher les causes qui motivèrent l'admission générale de cette forme dans un nouveau système architectural. Les opinions les plus contradictoires ont été émises à ce sujet : nous allons reproduire les principales.

Milizia, en retrouvant dans nos cathédrales la grandiose végétation des forêts, s'imagine de placer le berceau de l'architecture gothique dans ces sombres forêts qui servaient de temples aux Germains (1). L'art se serait modelé sur cette sauvage et forte nature ; la cathédrale du XIIIe siècle serait la forêt qui s'est faite pierre. Mais n'y a-t-il point neuf siècles qui séparent le Franc de Germanie du Français du Moyen âge? Et d'ailleurs le développement rapide de la civilisation chrétienne n'avait-il point élevé d'infranchissables barrières entre les idées d'alors et les souvenirs confus du culte primitif des Germains? Le système de Milizia n'est pas plus soutenable que celui de Châteaubriand, qui voit le patron de l'ogive dans la feuille de palmier; saisir un ingénieux rapport n'est point déterminer une origine.

Amaury-Duval avance que cette architecture, qu'il bap-

(1) *Vies des Architectes.*

tise du nom de xiloïdique (ξυλός, bois), est due à l'imitation des églises primitives construites en bois (1). Cette hypothèse n'a pas même pour elle un vernis de vraisemblance. Il suffit de parcourir les descriptions, tout incomplètes qu'elles soient, que quelques chroniqueurs nous ont laissées des basiliques en bois, pour se convaincre de la différence radicale qui existe entre ces deux genres de construction. Qu'y a-t-il de commun entre un monument du xiiie siècle et ces primitives églises sans voûtes, au plein cintre romain, où les chapiteaux et les piliers étaient souvent d'origine romaine? Comment le caractère ogival se serait-il déjà manifesté dans ces monuments primitifs, alors que nous n'en retrouvons pas la moindre trace dans les édifices en pierre des ixe et xe siècles?

Warburton, Wilson, et la plupart des écrivains antérieurs au xixe siècle, ont attribué l'importation de cette architecture aux Goths, les moins barbares d'entre les hordes du Nord qui envahirent l'Europe au Moyen âge. Cette opinion a été solidement réfutée depuis longtemps, bien que l'on ait conservé cette dénomination impropre de *gothique*, que le temps semble avoir consacrée. Il est démontré que les Goths n'avaient nullement le génie artistique; mais on a peut-être été trop loin en les considérant comme dominés par un instinct destructif des beaux-arts. Ils ont, il est vrai, laissé bien des ruines sur leur sanglant passage : mais quel est, au Moyen âge, le peuple vainqueur qui n'ait point fait subir aux nations domptées ces tristes conséquences de la défaite? Quand les Goths eurent affermi leur domination improvisée, ils employèrent les bras des vaincus à l'érection de divers monuments. Théodoric, roi des Ostrogoths, fit élever des aqueducs, des thermes et des palais par des artistes italiens. Ne doit-on pas même reconnaître qu'il avait une certaine compréhension de l'art, lorsqu'il écri-

(1) *France littéraire*, t. XVI.

vait à son architecte des conseils que Louis XIV n'a pas su donner aux Perrault et aux Mansard : « *Censemus ut et antiqua in nitorem pristinum contineas et nova simili antiquitate producas, quia sicut decorum corpus uno convenit colore vestiri, ita nitor palatii similis debet per universa membra diffundi.* » Ne croirait-on pas entendre parler quelque membre du *Comité des arts et monuments*, ou de la *Société française pour la conservation des monuments* ?

César Cérasiani, C. Wren, R. Willis, donnent une origine sarrasine à l'arc à ogive. Mais le style mauresque ne renferme aucun des éléments du style ogival. Quel air de famille peut-on constater entre l'arc en fer à cheval et l'arc tiers point, entre la coupole à minarets et la flèche gothique? Le palais de l'Alhambra, il est vrai, nous offre des ogives : mais on sait que ce monument ne remonte qu'à l'an 1273.

M. Ed. Boid voit dans l'ogive une invention des Arabes, suggérée par les formes compliquées des ouvrages orientaux en treillage (1). Il cite à l'appui de son hypothèse les ogives des monuments de Caboul et d'Ispahan : mais il n'en parle que d'après les descriptions toutes poétiques des auteurs arabes, qui n'ont été confirmées par aucun voyageur. M. Ch. Lenormand suppose que les Arabes faisaient d'abord usage du mode byzantin, mais que, au VIIIe siècle, quand ils eurent conquis le second empire des Perses, ils empruntèrent l'architecture des Sassanides, qui était à ogives ; que, de là, ils l'introduisirent au Caire, puis en Sicile, au Xe siècle, et que ce nouveau système, par une sorte d'infiltration, se serait répandu dans tout l'Occident. On peut répondre au savant antiquaire normand : 1° qu'il n'est nullement prouvé que l'architecture des Sassanides

(1) *Histoire et analyse des principaux styles d'architecture*, 1855.

fût ogivale ; les ruines de ces antiques monuments semblent, au contraire, démontrer qu'ils ont été construits par les artistes grecs et romains que l'empereur Valérien fit venir en Perse pendant sa captivité (259-269) ; 2° qu'il serait étonnant, dans cette hypothèse, que les Arabes n'eussent point, pendant leur séjour en Espagne, introduit l'élément ogival dans les mosquées mauresques ; 3° qu'il cite à l'appui de ses conjectures des dates qui sont tout au moins contestables. Ainsi, par exemple, le palais de la Ziza, en Sicile, d'après les recherches de Milner, ne daterait que de l'an 1273. Quand bien même on démontrerait évidemment que ce monument est du X^e siècle, on pourrait toujours présumer que ses ogives ont été ajoutées à une époque postérieure, probablement au XI^e siècle, où les Normands conquirent la Sicile. 4° Ajoutons, avec M. le comte de Laborde (1), qu'on se trompe en attribuant aux Arabes un génie inventif, et qu'ils étaient plus habiles à perfectionner qu'ingénieux à concevoir.

Whittington, lord Aberdeen, Hallam, M. Hittorf, etc., donnent également une origine orientale à l'ogive, dont ils citent des exemples dans l'Arabie, la Perse et l'Asie-Mineure. C'est de l'Orient qu'elle aurait été rapportée dans nos contrées par les pèlerins et les croisés. Mais, comme l'a observé Milner (2), la date des édifices qu'on allègue comme une preuve concluante est fort suspecte ; les monuments à ogives de la Perse ne sont pas antérieurs à Tamerlan, et l'on n'en trouve aucun dans la Terre-Sainte. Les partisans de cette opinion sont tout au moins obligés de convenir que l'ogive orientale diffère beaucoup de celle d'Occident, qu'elle n'est point accompagnée de ces gracieux ornements qui embellissent la nôtre, et qu'enfin l'usage en était fort rare avant le $XIII^e$ siècle.

(1) *Voyage pittoresque en Espagne.*
(2) *Treatise on the ecclesiastical Architecture of England.*

D'après J. Barry, Payne, Knight, Seroux d'Agincourt et M. Quatremère de Quincy, les exemples de voûtes d'arêtes, qui seraient l'origine de l'ogive, se rencontrent dans l'architecture gréco-romaine des temps de décadence, et le style ogival chrétien ne serait qu'une application plus complète de cet ancien système.

F. Rehm, J. Carter, Ed. King, etc., attribuent à l'Angleterre le développement primitif de l'architecture à ogive. Mais l'étude comparative des monuments prouve que nos cathédrales gothiques sont plus anciennes que celles de l'Angleterre.

Vasari, Palladio, G. Moller, L. Stieglitz, D. Fiorillo, etc., font honneur à l'Allemagne de l'invention de cette architecture, qu'ils appellent *germanique*. Mais il paraît constaté que l'ogive n'apparaît en Allemagne que vers le milieu du XIIe siècle.

J. Dallaway et R. Smirke font venir d'Italie le style à ogives, vers l'an 1100. Tout le monde convient que l'Italie, fidèle à ses traditions artistiques, ne fut pour rien dans l'invention et le progrès de cet admirable type. Il n'y a à Rome qu'une seule église, *la Minerve*, où l'ogive se montre accidentellement. Les rares monuments ogivals de l'Italie ont été construits par des architectes allemands.

L'invention de l'ogive a été attribuée aux Egyptiens par E. Ledwich (1) ; aux Hébreux par R. Lascelles (2) ; aux Lombards par H. Watton (3) ; aux Normands par Godwin (4) ; aux francs maçons par J. Hall, etc. (5).

Bentham, Milner, M. A. Lenoir, etc., pensent que l'ogive s'est formée par l'intersection des arceaux. On remar-

(1) *Antiquités de l'Irlande.*
(2) *Origine héraldique de l'Architecture gothique.*
(3) *Éléments d'Architecture*, 1824.
(4) *Vie de Chaucer*, 1804.
(5) *Essai sur l'Architecture gothique*, 1813.

que dans un grand nombre de monuments du xi⁰ siècle, et surtout aux supports des corniches, des arcs circulaires,

qui, en se croisant, produisent naturellement des ogives. N'est-il point bien présumable que nos ancêtres, frappés de la beauté de cette nouvelle forme, l'aient employée d'abord comme ornement, et qu'ensuite, considérant qu'elle réunissait la solidité à la grâce, ils l'aient introduite comme l'élément générateur de leur architecture? Avec ce système, on s'explique facilement la présence simultanée du cintre et de l'ogive pendant une longue période, et le triomphe définitif de cette dernière forme dans presque toute l'Europe, mais à des époques différentes.

M. Boisserée de Stuttgard croit que l'élévation que prirent les édifices, vers le xi⁰ siècle, produisit un resserrement dans les arcades qui fit jaillir l'ogive du plein cintre.

MM. Young et P. Mérimée voient la principale cause de l'emploi de l'ogive dans ses propriétés de résistance et dans la solidité qu'elle donne aux monuments à toit élevé.

M. l'abbé Bourassé, tout au contraire, rejette ces causes matérielles pour attribuer la forme élancée de l'ogive à la noble exaltation de la foi catholique.

M. A. de Caumont, après avoir admis que l'inclinaison ogivale a pu avoir été adoptée pour faciliter l'écoulement des eaux pluviales, et donner par là plus de solidité aux édifices, termine le remarquable chapitre qu'il a écrit sur ce sujet en disant que l'architecture ogivale s'est développée sous la triple influence des conceptions de nos artistes indigènes, des souvenirs romains et du goût oriental. Par là même, il concilie ensemble les opinions diverses de Se-

roux d'Agincourt, de Bentham et de M. Ch. Lenormand.

M. le docteur Woillez établit que l'apparition de l'ogive résulte en général de l'adoption des voûtes à nervures croisées, et que c'est d'abord en Picardie que ce germe de l'arc ogival fut fécondé par l'expérience.

M. le docteur Batissier fait remarquer que le système ogival n'est point sorti d'un seul jet du cerveau de quelque artiste ; que l'ogive fut admise d'abord comme élément nouveau et exceptionnel dans l'architecture ; que son emploi n'a été cause d'aucune révolution, et que son avénement n'a fait que coïncider avec d'autres innovations importantes, dont le concours simultané était nécessaire pour développer un nouveau système d'architecture.

D'après M. L. Vitet, l'architecture ogivale est née des mêmes circonstances, et s'est développée d'après les mêmes lois que les langues et les institutions, à cette même époque. Son principe est dans l'émancipation, dans la liberté, dans l'esprit d'association et de commune, enfin dans des sentiments tout indigènes et tout nationaux.

Ce n'est point un motif de goût, selon M. D. Ramée, qui a fait triompher l'ogive. Ce résultat serait dû à la puissance de l'art séculier, qui, au xiiie siècle, détrôna l'art sacerdotal. Ce serait donc l'influence des artistes laïques, et surtout des francs-maçons, qui aurait fait fleurir le nouveau style dans la chrétienté.

S'il nous était permis, après ces graves autorités, d'exprimer à notre tour notre opinion personnelle, nous la résumerions ainsi : 1° l'architecture gothique ne nous est point venue de l'Orient. Les plus anciens monuments ogivals qu'on y rencontre ont été bâtis par les croisés. Les exemples de date antérieure qu'on a cités sont dénués d'authenticité. 2° Le système ogival est un produit autochthone de l'Occident. Il a eu tout à la fois des causes morales dans le besoin d'innovations et dans les ardentes inspirations de la foi, et des causes purement matérielles, dans l'utilité de

l'arc brisé, pour la solidité des édifices, dans l'intersection des cintres, dans l'élévation des voûtes à nervures croisées, etc. 3° L'art ogival, se produisant chez nous plus tôt qu'en Angleterre, en Allemagne, en Italie, etc., doit être considéré comme une innovation française. 4° Les premières manifestations de l'ogive apparaissent en Picardie et dans les provinces avoisinantes. Nous serions donc en droit de réclamer pour la Picardie l'invention du système ogival ; mais nous n'insisterons pas sur ce sujet, dans la crainte de nous faire accuser d'un patriotisme trop exclusif en plaçant dans notre province natale le berceau de l'architecture gothique, comme nous y avons déjà placé, dans un autre ouvrage, le berceau de la langue française (1).

Article 5.

Style romano-ogival.

(XII^e SIÈCLE.)

DATES HISTORIQUES DE L'ART. — C'est au XII^e siècle qu'eut lieu le véritable début de la sculpture, de la peinture, de la littérature, de la langue et de la civilisation française. Quelques architectes laïques commencèrent alors à diriger les constructions, en même temps que les religieux, chez qui se perpétuait la tradition de l'art. — 1107. Reconstruction d'une partie de l'abbaye de Fécamps. — 1108. Louis le Gros, par sa protection, encourage les progrès de l'architecture. — 1112. Premiers actes de l'affranchissement des communes. — 1113. Fondation

(1) *Glossaire étymologique et comparatif du patois picard*, précédé de *Recherches historiques et littéraires sur le dialecte romano-picard*. Ouvrage couronné en 1849 par la Société des Antiquaires de Picardie. 1 gros volume in-8, chez Dumoulin, quai des Augustins, 13.

de l'abbaye Saint-Victor, à Paris. — 1125. Foulques, cinquième comte d'Anjou, fait commencer l'église de Fontevrault, près de Chinon. — 1131. Consécration de l'église de Cluny ; cette colossale église, détruite en 1789, avait cinq nefs et deux transsepts ; elle avait plus de 133 mètres de longueur (1). — 1136. Erection de l'abbaye de Chalis, près de Senlis. — 1147. Seconde croisade prêchée par saint Bernard. — 1180. L'avénement de Philippe-Auguste coïncide avec le développement progressif d'un nouveau système d'architecture.

CARACTÈRES GÉNÉRAUX. — Les églises du XIIe siècle sont moins lourdes et moins sévères qu'au siècle précédent. Les lignes perpendiculaires commencent à dominer ; les façades offrent moins de massifs de maçonnerie. L'ornementation architecturale devient de plus en plus riche. Mais le caractère le plus distinctif de cette époque est le travail d'élaboration qui devait amener le triomphe du style ogival. C'est avec raison qu'on a désigné ce style sous le nom de *transition* ; car on y trouve réunis les éléments de la période précédente, et ceux qui doivent inspirer l'art ogival du XIIIe siècle. On peut citer quelques monuments qui sont tout en pleins cintres, d'autres dont les ouvertures sont tout en ogives ; mais la plupart offrent le mélange des deux systèmes d'arcades. Il y a des églises qui sont cintrées à l'extérieur et ogivales à l'intérieur, et dont les clochers romans sont supportés par des arcades en tiers-point : mais le plus souvent les ogives et les cintres s'alternent dans les mêmes parties de l'édifice.

On qualifie de *romane* l'ogive de cette époque, parce qu'elle n'a point encore le caractère élancé qu'elle doit prendre au XIIIe siècle, et que ses moulures appartiennent à l'école romane. La présence de l'ogive romane dans un

(1) *Essai historique sur l'Abbaye de Cluny*, par P. Lorain. Dijon, 1839, in-8.

monument ne suffirait point pour constater qu'il appartient au xiie siècle. Nous avons déjà fait remarquer que ce

Ogive romane.

caractère se produit, en Picardie, dès le xie siècle, et nous verrons plus tard que cette phase transitionnelle a eu lieu beaucoup plus tard dans le Midi, et que, même au xiiie siècle, les églises de la province ecclésiastique de Lyon n'ont été ogivales qu'accidentellement.

Plan. — Les petites églises rurales conservent la forme des anciennes basiliques. Dans les édifices plus importants, les bas côtés ne s'arrêtent plus à la courbure de l'abside ; ils se prolongent ordinairement autour du chœur qui s'entoure de chapelles. En général, le chœur est plus bas que la nef, tandis qu'au xiiie siècle il est plus élevé. Quelques transsepts se terminent en demi-cercle. Les grands murs des façades sont étagés par des retraits et des corniches ; leur couronnement se termine par un fronton triangulaire.

Quelques églises de cette époque sont circulaires. Telles sont celles de Charroux (Vienne) et de Rieux-Mérinville (Aude) : elles ont probablement été érigées en souvenir de l'église du Saint-Sépulcre, à Jérusalem. C'est également à l'influence des modèles orientaux qu'il faut attribuer les coupoles de Saint-Front de Périgueux, de Saint-Étienne de Cahors, de Notre-Dame du-Puy (Haute-Loire), etc. Une autre forme exceptionnelle est celle qu'on remarque à l'église d'Aigueperse, en Auvergne, où le chœur droit, dans

la première partie, se termine par la moitié d'un décagone.

On commence à voir, dans quelques églises, une disposition de plan qui a été reproduite dans les âges suivants, et que l'on attribue à une idée symbolique. Nous voulons parler de la déviation de l'axe principal par laquelle on voulait figurer la position du Christ sur la croix. Le chœur s'incline à gauche pour traduire iconographiquement l'*inclinato capite* de l'Évangile (1).

CRYPTES. — Les cryptes disparaissent avec l'époque

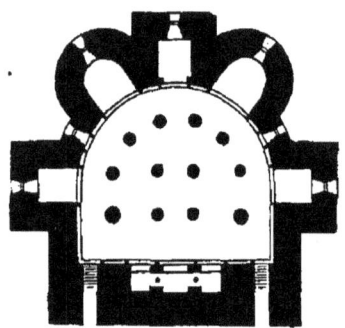

Crypte d'Issoire.

romane. On ne peut en citer que de rares exemples sous le règne du système ogival.

APPAREIL. — Le grand appareil est beaucoup plus usité que le moyen. Les appareils réticulés, en arêtes de poisson, etc., que nous avons signalés dans les siècles précédents, continuent à être en usage ; mais les décorations en briques deviennent de plus en plus rares.

CONTRE-FORTS. — Ils deviennent plus saillants : mais leurs assises, disposées en retraits, en dissimulent la lourdeur. Souvent ils sont surmontés de clochetons quadrangulaires, et l'amortissement de la face principale se couvre d'imbrications. Les arcs-boutants sont moins rares et moins

(1) Voyez, à ce sujet, un article de M. Du Chergé, dans les *Séances de la Société française, à Poitiers*.

massifs qu'à la fin de la précédente période. Ils n'ont encore d'autre but que de soutenir les murs et de neutraliser la poussée des voûtes. Ce n'est qu'au xiii^e siècle qu'on en tira un admirable parti, pour donner à l'édifice une physionomie plus légère et plus hardie.

Corniches. — Elles offrent des dispositions si variées, qu'elles échappent à l'énumération. Les corniches inférieures, destinées à séparer les étages, se composent uniquement, en Normandie, de tores et de cavets. Les figures grimaçantes, les têtes en consoles surmontées d'arcades trilobées ou circulaires sont parfois remplacées par de simples dents de scie.

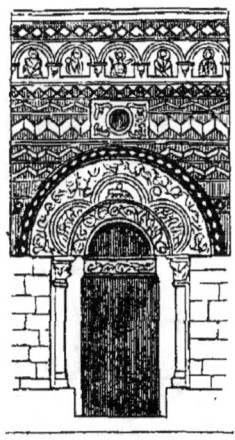

Chapelle Saint-Michel, au Puy.

Corbeaux de la Chapelle Saint-Michel, au Puy.

Portes. — Les portes, ogivales ou cintrées, sont pourvues de colonnes à chapiteaux variés et d'archivoltes chargées de feuillages, d'enroulements, de coquilles, de zigzags, etc. Les pieds droits ornés de figures en demi-relief forment quelquefois un tout continu avec les arcs qui les surmontent. On voit, pour la première fois, apparaître des statues aux voussures et aux parois latérales des portes. Nous en apprécierons le caractère au chapitre sculpture. Le linteau et le tympan se parent de trèfles, de diverses

moulures et de bas-reliefs. Des portes bâties aux xe et xie siècles, et qui étaient restées lisses, furent sculptées à cette époque, qui déploya dans les portails une grande richesse de décorations. La baie du portail principal est quelquefois divisée en deux parties par un trumeau vertical qui supporte une grande statue; mais cette interposition d'un pilier central ne fut généralement admise qu'au xiiie et surtout au xive siècle. Les portes latérales s'ouvrent sur la nef et le chœur, tandis qu'au xiiie siècle elles donnent presque toujours entrée par les transsepts.

L'une des plus belles façades romano-ogivales, celle de Notre-Dame de Poitiers, a subi plusieurs métamorphoses, que M. Thiollet a expliquées d'une manière très-ingénieuse.

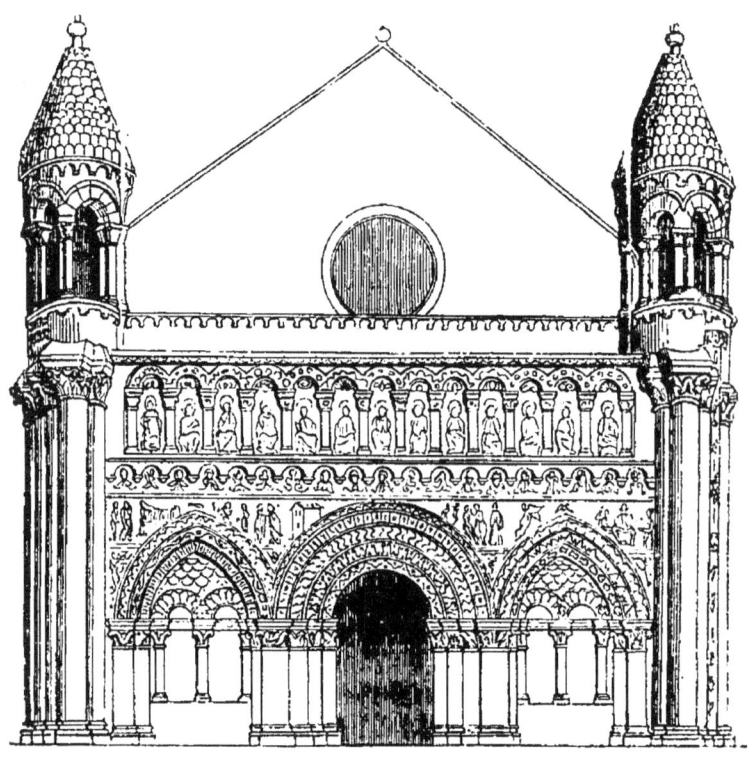

A

« Cette façade, dit-il, a dû être formée par un porche de

trois arcades plein cintre, avec une galerie au-dessus, composée de treize arcades. Pendant son exécution, l'artiste, homme de goût et de sentiment religieux, a formé un grand bas-relief dans l'intervalle des murs latéraux jusqu'aux deux tourelles au niveau de la terrasse. Une cause que nous ne connaissons pas a fait couvrir la terrasse qui communiquait avec les deux tourelles; à cet effet, on a ramené le pignon sur le mur de face.

B

L'artiste l'a terminé avec un caractère analogue, mais qui s'accorde mal avec les clochetons de l'architecture primitive. En rapprochant le mur du pignon, il eût été tout naturel de refaire l'*oculus*, comme on le voit, *figure* B; les

lignes se trouvaient conservées ; mais il paraît que l'auteur a préféré une fenêtre romane, comme on le voit *figure* D (sauf les parties gothiques qui s'y trouvent).

C

Les apôtres qui s'y trouvaient au milieu dans la première partie sont montés à la seconde, et on y a ajouté deux saints en vénération dans le pays. Les figures ont été faites debout, et les colonnes accouplées, à l'effet de donner de la hauteur et de garnir l'espace. La figure du Christ a été remontée dans le médaillon du fronton, et on y a ajouté les attributs des quatre évangélistes. Au xve siècle, on ajouta au milieu de la façade l'annexe gothique, qu'on voit *fig.* C. La niche du milieu a été enlevée en 1806, de sorte

que la façade est actuellement dans l'état de la *fig.* D (1). »

D

Porches. — Parmi les porches qui sont annexés aux monuments romano-ogivals, il en est qui sont postérieurs à l'érection des églises. On ne les élevait point seulement dans un but de décoration, mais aussi dans un but d'utilité, pour défendre l'entrée de l'église contre les injures de l'air. Quelques-uns, couronnés de machicoulis et de créneaux, offraient une véritable défense militaire.

(1) *Leçons d'Architecture théorique et pratique*, 1847, in-4. Nous devons ces quatre dessins à l'obligeance de M. Thiollet. Sa restitution de la façade de Poitiers (*fig.* B) a été reproduite dans plusieurs ouvrages, où l'on a négligé de faire remarquer que c'était une restitution archéologique, et non pas le dessin de la façade actuelle.

FENÊTRES. — Les fenêtres, isolées, géminées ou ternées, sont tantôt rectangulaires, à arcade pointue (mitrées), et tantôt en plein cintre. Dans le Nord de la France, les fenêtres cintrées disparaissent presque entièrement dès la seconde moitié du XIIe siècle. Elles sont plus grandes, plus allon-

Arcade mitrée.

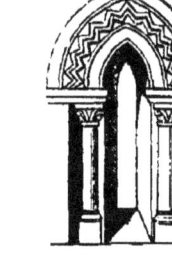

Fenêtre romano-ogivale.

gées et plus ornées que dans la période précédente. La fenêtre centrale de la façade prend de plus grandes proportions, et, vers l'approche de l'ère ogivale, elle offre un luxe remarquable de moulures à cubes pyramidaux et même de figures en relief.

ROSES. — L'œil de-bœuf agrandi se divise en rayons qui partent du centre de la baie circulaire pour aboutir au grand cercle de circonférence, orné parfois de moulures et de figures en relief (Saint-Étienne de Beauvais); ces rayons

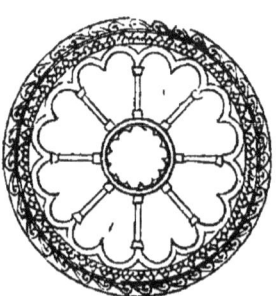

Cathédrale de Noyon.

ou colonnes sont rarement réunis par des trilobes. Cette disposition des roses romanes leur a fait donner le nom de *roues* ou *roues de sainte Catherine*. Elles sont situées aux extrémités des transsepts ou au-dessus du grand

portail; on en voit quelquefois au centre de l'abside.

Tours. — Au commencement du xii^e siècle, les tours étaient quadrangulaires, surmontées de pyramides à quatre pans, flanquées aux angles de contre-forts à nombreux larmiers, et étagées par des corniches qui figuraient des losanges, des feuilles entablées, etc. Plus tard elles se couronnent de flèches octogones, revêtues d'imbrications, et dont les angles sont garnis de clochetons en encorbellement. On voit se multiplier les clochers jumeaux, ordinairement d'inégale hauteur, pour symboliser, dit-on, dans la tour moins élevée le pouvoir temporel, et dans la tour plus élevée, le pouvoir spirituel.

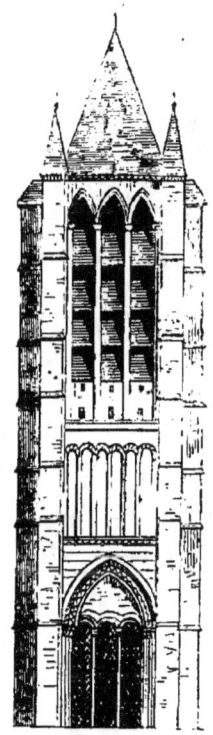

Cathédrale de Noyon.

On trouve des tours romano-ogivales annexées à des églises des styles postérieurs : cela tient à ce que, lorsqu'on reconstruisait une église, on laissait souvent subsister l'ancien clocher, par motif d'économie.

Colonnes. — Les piliers ne sont plus quadrangulaires, comme au xi^e siècle. Ils sont cantonnés d'un grand nombre de fûts qui se détachent presque entièrement du massif, où ils sont plutôt appuyés qu'engagés. Comme à l'époque précédente, ils sont quelquefois chargés de divers ornements. Quelques-uns sont entourés, de distance en distance, de moulures rondes qui leur font donner le nom de colonnes annelées. Dans quelques provinces, la réunion des colonnettes en faisceau ne se produisit que vers le milieu du

xııe siècle, et les angles saillants qui séparent les fûts accolés furent gracieusement ornementés. Les angles de la plinthe offrent aussi une petite décoration qu'on nomme *patte* ou *griffe* (de 1150 à 1250).

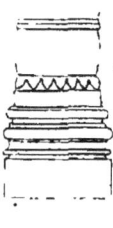
Base.

Chapiteau.

CHAPITEAUX. — On trouve encore, à cette époque, surtout dans les contrées méridionales, des chapiteaux historiés, mais d'une composition un peu moins raide qu'au xıe siècle. Dans le Nord, les figures des chapiteaux n'ont plus d'autre but que de remplacer les volutes aux angles des tailloirs. Dans la plupart des monuments de transition, la corbeille, qui rappelle le galbe corinthien, se tapisse de feuillages profondément fouillés, qui n'ont pas toujours leur type dans la Flore indigène : les uns sont imités de l'antique, les autres de l'art byzantin. On en voit qui sont bordés de perles : c'est le commencement de l'imitation de la nature végétale, qui doit grandement influer sur l'art du xıııe siècle.

ARCADES. — Elles acquièrent un surhaussement considérable. L'ogive, employée souvent à cette époque dans les arcades, ne constitue pas, à proprement parler, un nouveau système architectonique ; elle reste décorée de moulures romanes, et se combine avec des pleins cintres. La plus ancienne forme de l'ogive n'est même qu'un plein cintre brisé, c'est-à-dire qui présente à son sommet un angle à peine sensible, tandis que l'ogive à lancettes, qui régna au xıııe siècle, et qui apparut même dès le milieu du xııe en certaines contrées (Picardie), est formée par deux arcs qui ont leur centre chacun en dehors du contour de l'arc qui lui est opposé.

Des arcades cintrées, surhaussées ou ogivales, sont simulées sur le nu du mur, à l'intérieur des églises. Dans le Midi, où le cintre domine presque exclusivement, on voit des arcades semi-circulaires, reposant sur des consoles qui rappellent tout à fait l'ornementation romaine. Cette reproduction des formes antiques n'est qu'exceptionnelle dans le Nord de la France (les Minimes, à Compiègne).

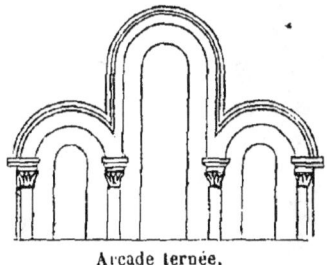

Arcade ternée.

Cul-de-lampe de St-Leu d'Esserent.

Voûtes. — Les voûtes ogivales en arête sont employées presque partout. Elles sont renforcées d'arcs diagonaux juxtaposés à la voûte, et prenant leur point d'appui, comme les arcs doubleaux, sur le tailloir des chapiteaux et parfois sur des culs-de-lampe en saillie sur le nu du mur. Les arcs doubleaux, au lieu d'être rectangulaires, se profilent souvent sous la forme d'un gros boudin. Les clefs de voûte commencent à être ciselées avec soin ; elles figurent des rosaces, des animaux, des personnages, des feuillages, etc. Nous devons faire remarquer que, à cette époque, on voûta beaucoup d'églises des siècles précédents.

Ornements. — Les principaux ornements de l'architec-

Violettes.

Perles.

Bandelettes.

Pointes de diamant.

ture romano-ogivale sont les *zigzags*, les *frettes*, les *dents de scie*, les *bandelettes*, les *étoiles*, les *violettes*, les *pointes de diamant*, les *moulures nattées*, les *rinceaux*, les *arabes-*

ques, les *enroulements*, les *perles*, les *festons*, les *dentelles*, les *trèfles*, les *quatre feuilles*, les *plantes exotiques*, les *ar-*

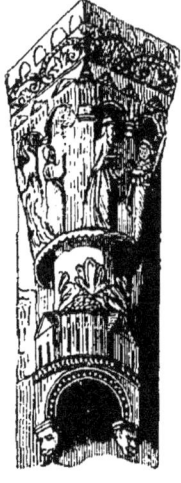

Console (Cath. de Bourges). Dais (Cath. de Bourges). Nattes.

cades simulées, les *clochetons*, les *dais*, les *consoles*, etc. Nous parlerons, au chapitre SCULPTURE, des statues et des bas-reliefs de cette époque.

NOTRE-DAME-DE-NOYON. — « Le plus beau monument d'architecture de l'époque de transition, dit avec raison M. D. Ramée, le plus grand et le plus complet, c'est l'ancienne cathédrale de Noyon (Oise). Elle se compose de trois nefs, de deux transsepts, dont les faces septentrionale et méridionale sont circulaires, d'un chœur circulaire autour duquel rayonnent cinq chapelles également circulaires. Sur chacune des faces orientales des transsepts, il existe un porche. A l'ouest, on entre dans l'église de Notre-Dame par trois portes, précédées d'un porche qui a été ajouté au XIVe siècle. Le portail est flanqué de deux tours énormes, d'apparence imposante et massive. Quatre escaliers commodes, clairs et spacieux, conduisent au magnifique *triforium* ou tribunes du premier étage, dont les ouvertures sur la nef se composent d'une grande arcade à ogive, divisée par une colonne, qui supporte un côté des deux autres ogi-

ves. La nef est formée de piliers carrés, flanqués de fines colonnettes, et de colonnes isolées supportant des arcs à ogive. Les colonnettes du chœur, qui s'élèvent au nombre de trois au-dessus des chapiteaux de chaque colonne du rez-de-chaussée, et qui s'élancent jusqu'à la naissance de la voûte, ont sept annelures... Le chevet penche à droite... L'ornementation est rare dans cette église : elle ne se montre qu'aux chapiteaux et à quelques consoles du chœur. Tous les chapiteaux de la partie qui date du xiie siècle sont composés de feuillages, formés de plantes grasses, de feuilles exotiques. Notre-Dame de Noyon est peut-être le monument religieux où l'ogive se trouve mêlée au plein cintre de la manière la plus prononcée, la plus extraordinaire, la plus énigmatique (1). »

Autres exemples. — Cathédrales de Laon, Tulle, Châlons-sur-Marne, Soissons, Langres, Autun, Angers, Vienne, Vaison ; Saint-Germain-des-Prés, à Paris ; Notre-Dame de Poitiers ; Saint-É-loi, à Tracy-le-Val (Oise) ; Notre-Dame d'Étampes ; Saint-Nazaire de Carcassonne ; Saint-Sauveur, à Nevers ; Saint-Martin d'Avallon ; Saint-Ours, à Loches ;

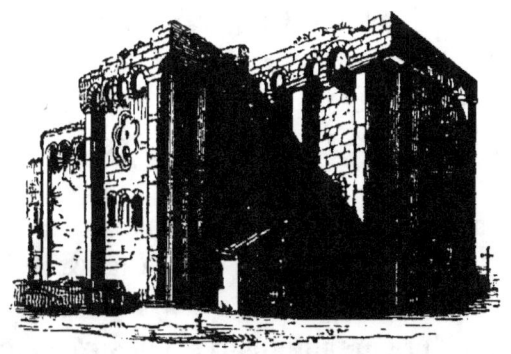

Royat.

Sainte-Trinité, à Laval ; Sainte-Croix, à la Charité-sur-

(1) *Histoire générale de l'Architecture,* t. II, p. 178. — Cf. sur la cathédrale de Noyon la *Monographie* de M. Dantier, celle de M. L. Vitet, et l'ouvrage déjà cité de M. E. Woillez.

Loire ; églises de Saint-Loup et de Champeaux (Seine-et-Marne), de Sainte-Croix près d'Arles, de Civray (Vienne), de Nantua (Ain), de Fécamp (Seine-Inférieure), etc. Quelques églises romanes étaient fortifiées pour rester à l'abri d'un coup de main : nous citerons, entre autres, celles de Maguelonne (Hérault) et de Royat (Puy-de-Dôme).

Article 6.

Style ogival à lancettes.

(XIII^e SIÈCLE.)

DATES HISTORIQUES DE L'ART. — Au XIII^e siècle, les architectes laïques prirent une grande part à l'érection des monuments. — En 1277, l'évêque Conrad de Lichtenberg faisait appel à tous les fidèles pour travailler à la grande tour de la cathédrale de Strasbourg ; c'est dans cette ville que fut fondée la grande loge maçonnique, d'où dépendaient vingt-deux autres loges de France et d'Allemagne. En 1278, le pape Nicolas III accorda une bulle d'absolution à cette loge célèbre, où se perpétuaient les grandes traditions de l'art. — Les architectes les plus renommés de cette époque furent Pierre de Montereau, Eudes de Montreuil, Erwin de Steinbach, Robert de Coucy, Robert de Luzarches, Jean de Chelles, etc.

CARACTÈRES GÉNÉRAUX. — Les fenêtres de cette époque rappellent, par leur forme, un fer de lance : c'est ce qui leur a fait donner le nom de *lancettes* par les Anglais. A l'exemple de plusieurs antiquaires, nous avons adopté cette dénomination pour caractériser le style architectonique du XIII^e siècle. Nous arrivons à l'apogée de l'art chrétien : le goût s'unit à la hardiesse ; les souvenirs païens disparaissent ; l'ornementation s'inspire de la Flore indigène ou de la géométrie ; les effets d'ombre et de lumière sont harmo-

200 MOYEN AGE ET RENAISSANCE.

nieusement combinés. La sculpture prête à l'architecture un concours sage et modéré. Le plein cintre n'apparaît plus : c'est le règne absolu de l'ogive.

PLAN. — L'introduction des laïques et des ordres religieux dans le chœur (1) en nécessita l'agrandissement. Les petites églises rurales restent sans abside et sans collatéraux : mais les monuments de quelque importance ont constam-

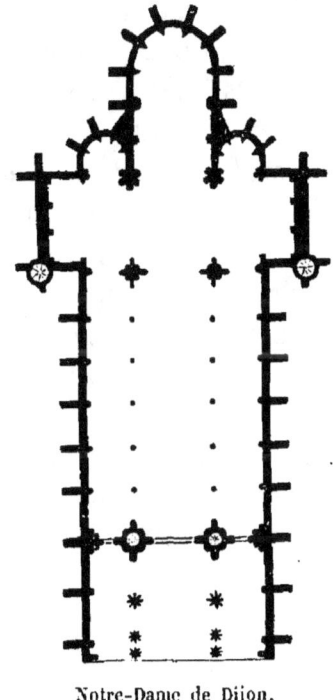

Notre-Dame de Dijon.

ment des bas-côtés tournants, et des chapelles qui rayon-

(1) Les terminaisons du chœur offrent la moitié du pentagone, de l'hexagone, de l'heptagone ou de l'octogone. Le nombre de côtés indique l'unité fondamentale du monument. Dans le premier cas, le nombre cinq domine dans les chapelles, les piliers, les meneaux, etc.; dans le second cas, le nombre six domine dans les mêmes parties de l'édifice. Le chœur d'Amiens est à sept pans : aussi sept chapelles rayonnent autour du chœur, et il y a sept travées dans la nef. (D. Ramée, *Histoire de l'Architecture*.)

nent en nombre impair autour du sanctuaire. La chapelle du rond-point, ordinairement consacrée à la Vierge, commence à prendre un plus grand accroissement. Les bas-côtés de la nef ne sont pas encore pourvus de chapelles ; celles qu'on rencontre dans les monuments du style ogival à lancettes sont des adjonctions postérieures. Le portail se termine par une galerie à jour et un fronton triangulaire. On remarque, à cette époque, quelques transsepts accompagnés de bas-côtés (Notre-Dame, à Saint-Omer), et quelques absides à pans coupés, carrés, ou triangulaires.

Appareil. — Les grands édifices sont en grand appareil peu régulier. Les églises secondaires sont construites en moellons bruts, recouverts d'un enduit de mortier. La maçonnerie en feuilles de fougère, en échiquier, etc., fut abandonnée. On voit aux porches et aux portes de certaines cathédrales une espèce d'appareil, sculpté et en bossage, qui présente des compartiments réticulés.

Contre-forts. — On voit encore, surtout aux églises secondaires, des contre-forts carrés divisés en plusieurs retraits ornés de corniches, et restant accolés aux murs. En général, ils diminuent de grosseur en s'élevant et se terminent soit par un clocheton carré ou octogone, soit par

Contre-fort.

Gargouille.

un édicule destiné à abriter une statue. Ces pyramides sont quelquefois garnies de pinacles hérissés de crochets et af-

fectant la même forme. La multiplication des arcs-boutants autour des nefs et des absides fut nécessitée par le développement que prirent les édifices dans le sens vertical. Trois arcs aériens se projettent quelquefois l'un au-dessus de l'autre. Ils servent en même temps de conduits pour l'écoulement des eaux pluviales, qui sont vomies par des *gargouilles*. On appelle ainsi une gouttière de pierre ou de métal qui se projette, en saillie perpendiculaire à la face d'un édifice, sous la figure d'un animal fantastique ou symbolique, d'un démon, d'un homme, et même d'un ange, pour rejeter les eaux loin du pied des murailles.

CORNICHE. — Les corniches figurent le plus ordinairement des feuilles entablées, et sont surmontées de rampes en pierre, supportées par des arcades en ogives simples ou trilobées, ou bien par des trèfles, des quatre-feuilles, etc. Ces balustrades se prolongent autour du grand comble,

des chapelles, et même des collatéraux, en sorte qu'elles permettent quelquefois de faire le tour de l'édifice. A l'intérieur, des balustrades du même genre couronnent l'amortissement des murs de la nef. Dans le Nord de la France, on peut signaler leur apparition dès le XIIe siècle.

PORTAIL. — Dans les grands édifices, le portail occidental offre trois entrées, surmontées de frontons et séparées par des contre-forts en pyramide. Des Anges, des Patriarches, des Prophètes, des Saints s'abritent sous les voussures des portes, dont les parois latérales sont garnies de plus grandes statues qui figurent parfois les évêques, les abbés, les princes, qui ont contribué à la fondation de l'église. Des bas-reliefs d'une composition saisissante représentent, dans le tympan, le jugement dernier, le triomphe des justes, ou

quelque autre grande scène du dogme catholique. Les niches, les dais, les statues, les pinacles, les guirlandes, les

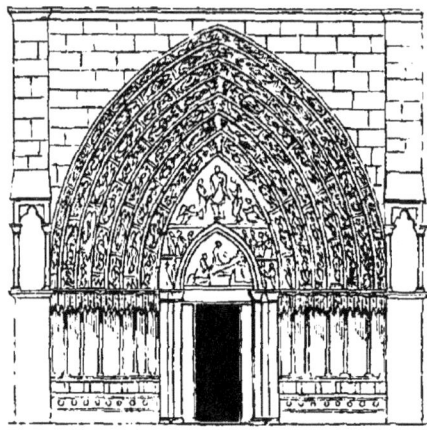

Notre-Dame de Paris.

bas-reliefs, les ornements si variés et si nombreux qui décorent les portails de nos cathédrales du xiiie siècle sont un inépuisable sujet d'étude pour l'artiste et l'antiquaire. Les portails des transsepts furent également richement ornementés : mais ils n'ont qu'une seule entrée, qui, ordinairement, n'est point partagée en deux baies par un trumeau, comme la porte centrale de la grande façade. Dans les églises secondaires, les statues sont remplacées par diverses moulures géométriques, et les bas-reliefs par des rosaces, des trèfles, et d'autres décorations végétales.

Porches. — On peut distinguer quatre espèces de porches : 1º le porche péristyle; imitation des péristyles antiques ; 2º le porche auvent, destiné à abriter contre le vent, et qu'on voit fréquemment dans les églises rurales; 3º le porche accidentel, formé par l'espace que laissent entre elles les tours latérales d'un même portail ; 4º le porche de décoration, qui est simulé par les voussures en retraite plus ou moins profonde, et qu'on voit dans presque toutes les cathédrales. C'est sous les porches construits en charpente que jadis on inhumait les grands personnages, que les pau-

vres demandaient l'aumône, que les marchands d'objets de dévotion tenaient boutique, et que parfois même on rendait la justice. C'est là que les fidèles se lavaient les mains dans une fontaine avant d'entrer dans le temple, et que les enfants présentés au baptême attendaient que la prière de l'exorcisme leur ouvrît l'entrée de l'église. Le droit d'asile était attaché aux porches comme aux églises (1).

FENÊTRES. — Dès la première moitié du xiii^e siècle, les fenêtres présentent deux ogives accouplées, au-dessus desquelles s'épanouit une rose simple ou découpée intérieurement de trois, quatre, ou six pétales; l'intrados de la grande ogive se décore d'une petite arcature tréflée qui simule une dentelle pendante. Pendant la deuxième moitié de la même période, les fenêtres offrent une combinaison plus compliquée de courbes ogivales ou de cercles plus ou moins ramifiés. Les divisions verticales de la baie se multiplient par des meneaux munis d'un chapiteau et d'un so-

Lancette.

Ogives accouplées.

cle prismatique. Deux grandes ogives accouplées, surmontées d'une rose à six contrelobes, renferment chacune deux autres ogives géminées, au-dessus desquelles s'ouvre également une rose à quatre ou six lobes; chaque tore de l'ar-

(1) V. J.-B. Thiers, *Dissertation sur les porches des églises.*

chivolte s'appuie sur une colonne particulière. Le bandeau qui enveloppe l'archivolte est fréquemment décoré de feuillages. Les fenêtres sont généralement couronnées d'un galbe hérissé de crochets, percé au centre d'un trèfle ou d'un quatre-feuilles, et terminé, à son sommet, par un acrotère à fleuron. Dans les petites églises rurales, de simples baies ogivales remplacent les lancettes géminées, bigéminées, et trigéminées de grands édifices.

Roses. — Le champ de la rose s'est tellement agrandi que les meneaux ont besoin d'être soutenus, à leur milieu, par une seconde arcature. Les rayons se terminent souvent par des trèfles, et quelquefois par des cintres intersectés. Vers le milieu du xiii^e siècle, les divisions se multiplient de plus en plus; les meneaux et les tores s'amincissent, et les compartiments de la rose figurent des ogives, des trèfles, des quatre-feuilles, et d'autres ornements géométriques.

Tours. — Les tours, plus hautes et plus hardies que dans le siècle précédent, s'élèvent à droite et à gauche du portail occidental et au centre des transsepts; on en voit quelquefois aussi à l'extrémité des transsepts, et même sur le chœur, comme à Chartres. Elles sont percées de fenêtres à lancettes, surmontées de flèches à huit pans, et flanquées de clochetons aux quatre angles. Les flèches sont découpées à jour ou couvertes d'imbrications. Quand les tours n'ont point été terminées, la flèche est remplacée par une plate-forme ou par un toit en charpente. Quelquefois une simple aiguille de bois, couverte de plomb, s'élève au point central de la croix latine. Dans certaines églises de second ordre, on ne voit que des clochetons qui sont de véritables miniatures de tours, et, comme elles, sont percées de lancettes géminées et se terminent par une flèche octogone. La hauteur des tours de Notre-Dame de Paris est de soixante-huit mètres : celle du sud, dont nous donnons le dessin, renferme la cloche connue sous le nom de bourdon de Notre-Dame. Cette cloche, du poids de trente-deux milliers, fondue

pour la seconde fois en 1685, fut solennellement baptisée

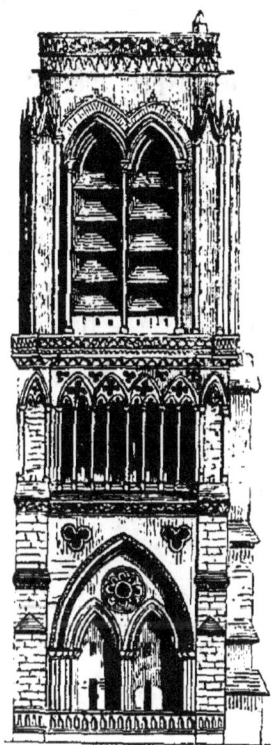

Tour de Notre-Dame de Paris.

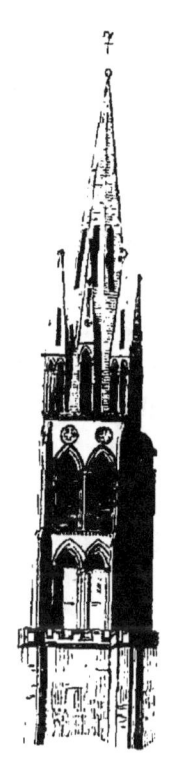

Flèche de Saint-Denis

la même année, et eut pour parrain et marraine Louis XIV et la reine Marie-Thérèse.

Colonnes. — Les colonnes soit isolées, soit cantonnées autour des piliers, ont un caractère de légèreté qu'on ne trouve point dans le siècle précédent. Elles varient de hauteur et de diamètre en raison de l'élévation des édifices. Tantôt elles s'élancent d'un seul jet jusqu'à la voûte, tantôt elles sont divisées en plusieurs ordres. Le premier se compose de grosses colonnes cylindriques dont les chapiteaux supportent des colonnettes groupées. Ces colonnettes supportent à leur tour des colonnettes supérieures sur lesquelles viennent se reposer les arceaux des voûtes. En Picardie, les fûts sont toujours lisses. Dans le Midi et l'Est, on en voit qui sont annelées, d'autres qui sont octo-

gones (église d'Anse, dans le Rhône). Les entre-colonnements sont toujours plus étroits autour de l'abside du sanctuaire : cette disposition est inspirée tout à la fois par un motif de solidité et par les lois de la perspective.

Bases. — Les bases pentagones ou octogones sont formées d'une plinthe fort élevée, surmontée de deux tores séparés par une profonde scotie, par une gorge étroite, ou par un listel. Le tore inférieur est ordinairement plus développé et aminci en dessous par une scotie. On voit rarement des plinthes renflées par le bas : ce caractère ne devint général qu'à la fin du xiv^e siècle Le piédestal octogone reste massif : ce n'est que par exception qu'il est décoré de moulures, comme à la cathédrale de Chartres.

Chapiteaux. — Le chapiteau du xiii^e siècle affecte la

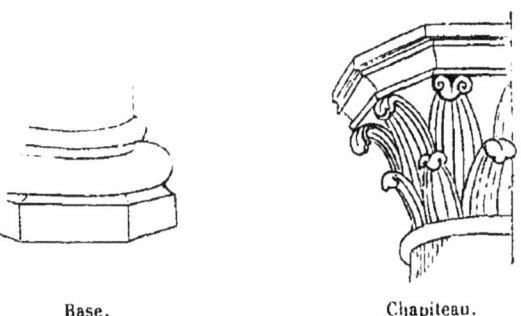

Base. Chapiteau.

forme d'une corbeille évasée ; on abandonne presque entièrement les formes cubique, conique et cylindrique. Le tailloir, d'abord carré, devient octogone à la fin du xiii^e siècle ; le chapiteau typique de ce style se tapisse d'une espèce de feuille d'eau qui se termine par des volutes qu'on a nommées *crosses* ou *crochets* ; il a quelque ressemblance avec le chapiteau corinthien. Sa décoration toute végétale est toujours empruntée à la botanique indigène : ce sont des feuilles de trèfle, de pavots, de bouton d'or, de vigne vierge, de rose, d'iris, de roseau, de chêne, de nénuphar, de renoncule, de fraisier ; des raisins, des pommes de pin, des glands. Quelquefois ces feuilles figurent

des couronnes superposées, séparées ou non par un tore, et se combinent avec des têtes d'animaux. On peignait ordinairement en vert les feuilles des chapiteaux.

ARCADES. — La courbure des arcades a une forme élancée et resserrée. Elles forment parfois un triangle parfait; de leur sommet à leur imposte, elles n'ont pour tout ornement que des tores, des scoties et des filets. Les arcatures simulées continuent à être en usage dans l'intérieur des églises. Elles sont en ogive et souvent surmontées d'un cordon de trèfles, de rosaces ou de fleurons.

GALERIES. — Des galeries, ordinairement obscures, s'ouvrent à l'intérieur des édifices, entre les arcades des nefs et l'étage supérieur que les Anglais appellent *clerestory*. Ces galeries, qui offrent un passage étroit, pour circuler dans le pourtour de l'édifice, ne diffèrent des tribunes des col-

latéraux que par leur peu de profondeur. Elles offrent également une suite d'arcades en lancettes simples, géminées, ternées, bigéminées ou trigéminées. On voit, à l'extérieur, et surtout aux grandes façades, des galeries du même genre. Elles sont quelquefois à plein cintre dans l'Est et le Midi de la France.

VOUTES. — Les voûtes de cette époque sont le triomphe de l'architecture; elles sont faites de petites pierres noyées dans un épais mortier, et n'ont souvent que quinze à dix-huit centimètres d'épaisseur. Elles sont soutenues par des arcs doubleaux et par des arceaux croisés qui viennent

s'appuyer sur les massifs qui séparent les fenêtres. Dans le Poitou et l'Anjou, la retombée des voûtes descend jusqu'à l'archivolte des grandes arcades. Les arceaux, tantôt plats, tantôt semi-anguleux, tantôt formés de deux tores parallèles, étaient quelquefois coloriés, ainsi que les voûtes. Comme au siècle précédent, on en voit qui n'ont que des consoles pour soutien. Les clefs de voûte formées par l'intersection des arceaux offrent une grande variété de dessins. Les voûtes des chapelles sont paraboliques ; au rond-point elles sont en calotte, et leur décoration est disposée en éventail.

Les charpentes de cette époque, d'une très-belle exécution, sont construites en bois de chêne blanc, et non pas en châtaignier, comme on l'a cru longtemps (1). Les plombs qui recouvraient ces charpentes étaient quelquefois décorés de figures en relief et le tout était pourvu d'une crête de métal découpé en fleurons, en trèfles, etc. Les grands combles déversent leurs eaux pluviales par des chéneaux ou gargouilles.

ORNEMENTS. — Ce n'est qu'exceptionnellement qu'on

Feuilles entablées.

rencontre encore à cette époque des zigzags, des frettes crénelées, des étoiles, des losanges et autres ornements romans; on ne voit plus, à l'intérieur des églises, de représentations d'animaux Les plantes exotiques font place aux feuilles indigènes. Les ornements les plus répandus sont les trèfles arrondis ou lancéolés, en creux ou en relief, les quatre-feuilles ronds ou en lancettes, les violettes,

(1) V. le *Bulletin du comité des arts et monuments*, n° 4.

les fleurons, les rosaces, les crochets ou crosses, les feuilles entablées, les arcades simulées, les pinacles, etc. ; les dais,

Trèfle. Fleuron. Quatre-feuilles. Rosace.

plus fréquents à l'extérieur des églises qu'à l'intérieur, servent de couronnement aux niches qui abritent les statues.

CHAPELLE DE SAINT-GERMER DE FLAY (Oise). — Cette église, dont nous avons publié la description en 1842 (1), fut consacrée en 1259, et entièrement achevée en 1272. Elle a tant de ressemblance avec la Sainte-Chapelle de Paris, qu'il est probable que l'un des deux monuments a dû servir de modèle à l'autre. Cette magnifique chapelle communique avec une église romano-ogivale par un élégant atrium de style rayonnant, large de cinq mètres, et percé derrière le rond point de l'église. La chapelle figure un parallélogramme terminé par une abside semi-circulaire. Sa longueur, *dans œuvre*, est de trente-quatre mètres ; sa largeur, de neuf mètres. Elle est construite en pierres de grand appareil. Les voûtes ont vingt-six centimètres d'épaisseur. Les colonnes de l'atrium s'élancent du sol, sveltes et gracieuses, presque détachées de leurs piliers, et se couronnent la tête d'un double rang de branches de chêne. Ces colonnettes, dont quelques-unes ont à peine six centimètres de diamètre, sont séparées par des filets prismatiques qui, du sol jusqu'aux voûtes, suivent inflexiblement la même ligne. Toutes ont une destination d'utilité : celles-ci soutiennent la retombée des arcs qui servent d'avant-corps aux fenêtres ; celles-là épaulent les arcs transversaux ; d'autres, les arceaux parallèles. La tour du nord

(1) Dans le tome V des *Mémoires de la Société des Antiquaires de Picardie*.

conduit à une belle galerie par un escalier à vis. Au-dessus d'une corniche saillante, règne une balustrade composée de quatre feuilles, que surmonte une assez large tablette. C'est derrière cette rampe que s'ouvre une des plus belles roses dont puisse s'enorgueillir la France monumentale. D'un meneau circulaire qui sert d'encadrement à quelques vitraux coloriés, s'élancent seize grands rayons de deux mètres vingt-deux centimètres, qui se terminent en chapiteaux à feuilles de chêne, et dont les tailloirs reçoivent la retombée de légères ogives. Chacune des ogives, dont l'extrémité touche à la circonférence de la rose, en comprend deux autres dont le meneau intermédiaire s'arrête à un mètre vingt centimètres du cercle central et se partage en deux arceaux qui vont rejoindre les grands rayons. Un grand fleuron surmonte les petites ogives ; l'espace que laissent entre elles les grandes est rempli par un trèfle encadré. Tous les ornements de ce vaste réseau présentent des moulures anguleuses. Le diamètre de cette rose est de sept mètres vingt-deux centimètres. — Un stylobate relie entre eux les entre-colonnements des parois latérales de la chapelle. Quatre arcades simulées se dessinent sur chaque paroi. L'intervalle qui sépare les ogives de ces panneaux est tapissé de trèfles et de demi-trèfles. Au-dessus règne un large bandeau semé de feuilles élégamment découpées. Les fenêtres sont bigéminées ; leur tympan reproduit le même *tracery* que ceux de l'atrium. Les arcades simulées de l'abside, sous lesquelles on a ménagé une crédence, sont surmontées de frontons aigus géminés, garnis de feuilles ou de bourgeons. La plume s'arrête impuissante quand elle veut exprimer la vie qui circule à larges flots dans ces pierres. Un savant et poétique crayon pourrait seul traduire ce lyrisme monumental.... et encore, comment pourrait-il rendre cette harmonie d'ensemble, le luxe et la variété de cette efflorescente végétation, qui pourtant n'enfreint point les règles d'une sage unité, et qui

fait qu'on ne sait quoi le plus admirer ou de la poésie, de cette géométrie ou de la géométrie de cette poésie?

Autres exemples. — Cathédrales de Beauvais, Amiens, Reims, Chartres, Rouen, Meaux, Coutances, Paris, Strasbourg, Seez, Nevers, Dijon, Sens, Albi ; Notre-Dame de Mantes, Saint-Julien de Tours, la Sainte-Chapelle de Paris, l'église abbatiale de Saint-Denis, etc. Il est superflu de faire remarquer que diverses parties de la plupart de ces monuments sont d'un style ou plus ancien ou plus nouveau que celui que nous venons de décrire : mais ils appartiennent, par leurs principales parties, à la première phase de l'architecture gothique.

Article 7.

Style ogival rayonnant.

(XIV^e SIÈCLE.)

Caractères généraux. — A cette époque, les roses et l'arcade des fenêtres sont remplies par des trèfles, des fleurons, des quatre-feuilles et par d'autres formes rayonnantes. C'est cette disposition qui a fait donner le nom de *rayonnant* au style du XIV^e siècle. Il ne diffère point essentiellement du précédent ; il est plus riche en décorations, plus compliqué ; mais il est moins sévère et moins pur. La correction des lignes commence à s'altérer ; les moulures deviennent maigres, et l'on voit apparaître les symptômes de décadence qui se manifesteront complétement du XV^e au XVI^e siècle. Le style rayonnant est une époque de transition entre le style ogival pur et le style flamboyant. Dans quelques provinces du Nord, il apparaît dès la fin du XIII^e siècle ; ainsi on reconnaît plusieurs de ses caractères à la chapelle de Saint-Germer, dont nous avons parlé dans l'article précédent.

ARCHITECTURE RELIGIEUSE. 215

Plan. — L'agrandissement de la chapelle terminale consacrée à la Vierge devient un fait constant. Des chapelles se rangent le long des bas-côtés ; on en adjoignit souvent, à cette époque, à des monuments du xiii^e siècle.

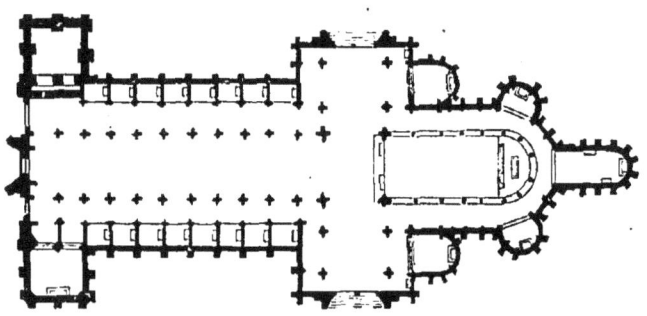

Cathédrale de Rouen.

Contre-forts. — Les arcs-boutants se multiplient. Les clochetons des contre-forts, rehaussés d'arcades ogivales, ont leur sommet occupé par un fleuron ou une statuette ; ils sont quelquefois remplacés par des aiguilles garnies de crosses végétales, et dont les bases sont octogones ou carrées.

Balustrade.
(Cathédrale d'Amiens.)

Contre-fort d'Amiens.

Balustrades. — Les arcades deviennent plus rares, et les découpures rayonnantes plus fréquentes. Ce sont d'ordinaire des quatre-feuilles qui se dessinent dans les ouvertures d'un treillis réticulaire.

14*

PORTES. — Le principal tore des archivoltes se cisèle parfois en guirlandes de feuillage. Les frontons sont plus aigus qu'au XIIIe siècle, toujours hérissés de nombreux crochets, et souvent découpés en moulures à jour. Vers la fin du XIVe siècle, on voit apparaître, dans le fronton des portails, des compartiments flamboyants, mais pas encore aussi contournés qu'au XVe siècle (portail occidental de Meaux).

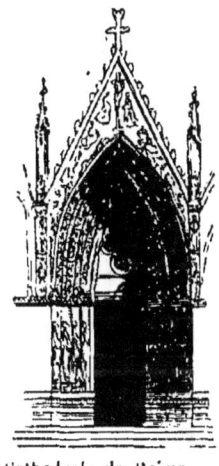

Cathédrale de Reims.

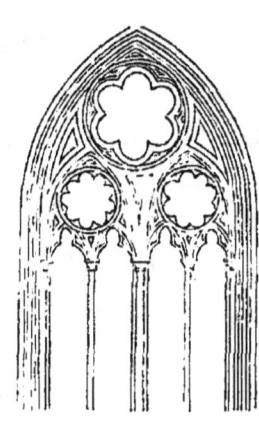

Fenêtre rayonnante.

FENÊTRES. — C'est là le véritable triomphe du style rayonnant. L'arc en tiers-point élargit la baie de la fenêtre, qui occupe alors tout l'espace compris entre les piliers. Les fenêtres gagnent en largeur et en magnificence ce qu'elles perdent en élancement. Les ogives cessent de se géminer. Trois, quatre, cinq ou six meneaux divisent la fenêtre, dans sa longueur, jusqu'au champ de la grande ogive, qui se meuble de ramifications conservant toujours le cercle pour courbe génératrice. A l'extérieur, elles se couronnent de frontons aigus, dont les rampants sont hérissés de crosses végétales. Dans quelques provinces, dit M. Shmit, se manifeste alors le style anglais, dit *perpendiculaire*, qui dessine ses longs meneaux verticaux et ses réseaux rectilignes dans la baie de la fenêtre, ou trapéziforme, ou singulièrement allongée, et divisée alors horizontalement en

deux ou trois parties par autant d'arcatures superposées(1).

Roses. — Elles se ramifient de plus en plus, et présentent les mêmes dessins qu'on voit aux fenêtres. Quelquefois

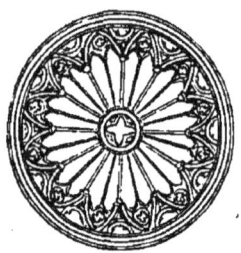
Cathédrale de Strasbourg.

les rayons se dédoublent en chemin pour s'épanouir en courbes entrelacées. Certaines roses se trouvent inscrites dans une immense fenêtre (cathédrale de Metz).

Tours. — Elles sont plus ornementées, munies de ba-

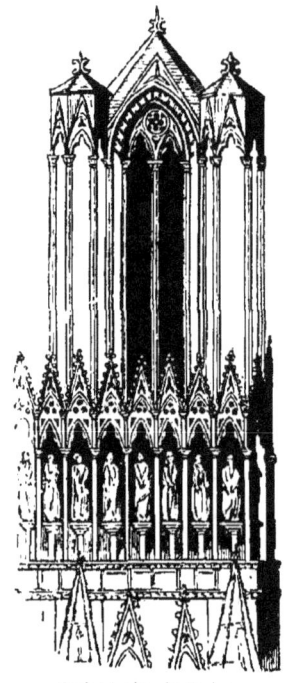
Cathédrale de Reims.

lustrades et surmontées d'une flèche découpée à jour, en

(1) *Manuel de l'Architecte des monuments religieux.*

ornements rayonnants, et dont les angles sont décorés de crosses végétales. On voit plus fréquemment des flèches en charpente revêtues d'ardoises ou de feuilles de plomb, et dont jadis les arêtes et les fleurons étaient quelquefois dorés. Les contre-forts des quatre angles se prolongent en pyramides ou en clochetons arrondis. En Picardie, les colonnes disparaissent, dès le xive siècle, des baies ogivales, et sont remplacées par des larmiers ou abat-son qui les divisent horizontalement. Les tours étaient quelquefois munies de créneaux et de machicoulis, surtout dans les villages, en sorte que, au premier signal d'alarme, les habitants se réfugiaient dans l'église, où ils trouvaient un poste de défense.

Colonnes — Les colonnettes groupées s'amincissent. Les principaux fûts commencent à prendre une espèce d'arête sur leur face, qui présage le règne des filets prismatiques. Les socles, en même nombre que les colonnettes groupées, sont très-élevés et décorés de moulures vigoureuses. Les plinthes se renflent par le bas, et le tore supérieur de la base commence à s'éloigner du gros tore. Les

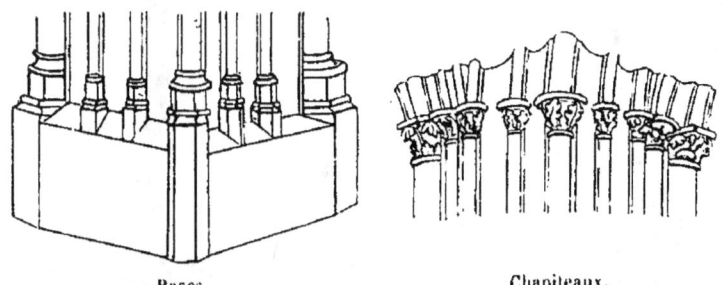

Bases. Chapiteaux.

chapiteaux infundibuliformes des colonnettes ne se dessinent plus d'une manière aussi nette; ils s'engagent souvent avec celui du pilier central; d'autres fois, au lieu de se ranger, comme au xiiie siècle, sur la même ligne horizontale, ils se placent à des hauteurs inégales. Les crochets disparaissent et font place aux feuilles de vigne, de figuier, aux rameaux de chêne, de lierre, etc. On voit sou-

vent deux rangées de bouquets ou de feuilles frisées qui sont superposés.

Arcades et galeries. — La courbure des arcades est moins aiguë. L'arc en tiers-points, qui caractérise le xiv^e siècle, est celui dont les centres sont pris au tiers opposé de la corde. Les galeries, qui généralement étaient obscures pendant le xiii^e siècle (exceptions aux cathédrales d'Amiens et Beauvais), furent éclairées par des fenêtres.

Voûtes. — Les voûtes se parent de plus nombreuses ciselures. Les nervures deviennent plus légères et moins arrondies.

Ornements. — Ils sont à peu près les mêmes qu'au xiii^e siècle, sauf les violettes, qui disparaissent : mais leur exécution diffère un peu ; il y a plus de fini dans les dé-

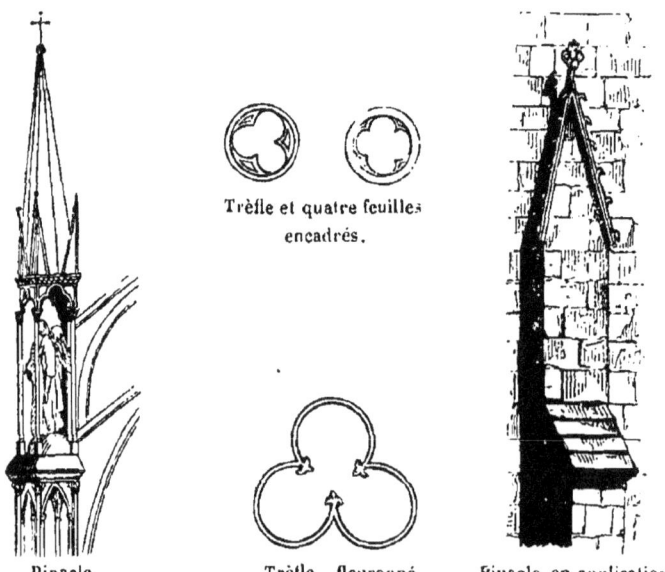

Pinacle. — Trèfle et quatre feuilles encadrés. — Trèfle fleuronné. — Pinacle en application.

tails ; les moulures sont plus sèches et plus maigres. Les trèfles et les quatre-feuilles ont des tores peu saillants, et sont ornés de feuilles trilobées à leurs angles rentrants. Souvent les premiers sont inscrits dans un triangle ou un quadrilatère curviligne convexe, et les seconds, dans un cercle et même dans un carré (bords du Rhin) ; quelques-

uns sont gravés en creux. Les feuilles ont leurs lobes lancéolés, plus souvent qu'au xiiie siècle, mais pas aussi généralement qu'au xve. Les rosaces ont un nombre indéterminé de festons, qui souvent sont trilobés et ornés à leur extrémité d'expansions végétales. Les crochets, plus serrés et plus épanouis, se tournent vers le ciel au lieu de rester tournés vers la terre, comme au xiiie siècle. Les arcades simulées sont couronnées de frontons dont le tympan est garni de trilobes. Des frontons exhaussent également les dais ou couvre-chefs, qui s'allongent et se chargent de ciselures. Ils offrent, comme au siècle précédent, la forme d'un édicule à galbe en pendentif, sculpté dans un bloc de pierre. On en voit aussi de plus simples qui figurent de petites voûtes à nervures surmontées d'une espèce de chapiteau prismatique, dont les faces sont décorées d'ogives et de trèfles. Les aiguilles des pinacles sont garnies de crochets. Vers la fin du xive siècle, on voit apparaître, sur quelques points, les feuilles de chou, de chardon, de chicorée, et, en général, les formes frisées qui doivent caractériser le xve siècle.

Églises du xive siècle. — Le xive siècle éleva beaucoup de forteresses et d'hôtels de ville, mais fort peu d'églises, à cause de nos guerres continuelles avec l'Angleterre. Parmi les églises qui appartiennent en grande partie au style rayonnant, nous citerons les cathédrales de Metz, Perpignan, Clermond-Ferrand, Viviers, Carcassonne, Meaux ; Saint-Urbain, à Troye ; Saint-Ouen, à Rouen ; Saint-Nizier, à Lyon ; Saint-Pierre, à Caen ; Saint-Jacques, à Dieppe et à Compiègne ; l'abbaye de Saint Bertin, à Saint-Omer ; le cloître de Saint-Jean-des-Vignes, à Soissons ; les Dominicains, à Avignon ; les églises de Tarascon (Bouches-du-Rhône), Varzy (Nièvre), Saint-Martin-aux-Bois (Oise) ; les nefs des cathédrales de Toul, Auxerre, Bayonne ; le chœur de Carentan et de Saint-Etienne de Caen ; les tours des cathédrales de Reims et de Strasbourg, etc.

Article 8.

Style flamboyant.

(De 1400 à 1500.)

Dates historiques. — Nos guerres avec les Anglais et les Bourguignons entraînent la destruction de beaucoup d'églises et arrêtent la construction de celles qui étaient commencées. Un esprit général d'innovation caractérise la politique, la philosophie, les sciences et les arts. La frivolité, la dissolution des mœurs, le rationalisme naissant, affaiblissent la foi religieuse dans les masses. La prise de Constantinople, en 1453, répand en Occident beaucoup de littérateurs et d'artistes grecs qui réveillent dans les esprits le goût de l'antiquité. Telles furent les différentes causes qui, dès le xve siècle, entraînèrent la décadence de l'architecture gothique, et préparèrent le triomphe du style de la Renaissance, vers le milieu du xvie siècle.

Caractères généraux. — Le manque de simplicité et de gravité, l'abandon des signes symboliques, les abus du caprice, l'afféterie de certains ornements, l'emploi des lignes contournées, l'élégance et la profusion des décorations, l'exubérance des foliations, la science des détails, le fini du travail, caractérisent l'architecture des xve et xvie siècles. On lui donne le nom de *flamboyante*, à cause des lignes courbes qui, par leur disposition, imitent la forme des *flammes*. Beaucoup d'arcades ont une forme presque mauresque, en ce sens que les deux lignes se relèvent subitement à leur point de jonction : c'est ce qu'on appelle *arc en flèche ou en accolade* ; ce caractère se retrouve également dans les portes, les fenêtres, les rosaces, les trèfles et d'autres ornements. Les voûtes perdent de leur légèreté et se surchargent d'ornements. Les colonnettes

dégénèrent en baguettes prismatiques. Les surfaces lisses des murs et des tours disparaissent sous les décorations à forme aiguë. Le houx, le chardon, le chou frisé, et d'autres plantes vulgaires, remplacent la noble végétation des âges précédents.

Plan. — Les églises sont en général moins longues et moins hautes. La nef transversale se rétrécit à l'extrémité de chaque croisillon. Le chœur se prolonge quelquefois jusqu'à la nef majeure, au détriment des transsepts. Il est généralement de forme polygonale, et parfois entouré de clôtures sculptées. Dans certaines petites églises rurales on ne voit qu'un seul bas-côté terminé par une abside carrée.

Appareil. — On continue d'employer le grand et le moyen appareil. Quelques églises sont construites en briques, avec des chaînes de pierre. Le silex, le grès, les galets, etc., furent également employés. Les soubassements des murailles sont ordinairement en grès.

Contre-forts. — Ils sont décorés de panneaux à dessins flamboyants, et surmontés de clochetons octogones ou de pinacles hérissés de choux frisés. Ils font souvent face aux angles des murs ce qui était extrêmement rare dans les siècles antérieurs. L'intrados des arcs-boutants est tantôt lisse et tantôt décoré de contre-arcatures découpées à jour.

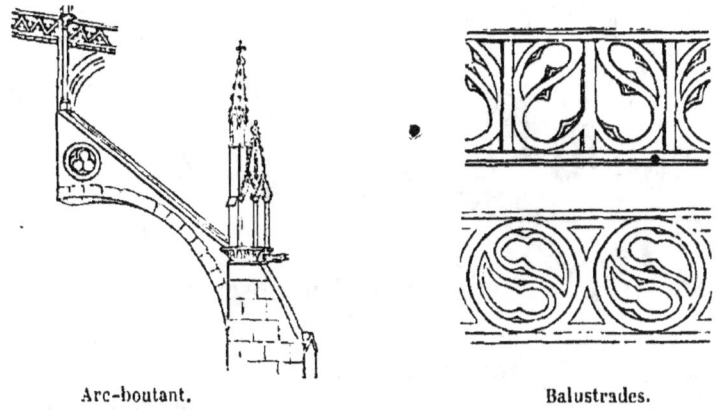

Arc-boutant. Balustrades.

Corniches. — Elles sont figurées par de simples mou-

ARCHITECTURE RELIGIEUSE

lures, surmontées d'une balustrade, dont les ornements sont analogues à ceux des fenêtres. Ce sont des combinaisons de lignes contournées formées par des nervures prismatiques. Au xvie siècle, elles imitent la forme des feuilles de fougère. Une profonde gorge se creuse souvent au soubassement et se tapisse de rinceaux de feuillages frisés.

Portes. — Leur arcade est tantôt en ogive équilatérale, tantôt en accolade, tantôt en anse de panier ; elle est quelquefois inscrite dans un encadrement carré Elle se couronne de frontons en forme d'accolade, dont les angles sont hérissés de feuilles grimpantes. Ces portes, dont le tympan est riche en sculptures, sont entourées de moulures prismatiques et de moulures creuses, garnies de rubans, de torsades, de feuilles, etc. ; leurs pilastres, divisés en plusieurs panneaux, sont surmontés de gracieux pinacles.

Fenêtres. — Les fenêtres flamboyantes du xve siècle sont en ogive, en accolade ou en anse de panier. Les colonnettes sont bannies des bases et remplacées par des meneaux prismatiques, en nombre indéterminé, qui forment une série d'arcatures flamboyantes, supportant des

roses, ou s'épanouissant en ornements qui figurent des flammes droites ou renversées, des cœurs, des fleurs de lis, des étoiles, etc. Au XVI^e siècle, outre les fenêtres en accolade, on en voit de cintrées qui sont divisées en deux compartiments, également cintrés. En général, les fenêtres du style flamboyant, moins élevées et plus larges encore qu'au XIV^e siècle, sont encadrées dans des moulures garnies d'animaux et de feuillages frisés. Leur base repose sur une corniche en larmier. Sur les bords du Rhin, on trouve, au XV^e siècle, l'alliance des lignes rayonnantes avec les lignes contournées. Nous mentionnerons également, comme un fait exceptionnel, les meneaux verticaux coupés par des meneaux horizontaux, et figurant une espèce de grillage (église de Calais).

Roses. — Les roses du XV^e siècle sont fort remarquables. Leur vaste champ favorisait heureusement l'épanouissement du système flamboyant. Le centre est occupé par un

oculus dont les moulures sont extrêmement soignées. Des roses flamboyantes ont été ajoutées à cette époque à des monuments d'un style plus ancien.

Tours. — Les tours sont quadrangulaires, séparées en plusieurs étages par des galeries, garnies d'abat-jour et flanquées de contre-forts dont la face principale est décorée de niches, de clochetons, d'arcades simulées, etc. ; les faces sont parfois sillonnées de moulures verticales ou de cannelures qui caractérisent le style que les Anglais nom-

ment *perpendiculaire* (Saint-Vulfranc d'Abbeville). Les tours sont souvent terminées par une pyramide en charpente couverte d'ardoises, ou par un toit cunéiforme; d'autres sont dépourvues de couronnement. On construisit encore quelques belles flèches pendant cette période. Celle de la cathédrale de Beauvais, qui s'écroula en 1572, était

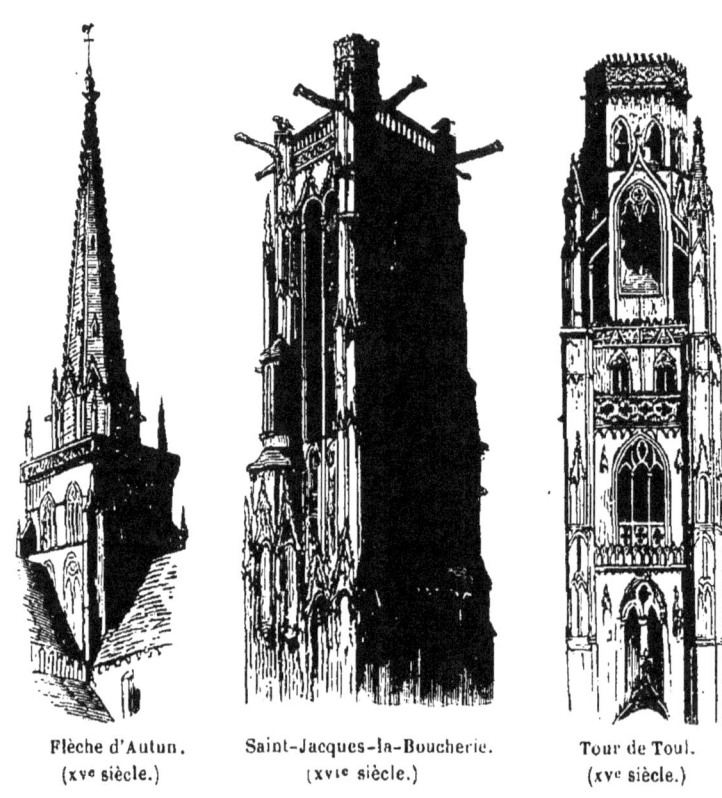

Flèche d'Autun. (xv^e siècle.) — Saint-Jacques-la-Boucherie. (xvi^e siècle.) — Tour de Toul. (xv^e siècle.)

une des plus belles productions du XVIe siècle. A cette même époque, on voit, surtout dans le Centre et le Midi de la France, des tours qui se terminent par une coupole hémisphérique surbaissée. Dans le Sud-est, les clochers ont un aspect fort pittoresque, dû au mélange des tuiles jaunes et dorées avec les tuiles vernissées de noir et de brun.

Colonnes. — Les piliers sont formés de plusieurs fûts qui se pénètrent les uns les autres, ou bien de nervures prismatiques qui s'élancent jusqu'à la voûte. Les bases de

ces piliers sont carrées, sans moulures saillantes. Au xv⁰ siècle, les chapiteaux sont très-courts et ornés de guirlandes de feuillage profondément découpées. Au xvi⁰, ils sont plats, sans corbeille, et parfois ornés de figures grotesques. Mais le plus ordinairement les chapiteaux sont entièrement supprimés; les moulures prismatiques, verticales ou en spirale, qui remplacent les colonnettes, vont,

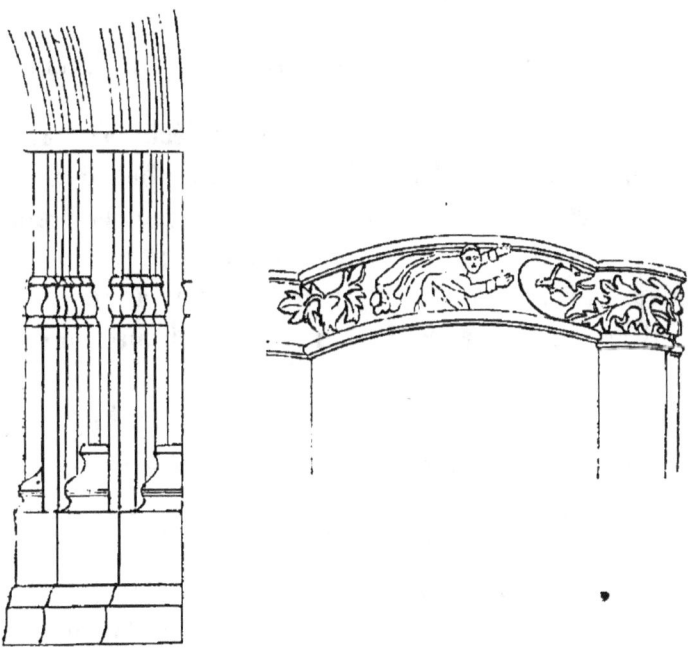

Filets prismatiques du xvi⁰ siècle. Chapiteau du xvi⁰ siècle.

sans aucune interruption, aboutir aux clefs de voûte. C'est dans le Sud-est et le Midi de la France que l'emploi de la colonne persiste le plus longtemps.

ARCADES. — Sept espèces d'arcades furent en usage pendant cette période : 1° l'arc équilatéral du siècle précédent; 2° l'arc aplati : c'est un arc à quatre centres déterminés par un carré abaissé de la corde de l'arc, dont les côtés sont égaux au tiers de cette corde; 3° l'arc *Tudor*, d'origine anglaise, n'en diffère que par un plus grand aplatissement. Il apparaît quelquefois sous le règne de Louis XII :

mais il est plus commun en Belgique qu'en France. 4° L'arc en anse de panier est la section d'une ellipse dont

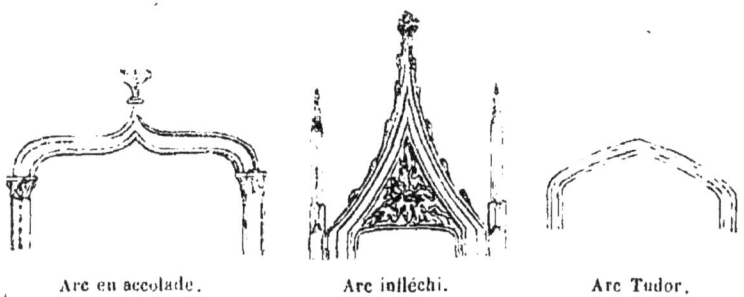

Arc en accolade. Arc infléchi. Arc Tudor.

le grand axe est horizontal. 5° L'arc infléchi est formé de deux talons qui sont tangents par leur sommet. 6° L'arc en accolade est le même que le précédent, mais beaucoup plus surbaissé. 7° L'arc en doucine a sa partie inférieure convexe (à l'intrados), et sa partie supérieure concave. L'intrados des arcades est fréquemment décoré de contre-arcatures tréflées.

GALERIES. — Les galeries, obscures dans les petites églises, transparentes dans les grandes, sont formées, au XVe siècle, de meneaux contournés en flammes, et au XVIe, d'arcades cintrées, sans compartiments.

VOUTES. — Au commencement du XVe siècle, les voûtes ne diffèrent guère de celles du XIVe que par la forme prismatique des moulures, dont la coupe est pyriforme. Les tores se rattachent les uns aux autres par des cavets et des scoties. A la fin du XVe siècle et surtout au XVIe, les nervures multiplient leurs combinaisons et forment un élégant réseau, habilement ciselé. Les nervures diagonales sont quelquefois ornées de festons et de contre-arcatures découpées à jour. L'intersection des arcs est décorée de clefs pendantes, de rosaces, d'écussons, de caissons, de médaillons, de personnages sculptés, etc. On voit des pendentifs d'un admirable travail, qui ont jusqu'à deux ou trois mètres de saillie. Ces riches sculptures étaient souvent colo-

riées ainsi que les arceaux. On construisait également, à cette époque, des voûtes de bois, en berceau ou en arête.

ORNEMENTS. — La forme anguleuse domine dans les moulures. Les feuilles grasses, les feuilles d'acanthe, etc., disparaissent pour faire place aux feuilles de vigne, de

Quatre feuilles.

Festons trilobés.

chou, de houx, de chardon, etc. Au commencement du

Chardons.

Choux frisés.

XVI° siècle, les crosses végétales rappellent celles du XIII° siècle : mais elles ont des feuilles contournées et frisées. Les trèfles et les quatre feuilles ont toujours des lobes pointus.

Les murailles sont souvent décorées de plusieurs étages d'arcades trilobées, à compartiments égaux, remplis de nervures flamboyantes. On leur donne le nom de *panneaux* à cause de leur ressemblance avec les panneaux des boiseries. Les arcades simulées sont surmontées d'un fronton pyramidal, couronné d'un bouquet de feuilles frisées. Les pinacles appliqués, qui sont très-fréquents, ont le même couronnement; leurs angles sont hérissés de choux frisés.

En général, les dais ont la forme d'une voûte d'arête taillée sous une espèce de chapiteau polygone, surmonté

d'un grand pinacle ou d'un clocheton à jour. Les dais du

Dais et console (xvᵉ siècle).

xvıᵉ siècle, d'un travail tout à fait filigranatique, offrent souvent des groupes de figurines de la plus grande délicatesse.

xvıᵉ siècle. — Nous n'avons point suivi l'exemple de plusieurs archéologues qui divisent en deux époques le règne du style flamboyant. Les nuances qui différencient le style de la première moitié du xvıᵉ siècle et celui du xvᵉ ne nous ont point paru assez tranchées pour justifier cette distinction. Nous nous bornerons à dire qu'on peut reconnaître les églises du xvıᵉ siècle à la fréquence des pendentifs, des écussons, des armoiries, des festons, des entrelacs et des rinceaux; à l'exclusion beaucoup plus générale des colonnes et des chapiteaux, remplacés par de simples filets; aux ramifications compliquées des arceaux; aux balustrades en feuilles de fougère; aux fenêtres cintrées; aux portes en accolade; aux arcades cintrées des galeries, etc. Les églises du milieu du xvıᵉ siècle commencent à offrir le mélange des formes flamboyantes avec les formes de la Renaissance : nous en parlerons dans l'article suivant.

Église Saint-Riquier (Somme). — Cette église date de l'an 1487. La nef et l'unique tour de la façade principale sont de l'an 1511. « Cette tour est haute de quarante-huit mètres soixante-dix centimètres. On y voit, disposée avec

art, une suite de figures et d'ornements distribués avec une heureuse symétrie, et séparés par de belles parties lisses qui en font ressortir la richesse avec avantage. C'est une broderie d'un riche dessin, fruit d'une imagination féconde, et qui produit l'effet le plus ravissant. Cette tour est accompagnée de deux grands contre-forts, dont les différentes retraites sont décorées, dans leur partie inférieure, de statues du plus beau style, portées sur des culs-de-lampe et surmontées de très-jolis dais ciselés et découpés à jour (1). « Le portail central, ajoute M. E. Woillez, ne le cède pas en magnificence à la tour; ses arceaux, d'où pendent des broderies trilobées imitant des trèfles ou des rubans contournés en cœur, sont couverts de rinceaux délicats et encadrent un tympan sculpté, où l'on a représenté en bas-relief la généalogie de Jésus-Christ. Des groupes y rappellent aussi les principaux traits de la vie de saint Riquier et de saint Angilbert. Enfin, les parties latérales de ce portail sont décorées des statues des rois Louis XII et François Ier, en riches costumes, et de plusieurs évêques et abbés célèbres. L'extérieur de ce temple est remarquable par l'harmonie des parties principales avec la façade dont nous venons de parler. Deux étages garnis de galeries, avec balustrades à jour, délicatement travaillées, en divisent la hauteur; et deux rangs de contre-forts, ornés de colonnettes et de pyramides d'un travail délicat, achèvent de donner à tout le monument un aspect aérien et plein d'élégance. L'intérieur de l'église n'est pas moins intéressant à étudier que l'extérieur. La décoration en est simple, l'ensemble sévère, les proportions bien combinées. On cite, comme une particularité de cette église, que la nef principale a précisément en largeur la moitié de la hauteur de la grande voûte, et que les ailes latérales ont juste en largeur la moitié de celle de la nef principale, ce qui forme un triangle équilatéral :

(1) *Description de l'église de Saint-Riquier*, par M. Gilbert.

mais cette disposition symbolique est caractéristique d'un grand nombre de combinaisons architectoniques du Moyen âge, à toutes les époques. On admire particulièrement, dans la grande nef, la hardiesse de la voûte, ses arcades avec chapiteaux (particularité fort remarquable au xvi° siècle). et surmontées de tribunes ornées de balustrades flamboyantes On remarque encore, dans la nef transversale, les deux grands portiques, dont l'arcature est ornée de festons tréflés à jour, d'un ensemble aussi élégant que gracieux (1). »

AUTRES EXEMPLES. — xv° siècle. Cathédrales de Limoges, d'Albi et de Moulins; Saint-Séverin, Saint-Méry et Saint-Gervais, à Paris; Saint-Vincent, à Rouen; Saint-Martial et les Célestins, à Avignon; la Collégiale de Saint-Quentin; Notre-Dame de Saint-Lô; Saint-Vulfranc, à Abbeville; Notre-Dame-de-l'Epine, près de Châlons-sur-Marne; les églises de Rue et de Roye (Somme); de Thann (Haut-Rhin); de Villefranche (Rhône), etc.

xvi° siècle. Les transsepts des cathédrales de Beauvais et d'Evreux; le portail de la cathédrale de Rouen; Notre-Dame de Brou (Ain); Saint-Maclou, à Rouen; Saint-Antoine, à Compiègne; Sainte-Catherine, à Honfleur; églises de Caudebec, Lillebonne, Arques (Seine-Inférieure), de Granville (Manche), de Tilloloy et Conty (Somme), de Maignelay et Marissel (Oise), etc.

ARTICLE 9.

Renaissance.

CONSIDÉRATIONS GÉNÉRALES. — L'affaiblissement de l'es-

(1) *Études archéologiques sur les monuments religieux de Picardie.*

prit religieux; la dissolution des écoles de franc-maçonnerie; la sécularisation de l'art; le goût du style italien que les seigneurs français puisèrent à Naples et à Milan, dans les guerres d'Italie, sous Charles VIII et Louis XII; la migration, en France, des artistes italiens protégés par François Ier; l'influence des architectes français qui étaient allés étudier dans la Péninsule; l'exhumation des ouvrages des poëtes grecs et latins et des manuscrits de Vitruve; la découverte des chefs-d'œuvre de la statuaire antique, qui enflamma l'admiration du xvie siècle pour l'antiquité païenne; l'esprit de réforme et d'innovation qui, à cette époque, travaillait tous les esprits : voilà quelles furent les principales causes qui amenèrent, d'abord en France, puis en Angleterre et en Allemagne, le règne de la Renaissance. Deux éléments apparaissent dans cette architecture : le génie de l'antique avec la pureté de ses lignes, l'élégance de ses proportions, la gracieuse correction de ses ornements; et l'élément national libre, mobile et capricieux comme la littérature du xvie siècle. L'art ne tombe point dans la froideur d'une stérile imitation; mais il s'empreint de sensualisme et oublie son antique symbolisme et ses sublimes aspirations. C'est l'image fidèle d'une époque tout à la fois élégante, désordonnée et irréligieuse, où dominait l'individualisme. L'architecture reste encore digne de la France : mais elle n'est plus digne du Catholicisme. On construisit, à cette époque, beaucoup de châteaux et de palais, mais peu d'églises. Avant de revenir aux types consacrés par l'art antique, l'architecture passa par une époque de transition, où le style de la période précédente s'allia au style italien. La Renaissance ne se produisit que fort tard, dans certaines provinces, et surtout dans celles où l'art ogival avait inspiré le plus de chefs-d'œuvre. Ainsi, tandis que Paris élevait le portail latéral de Saint-Eustache, Beauvais construisait, en 1560, la magnifique flèche gothique de sa cathédrale, pour lutter de hardiesse avec la coupole de Saint-Pierre de

Rome, et comme pour protester solennellement contre l'invasion d'un style étranger. Les formes du style flamboyant se sont conservées, en Picardie, jusqu'au xvii^e siècle.

CARACTÈRES ARCHITECTONIQUES. — Ce n'est guère que dans les châteaux et les palais, comme nous le verrons plus tard, que la Renaissance a déployé sa puissance d'imagination et sa fécondité d'ornementation. Les églises de cette époque, de dimension étroite, sont en général en forme de croix latine, avec un chevet semi-circulaire. Un fronton triangulaire ou arrondi surmonte leur façade. Les contreforts sont remplacés par des consoles renversées ou par des pilastres. Les fenêtres sont cintrées et presque toujours sans

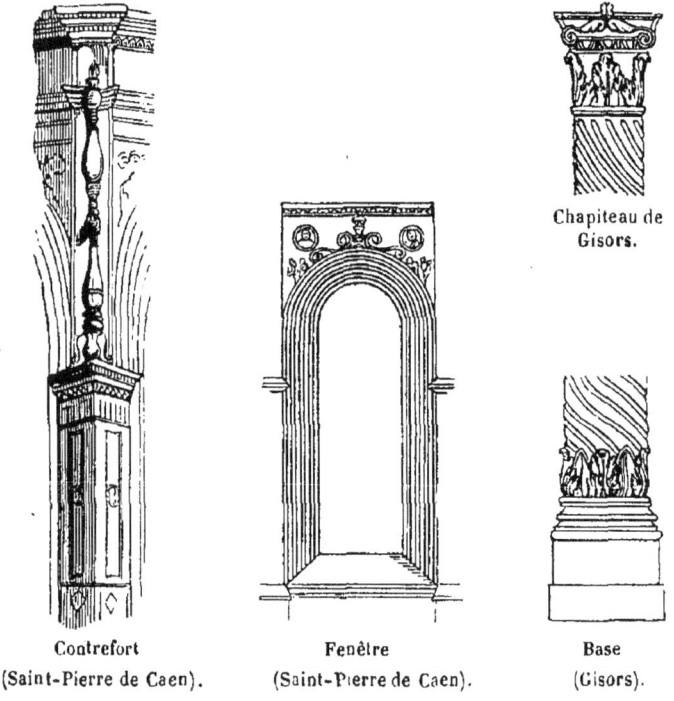

Contrefort (Saint-Pierre de Caen). Fenêtre (Saint-Pierre de Caen). Chapiteau de Gisors. Base (Gisors).

compartiment. Les roses disparaissent complétement. Dans les premiers temps de la Renaissance, on trouve encore quelques fenêtres et quelques portes en ogive. Les tours, plus souvent hémisphériques que carrées, s'étagent en

plusieurs ordres et se terminent par une coupole ou une aiguille en charpente.

L'entablement reparaît avec ses trois parties distinctes : l'architrave, la frise et la corniche. Des rapports assez exacts de dimension s'établissent entre le piédestal, le fût et le chapiteau. Le chapiteau affecte la forme conique ou corinthienne, quand il ne se décore point d'ornements de fantaisie. Le fût s'orne de cannelures et de rudentures. Dans quelques monuments, les nervures continuent à remplacer les colonnes. L'arche semi-circulaire se marie d'abord à l'ogive, pour régner seule ensuite. Les voûtes cintrées sont ordinairement surbaissées et ornées de culs-de-lampe, de clefs extrêmement saillantes et de caissons élégamment ciselés ; les voûtes sont parfois remplacées par de simples plafonds. La coupole circulaire, dont le Moyen âge n'avait point su tirer parti, devient un des plus importants éléments

Cartouche.

Dais. Arabesques.

de l'architecture de la Renaissance. Les coupoles sont en forme de calotte ou de tiare, curvilignes, ovoïdes ou aiguës. Elles sont quelquefois surmontées d'une petite lanterne et même d'une flèche. Leur intrados est orné de fresques, de caissons ou de bas-reliefs. Les principaux orne-

ments employés pendant cette période furent les dentelles, les festons, les fleurons, les guirlandes, les torsades,

Médaillon.

les arabesques, les fleurs, les fruits, les entrelacs arrondis, les écussons, les génies, les figures emblématiques, les surfaces vermiculées, les médaillons représentant des personnages célèbres, etc.

Règne de Louis XII (1498-1515). — Les arcs en anse de panier, le mélange de la brique et de la pierre, l'union des ornements gothiques avec les ornements nouveaux, l'emblème du porc-épic et de l'hermine de Bretagne, sont les signes caractéristiques de l'architecture du règne de Louis XII. Le tombeau du cardinal d'Amboise, à Rouen, date de cette époque.

François Ier (1515-1547). — Trois styles différents continuèrent à rester en présence sous le règne de ce prince : le style gothique, le style italien, et le style mixte qui participait tout à la fois de la Renaissance et du Gothique. Le tombeau que François Ier fit élever à Louis XII dans l'église Saint-Denis est entièrement conçu dans le style de la Renaissance, sans aucun mélange : on l'attribue à Jean Juste. La chapelle Saint-Saturnin est la seule partie du château de Fontainebleau qui conserve quelques caractères de l'architecture gothique ; l'ogive cependant n'y apparaît nulle part.

Henri II (1549-1559). — Il n'y a guère que les tombeaux et les chapelles de châteaux qu'on construisit dans le style

pur de la Renaissance. Celle du château d'Anet (Eure) offre un grand luxe de sculptures et d'incrustations ; chaque caisson de la voûte représente une tête d'ange. La chapelle du château d'Ecouen conserve le style ogival, ce qui nous prouve que les artistes de la Renaissance comprirent quelquefois eux-mêmes que le nouveau style avait un caractère trop profane pour les édifices religieux.

De Charles IX à Louis XIV. — On ne fit jusqu'à Louis XIV que des tentatives partielles et incomplètes pour assimiler le style des églises à celui des constructions civiles. La plus remarquable eut lieu à Paris, pour l'église Saint-Eustache, qui appartient cependant à l'ancien style par son plan et ses proportions. On ne peut citer de cette école que des adjonctions plus ou moins importantes, telles que le portail de Saint-Michel, à Dijon; le transsept de Sainte-Clotilde, aux Andelys; l'abside de Saint-Pierre, à Caen ; quelques portions des églises de Gisors, Aumale, Epernay, etc. L'abandon définitif du style gothique n'eut lieu qu'au xvii^e siècle, où le besoin d'unité fit adopter par l'architecture religieuse les transformations de l'architecture civile. La Renaissance resta toujours impuissante pour donner un caractère religieux à ses églises; ce fut, selon l'expression de M. de Montalembert, *la dépravation du sens chrétien.*

Les premières constructions religieuses de quelque importance, en style de la Renaissance, furent des imitations des églises italiennes. Telle est l'église des Carmes, où, pour la première fois, en France, on remarque l'apparition d'un dôme (1). Le remarquable portail de Saint-Gervais, à Paris, fut élevé en 1616, par Jacques Debrosse. L'église

(1) L'ancien monastère des Carmes, d'une physionomie toute italienne, est actuellement occupé par la congrégation des Dominicains et par l'école normale ecclésiastique.

Saint-Paul, terminée en 1641, est un modèle du style riche

Saint-Paul-Saint-Louis.

et un peu maniéré, que les jésuites importèrent de Rome dans presque toute l'Europe catholique.

Louis XIV et Louis XV. — Louis XIV, encore enfant, posa la première pierre de l'église du Val-de-Grâce, dont le plan est dû à François Mansard. L'église des Invalides et celle de la Sorbonne sont également surmontées d'un magnifique dôme, qui leur donne un aspect vraiment grandiose.

Article 10.

Synchronisme des styles.

Les caractères que nous venons d'assigner à l'architecture religieuse des différents siècles du Moyen âge se sont surtout produits dans une zone artistique qui comprendrait le nord de la France, la Picardie, la Normandie, le Maine, la Touraine, l'Orléanais, le pays Chartrain, l'Ile de France et la Champagne. Nous avons déjà eu occasion de faire remarquer que, dans d'autres parties de la France, ces mêmes caractères n'apparaissent point à la même époque. L'est, et surtout le midi de la France, sont en retard de plus d'un siècle pour l'adoption du système ogival. Il faut donc modifier chronologiquement, pour ces contrées, les classifications architecturales que nous avons émises. Il faut remarquer, en outre, que même dans les provinces où règne simultanément un style uniforme, on trouve, dans l'or-

nementation, des nuances caractéristiques qui sont dues à des circonstances locales ou à des influences étrangères qu'il est souvent difficile d'apprécier. Nous ne pouvons donner ici que quelques courtes indications sur ces caractères topiques, en renvoyant aux ouvrages spéciaux qui concernent l'histoire provinciale de l'art.

PICARDIE. — XI^e siècle. Richesse d'ornementation; détails variés empruntés à l'Orient ; apparition de l'ogive sur quelques points. — XII^e siècle. Abandon des chapiteaux historiés ; rareté des statues. Les rapports de la Picardie avec les bords du Rhin introduisent chez nous quelques dispositions d'origine allemande (transsepts circulaires de Soissons et Noyon; plan en forme de croix de Lorraine, à Saint-Quentin). C'est en Picardie que le style ogival nous paraît avoir pris son premier développement ; il apparaît bientôt après dans l'Ile de France, la Champagne, la Lorraine, l'Orléanais, etc. Nous sommes également en avance, sur les autres provinces, pour le style rayonnant. — XV^e siècle. Quelques exemples du style perpendiculaire. — XVI^e siècle. Le style gothique persévère chez nous plus longtemps qu'ailleurs. L'érection de la flèche de la cathédrale de Beauvais fut la dernière protestation de la France contre les envahissements de la Renaissance (1).

NORMANDIE. — XI^e siècle. Chapiteaux barbares; moulures géométriques; maçonnerie en feuilles de fougère; les bas-côtés s'arrêtent brusquement à la courbure de l'abside ; le grand mouvement de la renaissance de l'art, après l'an 1000, paraît s'être surtout manifesté en Nor-

(1) Cf. *Études archéologiques sur les monuments religieux de la Picardie,* par M. Emmanuel Woillez. — *Archéologie des monuments religieux du Beauvoisis,* par M. le docteur Eugène Woillez. — *Églises, châteaux et beffrois de Picardie,* par MM. Dussevel, Goze, etc. — *Statistiques,* de M. Graves. — *Mémoires de la Société des antiquaires de Picardie.*

mandie. — XII^e siècle. Tours carrées, couronnées de hautes pyramides ; les angles saillants qui séparent les colonnes sont ornementés ; infériorité artistique par rapport au Midi ; l'influence byzantine y est beaucoup moins sensible que sur les bords du Rhin et dans les provinces situées entre la Loire et la Méditerranée. — XIII^e siècle. La Normandie est riche en églises de cette époque : mais elle en a peu du XIV^e siècle (1).

POITOU, ANJOU, TOURAINE. — Epoque romane. Supériorité des façades ; solidité des voûtes, dont quelques-unes sont à coupoles ; tour principale au centre de l'édifice ; beaucoup de figures humaines dans les bas-reliefs ; l'influence des matériaux donne à la sculpture une plus grande délicatesse ; enroulements, guirlandes, arabesques ; élégance et profusion des ornements (2).

AUVERGNE. — X^e siècle. D'après M. A. Mallay, les caractères romano-byzantins se seraient manifestés en Auvergne, dès le X^e siècle. — XI^e siècle. Voussoirs qui présentent l'aspect d'angles saillants et rentrants ; quelquefois la face du pilier qui regarde la nef ne présente pas de colonnes engagées ; collatéraux étroits ; incrustations en laves de couleur ; moulures et bases de colonne imitées de l'antique. — XII^e siècle. Triphorium à arcades multilobées ; portails et archivoltes lisses ; rareté des bas-reliefs et des statues ; tours peu élevées ; contre-forts rares ; pas de colonnes en faisceau ; absence de zigzags et de frettes canne-

(1) Cf. *Cours d'antiquités monumentales*, par M. de Caumont. — *Calvados monumental*, par MM. Mancel et Thorigny. — *Statistique monumentale du Calvados*, par M. de Caumont. — *Mémoires de la Société des antiquaires de Normandie*. — Pugin, *Specimens of the architectural antiquities of Normandy*.

(2) Cf. *Statistique monumentale de la Touraine*, par M. Clarey-Martineau. — *Antiquités du Poitou*, par M. Thiollet. — *Mémoires des Sociétés archéologiques de la Touraine et de l'Ouest*. — *Notes d'un voyage dans l'Ouest*, par M. P. Mérimée.

lées ; marqueteries en pierres de couleur. — XIIIe siècle. Résistance à l'introduction du système ogival. Les monuments du même âge présentent une grande uniformité de style (1).

Bords du Rhin. — XIIe siècle. Les contre-forts ne sont que de simples pilastres peu épais, s'élevant jusqu'à la corniche du toit : on leur donne le nom de *bandes lombardes* ; portail occidental remplacé par une abside ; tours nombreuses avec frontons triangulaires ; arcatures prodiguées au couronnement ; fréquence des corbeilles godronnées et cubiques. — XIIIe siècle. Style de transition, qui, dans le Nord et le Centre, caractérise le XIIe siècle. — XIVe siècle. Style rayonnant, comme dans les autres provinces ; quatre feuilles encadrées dans un carré ; fenêtres d'une élévation démesurée, quelquefois sans meneaux ; beaucoup d'ouvertures aux tours. « Les bords du Rhin, dit M. Peyré, virent s'établir, au XIVe, comme au XVe siècle, un mode de décoration qui consistait à placer sur deux plans différents et parallèles les moulures des façades : le plan extérieur formant comme une claire-voie au travers de laquelle s'apercevaient les moulures du plan intérieur. Cette disposition se perpétua jusqu'aux derniers temps de l'ère ogivale (2). » — XVe siècle. Magnifique développement du style flamboyant, s'alliant quelquefois aux formes rayonnantes ; hardiesse des tours ; sobriété dans l'emploi des découpures fenestrales et des choux frisés ; lignes plus anguleuses, et moulures moins flexibles que dans le Nord-Ouest (3).

(1) *Églises romanes du Puy-de-Dôme*, par M. Mallay. — *L'Auvergne au moyen Age*, par MM. Branche et Thibaud.— *L'ancienne Auvergne et le Velay*, par M. A. Michel. — *Notes d'un voyage en Auvergne*, par M. P. Mérimée.

(2) *Manuel d'architecture religieuse.*

(3) *Chefs-d'œuvre de l'architecture romane des bords du Rhin,*

Lyonnais, Bourgogne, Bourbonnais. — XIe siècle. Beaucoup de détails purement romains; ornementation châtiée; imitation du type basilical.— XIIe siècle. Pilastres cannelés; contre-forts en bandes lombardes, sans retraite en larmier ; élégance du galbe; régularité du plan ; correction des détails; pas d'ogives.— XIIIe siècle. Règne du style romano-byzantin. Le style ogival à lancettes est presque inconnu dans ces contrées ; on voit même beaucoup d'églises sans aucune importation de l'ogive septentrionale. — Au XIVe siècle, la province Burgundo-Lyonnaise se mit, sans presque aucune transition, en harmonie avec le Nord, en adoptant le style rayonnant; elle conserva pourtant toujours quelques réminiscences byzantines dans le plan et l'ornementation ; clochers carrés, à cône obtus, analogues aux campanilles romaines, et placés ordinairement au centre de la croix. Les voûtes sont ogivales : mais la porte majeure est quelquefois encore cintrée. Les chapelles latérales des nefs ne paraissent qu'au XVe siècle, où règne le même style qu'à l'Ouest et au Nord, avec quelques réminiscences accidentelles du caractère romano-byzantin (1).

Guienne et Gascogne. — XIIe siècle. Elégance des formes sculpturales; pas de losanges, de tores rompus, de méandres, etc. ; lignes arrondies et gracieuses ; abside triangulaire des chapelles, dont l'intérieur est pourtant circulaire ; reproduction des formes antiques ; fidélité au plein cintre. — XIIIe siècle. Caractères de notre style de transition. « L'ogive, dit M. Renouvier, produit dans les édifices du Midi l'effet d'un élément étranger et bizarre ; elle ne se marie

par Geier et Gorz. — *Antiquités de l'Alsace*, par M. de Golbéry. — *Cathédrale de Strasbourg*, par M. Schweighæuser.— *Monuments d'architecture sur les bords du Rhin*, par M. Boisserée.

(1) *Manuel d'archéologie Burgundo-Lyonnaise*, par M. J. Bard. — *L'ancien Bourbonnais*, par M. Allier.— *Le Nivernais*, par M. Morellet. — *Monographie de l'église de Brou*, par MM. Didron et Dupasquier.

pas avec les autres parties de l'édifice; elle y vient en corps, pour ainsi dire, et non en esprit. L'arc plein cintre est devenu aigu, sans que ses proportions aient été changées. Il n'est ni plus étroit ni plus élevé ; et la pointe qui le termine est souvent si peu prononcée, qu'il faut un œil attentif pour l'apercevoir. Du reste, l'architecture est restée la même. Les colonnes sont courtes et rares; les chapiteaux, carrés, historiés, à feuilles grasses ou à enroulements; les ornements, imités de l'antique ou barbares ; les façades sont toujours percées de larges portes cintrées ou d'une ogive à peine sentie, surmontée d'un fronton à peine plus exhaussé que les frontons antiques. Les tours sont rares et massives. Ce climat, qui se rapproche déjà de celui de l'Italie et n'exige pas des toits aigus, résiste tant qu'il peut à l'élancement ogival, et ses monuments conservent longtemps les traces nombreuses de l'art romain, auquel ils durent leur naissance. » Les églises du xive et du xve siècle ont à peu près lesmêmes caractères architectoniques que dans le Centre et dans le Nord, mais avec moins de perfection (1).

Languedoc, Provence et Dauphiné. — xie siècle. Piliers carrés, ayant un pilastre imité de l'antique sur chaque face. —xiie siècle. Contre-forts en *bande lombarde;* corniches soutenues sur de véritables consoles, comme dans l'ordre corinthien; appareil d'ornementation formé de marbres polychromes; perfection de la sculpture; des figures naturelles ou fantastiques, en bosse, accompagnent les rinceaux et les feuillages. — xiiie siècle. Style romano-byzantin; l'ogive s'acclimate difficilement ; les réflexions précitées de M. J.

(1) *Types de l'architecture religieuse dans la Gironde*, par M. Léo Drouyn. — *Notes d'un voyage dans le midi de la France*, par M. P. Mérimée. — *Voyage dans les départements du midi de la France*, par Millin. — *Rapports de la Commission des monuments historiques de la Gironde*.

Renouvier s'appliquent au Languedoc, à la Provence et au Dauphiné, comme à toutes les provinces du Midi (1).

BIBLIOGRAPHIE.

BATISSIER (le docteur). Histoire de l'art monumental. 1845, in-4.

BERTY (Adolphe). Dictionnaire de l'architecture du Moyen âge. 1845, in-8.

BLOXAM. The principles of gothic architecture. London, 1856, in-8.

BOURASSÉ (l'abbé). Les cathédrales de France; in-8.

BOURASSÉ (l'abbé). Archéologie chrétienne. 1847, in-8.

BRITTON. Dictionary of the architecture of the middle ages. London, 1838, in-8.

BUZONIÈRE (de). Histoire architecturale d'Orléans; 2 vol. in-8.

CARTER (J.). Specimens of gothic architecture. London, 1824.

CAUMONT (de). Cours d'antiquités monumentales. 1831, t. IV, in-8.

CHAPUY et JOLIMONT. Cathédrales françaises. 1823, 2 vol. in-fol.

DALY (César). Revue générale de l'architecture.

DIDRON. Annales archéologiques.

DIDRON et LASSUS. Monographie de la cathédrale de Chartres.

GAILHABAUD. L'architecture du v^e au xvi^e siècle, et les arts qui en dépendent; in-4 (en voie de publication).

GODARD (l'abbé). Cours d'archéologie sacrée. 1851, in-8.

GUILHERMY (de). Monographie de l'église de Saint-Denis; in-18.

LABORDE (A. de). Monuments de la France classés chronologiquement. 1816, 2 vol. in-folio.

LE HERICHER. Avranchin monumental; 2 vol. in-8.

LENOIR (Albert). Statistique monumentale de Paris.

LENDSAY (lord). Histoire de l'art chrétien; 4 vol. in-8.

MÉRIMÉE. Essai sur l'architecture religieuse. 1839, in-18.

(1) *Monuments du Bas-Languedoc*, par M. J. Renouvier. — *Voyage archéologique dans le Tarn-et-Garonne*, par M. Dumége. — *Statistique de la Drôme*, par M. Delacroix. — *Mémoires de la Société des antiquaires du midi de la France.*

242 MOYEN AGE ET RENAISSANCE.

Michon. Statistique monumentale de la Charente; in-4.
Millin. Monuments français. 1790, 5 vol. in-4.
Moret. Le moyen âge pittoresque. 180 pl. in-fol.
Oudin (l'abbé). Manuel d'archéologie. 1845, in-8.
Parker. Glossary of architecture; 5 vol. in-8.
Petigny (de). Histoire archéologique du Vendômois.
Pugin. Specimens of gothic architecture. London, 1821, 2 vol. in-4.
Pugin. The true principles of pointed or christian architecture. London, 1841, in-4.
Ramée (D.). Manuel de l'histoire générale de l'architecture. 1843, 2 vol. in-12.
Taylor et Nodier. Voyages pittoresques et romantiques dans l'ancienne France; in-folio.
Vitet (Ludovic). Monographie de la cathédrale de Noyon; in-4. (Dessins de M. D. Ramée.)
Vitet (Ludovic). Études sur les beaux-arts. 1850, in-12.
Willemin. Monuments français inédits. 1839, 2 vol. in-fol.
Winkles. French cathedrals. 1837, in-4.

Art (l') et l'archéologie en Province; 12 vol. in-4.
Bulletin monumental.
Congrès archéologiques de la Société française pour la conservation des monuments.
Instructions du Comité des arts et monuments. 1840, in-4.

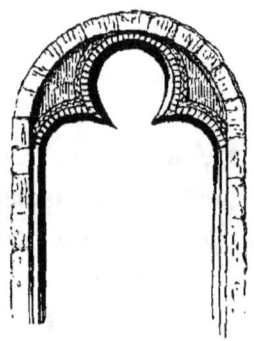

Arc trilobé.

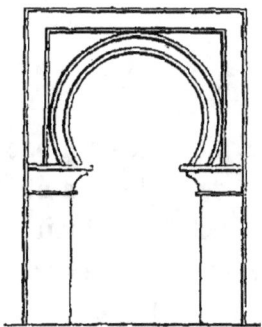

Arc mauresque.

CHAPITRE II.

AMEUBLEMENT DES ÉGLISES.

Nous traiterons successivement, dans ce chapitre : 1º du pavage ; 2º des portes ; 3º des ambons, jubés et clôtures de chœur ; 4º des stalles et des buffets d'orgues ; 5º des fonts baptismaux et des bénitiers ; 6º des siéges épiscopaux, des chaires, des confessionnaux, des dais, des bannières et des lutrins ; 7º des autels ; 8º des ciboires, des tabernacles, des retables et des crédences ; 9º des vases sacrés ; 10º des châsses et reliquaires ; 11º des croix, des paix, des chandeliers, des encensoirs, des diptyques et des crosses ; 12º des cloches ; 13º des vêtements sacerdotaux.

Article 1er.

Pavage des églises.

Le plus ancien mode de recouvrement, pour le sol intérieur des églises, a été la mosaïque et la parqueterie. Le chœur et le sanctuaire étaient toujours pavés avec plus de luxe que la nef. Dans les églises peu importantes, on employait de larges dalles en pierre. Ce n'est guère qu'au xie siècle qu'on adopta l'usage des carrelages en terre cuite émaillée ou sans couverte. Tantôt ce sont des pavés noirs

et blancs, qui, par leur réunion, forment des dessins variés ; tantôt ce sont des pavés, ordinairement à fond rouge, dont les dessins jaunes, bruns ou vert foncé figurent des losanges, des rosaces, des arabesques, des feuillages, des oiseaux, des animaux et des personnages réels ou fantastiques. Les plus curieux que nous ayons rencontrés sont ceux de l'église d'Orbay, dans la Haute-Marne.

Au xii° siècle, époque de la décadence des mosaïques, les pavés en terre cuite furent parfois remplacés, dans le Nord de la France, par des dalles gravées ou sculptées, dont les dessins en relief peu saillants se détachaient sur un fond rempli par un ciment de couleur, et figuraient des arabes-

Carreau de Jumièges (xii° siècle).

ques et des sujets religieux ou profanes. Outre ces grandes pierres d'un mètre quarante-cinq centimètres de côté, il y avait de petites dalles d'entourage ou de remplissage de 28 centimètres, qui représentaient les objets les plus divers. « Sur celles de la cathédrale de Saint-Omer, dit M. L. Deschamps-des-Pas, on voit des rosaces variées à l'infini, des animaux fantastiques ou chimériques, dans les positions les plus contraintes et les plus forcées, des chimères, des sirènes, des oiseaux fabuleux, quelquefois des sujets allégoriques. On y voit des centaures, des griffons,

des singes mangeant des pommes, des ânes jouant de la harpe, d'autres animaux jouant de la vielle, des lions, des ours, des éléphants, des chevaux, des oiseaux monstrueux, des aigles à queue de serpent, des sangliers mangeant des glands, des oiseaux montés sur des quadrupèdes, des coqs à buste d'homme ; puis, des hommes montés sur des licornes marines, dont ils tiennent la queue fourchue et recourbée dans la main, tandis que de l'autre ils prennent la corne de l'animal, pour la porter dans la bouche; des hommes ou des singes à tête de perroquet avec des oreilles de quadrupède, tenant un serpent fabuleux entre leurs jambes ; des dromadaires à tête humaine, de la bouche desquels sortent des fleurs idéales ; des oiseaux adossés et enlacés de la tête et du cou; puis, des éléphants chargés d'une tour ; des hommes et des animaux fantastiques entrelacés ; des bustes radiés du soleil, terminés en queue de poisson recourbée sur elle-même ; un ange ailé et nimbé, etc. On voit, par cette description sommaire, quels caprices pouvait enfanter l'imagination des artistes du Moyen âge. Ce n'est, au reste, que la répétition des peintures des monuments et de la sculpture de cette époque qu'on retrouve si abondamment sur les portails de nos églises du xiie siècle. D'autres petites dalles ont des sujets moins hétérogènes : ce sont des personnages en prière ; une tête à trois visages, qui pourrait être le symbole d'une trinité quelconque ; un calice, une clef. Plusieurs dalles sont triangulaires et servaient à compléter une composition en carré, lorsqu'elle était formée de pierres posées diagonalement (1). » Au xiie siècle, les carrés, les losanges, qui, par leur réunion, formaient un grand dessin symétrique, étaient presque tous autant de pierres émaillées séparées ; tandis qu'au xiiie siècle on économisa la main-d'œuvre, en simulant plusieurs carrés sur un même carreau de

(1) *Annales archéologiques*, t. XI, 2e livraison.

douze à vingt centimètres. Du xiv⁰ au xv⁰ siècle, on continua d'employer des carreaux peints en couleurs vitrifia-

Carrelages de la chapelle abbatiale de Breteuil (xv⁰ siècle).

bles ou vernissées : mais le mode le plus généralement adopté fut celui du dallage en pierres, sans couleurs ni gravures, tantôt sans aucune régularité, tantôt à appareil symétrique. L'usage des pierres tumulaires placées en dallage a fait disparaître un grand nombre de pavages émaillés. Une destruction non moins regrettable est celle des labyrinthes. C'étaient des compartiments de pavés

Labyrinthe de Saint-Quentin.

noirs, bleus ou jaunes, formés de plates-bandes rectilignes ou courbes, figurant des détours compliqués au milieu de

la grande nef des églises ; celui de la collégiale de Saint-Quentin est octogonal. Quelques antiquaires n'y voient qu'un jeu de patience des artistes ; d'autres les considèrent comme un chemin de pèlerinage que les pénitents accomplissaient à genoux ; d'autres enfin y voient l'emblème du temple de Jérusalem ou de la Jérusalem céleste. Ce n'est que dans les temps modernes que, par un oubli des convenances les plus saintes, on a figuré l'image de la croix sur le pavé qu'on foule aux pieds (1).

Article 2.

Portes d'église.

Jusqu'au xi^e siècle, les portes d'église ont été construites dans un goût dérivé du style de l'architecture romaine; les moulures en étaient correctes et assez ornées. Comme elles étaient en bois, il n'y en a guère qui aient pu résister à l'action destructive du temps. Celles de Saint-Pierre de Cologne, qui sont en bronze, paraissent être du x^e siècle, et rappellent celles des temples romains. Les caractères généraux des portes des xi^e, xii^e et $xiii^e$ siècles sont une grande simplicité de goût et l'absence d'ornements et de sculptures. Toute leur ornementation consiste en des ferrures plus ou moins compliquées, dans la disposition symétrique des clous, dans l'emploi des caissons appliqués et de baguettes à moulures qui partagent les vantaux en longues bandes verticales ou horizontales. Au xiv^e siècle, on commence à voir figurer des panneaux extrêmement simples : mais ce n'est qu'à partir du xv^e siècle que la sculpture s'empare de la boiserie des portes, et cou-

(1) V. les articles de MM. Didron, Bazin et Deschamps dans les tomes X et XI des *Annales archéologiques*, et la *Description du pavé de la cathédrale de Saint-Omer*, par M. Emm. Woillez.

vre les vantaux de dessins symétriques et, plus tard, de

Notre-Dame de Paris.

bas-reliefs et de statuettes. La Renaissance y a figuré des arabesques, des rinceaux, des médaillons, et quelquefois certains détails fort peu religieux Les plus remarquables portes sont celles de la cathédrale de Beauvais et de Saint-Maclou de Rouen, attribuées toutes deux au ciseau de Jean Goujon ; celles de Saint-Sauveur, à Caen ; de Maignelay et de Gisors, dans le département de l'Oise (1).

Article 3.

Ambons, jubés et clôtures de chœur.

Ambons. — On donne le nom d'*ambons* aux tribunes isolées qui, dans les églises primitives, étaient destinées à la lecture des leçons de l'office, de l'épître, de l'évangile, et aux diverses communications que le prêtre faisait aux fidèles. On réserve le nom de *jubé* aux constructions élevées entre la nef et le chœur, et accompagnées ou non de deux ambons. L'ambon est une tribune isolée, tandis que le jubé est une tribune continue qui occupe toute la largeur du chœur. Le jubé est ainsi nommé parce que le lecteur,

(1) V. un travail de M. Danjou, sur ce sujet, dans le tome VI des *Mémoires de la Société des antiquaires de Picardie*.

avant de commencer, demandait la bénédiction par cette formule consacrée : *Jube, Domine, benedicere.* Les ambons,

Ambon de Saint-Clément, à Rome.

construits en pierre ou en bois, étaient peu élevés, mais plus larges que nos chaires. Leur usage paraît avoir cessé vers le Xe siècle.

Jubés. — On ne connaît point de jubés antérieurs au XVe siècle. Les plus remarquables sont ceux de la cathédrale d'Albi; de Saint-Étienne-du-Mont, à Paris; de la Madeleine, à Troyes; des églises de Brou (Ain) et du

Sainte-Madeleine, à Troyes, 1506.

Folgoat (Finistère). Presque tous les jubés ont été démolis à partir du XVIIe siècle et remplacés par des grilles. Quel que soit le mérite de leur exécution, ce sont toujours de véritables hors-d'œuvre qui nuisent au développement des lignes architectoniques, et qui dérobent aux yeux des fidèles l'auguste pompe des cérémonies.

Clôtures de chœur. — Jusqu'au XIIIe siècle, le chœur n'était entouré que d'une simple clôture massive ou en

balustres, à hauteur d'appui. La multiplicité des fondations d'offices, qui obligeait le clergé à rester longtemps dans le chœur, donna naissance à ces hautes clôtures destinées à garantir du froid, et qu'on enrichit plus tard de peintures et de sculptures. Les clôtures les plus dignes d'étude sont celles des cathédrales d'Albi, d'Amiens et de Paris (1).

Article 4.

Stalles et buffets d'orgues.

STALLES. — L'usage des stalles remonte au XIIe siècle, époque où les places des prêtres et des moines furent disposées le long du chœur, au lieu de l'être, comme antérieurement, derrière l'autel. Dans les grandes églises, les stalles comprennent la miséricorde, l'appui, la par-

Miséricorde.
(Cathédrale de Rouen, XVe siècle.)

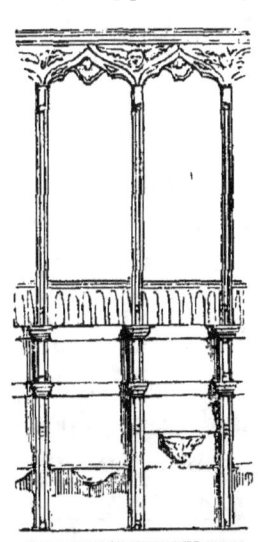

Stalle de Saint-Benoît-sur-Loire.

close, l'accoudoir, le haut dossier et le dais. 1$_o$ La miséri-

(1) V. la *Dissertation* de J. B. Thiers sur les *autels, jubés et clôtures de chœur*. Paris, 1688, in-12.

corde ou patience est une sellette mobile qui peut servir également de siége, quand on est assis ou debout, et dont la partie inférieure est souvent sculptée ; 2° l'appui est la partie antérieure de la stalle disposée en prie-Dieu ; 3° la parclose est la séparation d'une stalle d'avec une autre stalle ; 4₀ l'accoudoir est le bras de la parclose sur lequel on peut s'accouder ; 5° le haut dossier est le lambris, plus ou moins haut, contre lequel s'appuient les stalles ; 6° le dais en est le couronnement. Les figures des miséricordes et des accoudoirs, les dessins courants des dossiers, les clochetons et les pendentifs des dais font parfois, des stalles, de véritables chefs-d'œuvre. Il ne nous en reste point d'antérieures au xiiie siècle. Les plus remarquables sont celles des cathédrales d'Amiens, de Rouen, de Poitiers ; des églises de Brou (Ain), Mortain (Manche), Saint-Martin-aux-Bois (Oise), et de l'abbaye de la Chaise-Dieu (1).

BUFFETS D'ORGUES. — On prétend que les orgues étaient connues, en France, bien antérieurement à l'envoi de celui que Constantin Copronyme donna à Pepin le Bref, et qui fut placé, en 757, à Saint-Corneille de Compiègne. Quoi qu'il en soit, il est certain que l'orgue eut d'abord une destination toute profane, et qu'on fut longtemps à l'admettre dans l'église, où nulle place d'ailleurs n'était préparée pour le recevoir. Ce n'est qu'au xve siècle que les buffets d'orgues furent construits dans les grandes églises, et souvent au détriment des harmonies architecturales. C'est de cette époque que datent les magnifiques buffets des cathédrales de Strasbourg et d'Autun.

(1) V. *Les Stalles de la cathédrale d'Amiens,* par MM. Jourdain et Duval, 1844, in-8. — La *Description des stalles de Rouen,* par H. Langlois. — *Les Stalles de Mortain,* par M. de la Sicotière.

Article 5.

Fonts baptismaux et bénitiers.

Fonts. — On baptisa d'abord par immersion ; ce mode s'est conservé dans quelques églises, et notamment à Strasbourg, jusqu'au xve siècle. Le baptême par infusion, qui n'était qu'exceptionnel dans les premiers âges de l'Eglise, devint le plus habituel, vers le xiiie siècle ; mais à cette époque même et aux deux siècles suivants, il y avait immersion pour la partie inférieure du corps et infusion pour la partie supérieure : c'est-à-dire qu'on versait de l'eau sur la tête de l'enfant qui était plongé jusqu'au ventre dans l'eau de la cuve baptismale. Jusqu'au xie siècle, on ne conférait ordinairement le baptême qu'à certains jours de fête ; jusqu'au xiiie, ce droit fut réservé à l'évêque. Pendant les six premiers siècles, le baptême était administré dans de pe-

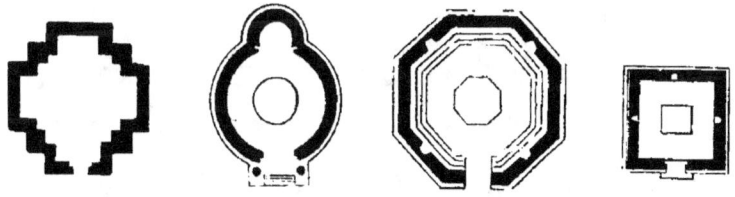

Plans de baptistères.

tits édifices situés au midi des cathédrales et nommés baptistères; ils étaient ordinairement consacrés à saint Jean-Baptiste, et affectaient la forme des temples ronds des Romains. Nous donnons plus loin le dessin de ceux de Poitiers et de Lanleff (Côtes-du-Nord), qui sont antérieurs au viiie siècle.

Les cuves baptismales, destinées à contenir l'eau bénite pour le baptême, sont en pierre, en marbre, en cuivre, en fonte ou en plomb ; elles varièrent de forme et d'ornemen-

tation, suivant les siècles. On ne connaît point, en France,

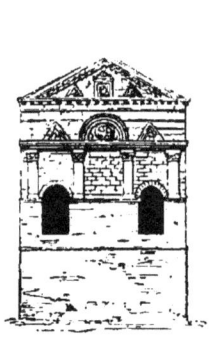
Temple de Saint-Jean, à Poitiers.

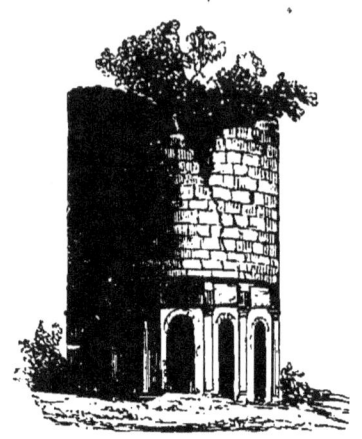
Baptistère de Lanleff.

de fonts antérieurs au xi͏ͤ siècle ; ces derniers affectent la forme de cuves cylindriques avec ou sans colonnes can-

Fonts latins.

Fonts romans de la crypte de Chartres.

tonnées, ou bien d'une cuve supportée soit par un seul fût cylindrique, soit par un fût principal, accompagné de quatre colonnettes supportant les angles de la cuve. Quelques fonts sont de vastes réservoirs de forme carrée, rectangulaire ou octogone. Beaucoup de cuves sont entièrement couvertes de moulures et de personnages sculptés. Les fonts du xii͏ͤ siècle ont les mêmes formes : c'est probablement à cette époque qu'il faut faire remonter certains fonts en granit de la Bretagne, qui sont formés d'une grande coupe hémisphérique supportée par quatre cariatides. Les fonts du xiii͏ͤ siècle ne font que subir quelques modifications d'ornementation, inspirées par l'adoption du style ogival. Les

fonts pédiculés, au lieu d'être toujours quadrangulaires, sont quelquefois octogones. Au xiv⁰ siècle, cette forme devient de plus en plus commune, tandis que les cuves cylindri-

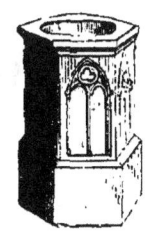

West-Deeping (xiii⁰ siècle). Caudebec (xvi⁰ siècle). Jumiéges (xiv⁰ siècle).

ques deviennent de plus en plus rares ; le pédicule est également octogone et repose sur une base à huit pans. Les panneaux sont quelquefois ornés d'arcades simulées, et les angles sont garnis de petits contre-forts. Aux xv et xvi⁰ siècles, la forme octogone domine presque exclusivement, en France, comme en Angleterre; l'intérieur des cuves est quelquefois divisé en deux compartiments. C'est du xvii⁰ siècle que date le style moderne des fonts, composés d'une coupe ovale et d'un pédicule quadrangulaire ou cylindrique. Au xviii⁰ siècle, on remplaça par de simples trappes en bois les gracieux couvercles en pyramide du Moyen âge. Nous citerons parmi les fonts baptismaux les plus curieux ceux des cathédrales d'Amiens, Strasbourg, Chartres; des églises de Saint-Généroux (Deux-Sèvres), Epauboug et Saint-Just (Oise), Airaines et Montdidier (Somme), et ceux des musées de Rouen et de Boulogne-sur-mer.

Bénitiers. — Il y avait autrefois, devant la porte et à l'extérieur des églises, des fontaines où les fidèles, dans une

intention symbolique, se lavaient le visage et les mains. Telle est l'origine des bénitiers du Moyen âge, qui ne diffèrent des fonts baptismaux que par leur petite dimension.

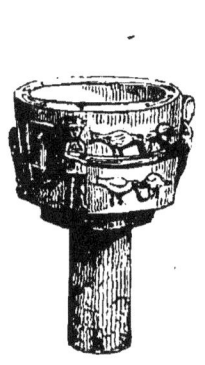
Bénitier roman, à Saint-Aventin, près Bagnères-de-Luchon.

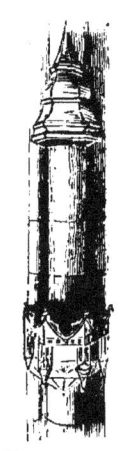
Villeneuve-le-Roi. (xiiie siècle.)

Jusqu'au xiie siècle, ce furent de petites cuves supportées par une colonnette ou un petit pilier; ils étaient ordinairement placés en dehors de l'église ou sous le porche. Plus tard, on leur substitua des réservoirs appliqués contre un mur intérieur de l'église ou sur une colonne, et surmontés d'un dais. Le plus ancien bénitier conservé en France est probablement celui du musée d'Orléans, dont l'inscription grecque signifie : *Lave tes péchés, et non pas seulement ton visage.*

Article 6.

Siéges épiscopaux, chaires, confessionnaux, dais et pupitres.

Siéges épiscopaux. — Dans les basiliques, les siéges épiscopaux en bois ou en marbre ressemblaient aux chaises curules des Romains, et étaient placés derrière le chœur, sur un exhaussement. Plus tard, ils prirent la forme d'un

pliant en X qui, à partir du règne de Clotaire II, se garnit, aux montants qui se croisent, de têtes et de pieds d'animaux. Au xve siècle, ces siéges devinrent de véritables trônes, dont le couronnement majestueux était accompagné de dais, de pinacles et de pyramides élancées.

CHAIRES. — L'usage des chaires a été introduit au xiiie siècle par les ordres mendiants; antérieurement, c'était l'ambon qui en tenait lieu. Les plus anciennes chaires que l'on connaisse sont en pierre et datent du xve siècle : telles sont celles de Vitré, de Saint-Lô et de Strasbourg. Celle de Saint-Pierre d'Avignon, placée dans l'embrasure d'une fenêtre, ressemble plutôt à un balcon qu'à une tribune. Elles étaient parfois placées en dehors de l'église : le prédicateur pouvait ainsi s'adresser à une foule plus nombreuse que celle qui aurait pu tenir dans l'enceinte de l'église. Nous donnons le dessin d'une chaire en pierre du

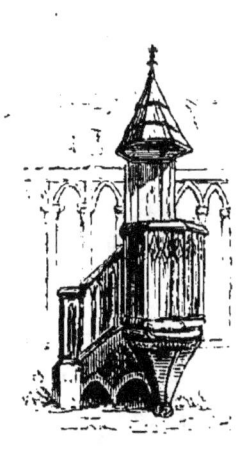

Carmes de la place Maubert, à Paris.

Bruges.

xive siècle, qui se trouvait dans l'église des Carmes de la place Maubert, à Paris, et celui de la chaire de Bruges.

CONFESSIONNAUX. — On considère comme des confessionnaux les siéges creusés dans les parois latérales des catacombes. Pour comprendre qu'ils aient pu servir à cet

usage, il faut se rappeler que, dans l'ancienne discipline, le pénitent se mettait à genoux en face du prêtre. Le concile de Milan, tenu en 1563, ordonne que le confesseur et la pénitente soient séparés par une jalousie de bois : ce décret prouve que l'usage de nos confessionnaux actuels était inconnu alors, ou du moins très-rare. Pendant tout le cours du Moyen âge, le confesseur s'asseyait sur un

Confessionnal du xviiie siècle.

Lutrin du xvie siècle.

escabeau ou sur un simple banc, et il n'était séparé par aucune cloison du pénitent agenouillé à ses côtés.

Dais. — Les anciens dais du xiiie siècle se composaient d'une pièce d'étoffe plus ou moins ajustée sur des lances ou sur un châssis brisé, susceptible de se prêter à toutes

Dais du xive siècle.

Dais du xvie siècle.

les inégalités de largeur de passage ; ils ont été remplacés,

au XVIIe siècle, par nos disgracieuses charpentes tendues de velours. C'est souvent à cause de ces lourdes machines qui ne pouvaient point, en raison de leur largeur, passer par la porte centrale, qu'on a détruit ces charmants trumeaux qui la partageaient en deux baies.

Bannières. — Les bannières qui précèdent les processions, comme un symbole du triomphe de la résurrection de Notre-Seigneur, sont un souvenir du *labarum* de Constantin, dont ils ont longtemps conservé la forme. Les étendards militaires du Moyen âge, tels que l'oriflamme (*auriflamma*) de Saint-Denys, étaient considérés comme des objets religieux, et ordinairement conservés dans les églises.

Pupitres et lutrins. — La forme la plus ordinaire des lutrins (*lectrinum*) a toujours été un aigle dont les ailes sont déployées, pour soutenir le livre d'office ; on sait que l'aigle est le symbole de l'apôtre saint Jean. Il y avait ordinairement deux pupitres, l'un pour l'évangéliaire et l'autre pour l'épistolaire. Celui des Chartreux de Dijon était une grande colonne de cuivre surmontée d'un phénix et environnée des quatre animaux d'Ezéchiel, qui avaient la destination de pupitres. Quelques-uns, en bronze ou en fer, avaient la forme de nos modernes pupitres de musique.

Article 7.

Autels.

Les premiers Chrétiens ont dû se servir préférablement d'autels en bois, à cause de la facilité du transport. Au IVe siècle, il y avait des autels en pierre, formés d'une table supportée par une ou plusieurs colonnes : dès le VIe siècle, ce fut la matière la plus universellement admise, et l'on ne consacrait avec le saint chrême que les autels

en pierre. L'autel des basiliques latines avait souvent la forme d'un sarcophage carré, en pierre, en marbre, en porphyre ou en granit ; diverses figures symboliques, tel-

Autel latin, conservé à Saint-Denis.

les que le labarum, la palme, l'A et l'Ω, étaient gravées sur la table. Il était placé au-dessus de la confession. Les Orientaux, dès les premiers siècles du Christianisme, se sont fait une loi de n'admettre qu'un seul autel dans leurs temples; mais les Chrétiens de l'Occident employèrent des autels secondaires, dès le ve siècle.

L'autel chrétien du Moyen âge a deux formes : c'est une table, ou un tombeau ; le premier est un souvenir de la table de la Cène, où Jésus Christ institua l'eucharistie; le second rappelle les tombeaux des martyrs, sur lesquels les fidèles des catacombes offrirent d'abord le saint sacrifice. Les autels en table, assez rares en Occident, sont presque tous antérieurs au xiiie siècle. A partir de cette époque, la forme du tombeau a toujours prévalu dans l'Eglise latine. Les autels cubiques des xie et xiie siècles ont des ouvertures carrées sur la face principale, pour recevoir des reliques ; ils sont parfois enrichis de mosaïques, de peintures, de sculptures, de pierres incrustées et d'inscriptions. Un des plus curieux autels romans que nous connaissions est celui de l'église de Saint-Germer (1). C'est une table rectangulaire, reposant sur neuf colonnes écourtées, dont les piédestaux sont à angles saillants; un boudin

(1) V. ma *Description historique de l'église de Saint-Germer*. Amiens, 1842, in-8.

sert de base aux fûts. Les feuilles des chapiteaux se lancéolent ou se roulent en volute. Les tailloirs, ceux du moins qui n'ont pas subi de dégradation, sont enveloppés par une plate-bande perforée. A l'extrémité du cordon de

Saint-Germer (xii^e siècle).

chaque arcade se dessine une petite feuille ou un arc en relief. Les moulures de style ogival caractérisent suffisamment les autels des xiii^e et xiv^e siècles, qui, comme nous

Saint-Germer (xiii^e siècle).

l'avons déjà dit, conservent presque toujours la forme générique des sarcophages; leur ornementation est souvent empruntée au règne végétal; la vigne et le blé y symbolisent le mystère de l'eucharistie. Aux xv^e et xvi^e siècles,

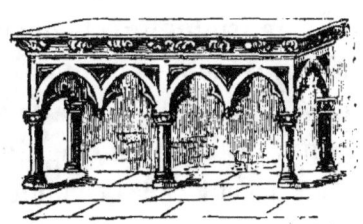

Folgoat (xv^e siècle).

les tables d'autel, au lieu d'être soutenues par des colonnettes ou des arcades détachées, n'ont souvent pour support

AMEUBLEMENT DES ÉGLISES. 261

qu'un massif de maçonnerie. A partir de la Renaissance, l'autel n'a plus été qu'un grand coffre plus ou moins allongé, en pierre, en marbre ou en bois.

Article 8.

Ciborium, tabernacles, retables et crédences.

CIBORIUM ET BALDAQUINS. — On donne le nom de *ciborium* à un petit édifice isolé, formé de quatre ou six colonnes correspondant aux angles de l'autel et portant une coupole destinée à le couvrir. On leur a donné ce nom à

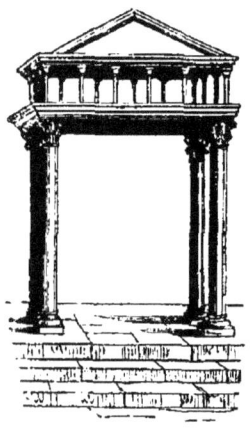
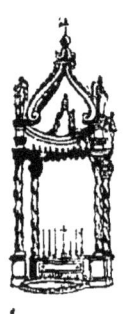

Ciborium de Saint-Clément, à Rome. Baldaquin à Saint-Pierre de Rome.

cause de leur ressemblance soit à la coupe des ciboires eucharistiques, soit à un fruit d'Egypte qui porte ce nom. L'usage des ciboriums remonte au moins au temps de Justinien : ce prince, ayant rebâti l'église de Sainte-Sophie, à Constantinople, y fit construire un magnifique ciborium dont la voûte était en argent et les colonnes en vermeil. Le Moyen âge fit un usage bien moins fréquent des ciboriums que l'époque latine. La Renaissance les remit en vogue, sous le nom de baldaquins (de l'italien *baldachino*), avec quelques différences de forme. Celui de Saint-Pierre

de Rome est le plus grand ouvrage de bronze que l'on connaisse ; ceux du Val-de-Grâce et des Invalides de Paris n'en sont que des copies assez médiocres.

Tabernacles. — Jusqu'au xv^e siècle, les espèces consacrées étaient conservés, soit au-dessus de l'autel, dans une tour ou une colombe suspendue, soit dans une armoire (*armarium* ou *conditorium*) pratiquée dans un mur, près de l'autel. On commença, au xiii^e siècle, à se servir quelquefois d'une espèce de tabernacle mobile qui consistait en un coffret de bois ou de métal, recouvert d'un pavillon de soie : mais ce n'est qu'au xv^e siècle qu'on construisit quelques tabernacles fixes en pierre, en forme de tour ou de chapelle, et analogues à ceux dont l'usage s'est complétement généralisé au xvii^e siècle. On en connaît quelques-uns qui sont remarquables par leur dimension, par la délicatesse de leurs pinacles et la richesse de leurs sculptures. Nous citerons entre autres ceux de Semur (Côte-d'Or), et d'Haguenau (Bas-Rhin).

Retables. — C'est ainsi qu'on appelle la décoration qui surmonte quelquefois les autels et principalement ceux qui sont adossés à une muraille. Il n'y eut point de retables avant le xiii^e siècle, parce qu'ils auraient caché le trône de l'évêque, qui jusqu'à cette époque resta placé au fond de l'abside. Aux xiii^e et xiv^e siècles, ils furent très-bas et ornés de petites figures sculptées. C'était quelquefois une réunion de diptyques encadrés dans des marqueteries ; on ne les plaçait sur l'autel qu'au moment du saint sacrifice. Ce n'est qu'au xv^e siècle qu'ils deviennent nombreux et qu'ils prennent de vastes proportions. Ils grandissent encore sous les règnes de Louis XI, de Charles VIII et de Louis XII et deviennent parfois des chefs-d'œuvre de fine sculpture qui représentent diverses scènes de la vie et de la mort de Notre-Seigneur. Ils sont plus ordinairement en bois, quelquefois en pierre, et même en albâtre rehaussé de dorures et de peintures. On en voit de fort beaux à la cathédrale de

Nevers, dans les églises de Saint-Malo et de Marissel (Oise), et dans les musées de Compiègne, et de Cluny, à Paris. A

Retable à volets (fin du xvᵉ siècle).

la fin du xvıᵉ siècle et surtout au suivant, les contre-retables adossés au mur des chapelles se composent d'un entablement complet, avec fronton, soutenu par des colonnes; le fond est occupé par une vaste toile peinte.

CRÉDENCES. — Dans les basiliques latines, il y avait, outre l'abside principale, deux absides collatérales correspondant aux deux contre-nefs. Celle de gauche, nommée *diaconium*, était une espèce de sacristie où s'habillait le clergé; celle de droite, *secretarium*, servait à la préparation des vases sacrés. Les crédences sont un souvenir du secretarium. Ce sont tantôt des niches pratiquées dans l'épaisseur des murailles et abritant une cuvette percée d'un trou, pour l'écoulement de l'eau qui a servi au lavabo de l'officiant; tantôt des espèces de dressoirs supportés par une console ou un cul-de-lampe, et destinés à recevoir les burettes, l'aiguière, le manuterge et les divers objets nécessaires au service divin. Très-rares à l'époque romane, elles deviennent fréquentes au xıııᵉ siècle. Les niches, ordinairement géminées, sont partagées horizontalement par une table de pierre, où l'on disposait certains vases sacrés.

Au xive siècle, on ne voit presque plus de crédences géminées ; elles sont simples, à une seule piscine et surmon-

Cul-de-lampe (Renaissance). Console de crédence (Renaissance). Piscine pédiculée (xve siècle).

tées d'un fronton triangulaire, d'une grande richesse sculpturale. Elles sont moins grandes aux deux siècles suivants, et se parent de dais évidés à jour, de consoles, de culs-de-lampe, de clochetons à crosses végétales, etc. Elles se fermaient quelquefois à clef et pouvaient servir de trésor. Les crédences ont souvent été remplacées par de simples armoires, par des coffres sculptés ou par des piscines pédiculées, semblables à celles dont nous offrons ici le dessin. Il y a de fort belles crédences à la sainte Chapelle de Paris et dans les églises de Sauvigny et de Minot (Côte-d'Or).

Article 9.

Vases sacrés.

Le trésor des églises du Moyen âge était d'une richesse dont nous ne pouvons nous faire une idée qu'en lisant les

inventaires du temps. Voici, par exemple, quels étaient, d'après M. Hurter (*Tableau des institutions*, etc., t. III), les principales richesses de la cathédrale de Mayence: « Elle possédait une si grande quantité d'étoffes de pourpre, qu'aux grandes fêtes on en tapissait la cathédrale tout entière, et encore ne les employait-on pas toutes. Les tapisseries excitaient l'admiration par l'éclat des couleurs et la beauté du travail. Beaucoup de devants d'autel étaient en étoffes d'or, et il y en avait un dans le nombre qui était évalué à cent marcs. Les habits pour la messe, les dalmatiques, les fourrures de toute espèce et de toutes couleurs étaient innombrables, et il y en avait qui étaient brochés en or et en pierres précieuses. Un ornement, dont les évêques ne se servaient qu'aux fêtes les plus solennelles, et alors seulement jusqu'à l'offertoire, était tellement chargé d'or qu'il était impossible de le plier, et il fallait être très-vigoureux pour pouvoir le porter pendant l'office. On comptait dix-huit mitres avec des ornements en or, seize anneaux pastoraux avec différentes pierres fines, deux crosses recouvertes d'argent. Tout cela était réservé pour les grandes fêtes. Ce qui servait aux cérémonies du culte, les jours ordinaires, était incalculable. L'église possédait, en outre, un cabinet d'argent doré, que l'on suspendait devant l'autel, les jours de fête solennelle, et dans lequel on plaçait, pour les exposer, les reliquaires en ivoire et en argent. Parmi les vases les plus précieux était une émeraude de la forme d'un melon qui pendait à deux chaînes d'or. On comptait, dans le trésor, dix encensoirs dorés, un en or pur; onze boîtes à encens, dont une faite d'un seul onyx, ayant la forme d'un crapaud: la tête était une topaze grosse comme la moitié d'un œuf et les yeux étaient deux rubis. Deux grues en argent, de grandeur naturelle, étaient placées aux deux côtés de l'autel, remplies de braise, et la fumée de l'encens sortait de leurs becs. Les Evangiles étaient reliés en ivoire, en argent et en or, garnis de pierres

précieuses. Quatre bassins d'argent, et autant d'aiguières de même métal, qui servaient à verser l'eau sur les mains du prêtre, représentaient des lions, des dragons, des griffons. Les grands chandeliers, ainsi que les petits, sur l'autel, étaient en argent ; deux grands et trois petits lustres de même métal et d'un travail exquis pendaient de la voûte de l'édifice. On admirait aussi la beauté du travail de dix croix en argent que l'on portait aux processions, et un christ auquel on avait employé plus de douze cents marcs d'or : deux gros rubis formaient les yeux ; il était plus grand que nature et travaillé avec tant d'art que, pour pouvoir être mieux conservé, tous les membres s'en détachaient. On comptait en outre douze calices de vermeil avec leurs patènes, trois en or pur avec leurs accessoires ; un ciboire enrichi de perles. Il y avait de plus deux calices d'or si lourds, qu'on ne s'en servait pas; le plus grand était épais de deux doigts ; il avait deux anses et était tout chargé de pierres précieuses ; sa pesanteur était telle, qu'il fallait être d'une force plus qu'ordinaire pour pouvoir le soulever de terre. » Nous ne parlerons, dans ce chapitre, que des vases sacrés, c'est-à-dire des calices, des patènes, des ciboires, des monstrances et des burettes.

Calices. — On doit distinguer quatre espèces de calices : 1° les calices ministériels avec lesquels on administrait la communion aux fidèles, sous l'espèce du vin ; 2° les calices de baptême, employés pour donner la communion aux nouveaux baptisés ; 3° les calices sacerdotaux, à l'usage du prêtre officiant ; 4° les calices d'ornement, employés à la décoration des autels : ils étaient pourvus de deux anses et avaient ordinairement des dimensions considérables. Pendant les premiers siècles du Moyen âge, on fit usage de calices de bois, de verre, de marbre, d'ivoire, de corne, de cuivre et d'étain : mais les calices d'or ou d'argent ont toujours été le plus généralement usités, surtout à partir du xie siècle. Ces calices ont quelquefois été ornés de

peintures, d'émaux, de couleurs, de pierres précieuses, d'inscriptions et de petites clochettes. Les plus anciens ont

Calice de Saint-Gozlin (x^e siècle). Calice de 1550.

la forme d'une coupe hémisphérique portée sur un pivot et sur un pied ordinairement orné de moulures; quelques-uns sont pourvus de deux anses. Aux xi^e, xii^e et xiii^e siècles, les coupes, très-évasées, sont portées sur un pied circulaire, dont le diamètre est quelquefois plus grand que celui de la coupe. Au xiv^e siècle, les coupes prennent une forme semi-ovoïde et les pieds se découpent en contre-lobes : on y voit figurer des symboles ou des faits en rapport avec le sacrifice de la messe, tels que l'immolation de l'agneau pascal, le sacrifice d'Abel, les vertus inspirées par la communion, les quatre fleuves du paradis terrestre, des grappes de raisin, des épis de blé, etc.

Patènes. — Il y avait également quatre espèces de patènes, correspondant aux quatre espèces de calices que nous avons mentionnées. Quelques-unes, pesant de vingt-sept à trente livres, dont saint Grégoire parle dans son *Pontifical*, ne pouvaient évidemment servir qu'à l'ornementation des autels. On a employé parfois des patènes d'osier, de corne, d'ivoire, de verre et de cuivre ; mais l'usage le plus général a toujours été celui des patènes d'étain dans les églises

pauvres, et celui des patènes d'or et d'argent dans les églises riches. Des peintures, des émaux, des pierres précieuses, des monogrammes, des inscriptions, des dessins en relief

Patène de Saint-Gozlin (xe siècle).

servent d'ornements aux patènes. Leur ancienne forme n'a pas été modifiée de nos jours : on aurait bien dû avoir le même respect pour l'antique coupe évasée des calices, qu'on a changée en une espèce de gobelet aussi disgracieux qu'incommode (1).

Ciboires. — Dans les trois premiers siècles de l'Église, il était assez rare que l'on conservât la sainte eucharistie dans les églises, parce qu'il était à craindre qu'elle ne devînt un objet de profanation pour les Païens ; les fidèles l'emportaient dans leur demeure et la conservaient dans des armoires ou dans de petites boîtes destinées à cet usage. Le plus ancien mode d'asservation pour l'eucharistie fut de la placer soit dans une grande boîte en forme de tour qui restait dans le *secretarium* ou sacristie, soit dans une petite armoire (*sacrarium*) creusée dans une muraille, près de l'autel et presque toujours du côté de l'évangile. Plus tard, on abandonna assez généralement ce mode de conservation, pour les ciboires suspendus au-dessus de l'autel à l'aide de petites chaînes. On leur donna souvent la forme d'une colombe, emblème de l'amour. Nous reproduisons

(1) V. la *Notice* de M. l'abbé Barraud *sur les calices et les patènes*, dans le Bulletin monumental, 1842.

ici le dessin d'une colombe du musée d'Amiens (xiie siècle), que nous avons publié dans le tome V des *Mémoires de la Société des antiquaires de Picardie*. Elle est en cuivre

Colombe du musée d'Amiens (xiie siècle).

émaillé. On a tâché d'imiter l'agencement des plumes par des écailles imbriquées, nuancées d'or, de bleu, de vert, de blanc, de jaune et de rouge. Sur le milieu du dos, entre les deux ailes, on a ménagé une ouverture peu profonde, destinée à recevoir les hosties consacrées et surmontée d'un couvercle qu'on maintient à l'aide d'un bouton tournant. Toutes les colombes n'étaient point destinées à la réserve eucharistique; on en suspendait sur les tombeaux des Saints, sur les fonts baptismaux et sur les chaires épiscopales, comme symbole du Saint-Esprit. Il y en avait qui servaient de lampes ou de reliquaires.

Dès le commencement du ive siècle, on adopta, pour les ciboires, la forme de tour, en même temps que celle de colombe. Les tours étaient quelquefois surmontées de colombes; il y en avait de très-grandes qui contenaient plusieurs vases eucharistiques : ce fut le type primitif des tabernacles. Il ne faut point les confondre avec celles qui ont pu servir de monstrances ou de châsses. Ces deux formes privilégiées du Moyen âge n'ont pourtant point été exclusives. Les custodes (*pyxis*) n'étaient parfois que des coffrets

de bois, de verre, de cristal, d'ivoire, d'albâtre ou d'argent. On conservait aussi les espèces consacrées dans des globes de cristal, dans des colonnettes de cuivre, et même dans des calices à anse. Assez ordinairement, les ciboires ou *pyxis* étaient suspendus sur l'autel principal ; cependant, dans certaines églises, on les plaçait sur un autel particulier, parce qu'on regardait comme plus conforme à l'esprit de l'Église de ne pas mettre la réserve eucharistique en présence du saint sacrement. C'est au xvi° siècle qu'on changea la forme des anciens ciboires, relégués aujourd'hui dans les cabinets d'antiquités ; ils furent alors remplacés par des coupes couvertes, renfermées dans des tabernacles. Cependant, au xviii° siècle, il y avait encore quelques colombes et quelques tours suspendues, comme le témoignent Pierre Lebrun et Claude de Vert (1).

Custode du xive siècle
(cabinet de M. Ledicte-Duflos).

Monstrance du xvie siècle
(trésor de Cologne).

MONSTRANCES OU OSTENSOIRES. — L'usage des expositions solennelles du saint sacrement et l'institution de la Fête-Dieu, par Jean XXII, donnèrent naissance aux monstrances ou ostensoires (*ostendere*), destinés à *montrer* la sainte

(1) V. mon *Mémoire liturgique sur les ciboires du moyen âge.* 1842, in-8.

hostie aux fidèles. La forme de soleil qui domine actuellement ne date que du xvie siècle. Les monstrances des deux siècles précédents consistaient en un coffret garni d'un verre sur le devant, surmonté d'une petite croix et entouré quelquefois de rayons très-pointus. Il y en avait aussi en forme d'*Agnus Dei*, de croix, de chapelles, de tours, etc. L'ostensoire de Saint-Corneille, à Compiègne, avait la forme d'une tour hexagone, taillée en cristal de roche ; il était enchâssé sur un pied d'argent ciselé, et surmonté d'un chapiteau mobile. Le plus ancien qu'on connaisse est celui du trésor de la cathédrale de Reims, qu'on attribue au xiiie siècle. Il a la forme d'un clocher à cinq pans ; ce clocher, en cuivre doré, pose sur une petite galerie à jour, soutenue par deux contre-forts à trois étages et ornée de clochetons et d'ogives. La tige est fixée sur un pied à six pans et en forme de rose. Le milieu de l'ostensoire est un tube de cristal qui se lève à volonté.

BURETTES. — On nommait primitivement *amœ* ou *amulœ* les vases contenant l'eau et le vin préparés pour le sacrifice. Le nom plus récent de *buirette* ou *burette* vient de ce qu'on

Burette du xive siècle.

faisait souvent ces coupes en bois de buis. Elles étaient

fort grandes, alors que les fidèles communiaient sous les deux espèces ; celles en argent pesaient jusqu'à huit ou dix kilogrammes. La forme usitée actuellement paraît avoir toujours dominé pour les petites burettes de verre, de cristal, d'étain et d'argent.

Article 10.

Châsses et reliquaires.

On donne souvent indistinctement ces deux noms aux vaisseaux qui contiennent des reliques de Saints : cependant celui de reliquaire s'applique plus spécialement aux tombeaux proprement dits, construits à demeure, ordinairement aux côtés ou en arrière de l'autel ; et on réserve le nom de châsse aux coffres mobiles en bois, en bronze, en argent, etc., contenant quelque relique, et qu'on place habituellement sur l'autel même. Les châsses de style byzantin sont reconnaissables au costume *Bas-Empire* des personnages, à la gravité des physionomies, à l'exagéra-

Châsse d'Ambazac (xiie siècle).

tion de la longueur, à la recherche des lignes droites, aux végétaux orientaux, à l'emploi des nimbes carrés, à l'ar-

chitecture à coupole, aux croix à branches égales, au christ en robe, etc. Les châsses des x^e, xi^e et xii^e siècles ont ordinairement la forme d'une église, dont les principales façades sont divisées par des arcades cintrées, où se trouvent les figures de Jésus-Christ, des apôtres, des martyrs, de divers personnages de l'Apocalypse, etc. Quand elles sont divisées horizontalement en deux parties, l'inférieure représente des sujets tirés de l'Eglise militante, et la supérieure est consacrée à l'Eglise triomphante. Les ornements sont imités de l'architecture du temps. Les plus grandes châsses sont celles du xii^e et du xiii siècles. Celles de cette

Bourges (xiii^e siècle).

dernière époque se distinguent non-seulement par les formes ogivales, mais aussi par le choix des sujets légendaires. A partir du xiv^e siècle, on réserva pour les grandes églises les châsses en forme de temple; les reliquaires des petites églises et des chapelles prirent la forme de statuettes, de bustes, de bras, etc.; on en voit, au xv^e siècle, en forme

de tours et de châteaux. Pour que l'on puisse juger quelle était la variété de formes et la richesse des châsses du Moyen âge, nous allons reproduire l'inventaire de celles qui se trouvaient encore, en 1770, dans l'église de Saint-Corneille, à Compiègne (1), et par cet exemple on pourra se figurer ce que devait être le trésor des églises plus importantes : « 1° Une châsse d'or massif où sont les statues des douze apôtres ; le crucifix d'or qui la surmontait était orné de chérubins en mosaïque. 2° Une croix d'or, ornée de pierreries, contenant du bois de la vraie croix. 3° Un reliquaire d'or, haut de cinquante-cinq centimètres, du temps de Charles le Chauve, dont le soubassement est soutenu par trois dragons. 4° Une statue d'argent de la Vierge, haute d'un mètre. 5° Châsse de saint Corneille, en argent doré, haute d'un mètre onze centimètres, avec les statues des

Reliquaire du xiv° siècle
(musée de Cluny).

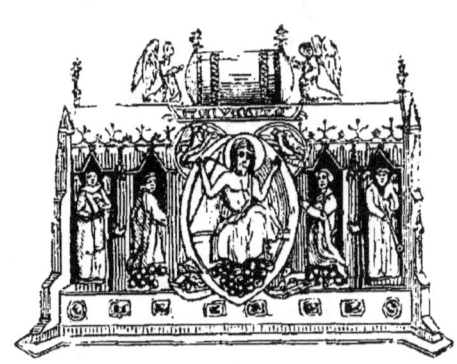

Lunébourg (xv° siècle).

douze apôtres. 6° Un reliquaire d'or couvert d'une grande agate 7° Quatre bras d'argent enrichis de pierres précieuses et de camées. 8° Une statue de la Vierge, faite d'un seul morceau d'ivoire. 9° Une vierge en or, garnie de perles. 10° Un bras de vermeil, orné d'une bordure semée

(1) D'après la *Description historique des reliques qui sont à Saint-Corneille*. Paris, 1770.

de pierreries. 11° Une chapelle en vermeil, avec trois saphirs. 12° Un cœur taillé en relief. 13° Un reliquaire en forme de miroir. 14° Deux plaques de vermeil ciselé, de figure octogone, portant plusieurs cristaux enchâssés. 15° Deux reliquaires en forme de ciboire. 16° Un clocher. 17° Un ovale de vermeil, travaillé en filigrane. 18° Un cristal en forme de lanterne. 19° Une rose de vermeil, enrichie de pierreries. 20° Une rose d'argent. 21° Une statuette de saint Benoît. 22° Trois châsses d'ébène, semées de fleurs de lis d'argent. 23° Une statue d'argent de sainte Marguerite, d'un mètre de hauteur. 24° Une image de vermeil de sainte Marie-Madeleine. 25° Une boîte en vermeil octogone, en ivoire sculpté. 26° Une église en ivoire. 27° Trois cristaux de formes diverses, garnis de pierreries. 28° Quatre temples en vermeil. » Plusieurs de ces châsses étaient d'une époque très-reculée ; quelques-unes étaient attribuées à saint Éloi. Toutes les châsses, heureusement, n'ont pas été fondues en 93 : on en conserve de très-belles dans beaucoup d'églises, et entre autres à Limoges, Tulle, Poitiers, Toulouse, Evreux, Laguenne et Chamberet (Corrèze), Ambazac (Haute-Vienne), Coudray (Oise), etc.

ARTICLE 11.

Croix, paix, lampes, chandeliers, encensoirs, diptyques et crosses.

CROIX ET CRUCIFIX. — La croix n'est que la figure de l'instrument du supplice de Notre-Seigneur, tandis que le crucifix représente Jésus-Christ sur la croix. On fit des croix dès les premiers siècles de l'Eglise : mais, par respect pour le Sauveur, on ne voulait pas le représenter dans son état d'ignominie et de nudité. Jusqu'au VIII° siècle,

notre divin Sauveur ne fut guère représenté que sous l'emblème du bon pasteur. Le concile *in Trullo*, tenu en 692, à Constantinople, ordonna d'abandonner l'allégorie dans la représentation du crucifiement. Jean VII, élu pape en 705, paraît avoir le premier consacré l'usage du crucifix dans les églises. En France, ce ne fut qu'au xe siècle qu'on commença à placer des croix et des crucifix sur l'autel; cet usage ne devint général qu'au xiiie siècle. Il n'y a jamais eu d'uniformité pour la forme et l'inscription de l'écriteau. Bien que le titre de la vraie croix fût écrit en trois langues, les artistes n'ont ordinairement adopté que l'inscription latine et l'ont même fréquemment remplacée par le signe bien connu ICXC, qui n'indique que le nom de Jésus-Christ. Jusqu'au xie siècle, le Sauveur est revêtu d'une robe, et à partir de cette époque, d'un simple tablier, qui se raccourcit de plus en plus pour de-

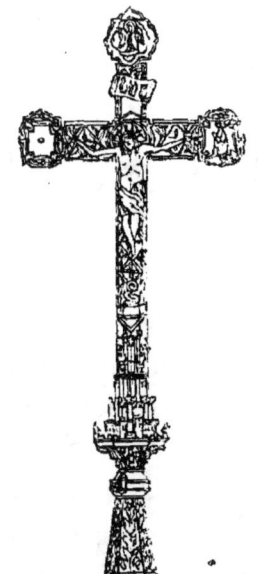

Croix du xiiie siècle, à Saint-Denis.

venir, au xve siècle, une simple bande d'étoffe. Ce n'est qu'au xive siècle qu'on adopta généralement l'usage de représenter les pieds attachés par un seul clou. Au xve

siècle et plus tard, on décora richement les croix rogatoires et processionnelles, et on les surmonta des images de la Vierge ou d'un Saint. Le dessin que nous donnons ici figure la croix processionnelle des grands Carmes (xiiie siècle), conservée aujourd'hui à Saint-Denis. (Voyez l'article *croix*, au chapitre ICONOGRAPHIE.)

PAIX. — Jusqu'au xiiie siècle, les fidèles se donnaient le baiser de paix avant la communion : mais comme, à cette époque, les deux sexes n'étaient plus exactement séparés, on adopta l'usage de l'*osculatorium* ou instrument de

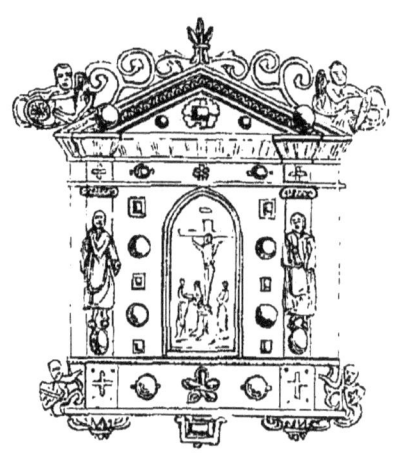

Trésor de Cologne (xvie siècle).

paix qui, plus tard, fut restreint aux ecclésiastiques. Ils étaient en cuivre, en argent, en or, et quelquefois en marbre. Le crucifiement est le sujet qu'on y représente le plus ordinairement.

LAMPES ET CHANDELIERS. — L'usage de faire brûler une lampe, nuit et jour, dans le sanctuaire, remonte à la primitive Eglise. Elles étaient suspendues par des chaînes de métal et affectaient quelquefois les formes les plus diverses : celles de dauphins, de vaisseaux, de dragons, etc. Rien n'était plus gracieux que les anciennes *couronnes de lumière*, composées d'un ou plusieurs cercles de bronze

garnis de pointes destinées à recevoir des torches de cire jaune. Le siècle de Louis XV les a remplacées par des lustres de café! Les candélabres du xıı° siècle ont une base triangulaire formée de bandelettes entrelacées dans

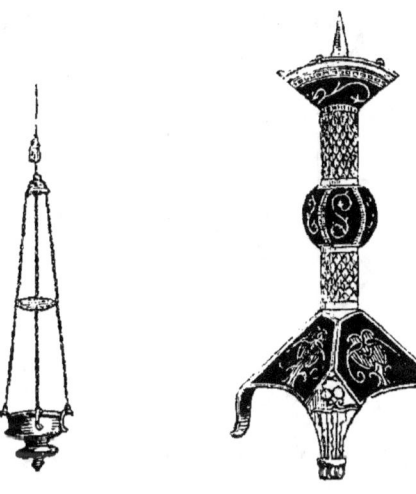

Lampe du xvı° siècle. Chandelier du xıı° siècle.

le goût roman. Jusqu'au xv$_e$ siècle, les chandeliers ne restaient pas à demeure fixe sur les autels; à cette époque, on les exhaussa, au nombre de six, sur des gradins; dans les basiliques latines, on n'en plaçait que deux ou quatre sur l'autel.

Encensoirs. — Avant l'époque romano-byzantine, les encensoirs étaient dépourvus de chaînes et avaient la forme des cassolettes antiques. Pendant le cours du Moyen âge, les chaînes furent très-courtes, attendu que l'on encensait en décrivant un cercle. Au xıı° siècle, ils étaient ronds et très-bas. Au xııı° siècle, ils figuraient parfois une église en miniature avec des sujets symboliques. Au milieu du xıv° siècle, ils commencent à perdre leur forme globulaire pour la forme pyramidale.

Dyptiques. — Dans l'antiquité, les diptyques étaient des tablettes de bois ou d'ivoire enduites de cire, qui servirent

d'abord aux missives secrètes; plus tard, ce furent des dons que les consuls envoyaient à leurs amis et aux principaux personnages de l'empire. L'ivoire sculpté reproduisait souvent l'image du donateur. Quand le Christianisme fut officiellement reconnu dans l'Empire, les consuls envoyèrent des diptyques aux évêques ; et ceux-ci, par une politesse reconnaissante, placèrent les diptyques sur l'autel

Diptyques consulaires.

pour recommander les donateurs aux prières des fidèles. Les diptyques avaient des destinations diverses : les uns portaient le nom des nouveaux baptisés, les autres le nom des bienfaiteurs de l'église; il y en a qu'on peut considérer comme des espèces d'obituaires et de martyrologes sculptés. Pendant les persécutions des iconoclastes, on en fit un grand nombre, parce que la petite dimension de ces sculptures les rendaient faciles à cacher. Pendant tout le cours du Moyen âge, on se servit des diptyques pour orner les églises, les oratoires et l'intérieur des maisons; on en fit souvent des reliquaires et des portefeuilles d'images.

Crosses. — La crosse ne fut d'abord qu'une houlette pastorale terminée en volute et qui ne s'élevait pas plus haut que le front de celui qui la portait. Au XIIe siècle, le cuivre se dore et s'incruste d'émaux; les volutes figurent l'annonciation, le couronnement de la Vierge, l'agneau de l'Apocalypse, la tentation d'Ève ou l'archange saint Michel terrassant un dragon. A partir du XIVe siècle, elle s'allonge

progressivement et présente parfois un grand luxe de ci-

Musée d'Amiens (xııe siècle)

selure. C'est au xvııe siècle que le crochet prit la forme cambrée qu'on lui donne encore aujourd'hui.

Article 12.

Cloches et clochettes.

Cloches. — On attribue l'introduction des cloches dans les églises à saint Paulin, évêque de Nole, mort en 431. Il est certain que leur usage était connu en France dès le vııe siècle. Elles furent d'abord de petite dimension ; leur poids s'accrut successivement, à partir du xıve siècle. Le bourdon de Notre-Dame de Paris pèse trente-deux milliers. Les inscriptions des cloches indiquent ordinairement leur nom de baptême, le nom du donateur, le nom des parrains, la date de la fonte. On y trouve aussi quelquefois des textes de l'Écriture sainte, l'indication du poids, le nom du fondeur, etc. Ce n'est qu'au xve siècle qu'on couvrit les clo-

ches de divers bas-reliefs, qui figurent le plus souvent Jésus-Christ attaché à la croix, le patron de l'église, les armoiries des églises et des donateurs, des guirlandes, des pampres, des rinceaux, des anges, etc. (1).

CLOCHETTES. — On croit que c'est le cardinal Guido, légat en Allemagne, qui établit l'usage de la sonnette au moment de l'élévation, vers 1203. C'est également à partir de cette époque que le prêtre portant le viatique fut accompagné d'un clerc sonnant une clochette.

ARTICLE 13.

Vêtements sacrés.

Les anciens vêtements ecclésiastiques étaient amples et majestueux. Les innovations mesquines des deux derniers siècles leur ont fait perdre leur gravité sacerdotale et leur signification symbolique. Le clergé catholique d'Angleterre revient maintenant aux anciennes coutumes, et un heureux commencement de réforme se manifeste également sous ce rapport en France et en Belgique.

AMICT. — L'amict (de *amicere*, couvrir) est le premier vêtement dont le prêtre se couvre les épaules; autrefois on s'en couvrait la tête, le cou et les épaules; cet usage a persisté plus ou moins longtemps en France, selon les diocèses : dans celui de Beauvais, on le disposait de cette manière pendant la saison d'hiver et on ne l'abaissait qu'au commencement du psaume *Judica*. On voit quelques amicts des xiv^e et xv^e siècles bordés de bandes d'or et de

(1) V. *Notice sur les cloches*, par M. l'abbé Barraud, dans le *Bulletin monumental*, 1844. — Percichellius, *De Tintinnabulo Nolano*. Naples, 1693, in-12.

soie. L'usage de l'amict paraît remonter au viii^e siècle. Autrefois on l'assujettissait par une agrafe et non par des cordons.

Aube. — L'aube (de *albus,* blanc) a été désignée sous les noms d'*alba, camisia, linea, poderis.* Ce vêtement, dont l'origine fut la tunique blanche portée par les Romains de distinction, fut d'abord commun aux fidèles et aux prêtres ; ceux-ci en adoptèrent de plus riches pour la célébration des saints mystères ; on les orna quelquefois de franges d'or ou de soie. Au xvi^e siècle, les guipures et les dentelles remplacèrent cette décoration. On portait jadis une aube noire aux offices du vendredi saint. Le cordon (*baltea, zona, cingulum*) se ceignait autrefois autour des reins, et non pas comme maintenant autour de la poitrine. On se servait plus ordinairement d'une ceinture plate en forme de ruban.

Manipule. — Comme l'aube était fermée de tous côtés, les prêtres roulaient autour de leur bras gauche une espèce de mouchoir plus long que large, dont ils pouvaient se servir facilement pendant le saint sacrifice : telle fut l'origine du manipule. Au xi^e siècle, on le garnit de dentelles et de franges d'or. Ce n'est qu'au milieu du xii^e siècle qu'il ne fit plus l'office de mouchoir (*mappula, sudarium, phanon*), et qu'il devint un pur ornement. Comme il avait servi d'abord à essuyer la sueur, on en fit le symbole de la patience dans les fatigues et dans les larmes ; c'est pour cela que le prêtre dit en le revêtant : *Mereor, Domine, portare manipulum fletus et doloris, ut cum exultatione recipiam mercedem laboris.* Les anciens manipules avaient la même largeur dans toute leur étendue et ne se terminaient point comme actuellement par des appendices en forme de battoir. A partir du xii^e siècle, on en fit en laine, en soie et en tapisserie.

Étoles. — L'étole (*stola, orarium*) paraît être un souvenir de la longue tunique nommée *stola,* portée par les

Romains de distinction. Ce fut d'abord une véritable robe, dont on ne conserva, plus tard, que la bordure de devant. Cette bordure avait primitivement la même largeur jusqu'à l'extrémité. Au Moyen âge, l'étole se termine, sans trop s'élargir, par une forme triangulaire. La forme moderne date du xvii^e siècle.

CHASUBLES. — La chasuble du Moyen âge (*casula, planeta*) était un grand manteau rond ouvert seulement par le haut pour y passer la tête. Elle devint un vêtement sacerdotal, quand les laïcs ne s'en servirent plus, c'est-à-dire vers le viii^e siècle. Elles étaient en tissus de soie unis ou à dessins symétriques ; les bandes étaient quelquefois ornées de broderies et de pierreries. Au xiv^e siècle, la chasuble fut diminuée d'ampleur et échancrée pour le mouvement des bras. La forme de nos chasubles actuelles date de la fin du xvi^e siècle.

Chasuble de saint Thomas, à Sens. — Fermail de chape (xiv^e siècle).

CHAPES. — La chape était autrefois l'un des attributs exclusifs du sacerdoce ; elle a eu pour origine les manteaux à capuchon (*pluviale*) dont on se revêtait pour les processions. Les chapes étaient quelquefois pourvues de manches, et leurs bordures offraient des personnages brodés dans des cercles ronds ou quadrilobés. Les plus anciennes

qu'on connaisse sont celles de Saint-Mesme, à Chinon, et de Charlemagne, à Metz. Elles représentent un seul et même sujet constamment reproduit : sur la première, ce sont des tigres enchaînés, et sur la seconde, des aigles aux ailes déployées. L'art de tisser la soie ne s'étant introduit que fort tard en Occident, il est certain que ces tissus sont d'origine orientale. C'est au xvi⁰ siècle qu'on substitua les tissus forts et apprêtés aux étoffes souples de l'antiquité, et que le capuchon de la chape fut remplacé par une grande pièce ronde qui descend sur le dos, en guise de pèlerine.

Mitres. — L'origine des mitres fut le bonnet de drap d'or garni de deux rubans que portaient d'abord les évêques ; plus tard, les rubans devinrent des fanons, et on maintint l'étoffe par des cartons. La mitre n'avait d'abord que huit ou onze centimètres de hauteur ; elle s'éleva jusqu'à vingt ou vingt-deux centimètres, vers le xiv⁰ siècle, et

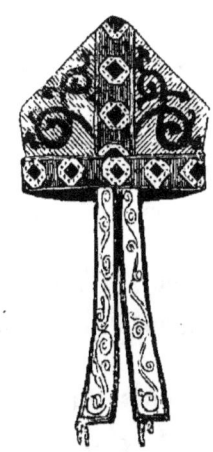

Mitre de saint Thomas, à Sens.

jusqu'à trente-trois centimètres, dans le xv⁰ siècle ; elle s'exhaussa encore au xvii⁰ siècle, et prit la forme disgracieuse que nous lui voyons aujourd'hui. Quand on voit, dans les monuments du Moyen âge, un personnage mitré,

il ne faut pas toujours en conclure que c'est un évêque ou un abbé ; il faut se rappeler que certains prieurs et certains chapitres ont joui, au Moyen âge, du droit de mitre.

BIBLIOGRAPHIE.

CAHIER et MARTIN. Mélanges d'archéologie et d'histoire (en voie de publication); in-4.

CAUMONT (A. de). Cours d'antiquités monumentales, t. 6 ; 1841, in-8. — Bulletin monumental.

DIDRON. Annales archéologiques.

GIRARDOT (baron de). Trésor de la sainte Chapelle de Bourges ; in-4. — L'art en province; 12 vol. in-4.

HEIDELOFF. Ornementation du Moyen âge ; 3 vol. in-4.

LABARTE. Histoire de l'art par les meubles et les bijoux. 1847, in-8.

LACROIX (P.). Le Moyen âge et la Renaissance ; in-4 (en voie de publication).

LEBRUN (Pierre). Explication des cérémonies de la messe. 1716, 4 vol. in-8.

LE BRUN (Jean-Baptiste). Voyages liturgiques de France; in-8.

MURATORI. De templorum apud veteres christianos ornatu. 1697, in-4.

PASCAL (l'abbé). Origines et raison de la liturgie catholique. 1844, in-8.

SOMMERARD (du). Les arts au Moyen âge ; 5 vol. in-4.

TARBÉ. Trésor des églises de Reims ; in-4.

Catalogues des musées de Paris, Amiens, Rouen, etc., etc.

Instrumenta ecclesiastica (publication de la Société ecclésialogique de Londres); in-4.

Magasin pittoresque; 20 vol. in-8.

Voyages littéraires de deux Bénédictins; in-4.

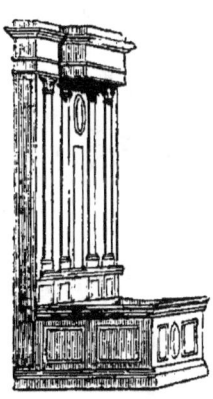

Banc d'œuvre de la cathédrale de Bayeux.

CHAPITRE III.

SÉPULTURES CHRÉTIENNES.

Article 1.

Cimetières, cercueils, et croix funéraires.

Cimetières. — Il est souvent difficile de distinguer les cimetières gallo-romains d'avec les cimetières mérovingiens; il est surtout difficile de déterminer l'âge des diverses sépultures qu'ils renferment, attendu que les inhumations s'y sont quelquefois succédé sans interruption, pendant un laps de temps considérable, et que les cercueils ont toujours à peu près conservé la même forme. L'orientation des cercueils de l'ouest à l'est paraît être un caractère distinctif des cimetières chrétiens. Plusieurs de ces enclos funéraires étaient d'une immense étendue, parce qu'ils servaient ordinairement à plusieurs localités. Ces cimetières étaient situés tantôt près de l'église et tantôt en dehors des villes. A partir du VIIIe siècle, les personnages de distinction purent être inhumés dans l'atrium des églises, sous le porche et le narthex : l'intérieur des églises fut longtemps réservé, d'une manière exclusive, aux princes, aux évêques et aux abbés.

Cercueils. — Les cercueils en pierre antérieurs au XIe siècle ont la forme de coffres plus étroits vers les pieds

que vers la tête. Il n'est guère possible de les distinguer des cercueils gallo-romains, quand des faits historiques, l'orientation, la tradition et surtout la présence d'armes, de médailles ou d'autres objets ne viennent point fixer l'incertitude. Du xie au xvie siècle, l'intérieur présente quelquefois une ouverture circulaire pour recevoir la tête. On

trouve dans plusieurs de ces cercueils, dont le couvercle est tantôt plat et tantôt prismatique, de petits vases grossiers où l'on mettait de l'eau bénite et des charbons destinés à brûler de l'encens : ces derniers sont percés de trous pour donner de l'air au charbon allumé. Cet usage a persisté dans quelques endroits jusqu'au xviiie siècle.

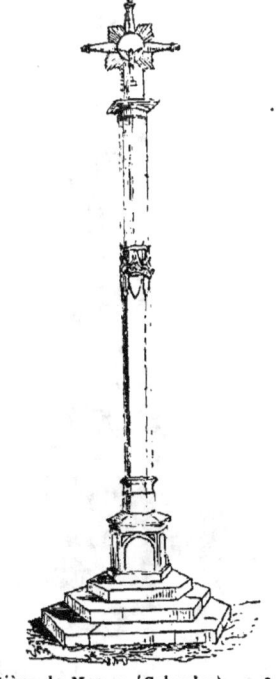

Cimetière de Magny (Calvados), xvie siècle.

CROIX DE CIMETIÈRES. — Les croix de cimetières anté-

rieures au xvᵉ siècle sont très-rares. Celle de Gresy (Calvados), qui remonte au xiiᵉ siècle, se compose d'une croix grecque supportée par quatre colonnes groupées en faisceau ; celle de Jouarre est du xiiiᵉ siècle. Depuis cette époque jusqu'à la Renaissance, il arrive souvent qu'une face de la croix représente le Sauveur mourant, et l'autre, Jésus enfant dans les bras de sa mère. C'est surtout en Bretagne que les croix funéraires offrent des groupes de personnages assez compliqués.

Article 2.

Fanaux et chapelles sépulcrales.

Fanaux. — On voit, dans certains cimetières (1), des

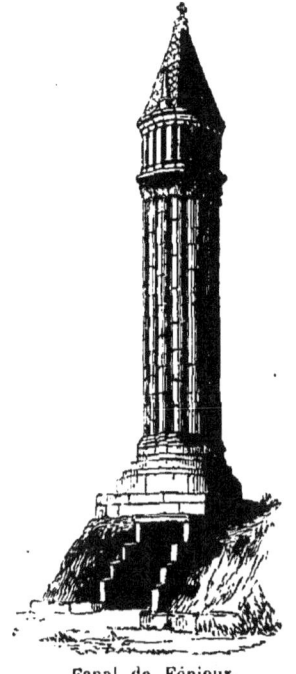

Fanal de Fénioux.

édicules nommées *fanaux, lampiers* ou *lanternes des morts*,

(1) A Ciron (Indre), à Fénioux (Charente-Inférieure), à Parigné-

ayant la forme d'une tourelle ou d'un pilier terminé par un lanternon de pierre, dont les ouvertures regardent les quatre points cardinaux. Ces colonnes, cylindriques ou carrées, sont ordinairement flanquées de colonnettes engagées et surmontées d'une croix. Un flambeau nocturne était allumé dans la lanterne, pour convier les fidèles à prier pour les morts. Presque tous les fanaux avaient à leur base un autel orienté, où se disait probablement la messe d'inhumation.

Chapelles sépulcrales. — Elles avaient la même destination que les colonnes creuses et pouvaient, en outre, servir à diverses cérémonies mortuaires. Elles ont ordinairement la forme d'une tour circulaire à plusieurs étages, dont le toit est surmonté d'un fanal; elles étaient souvent dédiées à saint Michel, parce que cet archange tient le premier rôle dans le pèsement des âmes, au jugement der-

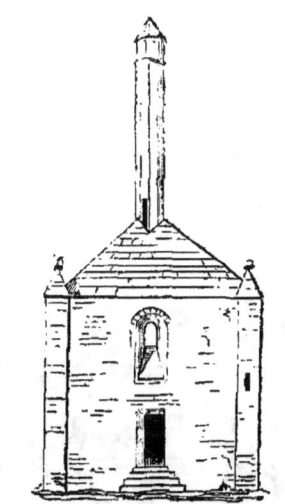
Chapelle sépulcrale de Fontevrault.

nier. La chapelle des morts de Montmorillon, qui date du

l'Évêque (Sarthe), à Felletin (Creuse), à Mauriac et Falgoux (Cantal), etc.

XIIe siècle, est remarquable par la bizarrerie de ses sculptures. Nous donnons le dessin de celle de Fontevrault (XIIIe siècle). Ces chapelles servaient quelquefois de charniers. On donne le nom de *reliquaires*, en Bretagne, à des édicules attenantes aux cimetières et où l'on dépose les ossements des morts qui ont été déterrés. Ces constructions ne paraissent point remonter au delà du XVIe siècle. Dans d'autres provinces, certaines cryptes ont reçu la même destination.

Article 3.

Tombeaux.

Les tombeaux qu'on a désignés sous le nom d'*apparents*, pour les distinguer des simples cercueils en pierre, en plomb ou en bois déposés dans la terre, ont toujours été plus rares que ces derniers. Ils s'élèvent sur la dépouille mortelle des personnages notables dans les églises, les cryptes, les cloîtres et les cimetières; ils sont tantôt isolés et tantôt placés sous des arcades pratiquées dans l'épaisseur des murs. Ce n'est guère que dans le Midi qu'on en

Tombeau de Jouarre.

trouve d'antérieurs au Xe siècle. Ces derniers sont en marbre, ornés de bas-reliefs et de figures emblématiques, inspirées quelquefois par les traditions païennes; plusieurs portent le monogramme du Christ et sont couverts de

cannelure en spirales. Ils affectent à peu près la même forme que les sarcophages romains. Le couvercle offre quelquefois la disposition d'un toit à double égout. Ceux dont le diamètre est égal des deux côtés doivent être considérés comme antérieurs au v^e siècle. Le plus grand nombre de ces tombeaux étaient sans aucune espèce d'or-

Tombeau arqué.

nements et se plaçaient, sous des arcs semi-circulaires, dans les murs des cryptes et des églises. Une tablette de marbre, incrustée dans l'épaisseur du mur voisin, indiquait le nom et l'âge du défunt.

La décoration des tombeaux quadrilatères des xi^e et xii^e siècles accuse l'influence du style byzantin. Ils reposent sur de courtes colonnes cylindriques ou sur un soubassement en pierre. Leur couvercle, plat ou de forme

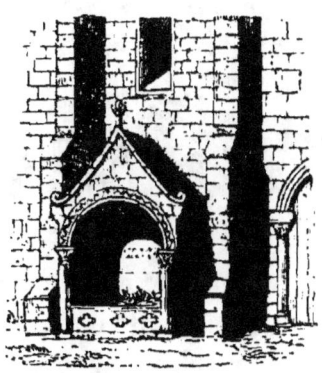

Tombeau de la reine Adélaïde, à Saint-Jean-aux-Bois (xii^e siècle).

prismatique, est plus souvent uni que couvert de sculp-

tures; ils commencent à être décorés de la statue couchée du défunt. Cet usage devient général au xiii° siècle, où l'on voit disparaître les couvercles à double pente. L'ornemen-

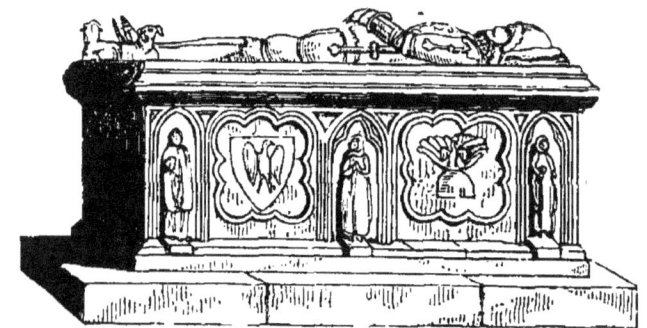

Tombeau de Godefroy d'Arnsberg, à Cologne (xive siècle).

tation architecturale se modifie au xiv° siècle; les arcades, ornées de moulures, qui recouvrent les tombeaux engagés dans les murs, sont surmontées d'un gable et flanquées de contre-forts. Les détails architectoniques se compliquent encore aux deux siècles suivants. Ce n'est qu'au xvi° siècle qu'on commença à figurer l'image du défunt à genoux et

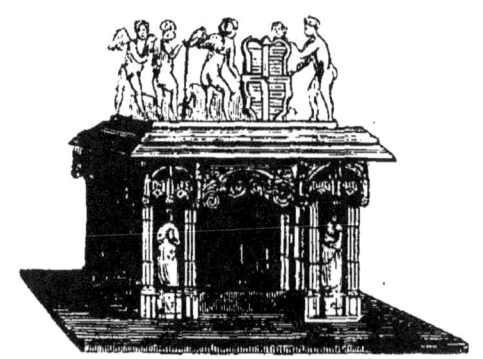

Tombeau de Philibert le Beau, à Brou (xvie siècle).

les mains jointes; la figure du défunt est quelquefois reproduite dans le soubassement, mais sous les traits décolorés de la mort. Le style classique prévalut entièrement, au commencement du xvii° siècle; la manie de l'allégorie dépare les plus beaux tombeaux de cette époque.

Nous citerons, parmi les plus anciens tombeaux, ceux de la crypte de Jouarre (Seine-et-Marne); de l'église des Carmes, à Clermont; de la crypte de Saint-Gervais, à Rouen; des musées de Bordeaux, Arles et Marseille; et

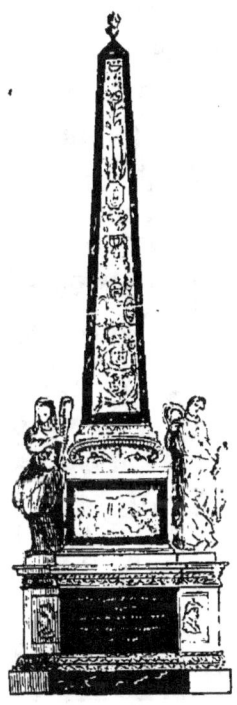

Tombeau de Longueville, au Louvre (xviie siècle).

parmi les plus remarquables sous le rapport de l'art, ceux des cathédrales de Bourges, Amiens, Rouen, Nantes, le Mans et Bayeux; des églises de Saint-Denis, et de Folleville (Somme); et ceux des musées du Louvre, de Dijon et de Lyon.

Article 4.

Pierres tumulaires.

On donne le nom de *pierres tumulaires* ou *tombales* aux dalles unies ou ornées de moulures peu saillantes qui

recouvrent, dans les églises, les cercueils placés sous le pavé. On en connaît fort peu qui soient antérieures au xiiie siècle. A cette époque, l'image du défunt, gravée au trait sur la pierre, est accompagnée de divers emblèmes, de symboles, de figures d'anges et de saints, et d'une inscription, ordinairement en latin, qui forme la bordure de la dalle; les lettres, gravées en creux, étaient souvent enduites d'un ciment noir ou rouge qui les rendait plus apparentes. Outre cette épitaphe, indiquant le nom et les titres du personnage et terminée par une prière simple et

Étienne de Sens (Cathédrale de Rouen, xiiie siècle).

naïve, on voit quelquefois une autre inscription, empruntée à l'Écriture sainte et gravée autour de la tête du défunt. L'architecture figurée des pierres tombales du xive siècle subit les mêmes modifications que le style des églises. Un dais se dessine au-dessus de la tête du défunt, qui est revêtu des attributs de sa profession. Les inscriptions ne subissent pas de modifications sensibles; la langue vulgaire est usitée en même temps que la langue latine, et quelquefois sur la même pierre. Sur les bords du Rhin, on voit des pierres tumulaires dont les figures sont taillées en demi-relief. L'ornementation se complique, au xve siècle; les titres honorifiques se multiplient. Quelquefois, les

mains, les pieds et la tête, en marbre ou en cuivre, étaient incrustés dans la pierre. On ne remarque plus dans la largeur de la pierre la diminution vers les pieds, qui avait presque toujours lieu au xiiie siècle. La langue française devient d'un usage beaucoup plus fréquent, et les lettres onciales sont remplacées par les caractères gothiques. La langue française fut définitivement préférée à la langue latine, au xvie siècle. Des titres honorifiques accompagnent toujours le nom du défunt, qu'on désigne plus fréquemment qu'autrefois sous son nom de famille. Le nom des femmes est précédé du titre de *demoiselle*; celui des laïques, de celui de *noble homme, sage maître, bonne personne*, etc.; celui des ecclésiastiques est toujours précédé de la formule : *Cy gist vénérable homme et discrète personne, messire* ou *maître*... Quand le style de la Renaissance eut remplacé l'ornementation élégante et minutieuse du commencement du xvie siècle, les grandes figures disparaissent pour faire place aux armoiries, aux allégories, aux détails légers et frivoles, et aux longues et prétentieuses épitaphes. Au xviie siècle, ces panégyriques lapidaires sont quelquefois encadrés dans des médaillons ovales; les dalles en pierre ou en marbre noir portent le nom du sculpteur ou du maçon qui les a façonnées.

BIBLIOGRAPHIE.

Caumont (de). Cours d'antiquités monumentales, t. 6; 1841; in-8.

Dufour (Charles). Description de la pierre tumulaire du chevalier Robert de Bouberch. Amiens, 1850; in-8.

Franzenius. Commentatio de funeribus veterum christianorum. 1709; in-8.

Gilbert. Description historique de l'église royale de Saint-Denys. Paris, 1815; in-12.

Legrand d'Aussy. Les sépultures nationales; Mémoire lu à l'Institut, le 7 ventôse an vii.

Lenoir (Alexandre). Musée des monuments français. 1822; in-4.

Magne (l'abbé). Mémoire sur les pierres tombales de la cathédrale de Noyon. 1844; in-8.

Millin. Antiquités nationales. 1800 ; in-4.

Montfaucon. Monuments de la monarchie françoise. Paris, 1729; in-folio.

Mémoires de l'Académie des inscriptions et belles-lettres.

Recherches sur la manière d'inhumer des anciens, à l'occasion des tombeaux de Civeaux, en Poitou, par le révérend père R., de la compagnie de Jésus. Poitiers, 1738 ; in-12.

CHAPITRE IV.

ARCHITECTURE CIVILE.

Sous le titre d'ARCHITECTURE CIVILE DU MOYEN AGE, nous donnerons quelques notions élémentaires sur le style monumental des abbayes, des hospices, des beffrois, des hôtels de ville, des palais, et des maisons particulières, depuis le VIIIe jusqu'au XVIIe siècle. Les documents qu'on a sur les temps antérieurs sont trop incomplets et trop incertains pour que l'on puisse encore essayer une théorie satisfaisante de l'architecture civile, pendant les temps mérovingiens.

ARTICLE 1.

Du VIIIe au XIIe siècle.

VIIIe, IXe ET Xe SIÈCLES. — Charlemagne fit plus de restaurations que de constructions nouvelles. Les deux plus importants monuments qu'on doive à son règne sont le palais d'Aix-la-Chapelle et l'abbaye de Lorsch, près de Worms. — Louis le Débonnaire encouragea surtout les érections de monastères. — Le Xe siècle, désolé par les invasions des Normands, resta à peu près stérile, sous le rapport des arts comme sous celui des lettres. Les monu-

ments de cette époque, dont les murailles sont ceintes de zones horizontales de briques, ont une frappante ressemblance avec les constructions gallo-romaines.

XI^e SIÈCLE. — Un grand progrès se manifeste à cette époque dans l'architecture civile comme dans l'architecture religieuse. La fondation des ordres de Valombreuse, de Cîteaux et des Chartreux fit ériger un grand nombre de monastères. On les fortifiait comme des châteaux pour qu'ils pussent se défendre contre l'invasion des seigneurs qui venaient les piller, sous prétexte de protection. C'est surtout pour se mettre à l'abri de ces violences que les moines se retiraient dans les lieux les plus écartés, et qu'ils bâtissaient leurs demeures dans les montagnes et dans les forêts d'un difficile accès. Les principales parties d'un monastère étaient : *l'atrium*, cour entourée de cloîtres ou galeries à jour; l'église conventuelle; divers oratoires intérieurs; le chapitre ou salle des délibérations; le *locutorium* ou parloir ; la trésorerie, où l'on gardait les vases sacrés, les reliquaires, etc. ; la bibliothèque et la salle des archives ; le réfectoire ; le dortoir, qui plus tard fut remplacé par des cellules; la cuisine ; l'hôtellerie pour les étrangers ; les granges, pressoirs, jardins, etc. Ce n'est qu'à une époque postérieure que l'abbé eut un logement à part.

Les constructions civiles offrent le même appareil, les mêmes contre-forts, les mêmes modillons de corniche et les mêmes moulures que nous avons décrits dans les églises (V. chap. I^{er}, art. 3) : mais il y règne moins de luxe de détails. L'archivolte des portes est rarement ornementée ; les fenêtres, cintrées, simples ou accolées, sont souvent divisées en deux compartiments par un meneau central. On voit déjà, à cette époque, quelques fenêtres carrées, partagées en quatre baies par une ou deux colonnettes. Le rez-de-chaussée est voûté en pierres; le premier étage, où résidaient les maîtres, n'avait ordinairement qu'un plafond

supporté par des colonnes ou par des arcades. Les cheminées, presque toujours cylindriques, se rétrécissaient considérablement vers leur sommet.

XIIe SIÈCLE. — Nous avons vu que le XIIe siècle fut une époque de renaissance pour tous les arts. Comme nous retrouvons, dans les monuments civils, les mêmes formes et les mêmes décorations que dans les édifices religieux, nous ne répéterons pas ici ce que nous avons déjà dit des colonnes, des chapiteaux, des corniches, des fenêtres, des arcades et des ornements du style romano-ogival (V. chap. Ier, art. 5). Nous nous contenterons de signaler, parmi les principaux monuments civils des XIe et XIIe siècles, les ruines des abbayes de Vendôme, de Fonfroid,

Maison romane, à Cologne.

de Saint-Georges de Bochervile et de Saint-Bertrand de Cominge ; quelques restes des hospices d'Angers et du

Mans; les cloîtres de Saint-Trophime, à Arles, et de Saint-Sauveur, à Aix; la grande salle des chevaliers, au

Pont de Benezet, à Avignon.

mont Saint-Michel; quelques maisons à Beauvais, Bourges, Cluny, Lyon, Metz, Lorrez-le Bocage (Seine-et-Marne), etc., etc.

Article 2.

XIII^e et XIV^e siècles.

ABBAYES. — Les caractères architectoniques des monuments civils continuent toujours à être conformes à ceux des églises de la même époque (V. chap. I^{er}, art. 6 et 7). Les cloîtres monastiques étaient entourés d'arcades élégantes, soutenues par de légères colonnes (XIII^e siècle), ou par des pilastres ornés de frontons ou de pinacles appliqués (XIV^e siècle). On doit citer, parmi les plus beaux cloîtres de cette période monumentale, ceux de la cathédrale de Noyon, de l'abbaye de Saint-Jean-des-Vignes, à Soissons, et de l'abbaye du mont Saint-Michel. Le réfectoire de l'abbaye de Saint-Martin-des-Champs, à Paris (au Conservatoire des arts et métiers), est aussi fort remarquable.

BEFFROIS. — On sait que les premières chartes de commune furent accordées par Louis le Gros, et que, sous saint Louis, l'établissement des communes était devenu

général en France. C'est à partir de cette époque que furent érigés les beffrois, symboles de la nouvelle indépendance communale. La cloche du beffroi était placée soit dans un campanile situé au sommet de l'édifice, soit dans l'une des deux tours à amortissement qui en flanquaient l'entrée. Elle était destinée non-seulement à convoquer les bourgeois aux assemblées municipales, mais aussi à sonner l'Angelus, l'heure des marchés et le couvre-feu. Les beffrois, qui affectaient la forme d'une tour carrée et quelquefois hexagone, surmontée d'une flèche, étaient tantôt isolés sur la place publique et tantôt assis sur la principale porte de la ville. Des hôtels de ville, nommés alors *parlouers aux bourgeois*, étaient souvent annexés aux beffrois : c'est là que se tenaient alors, comme aujourd'hui,

Beffroi de Béthune.

les assemblées municipales ; c'est là aussi, souvent, qu'on

détenait les prisonniers. Ils avaient plutôt l'aspect d'une forteresse que d'une construction civile. Le beffroi de Péronne, qu'on vient de détruire, datait de 1376 : c'était une tour quadrangulaire en grès, terminée dans le haut par une saillie et flanquée d'une tourelle en cul-de-lampe, à chacun de ses angles. La ville de Bordeaux, mieux inspirée, a su conserver son vieux beffroi et son ancien hôtel de ville.

Maisons. — La plupart des maisons, aux xiiie et xive siècles, étaient en bois ou, du moins, n'avaient que le soubassement en pierre. Les maisons en pierre, beaucoup plus rares, ont résisté seules à l'action destructive du temps. Leurs fenêtres ogivales, d'une profonde embrasure, sont quelquefois séparées en trois compartiments et percées d'une ouverture carrée au milieu de l'arcade. Le pignon donne ordinairement sur la rue. Les cheminées ne sont plus toujours cylindriques, comme aux siècles précédents; on en voit d'hexagones. Dans les bâtiments importants, des tourelles placées aux angles sont destinées à contenir des escaliers tournants. Quelques maisons des xiiie et xive siècles se sont passablement conservées à Caudebec, Figeac, Louviers, Martel-en-Quercy, Noyon, Soissons, etc. Il faut également rapporter à cette époque la salle des états, à Blois, et la salle du palais des comtes de Poitou, à Poitiers.

Article 3.

XVe et XVIe siècles.

Hôtels de ville. — Ils devinrent, au xve siècle, des édifices importants par leur grandeur et leurs décorations. Un portique continu, s'étendant au rez-de-chaussée, devint un lieu de réunion pour les marchands, qui venaient y

traiter de leurs affaires. Les salles intérieures étaient ordinairement plafonnées en bois. Le beffroi s'exhaussa et fut pourvu d'une horloge; dans beaucoup de villes on donne le nom de *jacquemarts* aux figures armées d'un marteau qui frappe les heures. Les plus curieuses horloges de ce genre sont celles de Besançon, Dijon, Lille, Moulins, etc. Les hôtels de ville les plus remarquables du style flam-

Hôtel de ville de Saumur.

boyant sont ceux d'Arras, Douai, Compiègne, Évreux, Noyon, Orléans, Saumur, Saint-Quentin, etc.

Hôtels et maisons. — Au xve siècle, les maisons en pierre sont encore assez rares; celles en bois offrent un luxe de décoration inconnu jusqu'alors. Le pignon donne sur la rue, et les étages sont établis en encorbellement. Les portes sculptées en bas-relief, les croisées en cintre très surbaissé ou en accolade, les bizarres sculp-

tures des poteaux corniers, les consoles à figures grotesques, les lucarnes des combles couronnées de frontons pyramidaux, les statuettes de saints abritées sous des niches, les incrustations de terres cuites polychromes, les inscriptions et les devises placées au-dessus des portes, les panneaux ornementés, les chardons rampants et les choux frisés sont les caractères les plus frappants de cette époque.

Maison de Jacques Cœur, à Bourges.

Les maisons en pierre offrent souvent un appareil alterné de briques et de pierres; leurs fenêtres carrées ou en accolade sont divisées par une croix de pierre. Les grands hôtels, décorés d'écussons et pourvus de balcons, sont flanqués, aux angles, de tourelles en encorbellement. Au XVIe siècle, la lutte s'ouvrit entre le style gothique et celui de la Renaissance : le triomphe de ce dernier s'opéra plus vite dans les monuments civils que dans les monuments

religieux. Le palais des ducs de Bourgogne, à Dijon, celui de Blois, le palais de justice et l'hôtel du Bougthroulde, à Rouen, appartiennent à la période flamboyante. Nous avons remarqué de fort jolies maisons du xv⁰ siècle à Angers, Beauvais, Caen, le Mans, Lisieux, Loches, Orléans, Poitiers, Rouen, Saumur, Tours, etc.

Ponts. — Ce n'est qu'à partir du xvi⁰ siècle que l'on construisit quelques ponts remarquables. Comme aux

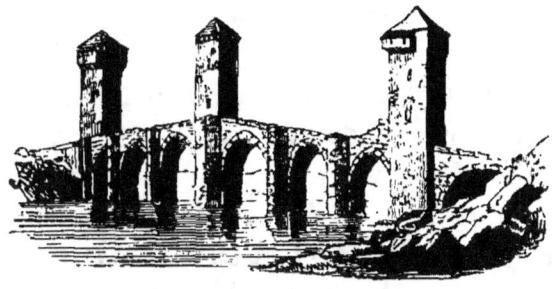

Pont de Cahors (xiii⁰ siècle).

époques précédentes, ils étaient à double pente et bordés de boutiques. Ils étaient quelquefois défendus par des tours et des ponts-levis.

Article 4.

Renaissance.

L'architecture civile, comme l'architecture religieuse, présente dans les premiers temps de la Renaissance le mélange de l'ancien style avec le style nouveau. Plusieurs constructions civiles du xvi⁰ siècle ne diffèrent que fort peu de celles du xv⁰. La pierre fut employée plus fréquemment. On continua néanmoins, dans certaines villes, à bâtir en bois, jusqu'au xviii⁰ siècle. Le luxe des sculptures et des arabesques se déploya avec profusion dans les palais, et même dans les maisons particulières.

Règne de Louis XII (1498-1515). — C'est à ce règne que remontent l'hôtel de Cluny, à Paris, les hôtels de ville de Saint-Quentin et Arras : mais ils appartiennent, par leur style, à l'architecture flamboyante.

François Ier (1515-1547). — La rupture avec les traditions du Moyen âge ne fut pas encore complète sous le règne de ce prince. L'art national ne voulut point s'asservir sans protestation sous le joug de l'antiquité. Tandis que les beffrois et les hôtels de ville restaient assez fidèles à l'ancien système architectonique, les habitations particulières s'inspiraient du nouveau goût qui venait de surgir. On imita la disposition et la décoration des maisons italiennes. Les maisons dites de François Ier et d'Agnès Sorel, à Orléans, sont des types de cette école. On continua, au xvie siècle, comme au xve, à orner quelquefois d'inscriptions la façade ou la porte des maisons ; elles étaient presque toujours en latin. Nous nous bornerons à en citer quelques-unes :

 Ut nos junxit amor, nostro sic parta labore
 Unanimos animos operit una domus.
 (Maison de Moulins, n° 11, rue des Grenouilles.)

 Pax huic domui et omnibus habitantibus.
 (Maison de Beauvais, rue du Châtel).

 Pulsanti aperietur.
 (Maison de Vitré.)

 Fais le bien pour le mal, car Dieu te le commande.
 (Maison d'Abbeville, rue Vérone.)

 Qui scit frenare linguam sensumque domare
 Fortior est illo qui frangit viribus urbes.
 (Maison de François Ier, aux Champs Élysées.)

Les palais élevés par les rois portaient leurs emblèmes et leurs devises. On voit, au château de Blois, celle de

Louis XII ; c'est un porc-épic, avec ces mots : *Cominùs et eminùs*. Le château de Chambord nous montre à profusion celle de François Ier, la salamandre, avec cette légende : *Nutrisco et extinguo*.

L'art du XVIe siècle s'empara des cheminées, pour y déployer tout le luxe de ses décorations. On y sculptait des portraits de famille, des sentences morales, des faunes, des satyres, des nymphes, des animaux, des fruits, des arabesques. On doit citer, parmi les plus remarquables, celles du château de Fontainebleau, et celles qu'on conserve dans les musées de Rouen, d'Orléans et du Louvre.

L'hôtel de ville de Paris, élevé par Dominique Cortone, est un modèle complet de l'application du style de la Renaissance à l'architecture civile. Il fut commencé en 1533, continué sous Henri II, et terminé sous Henri IV.

Henri II (1549-1559). — La maison de Diane de Poitiers, à Orléans, date de ce règne, illustré par Philibert Delorme et Pierre Lescot. C'est à ce dernier architecte qu'on doit le dessin de l'ancien Louvre. Il s'associa Paul Ponce et Jean Goujon pour créer ce chef-d'œuvre, où respire le génie français, libre de toute influence étrangère. Ce magnifique palais fut continué sous Louis XIV, par Perrault, et terminé, sous Napoléon, par MM. Percier et Fontaine.

Charles IX (1560-1574). — La fondation des Tuileries date de 1564 ; mais l'œuvre de Philibert Delorme fut modifiée sous les règnes de Henri IV, Louis XIII et Louis XIV. Cet architecte introduisit le système des *bossages* (pierres saillant hors du nu des murs, des pilastres et des colonnes). C'est un des caractères principaux de l'architecture du temps de Charles IX jusqu'à Louis XIV.

Henri III (1574-1589). — Le style de ce règne est inférieur à celui du précédent. Jacques-Androuet Ducerceau fut le plus célèbre architecte de cette époque. On lui attribue la construction de l'hôtel Carnavalet (rue Culture-

Sainte-Catherine, à Paris) et de l'hôtel du duc de Sully (rue Saint-Antoine, n° 143).

Henri IV (1589-1610). — Les bâtiments de la place des Vosges, commencés sous Henri IV, ne furent terminés que sous Louis XIII. Le mélange de pierres et de briques qu'on y remarque se retrouve dans presque toutes les constructions civiles et militaires de cette époque. C'est à Jean-Baptiste Ducerceau qu'on doit la construction du pont Neuf, dont la première pierre fut posée par Henri III, le 21 mai 1578; il ne fut achevé qu'en 1604.

Louis XIII (1610-1643). — Les fondements du palais du cardinal de Richelieu, nommé depuis Palais-Royal, furent jetés en 1629. Le Louvre fut continué, et l'on construisit à Paris un grand nombre d'édifices d'utilité publique; les hôtels de ville de Reims et de Lyon datent de cette époque. D'importantes modifications eurent lieu dans les constructions civiles. Les demeures des grandes familles perdirent entièrement leur aspect féodal. Des escaliers à rampe droite remplacèrent les escaliers à vis; l'intérieur des maisons fut plus commodément distribué; des croisées de bois commencèrent à remplacer les meneaux de pierre. L'hôtel Lambert et l'hôtel de la préfecture de police appartiennent au règne de Louis XIII.

Louis XIV (1643-1715). — Le génie de Louis XIV inspira à l'architecture un caractère noble et majestueux. La colonnade du Louvre, le château de Versailles, les portes Saint-Denis et Saint-Martin sont les plus remarquables chefs-d'œuvre de ce grand siècle, illustré par Charles Perrault, Jules Mansard, François Blondel, Debrosse, Lemercier, etc. La transformation des mœurs et des relations sociales introduisit de nombreuses améliorations dans l'architecture domestique. Elle resta inférieure à la Renaissance, sous le rapport de l'art; mais elle la dépassa de beaucoup, en ce qui concerne la commodité et l'agrément des

distributions. L'unité de style, se retrouvant dans les moindres détails, est un caractère frappant des productions architecturales de cette époque.

BIBLIOGRAPHIE.

Caumont (A. de). Cours d'antiquités monumentales, 5e partie. Caen, 1835; in-8.

Dussevel et Goze. Les églises, châteaux, beffrois et hôtels de ville de Picardie. Amiens, 1850; in-8.

Langlois (Hyacinthe). Description historique des maisons de Rouen; in-8.

Lenoir (Alexandre). Statistique monumentale de Paris; in-folio.

Millin. Antiquités nationales; in-4.

Saussaye (de la). Églises, châteaux et hôtels du Blaisois; 1840, in-4.

Sommerard (du). Les arts au moyen âge; in-folio.

Taylor (baron). Voyage pittoresque dans l'ancienne France; in-folio.

Wiebeking. Architecture civile. Munich, 1821; 3 vol. in-4.

CHAPITRE V.

ARCHITECTURE MILITAIRE.

L'architecture militaire, d'un aspect sévère et massif, n'offre pas toujours des caractères assez précis pour que l'on puisse, au premier coup d'œil, fixer l'âge d'un monument. Il faut donc, pour en reconnaître l'époque, observer attentivement les moindres détails et se rappeler la classification chronologique des ornements que nous avons décrits dans notre chapitre sur l'ARCHITECTURE RELIGIEUSE. Nous partagerons en six classes les monuments militaires : 1° ceux du v° au xi° siècle; 2° ceux du xii° siècle; 3° xiii° siècle; 4° xiv° siècle et première moitié du xv°; 5° fin du xv° et commencement du xvi° siècle; 6° Renaissance.

ARTICLE 1.

Du V° au XI° siècle.

Du v° AU IX° SIÈCLE. — Les constructions militaires furent peu nombreuses jusqu'au ix° siècle. Dans les pays de frontières, on utilisait les forteresses construites par les Romains, ou bien on en construisait sur le même plan. Pendant les premiers siècles du Moyen âge, les fortifications se composent d'un parapet en terre, bordé par un fossé, et

couronné de palissades, et d'un réduit où la garnison pouvait trouver un refuge, après la prise de l'enceinte.

IXe SIÈCLE. — Dès que la Couronne eut accordé à ses vassaux le droit de se fortifier, on vit les châteaux se multiplier avec une rapidité prodigieuse. « Alors, dit M. Sismonde de Sismondi, la fable de Deucalion et Pyrrha sembla, pour la seconde fois, recevoir une explication allégorique. La France, en autorisant l'édification des forteresses, sema des pierres sur ses jachères et il en sortit des hommes armés. » Les forteresses de cette époque, comme presque toutes celles du Moyen âge, sont élevées sur des buttes factices, au bord des rivières ou sur le flanc des collines. Les constructions avaient beaucoup d'analogie avec les monuments de l'époque gallo-romaine; on employait les mêmes appareils et on revêtait les murailles de zones horizontales de briques.

Xe SIÈCLE. — Une forte enceinte d'épaisses murailles, flanquées de tours, entourait la citadelle centrale ou donjon. Outre cette première enceinte (*cingulum minus*), une seconde beaucoup plus considérable (*cingulum majus*) protégeait l'hôtel du châtelain et les habitations particulières du bourg. On appelait *foris burgum* (faubourg) la partie de la ville qui restait en dehors de cette enceinte, et qui parfois était également protégée par des fortifications. On peut se faire une idée des châteaux du xe siècle, par la description qu'en donne Jean de Colmieu, dans la *Vie de saint Jean, évêque de Thérouanne* : « Les seigneurs, nous dit-il, élèvent aussi haut qu'il leur est possible un monticule de terre rapportée. Ils l'entourent d'un fossé d'une largeur considérable et d'une effrayante profondeur. Sur le bord intérieur du fossé, ils plantent une palissade de pièces de bois équarries et fortement liées entre elles, qui équivaut à un mur. S'il leur est possible, ils soutiennent cette palissade par des tours élevées de distance en distance. Au milieu de ce monticule, ils bâtissent une maison ou

plutôt une citadelle, d'où la vue se porte de tous côtés éga-

Fossé sans murailles à contrescarpe.

lement. On ne peut arriver à la porte de celle-ci que par un pont, qui, jeté sur le fossé et porté sur des piliers accouplés, part du point le plus bas, au delà du fossé, et s'élève graduellement jusqu'à ce qu'il atteigne le sommet du monticule et la porte de la maison, d'où le seigneur le domine tout entier. »

XI° SIÈCLE. — La multiplication des fiefs nécessita l'érection de nombreux châteaux fortifiés. On conserva à peu près le même système de construction qu'au siècle précédent, tout en donnant plus de profondeur aux fossés, plus d'élévation aux enceintes et plus d'épaisseur aux donjons. Quelques châteaux avaient jusqu'à trois enceintes ; ce n'étaient parfois que de simples remparts de terre, surmontés de palissades et défendus par un fossé. Dans les contrées

Fossé sans murailles avec cunette. Fossé à parois verticales.

riches en carrières, c'étaient des murailles en maçonnerie, flanquées de tours rondes ou carrées. Quand l'une de ces tours ne servait point de donjon, l'habitation du châtelain,

en bois ou en pierres, s'élevait au centre de l'enceinte intérieure. Elle était élevée sur une motte, où l'on avait creusé des souterrains, et se composait de deux ou trois étages. Les murs étaient soutenus par des contre-forts carrés et percés de fenêtres rectangulaires ou cintrées. Le rez-de-chaussée servait de magasins et de prison; les maîtres habitaient le premier ou le second étage, où se trouvait une grande salle de réception. Les toits des donjons étaient à quatre pans ou à bouts rabattus, lorsqu'il n'y avait point de plate-forme. La décoration monumentale était conforme à celle des églises romano-byzantines : mais les moulures étaient fort rares, surtout à l'extérieur des édifices.

Exemples. — On ne connaît que fort peu de ruines de forteresses des IXe et Xe siècles. Les châteaux du Pin (Calvados), de Lithaire (Manche), de Nogent-le-Rotrou (Eure-et-Loir), de Loches (Indre-et-Loire), de Beaugency et

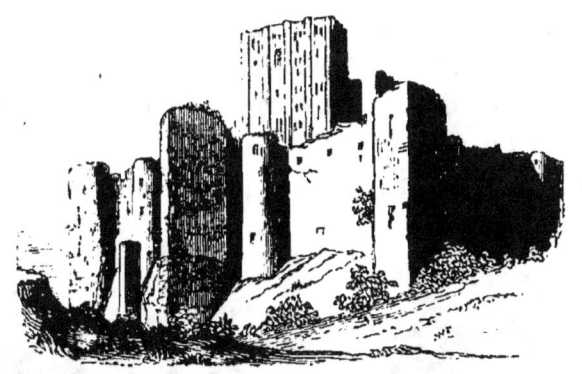

Château de Loches.

d'Hièvres (Loiret), de Falaise (Calvados) et de Domfront (Orne), offrent encore aujourd'hui des ruines remarquables.

Article 2.

XIIe siècle.

Caractères généraux. — Les progrès de l'architecture militaire furent très-rapides dès la fin du xi^e siècle. Les Normands, qui avaient conquis l'Angleterre, comprirent la nécessité de s'y fortifier, pour assurer leur domination dans le pays conquis; ils voulurent également élever des châteaux dans leur patrie, où ils avaient conservé de riches domaines : aussi l'architecture de cette époque est identiquement la même en deçà et au delà de la Manche. Il y eut tout à la fois et plus d'élégance et plus de solidité dans les forteresses. Vers la fin de cette époque, on remit en pratique les préceptes consignés dans les œuvres de Végèce : mais on modifia peu les systèmes d'attaque et de défense qu'on avait empruntés à la tradition des Romains, et l'on continua à se servir, comme eux, de tours mobiles, de catapultes, de balistes, de pierriers, etc.

Donjons. — Les donjons sont souvent cylindriques, surtout à la fin du xii^e siècle. Le rez-de-chaussée est sans fenêtres : on n'osait pas donner plus de huit ou neuf cen-

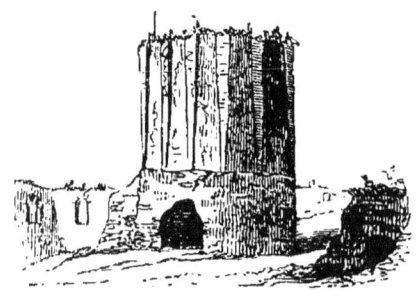
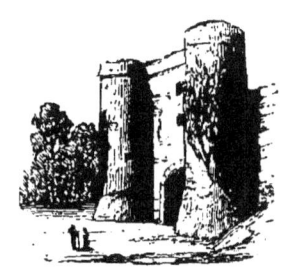

Château Gaillard. Porte du château de Tancarville

timètres aux fenêtres du premier et du second étage, dans la crainte des escalades. L'entrée était défendue non seu-

lement par des portes bardées de fer, flanquées de deux tours, mais encore par une herse : c'était une lourde grille de fer, glissant dans des rainures pratiquées dans les parois des murailles. On la levait à l'aide d'une machine ; quand elle était baissée, les assiégeants ne pouvaient point, sans l'avoir brisée, entrer dans l'intérieur. Les Romains avaient employé ce moyen de défense; mais on en avait perdu l'usage pendant les premiers siècles du Moyen âge. Plusieurs donjons avaient, au troisième étage, un balcon en bois; il y avait aussi, au-dessus des portes, des espèces de balcons saillants portés sur des consoles, entre lesquelles on pouvait lancer des projectiles sur les assiégeants ; on les a désignés sous le nom de *moucharabys*. C'est également à cette époque qu'apparaissent les créneaux, dentelures pra-

Creneaux dentelés.

Créneaux quadrilatères.

tiquées dans le parapet des tours ou des murs, à travers les espacements desquels on peut tirer à couvert sur l'ennemi. Ils sont ordinairement quadrilatères et couron-

Créneaux à meurtrières. Créneaux à pyramidions.

nés d'une espèce de larmier en glacis ou d'un pyrami-

dion très-écrasé; cependant on en voit qui sont terminés en ogive, en queue de poisson, etc. Vers la fin du XIIᵉ siècle, on voit quelques donjons de forme polygonale.

ENCEINTES DES CHATEAUX ET DES VILLES. — Elles sont flanquées de tours cylindriques ou carrées. Des guérites à vigies sont quelquefois accolées aux angles des tours carrées. La grande porte, établie entre deux tours, est défendue par un pont-levis et une herse. Une petite porte plus étroite est ordinairement percée à l'un des côtés pour l'usage des piétons. La chapelle se trouve presque toujours dans la première enceinte, près du donjon.

EXEMPLES. — C'est à cette époque que remonte la construction du château Gaillard, aux Andelys (Eure), des

Crypte du château Gaillard.

Plan du château Gaillard.

châteaux d'Arques et de Tancarville (Seine-Inférieure), de Chambois (Orne), de Pons (Charente-Inférieure), de Gisors (Eure), etc. « Le château de Gisors, dit M. de Caumont (1), fut bâti par ordre de Guillaume le Roux, vers la fin du XIᵉ siècle (1097). Mais Henri Iᵉʳ augmenta considérablement, dans la suite, la force de ce château; il l'environna de murs d'enceinte fort élevés et de tours formidables. La plus ancienne partie de ce château, encore très-bien con-

(1) *Cours d'antiquités monumentales*, 5ᵉ partie, p. 257.

servée, se montre au sommet d'une éminence artificielle, ronde et conique; un mur, flanqué de contre-forts plats, occupait le contour du plateau ménagé sur l'éminence; ces murs renfermaient un assez grand nombre de poutres couchées et incrustées dans la maçonnerie : elles avaient évidemment pour but d'empêcher les dislocations, en reliant, par de grandes traverses, ces murs épais, pour la solidité et la durée desquels on n'avait à craindre que l'affaissement du sol et les crevasses qui pouvaient en être la suite. Une tour assez élevée se trouvait en contact avec le mur d'enceinte et formait le donjon. Elle faisait face à la porte d'entrée de cette petite cour, qui était garnie de logements et dans laquelle on remarque aussi les restes d'une chapelle qui se trouvait placée entre la porte dont je viens de parler et la tour du donjon. Près de cette chapelle et de cette tour était une issue étroite ou poterne, communiquant avec l'extérieur. Le donjon et son enceinte, étant ainsi établis sur une motte artificielle, ne pouvaient offrir que très-peu d'étendue; des logements bien autrement spacieux se trouvaient dans la baille ou grande place d'armes qui entourait cette éminence; on y remarque encore des tours, des portes et des murailles considérables qui montrent très-bien l'étendue et l'importance de la place. »

Article 3.

XIII^e siècle.

Caractères généraux. — Le xiii^e siècle, si riche en églises et en monastères, ne fut pas également fécond en monuments militaires. Il ne faut pas attribuer uniquement la rareté des forteresses à l'absence des seigneurs qui consacraient tout leur temps aux croisades, mais aussi à la sub-

stitution de la monarchie féodale au fédéralisme féodal. Le XIIIᵉ siècle démolit peut-être plus de châteaux qu'il n'en construisit. On sait que Philippe-Auguste fit démanteler un grand nombre de forteresses, où les Anglais avaient trouvé un refuge. Les murailles sont ordinairement en moyen appareil; quelquefois le revêtement en moellons est coupé par des assises de pierres de taille. La révolution ogivale, qui avait modifié l'architecture militaire, dès le milieu du XIIᵉ siècle, triomphe entièrement, au XIIIᵉ, de la tradition romane. On voit, dans les châteaux

Château de Lucinio (Morbihan).

comme dans les églises, des voûtes avec arceaux croisés, reposant sur des consoles ou des colonnettes; des fenêtres en lancette à vitraux peints, des trèfles, des quatre-feuilles, des violettes, des fleurons, des crochets, des têtes de clou, des feuilles entablées, etc.

Donjons. — Ce n'est plus que par exception qu'on assied les donjons sur des mottes factices et qu'on leur donne une forme carrée. Une tourelle, appliquée contre le donjon, contient un escalier qui ne conduit quelquefois qu'au premier étage : on ne pouvait parvenir aux supérieurs qu'au moyen d'échelles. L'usage des mâchecoulis, avec encorbellements en pierre, devient beaucoup plus fréquent. Les portes ogivales, placées entre deux tours, sont munies d'une ou de deux herses; elles sont rarement décorées de moulures à l'extérieur; il en est de même des fenêtres : la tête de leur ogive est quelquefois bouchée, en sorte qu'elles présentent une baie carrée, divisée par des meneaux en deux ou quatre compartiments. Les apparte-

ments, de plus en plus spacieux, sont parfois décorés de peintures à fresque.

Porte du bastion des Ormes, à Clisson.

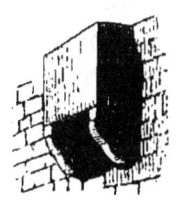
Moucharaby d'Aigues-Mortes.

Enceintes des chateaux et des villes. — L'érection des communes donna une nouvelle vie aux cités ; elles

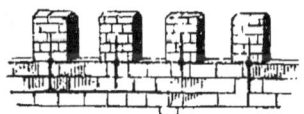
Créneaux quadrilatères sans couronnement.

s'entourèrent de solides enceintes et suivirent l'exemple de

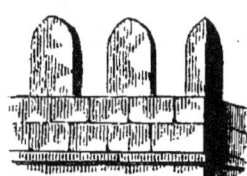
Créneaux en ogive.

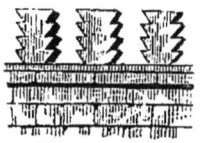
Créneaux en escalier.

Paris, qui, en 1211, s'était entouré d'une nouvelle enceinte. Les tours sont toujours cylindriques et munies de créneaux.

Exemples. — Enceintes d'Angers et de Carcassonne ; châteaux de Castéra, près de Bordeaux et de Coucy (Aisne). « Enguerrand III, sire de Coucy, bâtit, en 1205, le château célèbre dont nous voyons encore les ruines. Plusieurs fois assiégée et prise pendant les longues guerres du Moyen âge,

cette antique forteresse fut démolie au XVIIe siècle, par l'ordre du cardinal Mazarin. Quatre tours d'enceinte sont placées aux angles du château; on a pris soin d'y pratiquer de nombreuses meurtrières; là veillent les hommes d'armes. Il faudra franchir des fossés profonds pour arriver à la première enceinte; les remparts qui la terminent sont flanqués de dix tours. Passons sous la porte voûtée dont les hommes de garde ont baissé la herse. Des fossés nous séparent encore de la seconde enceinte, et il y a là une autre herse, un pont-levis et cinq portes. En les traversant, on arrive au donjon, à cette merveilleuse tour de Coucy, dont

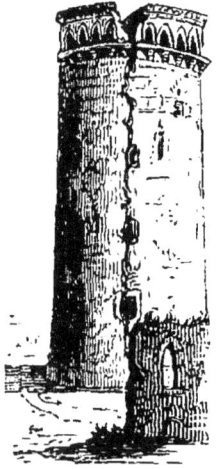

Donjon de Coucy.

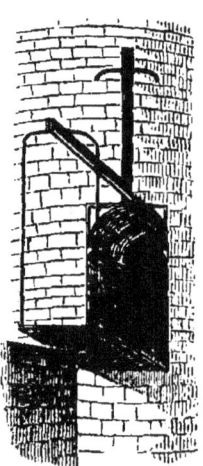

Pont-levis.

les restes majestueux étonnent le voyageur. L'élévation de ce donjon est peu commune. Vingt-quatre fenêtres en ogive garnissent le premier étage; elles alternent avec un égal nombre de meurtrières. L'escalier tournant est d'un très-bel effet. Les salles de l'intérieur sont spacieuses; chaque arceau de leurs voûtes repose sur une colonne sculptée. Là sont déposés les archives et le trésor de la maison de Coucy.

L'édifice recouvre de vastes souterrains, sombres prisons où l'on place les vaincus après un combat; où l'on jette,

jusqu'à plus ample informé, les bohémiens et autres gens de mauvais aloi que le guet du château a ramassés. Les bâtiments adossés aux tours servent au logement des maîtres du château, des femmes de la châtelaine, des écuyers et des pages. La *salle des preux* ou des gardes est décorée avec magnificence ; des armes et des trophées parsèment ses riches tentures ; on y voit quatre cheminées spacieuses ornées de bas-reliefs. C'est là qu'étaient reçus les chevaliers, et que les sires de Coucy agréaient l'hommage de leurs vassaux, dans les occasions solennelles. La chapelle du château et le logement de l'aumônier sont placés dans le voisinage de la salle des preux. Partout, d'ailleurs, on a pris soin de pratiquer des chemins de ronde, des parapets et des guérites. La partie basse des bâtiments est occupée par le réfectoire, par l'office et par de vastes greniers. Près de là sont placés les chevaux et la nombreuse meute du châtelain. Plusieurs tourelles et diverses dépendances servent à loger les hommes d'armes, à héberger les voyageurs, à recevoir les lourdes armures pour les jours de bataille, les objets de chasse, les lances, les écus et les bannières aux armes de Coucy (1). »

Article 4.

XIVe siècle et première moitié du XVe.

Caractères généraux. — Le plan des châteaux devient plus régulier ; l'habitation seigneuriale s'accroît aux dépens des fortifications ; les murs moins élevés sont munis de mâchecoulis et de meurtrières de forme allongée (V. n° 3). On nomme *archères* les fentes verticales qu'on croit

(1) *Archives de la Picardie et de l'Artois*, publiées par P. Roger, tome II, p. 52.

avoir été destinées au tir de l'arc, et *arbalétrières* les ouvertures, en forme de croix, qui devaient servir au tir de l'arbalète (n° 4). Il y a des meurtrières en forme de carré

(n° 1) ou de carré long (n° 2) qui n'ont dû servir qu'à éclairer les habitants de la place, sans compromettre leur sûreté, et d'autres de forme allongée, dont le centre (n° 5) ou la partie inférieure (n° 6) présente une ouverture circulaire : ces dernières ont été construites ou du moins disposées pour des armes à feu. En général, les meurtrières sont longues d'un à deux mètres; très-étroites à l'extérieur, elles s'élargissent à l'intérieur.

Au xiv^e siècle, l'usage des mâchecoulis devient tout à

Mâchecoulis d'Amboise.

fait général; les fenêtres sont plus nombreuses, les mou-

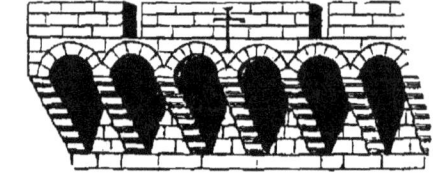

Mâchecoulis d'Avignon.

lures plus soignées. Parmi les ornements les plus répan-

dus, nous mentionnerons les crochets, les feuillages, les

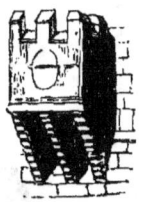
Mâchecoulis de l'hôtel de Sens.

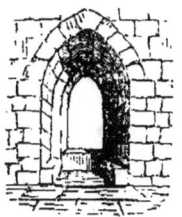
Fenêtre à banc de pierre.

fleurons, les arcades simulées, les pavés émaillés, les animaux fantastiques, etc.

Donjons. — Les portes ogivales sont presque toujours lisses et sans ornements. Quand elles sont carrées, elles sont surmontées d'une ogive d'application ou de décharge. On en voit déjà quelques-unes en anse de panier très-sur-

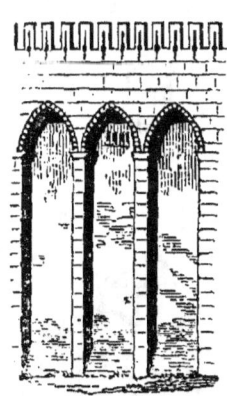

Palais des papes, à Avignon.

baissée ; les fenêtres sont ogivales et plus souvent carrées, surtout au xve siècle, et divisées en deux ou quatre baies par des traverses en pierre. On commence à surmonter les toits de girouettes, en signe de noblesse.

Enceintes. — L'appareil en diamant est quelquefois mis en usage. Les murs sont toujours couronnés de créneaux percés de meurtrières. Ils sont constamment munis de mâchecoulis, dont les consoles sont plus élégantes et plus allongées qu'au xiiie siècle. Les murs d'enceinte n'ont que

des meurtrières en guise de fenêtres. On donne le nom d'*échanguettes* à des guérites en encorbellement, destinées

Échanguettes.

aux guetteurs de nuit, et qui sont placées soit à l'angle des courtines, soit au sommet des tours.

EXEMPLES. — Nous citerons, comme appartenant à ce style architectural, la porte du Croux, à Nevers; le palais des papes, à Avignon; les remparts d'Aigues-Mortes; le

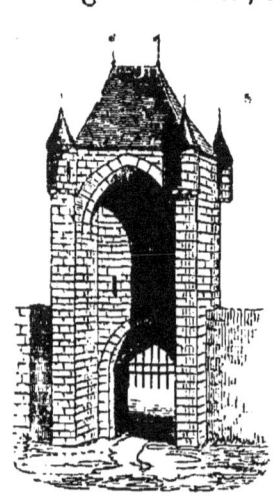

Remparts d'Aigues-Mortes. Herse.

château des comtes de Poitou, à Poitiers; ceux de Ville-bon (Eure-et-Loir), de Montepilloy et Pierrefonds (Oise).

« Cette forteresse célèbre, dit M. Graves, bâtie vers 1390, par Louis, duc d'Orléans et comte de Valois, fut démantelée en 1617, par ordre de Louis XIII. On détruisit, à cette époque, les ouvrages avancés, et l'on pratiqua, aux dépens des murs, les profondes entailles qu'on y voit encore ; car le reste de l'édifice est demeuré intact. L'enceinte embrasse six mille sept cent vingt mètres carrés, et figure un pentagone irrégulier, présentant au nord un front de quarante mètres, soixante-quatre mètres à l'ouest, quarante et un au sud, et soixante-dix-neuf mètres en une ligne brisée vers l'est. Les neuf tours qui protégeaient le rempart et qui ne sont pas comprises dans ces dimensions ont chacune quinze mètres de diamètre : ce qui donne un développement total de trois cent quarante-quatre mètres. La maçonnerie excite l'admiration des architectes. Tout l'édifice est garni de mâchecoulis dont les consoles sont divisées en trois retraites. Les fenêtres, irrégulièrement percées, sont carrées et encadrées dans des tores ; celles de de la chapelle, placées dans la tour du sud-est, sont étroites et à moulures cylindriques, descendant sur des socles anguleux, ce qui indique assez bien la fin du xive siècle. Deux tours portaient, à l'extérieur, des niches à ogive, encadrées de feuillages, contenant des statues d'une riche exécution, aujourd'hui mutilées. Le donjon était formé de deux bâtiments carrés, inégaux, contigus, à cinq étages ; ses fenêtres larges et carrées ont des colonnettes et des meneaux transverses ; on y voit une immense cheminée polygone à grosses colonnes engagées, et une frise à guirlande de feuilles découpées : le tuyau est terminé en cylindre. Il y a des guérites extérieures en encorbellement. Les redans des pignons sont ornés de tores. Tels sont les caractères chronologiques encore visibles de ces restes imposants (1). » La Bastille de Paris, antérieure d'une ving-

(1) *Notice archéologique sur le département de l'Oise*, p. 203.

taine d'années au château de Pierrefonds, avait huit grosses tours rondes, à base conique, liées entre elles par des courtines aussi hautes que les tours.

Article 5.

Fin du XVᵉ siècle et commencement du XVIᵉ.

Caractères généraux. — La guerre continue que Louis XI fit à la féodalité, et, d'autre part, l'usage de l'artillerie portèrent un coup fatal à l'architecture militaire. Les châteaux n'eurent plus que l'apparence d'une forteresse et devinrent, en réalité, des maisons spacieuses et commodes, où les beaux-arts déployèrent toute leur élégance. Le donjon, qui perdit son importance militaire, est parfois

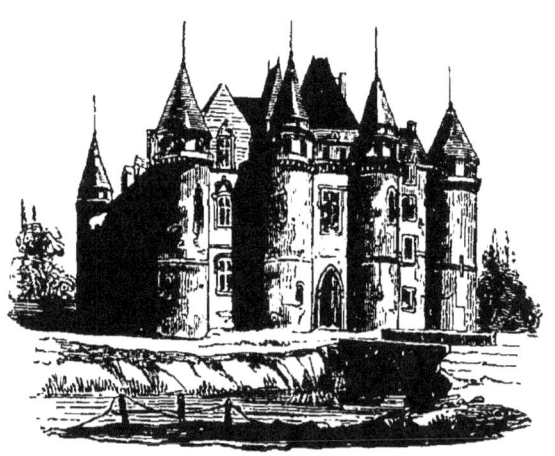

Château de Vigny.

entièrement supprimé. Les maisons seigneuriales ne sont plus bâties sur des éminences, mais dans des plaines fertiles, et ne s'entourent parfois que de fossés peu profonds. La brique remplace souvent le moellon et la pierre de taille. On voit se multiplier les fenêtres carrées ou en accolade, et les tourelles en nid d'aronde. Les ornements et les moulures sont les mêmes que ceux de l'architecture civile, à

l'époque correspondante : ce sont des nervures prismatiques, des pinacles appliqués, des niches, des panneaux, des rinceaux, des feuilles de chou, etc. Les portes sont en ogive et plus souvent en arc Tudor, c'est-à-dire en cintre très-surbaissé. Les tourelles, à pans coupés, sont sur-

montées d'un toit pyramidal, décoré de crêtes, de girouettes,

d'épis, de crochets et de diverses moulures en fer, en plomb ou en terre cuite.

Exemples. — C'est à cette époque que remontent les châteaux de Vigny (Seine-et-Oise), de Cagnes (Var), de Courboyer et d'O (Orne), de la Rivière (Manche), de Colombières (Calvados), etc.

article 6.

Renaissance.

C'est surtout à la construction des châteaux que s'appliquèrent les architectes italiens que Charles VIII avait ramenés d'Italie. Les châteaux perdirent leur physionomie

belliqueuse, et leur architecture ne différa guère de celle des palais dont nous avons parlé dans le précédent chapitre.

Règne de Louis XII (1498-1515). — Le premier monument important élevé dans le style de la Renaissance est le château du cardinal d'Amboise, à Gaillon (Eure), que les uns attribuent à Giocondo, et d'autres à un architecte français, Pierre de Valence. Il offre un heureux mélange du style gothique et des nouveaux éléments imités de l'antique. On sait que les fragments réédifiés de ce château sont actuellement dans la cour du palais des Beaux-Arts, à Paris. La partie du château de Blois qui date de Louis XII est construite dans le même style, ainsi que l'ancienne Cour des Comptes, près de la sainte Chapelle de Paris. C'est encore à cette époque qu'appartiennent les châteaux de Chenonceaux et d'Azay-le-Rideau (Indre-et-Loire).

François Iᵉʳ (1515-1547). — Les améliorations de toute espèce que favorisait l'architecture de la Renaissance, dans le luxe intérieur des maisons, firent adopter ce style dans les châteaux, beaucoup plus tôt que dans les églises et les hôtels de ville. La plus importante construction particulière de ce règne est le manoir d'Ango, actuellement en ruines, que ce célèbre navigateur se bâtit à Varengeville, près de Dieppe. Le château du chancelier Duprat, à Nantouillet (Seine-et-Marne), offre encore de beaux restes : mais il ne peut pas être comparé avec les châteaux royaux de Fontainebleau et de Chambord, qui sont les deux chefs-d'œuvre de cette époque.

Henri II (1549-1559). — Henri II fit bâtir le château d'Anet (Eure), pour Diane de Poitiers, par Philibert Delorme. Le principal portail a été transporté à Paris, dans la cour du palais des Beaux-Arts. Le château d'Écouen fut construit par Jean Bullant, pour le connétable Anne de Montmorency; le croissant de Diane de Poitiers et les

chiffres de Henri II, qui sont figurés dans toutes les parties du château, prouvent qu'il n'a été terminé que sous le règne de ce prince.

Henri IV (1589-1610). — Dupérac et Jean-Baptiste Ducerceau furent les architectes particuliers du roi. On doit au dernier le château neuf de Saint-Germain et celui de Monceaux.

Louis XIII (1610-1643). — Le style de l'architecture des édifices bâtis sous Louis XIII, dit M. Albert Lenoir, est loin d'offrir la même correction que celui des monuments antérieurs à Henri IV, Il y eut alors un temps d'arrêt, pendant lequel l'architecture subit une transformation, on pourrait même dire, une altération sensible. Il faut toutefois le reconnaître, si, sous le rapport du goût, l'architecture de cette époque est inférieure à celle du xvie siècle, elle procède en même temps avec plus d'indépendance; tout en se rattachant encore au style italien, elle acquiert une physionomie plus française. L'architecture du xviie siècle vise surtout à devenir pompeuse et monumentale.

BIBLIOGRAPHIE.

Bazin (Charles). Description historique de l'église et des ruines du château de Folleville. Amiens, 1850; in-8.

Blancheton. Vues pittoresques des châteaux de France.

Boisserée (S.). Monuments d'architecture sur les bords du Rhin.

Caumont (A. de). Cours d'antiquités monumentales; 5e partie.

Deville. Histoire du château d'Arques; 1839, in-8.

Hugo (Abel). France pittoresque et monumentale; 1836, in-4.

Laborde (A. de). Les monuments de la France.

Melleville. Histoire de la ville et des sires de Coucy-le-Château; 1848, in-8.

Mérimée (Prosper). Instructions du comité des arts et monuments.

Querrière (de la). Essai sur les girouettes, épis, crêtes et autres décorations des anciens combles et pignons; 1846, in-8.

Saussaye (de la). Châteaux de Blois et de Chambord; 1840, in-4.

Taylor (baron). Voyage pittoresque et romantique dans l'ancienne France; in-folio.

Vatout. Les résidences royales.

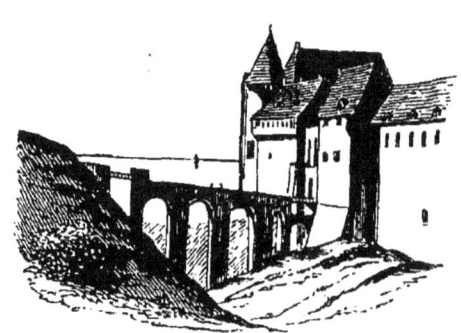

Pont-levis de Dieppe.

CHAPITRE VI.

SCULPTURE.

Nous avons dû nécessairement parler de la sculpture en général dans les chapitres précédents : mais nous avons réservé pour celui-ci l'indication plus précise et plus détaillée des caractères qui distinguent les statues et les bas-reliefs, depuis le xie siècle jusqu'à la Renaissance.

XIe SIÈCLE. — Les représentations d'hommes et d'animaux, en ronde bosse ou en simple relief, sont encore très-rares, à cette époque, dans les monuments religieux. La sculpture semble subir à la fois deux influences : celle des souvenirs romains, qui produit des œuvres dépourvues de grâce et de noblesse ; et celle des Byzantins, qui donne naissance à des œuvres bien imparfaites, sans doute, mais qui font présager une prochaine rénovation de l'art. Les plis des robes et des manteaux sont toujours petits, régulièrement disposés et quelquefois en spirale. Les vêtements des Orientaux offrent encore aujourd'hui le même aspect, parce qu'au lieu d'aplatir et de repasser le linge ils le tordent sur lui-même. C'est à l'influence byzantine qu'on attribue la profusion des broderies sur les vêtements, la longueur démesurée du corps, les yeux saillants fortement ouverts et immobiles, les sourcils arqués, le détail minutieux des

cheveux et l'absence de perspective dans les genoux et les pieds. Tous les archéologues, cependant, ne partagent point cet avis. M. le docteur Rigollot, entre autres, pense que le style des statues n'est dû qu'aux inspirations du génie national, attendu qu'il n'y avait point de statues analogues en Orient, et que la sculpture proprement dite n'y était point encore connue à cette époque. Les figures des bas-reliefs sont incorrectes, grotesques et hideuses ; les formes sont courtes, trapues, sans perspective et sans vie : c'est surtout l'époque des chapiteaux historiés. On y voit représentés d'une manière grossière des personnages de l'Ancien et du Nouveau Testament, des évêques, des saints, des scènes de l'enfer, des démons, des vices, des figures symboliques, etc. ; ces représentations cessent au xiie siècle, dans le nord de la France ; mais dans le midi, leur règne dure encore au xiiie siècle.

xiie siècle. — On peut reprocher aux statues de cette époque l'allongement démesuré du buste, la roideur des

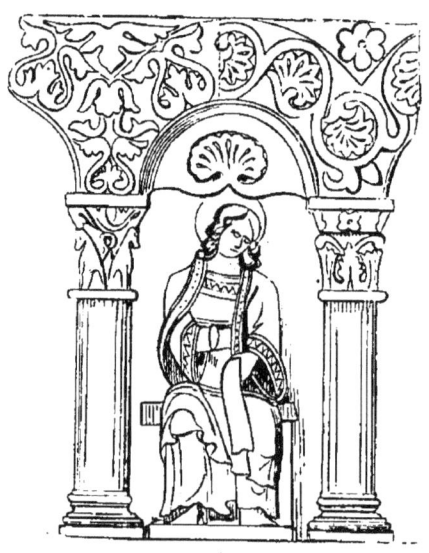

Notre-Dame de Poitiers.

membres, l'incorrection de certains détails ; mais on doit

apprécier l'expression calme et recueillie des physionomies. Les cheveux sont traités avec un grand soin; les yeux sont toujours saillants et fendus, et les sourcils très-arqués. Un manteau ouvert par devant recouvre la longue tunique de dessous. On remarque une identité complète d'exécution dans la reproduction de certains types et de certains sujets. C'est alors seulement qu'on essaya de reproduire la ressemblance des physionomies. Les statues des portails, plus grandes qu'au siècle précédent, représentent quelquefois les traits des rois, des princes, des évêques, des abbés qui ont été les fondateurs ou les bienfaiteurs de l'église. On remarque un progrès très-sensible dans l'exécution des bas-reliefs. Les types qu'on reproduisait le plus souvent à cette époque sont Jésus bénissant, entouré des symboles des

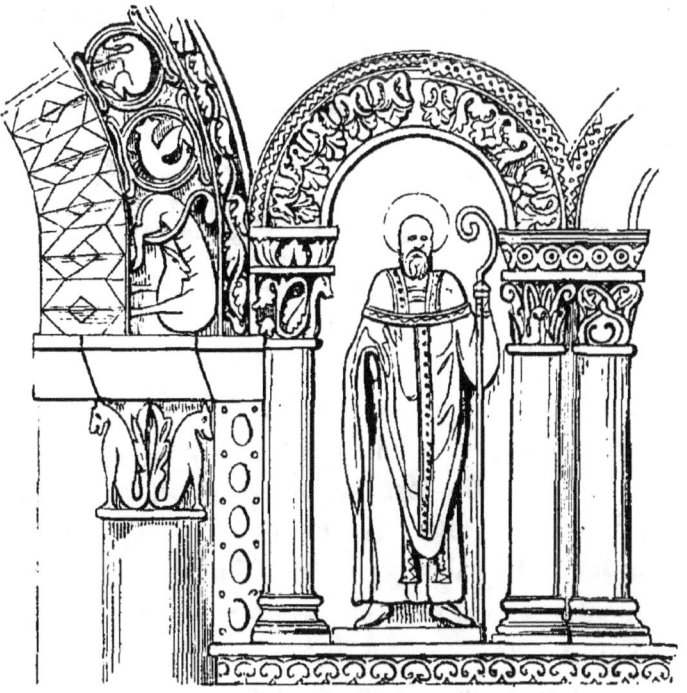

Notre-Dame de Poitiers.

quatre évangélistes; on ajoute deux anges à ses côtés, la

nativité, le massacre des Innocents, la résurrection de Lazare, l'annonciation, le pèsement des âmes, le jugement général, l'enfer. Nous avons déjà dit ailleurs que les bas-reliefs et les statues étaient souvent entièrement revêtus de peintures polychromes.

XIIIe SIÈCLE — Ce fut la grande époque de la statuaire chrétienne. Aux siècles précédents, les artistes, comme autrefois Eschyle quand on l'engageait à refaire l'hymne d'Apollon, disaient qu'il y avait des types sacrés dont on ne pouvait s'éloigner sans témérité. Le XIIIe siècle, moins timide dans ses inspirations, entra, sous ce rapport, dans une heureuse voie d'innovation. On admire, dans les statues de cette époque, l'expression religieuse et naïve des physionomies, l'aisance grave de la pose, le modelé bien senti des figures, la gracieuse draperie des vêtements et la verve de ferveur qui caractérise l'ensemble des compositions.

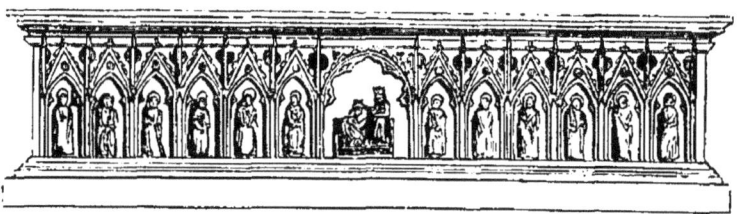

Autel de la cathédrale de Cologne.

Les statues de grandeur naturelle, pleines de mouvement et d'expression, se multiplient sur les côtés des portes, dans les niches des contre-forts et sous les arcades des galeries extérieures des façades; de nombreux bas-reliefs représentent les principales scènes de l'Ancien et du Nouveau Testament. Dans la décoration intérieure des édifices, on abandonna complétement les plantes exotiques et les animaux symboliques, auxquels on substitua des ornements empruntés à la flore indigène. Nous avons vu plus haut qu'à cette époque on ne se contenta plus de graver des

effigies sur le couvercle des tombeaux, et qu'on y sculpta de longues statues couchées. On connaissait déjà alors l'art de fondre le bronze, comme le témoignent les deux tombes de la cathédrale d'Amiens et les portes de bronze que Suger fit faire pour l'église abbatiale de Saint-Denis.

xive siècle. — On peut déjà constater la dégénérescence de l'art religieux. Il y a plus d'habileté dans l'exécution, mais moins de chaleur dans la conception générale du sujet ; la pureté du dessin s'altère ; les draperies sont plus tourmentées ; le style, moins ferme et moins noble, accuse parfois un travail trop expéditif ; les sujets symboliques commencent à céder la place aux compositions où se révèlent l'expression des passions humaines et la réalité de la nature vulgaire. La statuaire de cette époque fait transition avec la simplicité si grave et si religieuse du xiiie siècle et le style maniéré et négligé du xve. Les figures grotesques, qui avaient disparu au xiiie siècle, apparaissent de nouveau, mais cette fois dans un but évidemment satirique.

xve siècle. — Si cette époque est supérieure aux précédentes par l'expression des passions, le progrès du modelé, la perfection de certains détails et de certaines statues tumulaires, elle leur est bien inférieure sous le rapport de l'inspiration religieuse et de la conception artistique. Les draperies, lourdes, tourmentées et prétentieuses, ont des plis épais qui se rompent à angles saillants. Beaucoup des statues des grands portails accusent le mauvais goût ou la négligence par leur maigreur, leur peu de relief et leur attitude peu naturelle. Les bas-reliefs, en général, échappent à ces défauts ; les figurines sont supérieures aux statues.

La pierre et l'ivoire avaient obtenu la prédilection des sculpteurs, dans les siècles antérieurs. Au xve siècle, le bois devient la matière en vogue. On fit alors non-seulement

des retables, des chaires, des crédences, mais même des statues en bois.

Tombeau de Robert de Bouberch, au musée d'Amiens (xv^e siècle).

XVI^e SIÈCLE. — Les boiseries de cette époque sont d'une richesse et d'une exécution remarquables; les plantes, les fleurs et les entrelacs sont admirablement traités. La satire et la caricature tiennent parfois une large place dans les lieux saints : la pureté des proportions et le fini du travail ne peuvent racheter, aux yeux de l'archéologue chrétien, les vices de cette espèce de protestantisme artistique.

A la suite des guerres d'Italie, Charles VIII, François I^{er} et Louis XII attirèrent en France de célèbres artistes italiens, qui imprimèrent à l'art national une nouvelle direction. Joconde, Léonard de Vinci, le Rosso, Primatice, André del Sarte, Benvenuto Cellini, Serlio, Pierre-Ponce Trebati vinrent modifier les idées reçues jusqu'alors. L'art religieux ne fit que décroître; mais les monuments de la vie privée brillèrent d'un luxe tout nouveau. Aux XVII^e et XVIII^e siècles, l'influence de l'école flamande, empreinte d'un naturalisme excessif, l'emporta souvent sur l'influence du style idéal des Italiens. Nous nous bornerons à donner les noms des principaux sculpteurs des trois derniers siècles, sans apprécier le mérite et le style de leurs œuvres : Jean Gou-

jon, mort en 1572; Germain Pillon, mort en 1590; Jacques Sarrazin, né en 1590; Puget, 1622; Girardon, 1630; Coisevox, 1640; Lepantre, 1659; Nicolas Coustou, 1658; Bouchardon, 1698; Pigalle, 1714; Falconnet, 1716; Houdon, 1741; Dupaty, 1771.

BIBLIOGRAPHIE.

Ayzac (M^{me} F. d'). Mémoire sur les statues symboliques de Saint-Denis; in-8.

Buteux. Précis des Arts du dessin; in-8.

Cahier et Martin. Mélanges d'Archéologie (en voie de publication); in-4°.

Clarac (de). Musée de Sculpture antique et moderne. 1820.

Jourdain (l'abbé). Les Clôtures du chœur de la cathédrale d'Amiens. 1849; in-8.

Labarte. Description des objets d'art de la collection Debruge-Duménil. 1847; in-8.

Lacroix (Paul). Le Moyen âge et la Renaissance (en voie de publication); in-4°.

Montfaucon (B. de). Monuments de la monarchie françoise. 1733; 5 vol. in-fol.

Rigollot. Essai sur les Arts du dessin en Picardie. 1840; in-8.

Annales archéologiques. — Bulletin monumental. — Congrès archéologiques, etc.

CHAPITRE VII.

PEINTURE.

Le Moyen âge a connu la peinture à fresque, la peinture à la détrempe, la peinture à l'huile, l'aquarelle, la peinture sur verre, la peinture sur émail, la mosaïque et la tapisserie. La *peinture à fresque* (*in fresco*, sur le frais, comme disent les Italiens) s'exécute sur un enduit de mortier encore humide, que la couleur pénètre à une certaine profondeur : elle n'admet aucune des couleurs que la chaux peut altérer ; sa durée dépend de la qualité de l'enduit et de la nature des couleurs employées. C'est à tort que, dans le langage de la conversation, on donne le nom de fresques à toutes les peintures murales : elles peuvent être peintes à l'huile ou à la détrempe. La *détrempe* emploie également des couleurs délayées avec de l'eau : mais elle y ajoute de la colle animale ; elle s'applique sur un enduit qui n'a pas été fraîchement posé sur la muraille. Elle est beaucoup moins durable que la fresque ; mais ses procédés sont bien plus faciles. La *peinture à l'huile* est celle dont les couleurs sont détrempées et broyées avec de l'huile ; elles offrent à l'artiste l'avantage de pouvoir placer plusieurs couches l'une sur l'autre, de manière à ce que la couche inférieure se voie à travers celle qui la couvre : avantage précieux que n'offrent point les couleurs à l'eau gommée de l'*aquarelle*.

Le nom des autres genres de peinture indique suffisamment quelle est leur nature. Nous parlerons successivement : 1° de la peinture proprement dite; 2° de la peinture sur verre; 3° de la peinture sur émail; 4° des mosaïques; 5° des tapisseries.

Article 1.

Peinture proprement dite.

VIe siècle. — Le culte plus solennel qu'on commença à rendre aux images, vers le VIe siècle, donna quelque essor aux arts du dessin. Childebert Ier décora l'église Saint-Vincent (Saint-Germain-des-Prés) de si nombreuses peintures, qu'on donna plus tard à cette église le nom de Saint-Germain-le-Doré. Ce n'était point l'œuvre d'artistes étrangers, mais de peintres indigènes, comme nous l'apprend Fortunat :

> Quod nullus veniens Romana gente fabrivit,
> Hoc vir barbarica prole peregit opus.
> (Lib. I, carm. 9.)

Charlemagne prescrivit par une ordonnance de peindre les églises sur toute leur surface, et il accorda une haute protection à l'illustration des manuscrits. Le plus ancien livre à miniatures, dû à des artistes français, est un Virgile du Ve siècle, qui se trouve actuellement à la bibliothèque du Vatican. Au commencement du IXe siècle, la peinture et l'écriture des manuscrits se perfectionnent d'une manière notable. On a, de cette époque, des Bibles, des psautiers, des évangéliaires, dont les dessins au trait rappellent quelquefois la pureté de la statuaire antique.

Xe siècle — Les livres manuscrits du Xe siècle sont fort

rares. Leur principale ornementation consiste dans des encadrements de rinceaux mêlés à des fantaisies bizarres, et dans des lettres initiales enveloppées d'entrelacs et de fi-

gures grotesques : ces figures sont courtes, sans proportion dans les membres; les têtes sont d'une grosseur démesurée, les profils droits et secs, les physionomies peu variées. Le chef-d'œuvre de cette époque est le *Psautier avec commentaires*, de la bibliothèque Nationale (Gr., n° 139), orné d'un grand nombre d'allégories païennes. L'usage des peintures murales devint de plus en plus fréquent : on les recouvrait souvent d'un vernis pour les protéger contre l'humidité. Dès cette époque, on peignit non-seulement sur le parchemin et sur les murs enduits de mortier, mais aussi sur la toile, le cuir, le verre et l'argile.

XIe SIÈCLE. — Le badigeon a respecté bien peu de peintures murales de cette époque : mais il est avéré que les murs intérieurs des églises, les voûtes des chapelles, les portails, les fûts, les chapiteaux étaient revêtus de peintures, où dominaient le vert, le rouge, le bleu et l'or. Comme elles n'ont jamais été recouvertes de vernis, le

342 MOYEN AGE ET RENAISSANCE.

temps leur a donné un aspect terne et terreux.

Ce siècle nous a laissé fort peu de miniatures sur parchemin, et encore sont-elles dépourvues du sentiment du beau.

XIIe SIÈCLE. — On continua à revêtir de peintures l'extérieur et l'intérieur des églises, ainsi que les statues, les bas-reliefs et les archivoltes des tombeaux arqués. Dans certaines églises, l'usage des tapisseries rendait moins nécessaire l'emploi des peintures murales. On en voit encore aujourd'hui quelques-unes de cette époque dans les églises de Saint-Savin (Vienne), d'Issoire (Puy-de-Dôme), de Chantelle et de Vicq (Allier), et de la cathédrale du Puy.

Les figures des manuscrits sont maigres, longues, inanimées, méditatives et vêtues à la façon byzantine. A

partir de l'an 1150, on trouve plus de naïveté dans l'ex-

pression, plus de précision dans le dessin. A l'exception du Christ, de la Vierge et des Apôtres, les personnages sont revêtus du costume contemporain. Cet anachronisme, si précieux du reste pour l'histoire de l'art, dura pendant tout le cours du Moyen âge.

On connaît, de cette époque, plusieurs Vierges noires, et entre autres celle du peintre André Rico. Cette aberration de l'art paraît provenir d'une fausse interprétation donnée à ces paroles du Cantique des Cantiques : *Nigra sum sed formosa*, que plusieurs Pères ont appliquées à la sainte Vierge. Les Byzantins ont peut-être cru par ces représentations se rapprocher de la vérité traditionnelle : Marie, comme toutes les femmes de la Judée, devait être un peu brune; aussi Nicéphore dit-il qu'elle avait la couleur du froment.

La peinture à l'huile était déjà connue quelque peu à cette époque, comme le prouve l'ouvrage du moine Théophile, qui peut-être même est antérieur au xii^e siècle.

$xiii^e$ SIÈCLE. — Suger fit exécuter de nombreuses peintures murales dans la basilique de Saint-Denis, par des artistes français et lorrains. Le luxe des peintures de Cluny devint si grand, que ce devint un thème de reproches de la part de saint François d'Assise, de saint Dominique et de la rigide abbaye de Cîteaux. Dans les peintures polychromes des églises, le jaune et le rose étaient ordinairement employés pour les fonds; le vert, pour les chapiteaux et les arcades; le bleu, pour les voûtes, qu'on parsemait d'étoiles d'or; le rouge, pour les fûts et certaines moulures. Dans les châteaux, on dorait les corniches et les archivoltes; à Coucy, des rinceaux d'un rouge foncé se détachent sur un fond jaunâtre.

Le dessin des miniatures acquiert de la fermeté et de la précision; les visages se développent; le coloris tente quelques effets de lumière; l'emploi du costume contemporain est admis sans aucune exception. On peut reprocher

aux figures des formes trop allongées, des proéminences

trop aiguës, une attitude gênée, une certaine gaucherie, et, vers la fin du siècle, un peu de mignardise dans la disposition des draperies : mais ces défauts sont compensés par le brillant des couleurs, la fidélité des détails et un sentiment religieux bien prononcé. Les initiales sont tracées en or sur un fond coloré, ou en couleur sur un fond d'or. Les miniatures des livres de piété et de théologie sont d'une exécution bien supérieure à celles des ouvrages d'histoire et de littérature ; ceux-ci étaient dus à des artistes laïques et ceux-là aux monastères. Nous citerons parmi les

plus beaux d'entre ces derniers le *psautier* de la biblio-

thèque Nationale (Suppl. Franç.) qui porte le n° 1136 *bis*, et le *bréviaire* de Saint-Louis, conservé à la bibliothèque de l'Arsenal sous le n° 145 (B. latin).

XIV° SIÈCLE. — La plume n'assure plus le tracé du dessin ; le pinceau seul est employé. Les pages sont encadrées de feuillages d'or et de couleur, et les initiales deviennent le cadre de petits tableaux dont les motifs sont d'une charmante délicatesse. On commence à tenter quelques heureux essais de perspective linéaire et aérienne. Charles V encouragea puissamment la peinture calligraphique : c'est surtout à partir de son règne qu'on commence à connaître le nom des *enlumineurs* et des *imagiers*, et que la caricature et la peinture des mœurs intimes s'introduisent dans les manuscrits profanes.

XV° SIÈCLE. — L'effet général des peintures murales est moins frappant qu'aux siècles précédents. Dans les manuscrits, des passages remplissent les fonds d'or ; les encadrements se composent de feuillages, de fruits, de fleurs, mêlés à de capricieuses figures. Outre les miniatures enluminées de diverses couleurs, on en exécuta en camaïeu et en grisaille. Le chef-d'œuvre de cette époque est le manuscrit des *Heures d'Anne de Bretagne*.

La France, l'Italie, l'Espagne et la Flandre sont toujours

restées supérieures, dans l'art des miniatures, à l'Angleterre et à l'Allemagne.

XVIe SIÈCLE. — La découverte de l'imprimerie fit bientôt disparaître l'art des calligraphes et des enlumineurs. Les beaux manuscrits à peintures ne furent plus que des pro-

duits exceptionnels, depuis Henri II jusqu'à Louis XIV : mais les premiers imprimeurs rendirent hommage au luxe calligraphique, en imitant les encadrements des manuscrits.

Un passage de l'ouvrage du moine Théophile (ch. 18, *De Oleo lini*) prouve que Jean Van Eick de Bruges, qui florissait au commencement du XVe siècle, a inventé la peinture à l'huile, comme James Watt a inventé la vapeur, c'est-à-dire qu'il a su s'approprier le mérite de la découverte, par le génie de l'application et du perfectionnement. Les peintres auraient pu apprendre dans son livre à faire usage de l'huile de lin pour broyer les couleurs; mais ils ont persisté à suivre leur ancienne pratique, malgré tous ses défauts, jusqu'au temps de Van Eick. Voici les noms des principaux peintres de l'ancienne école française : Jean Cousin, mort en 1589; Freminet, 1567; Vouet, 1582; le Poussin, 1594; Claude Lorrain, 1600; Valentin, 1600; Philippe de Champagne, 1602; Bourdon, 1615; Lebrun,

1618; Noël Coypel, 1629 ; Jouvenet, 1644 ; L. Boullogne, 1654 ; Lesueur, 1655 ; Mignard, 1695 ; Antoine Coypel, 1661 ; Rigaud, 1663 ; Vanloo, 1684 ; Watteau, 1684 ; Lemoine, 1688 ; de Latour, 1703 ; Boucher, 1704 ; Carle Vanloo, 1705 ; Vernet, 1714 ; Greuze, 1725. Les meilleurs graveurs français des trois derniers siècles sont : Callot, Lasne, Melan, Thomassin, Depoilly, Masson, Edelenck, Nanteuil, Drevet, Joseph Varin, Aliamet, Beauvarlet, Levasseur, Bouillon, etc.

Article 2.

Peinture sur verre.

L'étude des vitraux peints est d'un immense intérêt pour l'hagiologie, l'histoire religieuse, la symbolique chrétienne et la connaissance des usages et des costumes du Moyen âge. Au point de vue de l'art, les verrières sont certainement le plus bel ornement des églises gothiques.

Ce n'étaient point seulement les princes, les barons, les évêques et les abbés qui enrichissaient les églises de vitraux peints, mais aussi les corporations ouvrières. Aussi voyons-nous souvent, au bas des verrières, les symboles des plus humbles professions, en même temps que sur d'autres on voit le portrait des riches donateurs qui appartenaient au clergé, à la magistrature, à la bourgeoisie ou à l'armée.

C'est un préjugé de croire que le secret de l'ancienne peinture sur verre ait été perdu : ce prétendu secret ne consiste que dans la cuisson des couleurs ; et la fabrication des verres peints est, à peu de chose près, la même aujourd'hui qu'au Moyen âge. « Les artistes chargés d'exécuter les vitraux d'une église, dit M. Émile Thibaud, avaient d'abord à pourvoir leurs ateliers de plomb, d'étain et de feuilles de verre de toutes sortes de couleurs, qu'ils tiraient

des verreries ; ils réglaient aussi, d'après le plan des fenêtres et les intentions des fondateurs, l'ordre des ornements et les sujets qu'ils devaient y faire entrer. Il fallait ensuite arrêter ces dessins en couleurs sur les *cartons*, et les *profiler* avec une exactitude telle, que les nombreuses pièces dont chaque panneau devait être composé pussent remplir parfaitement l'espace donné, lorsqu'elles étaient réunies par le plomb. Ces cartons étaient conservés avec soin et servaient probablement à l'exécution de différentes églises de France. Ces travaux terminés, on livrait ces dessins à des peintres verriers, simples copistes qui étaient spécialement chargés de les reporter sur le verre. La palette des premiers peintres verriers était peu étendue : un émail opaque, noir ou brun, en faisait tous les frais. Cet émail était obtenu par une proportion donnée de verre très-fusible, appelé *fondant*, et mêlé d'un oxyde colorant qui était ou l'oxyde de fer ou celui de cuivre et quelquefois les deux mêlés ensemble. Les verres étant coupés et *groisés* et réunis sur le carton d'assemblage, les peintres commençaient à calquer tous les contours et les traits principaux du dessin avec le noir vitrifiable ; puis, avec la même couleur étendue d'une manière transparente, ils ombraient les draperies et donnaient un semblant de modelé aux têtes, en complétant le travail par des rehauts, qu'on obtenait en enlevant à la pointe toutes les parties que l'on voulait conserver d'une couleur locale brillante. Toute la peinture terminée, venait enfin la partie la plus difficile, la cuisson : il s'agissait de faire passer toutes ces pièces au feu pour y incorporer les couleurs qu'on y avait appliquées. On les étendait pour cela, dans un moufle en fer ou en terre, sur plusieurs lits de cendre ou de chaux bien recuite ; ce moufle était placé dans un fourneau où le feu, dirigé par gradation et avec le plus grand soin, faisait entrer les couleurs en fusion, de manière à faire corps avec le verre. A la sortie du fourneau, après un entier refroidissement, les pièces, en sup-

posant une parfaite réussite, ce qui n'arrivait pas toujours, étaient réunies sur un troisième carton, pour être mises en plomb par panneau ; et ces plombs avec lesquels étaient réunies toutes les pièces des vitraux, loin de nuire à l'effet, servaient à lui donner de la vigueur et à compléter l'effet calculé des lignes. Ces moyens d'exécution ont été repris de nos jours avec toutes les améliorations matérielles de procédés que les praticiens du xvie siècle et les chimistes du xixe y ont apportées. On est parvenu, avec les émaux colorés par les mêmes oxydes que les verres de couleur, à peindre sur du verre blanc, comme on peint sur des plaques de cuivre émaillées, ou sur des porcelaines aussi émaillées, et à fixer ces couleurs, par le moyen du feu de moufle, d'une manière aussi durable que pour l'émail ou la porcelaine (1). »

ve-xie siècles. — Dès les premiers siècles de notre ère, les Romains et les Grecs connaissaient l'art de fixer les couleurs sur le verre par l'action du feu. Dès le ve siècle, les fenêtres des basiliques chrétiennes étaient garnies de vitres colorées. Il est difficile de préciser la date de l'emploi des couleurs translucides. Plusieurs archéologues pensent que les vitraux antérieurs au xiie siècle n'étaient que des assortiments de morceaux de verre de couleurs variées ; d'autres croient, d'après l'interprétation de certains textes, que la peinture sur verre était connue en France dès le règne de Charles le Chauve. Toujours est-il qu'on ne con-

(1) *Considérations historiques et critiques sur les vitraux anciens et modernes,* par Émile Thibaud ; 1842 ; in-8. — MM. Thibaud et Didron ont établi récemment à Paris une manufacture de vitraux qui ne laissent rien à désirer sous le rapport de l'exécution, de la science monographique et même du bon marché. Cette association, destinée à exercer une puissante influence sur la rénovation de l'art moderne, se charge en outre de la fabrication et de la restauration de tout ce qui concerne l'ameublement des églises.

naît point de vitraux peints antérieurs au xıɪᵉ siècle.

XIIᵉ SIÈCLE. — Il est assez difficile de distinguer les vitraux du xıɪᵉ siècle d'avec ceux du commencement du xıɪɪᵉ. Au reste, on n'en connaît guère dont on puisse fixer la date avec certitude qu'à partir de la fin du xıɪᵉ siècle : tels sont ceux de Saint-Maurice et de Saint-Serge, à Angers ; de la Trinité, à Vendôme ; de l'abside de la cathédrale de Bourges ; du chœur de celle de Lyon et de l'abside de Saint-Denis. Suger, qui fut le donateur de ces derniers, nous apprend lui-même qu'on a fondu des matières exquises, avec le verre, telles que des saphirs, pour donner plus d'éclat à certaines couleurs. Les vitraux sont composés de petits médaillons circulaires, trilobés ou elliptiques. Les dessins, où domine le rouge, se détachent sur un fond de mosaïque ; leurs principaux linéaments sont dessinés par des filets de plomb qui encadrent toutes les pièces de verre. En général, les couleurs appliquées sur un même morceau de verre sont mal fondues, et les ombres ne sont indiquées que par quelques hachures de couleur bistrée. Chaque panneau se compose d'un grand nombre de petites pièces de rapport : aussi les figures sont-elles de petite dimension. L'ensemble de la verrière est solidifié par une armature générale en fer. Quelquefois elle se ramifiait gracieusement, selon un dessin symétrique, et produisait un effet agréable sans le secours des vitres coloriées. C'étaient des anneaux enlacés par des rubans, des feuillages en sautoir, etc. On rencontre ces sortes de vitraux dans les églises où domina l'influence de Cîteaux ; l'article 82 des règlements de cet ordre, faits en 1134, recommande *que les vitres soient blanches, sans croix et sans peintures* : c'est peut-être là l'origine de la vitrerie en grisaille dont on trouve beaucoup d'exemples à la fin du xıɪᵉ siècle. On sait qu'on donne le nom de *grisailles* aux vitraux à fonds blancs couverts de dessins noirs ou gris. Ils offrent de gracieux enroulements, mais pas de personnages.

XIIIᵉ SIÈCLE. — Le règne de saint Louis fut la plus brillante époque de la peinture sur verre. Les plombs s'amincissent et s'écartent; les sujets, de plus grande dimension, empiètent sur les fonds de mosaïque; les fonds des médaillons offrent souvent des fleurs, des fleurons et d'autres

Armature.

Bordures de vitraux.

ornements variés; il en est de même des bordures. Comme on ne connaissait point encore, au XIIIᵉ siècle, l'art d'étendre le verre en grandes feuilles, les pièces de verre restent d'une petite dimension. Les couleurs dominantes sont le bleu, le vert et le rouge.

XIVᵉ SIÈCLE. — Vers le milieu du XIVᵉ siècle, les morceaux de verre deviennent plus grands; les figures prennent une plus haute dimension; elles se détachent non plus sur un fond de mosaïque, mais sur un fond uni, rouge ou bleu, et s'encadrent tantôt dans une frise qui suit tout le panneau, tantôt dans des arcades surmontées d'un fronton à crochets. Les ombres sont mieux rendues, la nature est copiée avec plus de fidélité. A la fin du XIVᵉ siècle, on remarque déjà la tendance à substituer le dessin à la couleur. Le jaune et le vert pâle se mêlent de plus en plus au bleu et au rouge. Au point de vue de la déco-

ration monumentale, ces vitraux produisent un effet moins saisissant et moins harmonieux qu'au xiiie siècle.

XVe SIÈCLE ET COMMENCEMENT DU XVIe. — Les procédés d'exécution se perfectionnent de plus en plus. On parvint à obtenir une grande variété de tons juxtaposés, par l'emploi des émaux colorants. On relégua les détails légendaires des saints dans l'espace compris entre les ramifications supérieures des meneaux, tandis que leurs figures se développaient avec de grandes proportions dans les lancettes. Les dessins d'architecture se multiplient dans le style du temps; les clochetons, les niches, les dais, les pinacles offrent souvent une complication qui nuit au sujet

Bordure de vitrail.

principal. Les fonds, unis ou damassés, montrent parfois des paysages en perspective. Le dessin des figures, quoique remarquable en lui-même, manque son effet à cause de l'infériorité des couleurs et des fonds clairs. On se préoccupa du dessin beaucoup plus que de la couleur, et les tons jaunes ou blanchâtres dominèrent de plus en plus. Outre les phylactères à légendes qui continuent à expliquer les sujets, on rencontre quelquefois des dates et des inscriptions à la base des vitraux. La peinture sur verre, tout en se perfectionnant, s'individualisa de plus en plus et oublia qu'elle ne devait être qu'une décoration en harmonie avec tout l'édifice. En certaines localités, néanmoins, la bonne tradition du xiiie siècle s'altéra peu et produisit des chefs-d'œuvre, où l'éclat des couleurs n'est pas moins admirable que l'exécution du dessin.

RENAISSANCE. — Le vitrail devient de plus en plus tableau : un seul grand morceau de verre carré suffit pour la représentation d'un personnage, dont la figure s'encadre dans une architecture en grisaille. Il y a un progrès incon-

testable dans l'étude du nu, la perspective des fonds, l'agencement des draperies, la variété des nuances et la correction du dessin : mais il y a décadence complète de la couleur. Les grisailles deviennent très-communes : elles offrent parfois des scènes de grande dimension, d'après les modèles des peintres en renom.

Les discordes civiles et religieuses, la cessation des priviléges accordés jadis aux peintres verriers, l'abandon du style ogival, la découverte de l'imprimerie et de la peinture à l'huile contribuèrent à la complète décadence de la peinture sur verre. Cette noble industrie fut presque totalement abandonnée vers les dernières années du règne de Louis XIII. A partir de Louis XIV, on substitua, dans beaucoup d'églises, des panneaux de verre blanc aux vitraux coloriés, pour éclairer davantage les nefs et donner plus de jour aux tableaux à l'huile.

Parmi les églises qui méritent de fixer le plus l'attention par la beauté de leurs vitraux, nous citerons les cathédrales d'Auch, Bourges, Strasbourg, Paris, Troyes, Tours, Angers, Chartres, Évreux, Reims; les saintes Chapelles de Paris, Saint-Germer et Riom; Saint-Patrice, Saint-Vincent et Saint-Godard, à Rouen; Saint-Séverin, à Paris; Saint-Étienne, à Beauvais; l'église abbatiale de Saint-Denis, etc.

Article 3.

Peinture sur émail.

On donne le nom d'*émail* à des matières vitreuses diversement colorées en pâte par des oxydes métalliques, et rendues opaques par le mélange d'une petite quantité d'étain ou d'autres substances minérales : ces pâtes polychromes, servant d'enduit à des murs, à des pavés, à des

vases, à des reliquaires, à des bijoux, etc., offrent un éclat durable et comparable à celui des mosaïques. On donne, par extension, le nom d'émail à toute pièce d'or, d'argent ou de cuivre émaillé. On distingue trois sortes d'émaux qui correspondent à trois époques distinctes : 1º les émaux incrustés (viie-xiie siècles); 2º les émaux translucides (xiiie-xive siècles) ; 3º les émaux peints (xve-xviiie siècles).

viie-xiie siècles. — Les émaux incrustés sont ceux où le métal exprime le contour du dessin et où la matière vitreuse ne colore que certaines parties du sujet représenté, et quelquefois le fond seulement. L'emploi de ce procédé imparfait et l'inhabileté des dessinateurs rendent ordinairement peu remarquables les émaux de cette première période. On distingue, dans les émaux incrustés, les *cloisonnés* et les *champlevés*. Les premiers, qui sont les plus rares, servaient à orner les vases sacrés ; exécutés ordinairement en or, par pièces de petite dimension, ils sont renfermés dans de petites caisses de métal ; les dessins sont exprimés par des bandelettes de métal rapportées sur le fond. Quand les linéaments du dessin, au lieu d'être rapportés sur le fond, sont pris aux dépens mêmes de la plaque, on donne à ces émaux incrustés le nom de *champlevés*; ils sont ordinairement en cuivre et datent presque toujours du xiie ou du xie siècle. Les émaux dominants du xie siècle sont le bleu, le rouge purpurin translucide, le rouge vif opaque, le vert tendre, le vert tirant sur le bleu, et le jaune. Au siècle suivant, on ajoute le violet et le gris de fer; l'émail a un grain plus fin : mais c'est toujours la même roideur de dessin, la même crudité d'ombres et la même absence d'arrière-plans. L'école des émailleurs de Limoges, fondée probablement par les Vénitiens, était déjà célèbre à cette époque ; sa réputation, franchissant les frontières, s'étendait en Allemagne et en Italie.

xiiie et xive siècles. — On continua encore, pendant cette période, à employer le procédé du champlevé; mais,

en même temps et plus communément, on fit des émaux translucides, où les dessins sont gravés en intaille sur le métal ou bien imprimés par une très-fine ciselure en relief. Les couleurs dominantes sont le vert, le rouge, le gris, le noir et surtout le bleu clair; les carnations sont rendues par un émail légèrement violacé.

XVe ET XVIe SIÈCLES. — On ne délaissa entièrement le procédé des reliefs et des ciselures qu'à la fin du XVIe siècle; mais, dès le milieu du XVe siècle jusqu'à nos jours, on exécuta des émaux bien supérieurs, où le dessin est uniquement exprimé par des couleurs vitrifiables étendues au pinceau. Au XVIe siècle, on ajouta un fond d'émail entre le métal et la peinture, et on obtint plus de variétés de tons par la superposition des couleurs. Les émaux de la Renaissance se distinguent par une touche plus ferme, un dessin plus correct et des encadrements d'arabesques. Les sujets religieux font place aux compositions mythologiques.

Au XVIIe siècle, on ne fit plus guère que des miniatures en émail sur fond d'émail; et cet art, si goûté du Moyen âge, fut presque abandonné vers le milieu du XVIIIe siècle. Le goût des émaux semble se ranimer de nos jours: puisse-t-il donner de dignes successeurs aux Penicault, aux Limousin, aux Courtois, aux Raymond, aux Nouhallier et aux Laudin !

ARTICLE 4.

Mosaïque.

On donne improprement le nom de peinture aux mosaïques et aux tapisseries, à cause de la propriété qu'elles ont de reproduire, par des procédés qui leur sont particuliers, les mêmes objets que le pinceau peut exécuter. L'invention de la mosaïque en émail est attribuée aux Persans,

par Ciampini. Les Grecs du Bas-Empire en firent une des principales décorations de leurs églises; les Italiens en ornaient non-seulement l'intérieur, mais aussi l'extérieur des boutiques. Les églises latines de nos contrées furent rarement décorées de véritables mosaïques. Celles des églises romanes consistaient en un revêtement de plaques de verres polychromes, figurant des étoiles, des losanges, des damiers, des zigzags et autres ornements géométriques. On en fit parfois en matières vulgaires, telles que le tuffeau blanc, le marbre commun, la brique, le grès jaunâtre, le granit, la lave, etc., etc. Ce genre d'ornementation, négligé par l'époque gothique, redevint en faveur au xvie siècle; on parvint alors, à l'aide des émaux, à obtenir toutes les couleurs et toutes les dégradations de tons, en sorte que la mosaïque put, jusqu'à un certain point, rivaliser avec la peinture.

Article 5.

Tapisseries.

La fabrication des tapis tissés ne paraît pas avoir été introduite en France avant le ixe siècle. Les tentures dont on décorait les églises avant cette époque étaient brodées à l'aiguille. Dès le commencement du xie siècle, on fabriquait, à Poitiers, des tapisseries dont les tissus représentaient des fleurs, des animaux, et même des scènes de l'Ancien et du Nouveau Testament. Au xiiie siècle, des manufactures de haute lisse furent établies en Flandre et en Picardie. Les tapisseries à personnages étaient devenues l'ameublement habituel non-seulement des églises et des cloîtres, mais des châteaux, des hôtels et des palais. Dès le xive siècle, les sujets furent quelquefois empruntés à l'histoire profane. On sait que le prince Jean, fils de Mar-

guerite, comtesse d'Artois, donna à l'empereur Bajazet, outre le prix de sa rançon, une grande tapisserie, exécutée à Arras, et qui représentait une des batailles d'Alexandre (1).

D'autres tapisseries de cette célèbre manufacture représentaient des chasses, des paysages, des sujets tirés des livres saints, des légendes, des poëmes et des romans de

Tapisserie de Bayeux.

chevalerie. Elles furent, pour la plupart, exécutées en laine. Ce ne fut que sous François 1er qu'on tissa de grands tapis d'une seule pièce. Ce prince fonda la manufacture de Fontainebleau, et Henri IV celle des Gobelins, dont les produits peuvent entrer en parallèle avec les plus beaux tableaux. Parmi les plus belles tapisseries du Moyen âge et de la Renaissance, nous citerons celles de Clermont, Beauvais, Bayeux, Chinon, la Chaise-Dieu, Dijon, Dôle, Nancy, Reims, Valenciennes, etc.

(1) Fer. Locrius, *Chron. Belg.*, *ad annum* 1396.

BIBLIOGRAPHIE.

Bastard (A. de). Peintures et ornements des manuscrits. 1835; in-folio.

Bourassé et Manceau. Verrières de la cathédrale de Tours; in-folio.

Cahier et Martin. Vitraux de Saint-Étienne de Bourges; in-folio.

David (Émeric). Histoire de la Peinture au Moyen âge. 1842; in-12.

Dussieux. Recherches sur l'histoire de la Peinture sur émail.

Jubinal (A.). Anciennes tapisseries historiées; 2 vol. in-folio.

Jubinal (A.). Recherches sur les anciennes tapisseries à personnages; in-8.

Lasteyrie (de). Histoire de la Peinture sur verre; in-folio.

Levieil. Essai sur la Peinture en mosaïque. 1768; in-4.

Mérimée (Prosper). Peintures de Saint-Savin; in-folio.

Paris (L.). Toiles peintes et tapisseries de Reims; 2 vol. in-4.

Texier (l'abbé). Essai sur les argentiers et les émailleurs de Limoges; in-8.

Théophile (le moine). Essai sur divers arts, publié et traduit par M. le comte de l'Escalopier. 1843; in-4.

Thibaud (Émile). Considérations sur les vitraux anciens et modernes. 1842; in-8.

Danse des morts.

CHAPITRE VIII.

ICONOGRAPHIE ET SYMBOLISME.

L'iconographie est, à proprement parler, l'art d'écrire par les images; mais on donne le même nom à l'interprétation de leur langage : c'est donc, en ce sens, la science qui explique les représentations réelles ou symboliques figurées par la sculpture, la peinture, la mosaïque, les tapisseries, etc.

Le symbolisme est l'art d'exprimer une pensée abstraite, sous une forme saisissable à la vue.

Partout et toujours, on a exprimé les sentiments et les idées par des formes conventionnelles qu'on appelle *symboles* ou *emblèmes*. L'étude du symbolisme est donc la recherche des formes figuratives employées dans les monuments de l'art catholique. Comme l'iconographie et le symbolisme sont deux branches de l'archéologie qu'on ne peut séparer, nous les laisserons réunis dans ce chapitre, et pour plus de clarté nous classerons par ordre alphabétique les principales observations qui ont été faites jusqu'à ce jour (1).

(1) Nous avons mis à profit, dans ce chapitre, les excellents travaux de MM. l'abbé Crosnier, Didron aîné, l'abbé Godard, Mason Neale et Benjamin Webb.

Abeilles. — Attribut de St. Ambroise, à cause de la vision de ses parents qui avaient cru voir des abeilles venir se fixer sur les lèvres d'Ambroise, alors qu'il reposait dans son berceau.

Abbés. — Représentés avec une crosse dont la volute est tournée en dedans, pour indiquer que leur juridiction ne s'étend que sur l'intérieur de leur monastère.

Agneau. — Symbole de la douceur; attribut de St. Jean-Baptiste, de Ste. Agnès, de Ste. Reine, de Ste. Geneviève, et de Ste. Solange. — C'est aussi la personnification

du Sauveur; il porte alors un nimbe crucifère ou une croix, ou bien il est couché sur une croix appuyée sur le livre des sept sceaux.

Aigle. — Attribut de St. Jean l'évangéliste. — Symbole de la générosité, de la puissance de l'âme élevée au-dessus des choses terrestres; c'est aussi le symbole de la résurrection et de l'ascension. « *Christus comparatur aquilæ in resurrectione et ascensione.* » (St. Bonaventure, *Expos. in cap.* 13 *Lucæ.*)

Ames. — Figurées d'abord sous la forme d'une colombe; puis d'un petit être humain, nu, sans sexe, d'un aspect vaporeux; elles sont ordinairement vues de profil et développées seulement dans la partie supérieure. Elles sont nimbées et quelquefois auréolées. L'âme de Marie est revêtue d'une robe blanche.

Ancre. — Symbole de l'espérance et du salut.

Ane. — Attribut d'Issachar, de St. Antoine de Padoue, de Ste. Austreberte et de St. Philibert. — Emblème de la sobriété, de la nation juive et de la synagogue.

Anges. — Dans la primitive Eglise, ce sont de jeunes hommes, pieds nus ou cothurnés, vêtus de blanc ou d'un manteau bleu et d'une tunique bleue. Plus tard, ils sont nimbés, peints à mi-corps, pour supprimer l'idée de la vie purement matérielle. Au xiv^e siècle, une frange de nuages termine la robe à partir des genoux. Ils sont représentés dans leurs diverses fonctions, balançant l'encensoir, remplissant un message, protégeant les hommes, etc. (V. *Séraphins, Trônes, etc.*)

Aout. — Figuré par un homme qui bat le blé.

Apôtres. — Ils sont pieds nus : *quam pulchri pedes evangelisantium !* A partir du xiv^e siècle, ils portent tous l'instrument de leur supplice. (V. *Pierre, Croix, Coq,* etc.)

Arbre. — Attribut de St. Sébastien qui y est attaché. Dans les catacombes, les arbres sont l'image du paradis terrestre.

Arbre de Jessé. — C'est un arbre généalogique qui sort de la poitrine de Jessé endormi, pour produire la sainte Vierge à son faîte. On en voit de la fin du xiv^e siècle à la fin du xvi^e.

Arche de Noé. — Symbole de l'Eglise dans les catacombes. Elle est souvent réduite aux proportions d'une caisse carrée, munie d'un couvercle et posée sur quatre pieds.

Archevêque. — Tient une crosse tournée en dehors ou une croix à double traverse. Le *pallium* le distingue de l'évêque.

Architecture (l'). — Tient une règle ou un bâton.

Aroïdées (plantes). — Ces plantes, à racine tubéreuse, ont pour type de famille le *pied de veau*. D'après M. Woillez, la reproduction figurée de ces plantes aurait été l'origine de la fleur de lis, et elles auraient été considérées, au Moyen âge, comme attribut symbolique de la puissance.

Aspic. — Sous les pieds du Sauveur et du chrétien fidèle : *Super aspidem et basiliscum ambulabis.*

ASTRONOMIE (l'). — Se reconnaît à sa sphère céleste.

AUGUSTIN (St.). — Représenté avec un cœur simple ou percé. Quelquefois un enfant creuse à ses côtés un trou dans le sable, pour y renfermer l'Océan : symbole des témérités de la science, qui veut sonder le mystère de la Trinité.

AURÉOLE OU GLOIRE. — Figure circulaire ou ovoïde qui environne les Personnes divines, Marie et quelquefois l'âme

Auréole ovale double (xᵉ siècle).

des Saints. Au xvᵉ siècle, on entoura quelquefois le corps

Auréole elliptique (xivᵉ siècle). Auréole circulaire (xivᵉ siècle).

des Saints d'une auréole. L'auréole, comme le nimbe, était considérée, au Moyen âge, comme une vapeur enflammée, une émanation lumineuse.

AUTEL. — Se trouve dans les représentations de St.

Thomas Becket, de St. Canut, de St. Charles Borromée et du pape St. Grégoire.

Autruche. — Emblème de la synagogue, à cause de ses ailes impuissantes.

Avarice. — Figurée par une femme qui considère les pièces de monnaie de son coffre-fort.

Avril. — Représenté par un homme qui sème.

Barthélemy (St.). — Tient une croix, un coutelas ou une peau sur un bâton. Ces variations tiennent aux diverses versions sur le genre de mort de cet apôtre.

Barque. — St. Pierre, St. Florent, St. Aré, St. Antonin sont représentés dans une barque.

Basilic. — Emblème du génie du mal et de la débauche.

Baton. — Attribut de St. Jacques le Mineur, et de St. Jude.

Beauté du Christ. — Les Pères se sont partagés sur la question de la beauté physique de Jésus-Christ. St. Irénée, St. Justin, St. Clément d'Alexandrie, St. Cyrille, Tertullien, prétendent que le Sauveur était laid. St. Jérôme, St. Jean Chrysostôme, St. Ambroise, St. Grégoire de Nysse pensent, au contraire, que c'était le plus beau des enfants des hommes, et que sa figure était noble et céleste. La première opinion prévalut en Orient : aussi ce fut autant par conviction religieuse que par impuissance que l'art byzantin pencha d'abord vers le laid. Les portraits du Sauveur attribués à St. Luc et à l'hémorroïsse sont dépourvus d'authenticité. St. Augustin affirme que de son temps on ne possédait aucune image réelle de Jésus-Christ ni de Marie. Le premier auteur qui parle avec détails de la figure de Jésus-Christ est Nicéphore Calixte, qui écrivait vers l'an 1350. Le portrait qu'il en fait est tout à fait en harmonie avec le type qu'avait adopté l'école byzantine : « Cheveux blonds, longs et un peu frisés ; barbe rousse et assez courte ; nez long ; yeux grands, vifs et tirant

sur le jaune; sourcils noirs et imparfaitement arqués. »
Ce type s'est conservé jusqu'au Giotto. Les portraits de
convention où le Christ est représenté laid, d'après l'opinion de St. Irénée, ne paraissent pas antérieurs au III^e
siècle; ils furent mis en honneur par les Gnostiques.

Bêche. — Attribut de Tobie et de St. Fiacre.

Bénitier. — Attribut de Ste. Marguerite.

Berceau. — Attribut de Moïse et de la sibylle de Cumes.

Biche. — Attribut de St. Gilles, de St. Leu et de Ste. Geneviève de Brabant. — Symbole de la timidité.

Bleu. — Couleur de la pureté.

Boeuf. — Attribut de St. Luc. — Emblème de la patience, de la force et du travail. Il figure aussi les apôtres promulguant l'Evangile.

Bon Pasteur. — C'est le type le plus souvent reproduit dans les catacombes. Notre-Seigneur, sous la figure d'un jeune berger, tient à la main le bâton pastoral et porte sur

ses épaules la brebis égarée qu'il vient de retrouver. Cette

allégorie, qui a traversé les siècles, a son pendant dans l'antiquité grecque. (Voyez *Raccolta di statue*, par Maffei, tav. 122.)

Boue. — Symbole de l'impureté.

Bourdon. — Attribut de St. Roch et de St. Jacques le Majeur.

Bouteille. — Symbole de l'intempérance.—Attribut de St. Côme et St. Damien, médecins.

Brebis. — Emblème de la douceur et de la charité.

Calice. — Attribut de Melchisédech, de Ste. Barbe, de St. Thomas d'Aquin, de St. Richard et de St. Jean l'évangéliste. — Emblème de la foi.

Cerf. — Attribut de Nephtalie et de St. Hubert. Dans les catacombes, c'est l'emblème du chrétien aspirant à la grâce et du néophypte catéchumène aspirant au baptême : *Quemadmodum desiderat cervus ad fontes aquarum, ita desiderat anima mea ad Deum.*

Chaines brisées. — Attribut de St. Léonard et d'une des sibylles prophétesses.

Chameau. — Symbole d'obéissance et de sobriété.

Charité. — Représentée, au xiiie siècle, par une femme qui partage ses vêtements avec un pauvre. Elle porte une brebis sur son écusson.

Chateau fort. — Symbole de la sécurité.

Chaussures. — Pendant le cours du Moyen âge, les Personnes divines, les anges, les évangélistes, les apôtres et St. Jean-Baptiste sont représentés sans chaussure, tandis que Marie et les Saints sont chaussés.

Chêne. — Symbole de la force.

Cheval. — St. Georges, St. Martin, St. Victor, St. Maurice sont représentés à cheval. C'est l'emblème tantôt de la générosité et du courage, et tantôt de la luxure. Dans les catacombes, le cheval avec une palme, vainqueur à la course, figure le chrétien qui a fourni pieusement sa carrière.

Chevalet. — Attribut de St. Vincent et de St. Barthélemy.

Chien. — Attribut de St. Roch, St. Blaise, St. Dominique et du pauvre Lazare. — Symbole de la fidélité et de la justice.

Chimère. — Symbole de la ruse.

Christophe (St.). — Représenté sous la forme d'un géant qui traverse un fleuve, en portant un enfant sur ses épaules.

Cierge. — Attribut de Ste Geneviève et de la sibylle libyque.

Clef. — Attribut de St. Pierre. Les armoiries de la Papauté portent deux clefs en sautoir.

Cloches. — Les Pères et les écrivains ecclésiastiques du Moyen âge les considèrent comme symbole de la prédication évangélique. *Campanarium quod in alto locatur est alta prædicatio quæ de cœlestibus loquitur* (Honorius d'Autun, lib. I, cap. 142).

Coeur enflammé a la main. — Attribut de St. Augustin, de Ste Thérèse et de Ste Françoise de Chantal.

Colère. — Figurée, au xiii^e siècle, par une femme cherchant à assassiner un moine qui lui donne des conseils.

Colombe. — Symbole de l'innocence et de la pureté de l'âme. — Attribut de St. Grégoire et du pape St. Fabien. Deux colombes buvant dans un calice rappellent les vertus qu'il faut acquérir pour se nourrir de l'eucharistie (V. *Ame, Saint-Esprit*).

Colonnes des églises. — Considérées, au Moyen âge, comme figuratives des apôtres et des évêques. « *Columnæ Ecclesiæ episcopi et doctores sunt, qui templum Dei per doctrinam spiritualiter sustinent.* » (Durand, *Rationale div. off.*)

Coq. — Attribut de St. Pierre. Dès le x^e siècle, il y

avait des coqs au haut des clochers. C'était l'emblème non-seulement de la vigilance, mais aussi de la prédication. « *Galli nomine designantur prædicatores sancti.* » (St. Eucher, au *Livre des Formules*.) Le coq palmé des catacombes indique la victoire (1).

CORBEAU. — Attribut de St. Paul, ermite.

COR DE CHASSE. — Attribut de St. Hubert.

CORNE. — Emblème de la force.

COURONNE DE FLEURS. — Symbole de la persévérance dans le bien, de la victoire et de la gloire. — Attribut de Ste. Elisabeth de Hongrie, de Ste. Ursule, de Ste. Rose de Lima et de beaucoup de vierges chrétiennes. La sibylle libyque et la sibylle érythréenne portent souvent une couronne de laurier.

COURONNE ROYALE. — Attribut de Jésus-Christ juge, de Marie, des élus, des vingt-quatre vieillards de l'Apocalypse et de la persévérance personnifiée.

COUTEAU. — Attribut de St. Barthélemy.

CRAPAUD. — Symbole de l'impureté.

CROIX. — Il y a diverses formes de croix : la *croix latine* est celle dont le croisillon est plus court que la tige ; la *croix grecque*, celle dont le croisillon et la tige sont égaux entre eux ; la *croix de St. André*, celle dont les deux pièces sont croisées en × ; la *croix de Lorraine* ou *patriarcale* (attribut des évêques), celle qui a deux croisillons superposés ; la *croix en tau* (attribut de St. Antoine et de St. Philippe, apôtre), celle qui a la forme d'un T grec ; la *croix papale* a trois traverses ; la *croix de résurrection* a un pennon, et la *croix de St. Jean-Baptiste* une simple banderole. Les figures ci-jointes fe-

(1) M. l'abbé Barraud a publié une intéressante dissertation sur *les coqs des églises*.

ront connaître les noms de plusieurs autres formes de croix.

1 Croix latine.
2 Croix grecque.
3 Croix à double traverse.
4 Croix à trois traverses.
5 Croix de Saint-André.
6 Croix pattée.
7 Croix en T.
8 Croix mixte.
9 Croix de Toulouse.
10 Croix de Malte.
11 Croix ondée.
12 Croix recroisetée.
13 Croix de Florence.
14 Croix de Jérusalem.
15 Crucifix byzantin.

CRUCIFIX. — La représentation peinte ou gravée de Jésus sur la croix ne fut point admise avant le vi⁰ siècle. Jusqu'au x⁰ siècle, les bras sont étendus presque horizontalement, mais sans roideur affectée. Dans tout le cours du Moyen âge, plusieurs christs portent la couronne impériale. La blessure de la lance est toujours au côté droit. Au xv⁰ siècle, la pose est triviale et tourmentée; l'artiste vise à l'effet et produit un objet de commisération plutôt que d'amour. Au xviii⁰ siècle, la pose est roide et les bras très-élevés. On sait qu'on a spirituellement donné à ces christs le nom de *Jansénistes*.

DAUPHINS. — Ils sont souvent représentés sur les sarcophages et les cuves baptismales. Est-ce pour rappeler que le chrétien puise sa vie spirituelle dans les eaux du baptême ? Est-ce en souvenir de celui qui retira des ondes le corps de St. Lucien, pour le transporter au lieu de sa sépulture ?

DÉCEMBRE. — Figuré par un homme qui tue un porc.

DÉMON. — Comme il se révéla à nos premiers parents sous la forme d'un serpent, il garda toujours, dans les monuments chrétiens, quelque chose du reptile, qu'il soit gargouille ou crocodile, chimère ou dragon. Dès le xie siècle, on le représente avec un corps velu, des cornes à la tête, des griffes aux pieds et une queue de vipère. Il remplit successivement les rôles de tentateur, de tyran, d'idole, d'accusateur et de bourreau (V. *Dragon*).

DÉSESPOIR. — Figuré par un homme qui se perce la poitrine d'un glaive.

DIACRES. — Revêtus de la dalmatique, ils tiennent l'Évangile à la main.

DIEU LE PÈRE. — Il fut d'abord représenté par une main sortant des nuages et bénissant. Cette main, entourée ou non du nimbe crucifère, exprime aussi la Providence. Au ixe siècle, on commença à représenter Dieu le Père sous la

Jehovah en Dieu des combats (Miniature du xiie siècle).

forme humaine, mais aussi jeune que le Fils. Vers 1360.

l'idée de paternité et de filiation se traduisit de plus en plus par l'âge. Ce n'est pourtant qu'au xv^e siècle qu'on en fit un vieillard, portant la tiare et revêtu d'une chape (V. *Main divine*).

Dieu le Fils. — Avant son incarnation, il est représenté sous la forme d'un petit être humain, comme l'étaient les âmes. Après l'incarnation, il est figuré par un agneau nimbé, dont la patte droite de devant porte une croix (V. *Jésus-Christ, Beauté du Christ, Crucifix*).

Dominations, Puissances et Principautés. — Revêtues d'aubes et tenant un sceptre à la main.

Dragon. — Il accompagne les figures de Caïn, de l'archange St. Michel, de St. Georges, de Ste. Marthe et de Ste. Marguerite. C'est un des emblèmes du démon qui, sous d'autres formes, accompagne St. Antoine, Ste. Gudule, St. Martin, Ste. Geneviève, etc. (V. *Jean*).

Eglise. — Attribut des architectes, des fondateurs d'église et des fondateurs d'ordre.

Encens. — Symbole des bonnes œuvres.

Enclume. — Attribut de St. Eloi.

Enfer. — C'est souvent une tête de monstre vomissant des flammes, et dans laquelle les démons entassent les réprouvés avec des crocs.

Epis de blé. — Attribut de Ste. Fare. — Symbole de l'eucharistie.

Equerre. — Attribut de l'apôtre St. Thomas, et quelquefois de St. Matthieu.

Espérance. — Représentée, au xiii^e siècle, par une femme voilée, ayant sur son écusson une croix de résurrection.

Évangélistes. — Ils sont pieds nus et portent quelquefois le livre des Evangiles, avec un phylactère accompagné d'une inscription tirée de leur évangile, et ordinairement du commencement du premier chapitre. St. Matthieu a

pour attribut un ange; St. Jean, un aigle; St. Marc, un

lion ailé; St. Luc, un taureau ailé. Primitivement, l'ange

 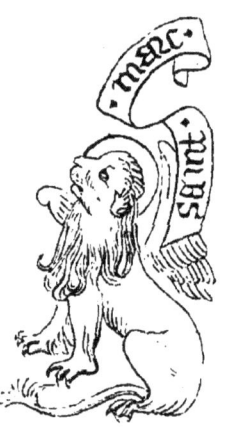

et le lion figuraient indistinctement St. Matthieu et St. Marc (V. *Urnes*).

Février. — Figuré par un vieillard qui se chausse.

Foi. — Vierge assise, la tête couverte d'un voile et portant un calice.

Folie. — On la représente marchant sur des pierres roulantes, et en recevant une sur la tête.

Fouet. — Attribut de St. Ambroise, pour exprimer ses succès contre l'arianisme.

Gabriel (l'ange). — Porte un lis à la main, dans l'annonciation, à partir du xiiie siècle, et fléchit un genou devant

Marie; au milieu du siècle suivant, il est entièrement agenouillé.

Gargouilles. — D'après M. Guigniaut, une idée fondamentale du Christianisme est exprimée par cette foule de gargouilles, de dragons, de singes, de monstres qui peuplent les parties extérieures des églises et y font un frappant contraste avec les anges et les saints des portails et des contre-forts. Ce serait l'opposition des bons et des mauvais esprits qui veillent autour de la maison du Seigneur, animés de desseins contraires.

Glaive. — Emblème de la force, de la justice, de l'autorité de la foi, ou de la puissance de la parole divine. — Attribut de St. Paul, de St. Jacques le Majeur, de St. Matthias, et des sibylles Europa et érythréenne.

Globe. — Se voit entre les mains des deux premières Personnes divines.

Goupillon. — Attribut de Ste. Marguerite.

Grégoire Pape (St.). — On le représente offrant le saint sacrifice de la messe, ou portant la grande croix papale. Souvent l'Esprit-Saint, sous la forme d'une colombe, lui dicte ses écrits.

Gril. — Attribut de St. Laurent.

Hachette. — Attribut de St. Matthieu.

Harpe. — Attribut de David, de Ste. Cécile et des vingt-quatre vieillards de l'Apocalypse.

Hibou. — Symbole de l'envie, de l'aveuglement et de l'incrédulité.

Idolatrie. — Figurée par un homme priant devant un singe.

Janvier. — C'est un vieillard en repos, paraissant méditer.

Jean (St.). — Tient un calice d'où s'échappe un dragon. On le figure âgé, avec un visage ovale, un front large et chauve, une grande barbe et des cheveux blancs.

Ce n'est que fort rarement que le Moyen âge le représente comme le jeune frère adoptif de Jésus-Christ.

Jérôme (St.). — Représenté avec une pierre dont il se frappe la poitrine, ou avec un flambeau qui rappelle ses veilles laborieuses, ou avec un lion qui est l'emblème de sa force d'âme. Le crucifix, la tête de mort et la trompette sont encore des symboles qui accompagnent quelquefois ce célèbre docteur de l'Eglise.

Jérusalem céleste. — Représentée par un vaste et somptueux édifice. — Figurée, dans le pavement des églises, par un labyrinthe (V. chapitre ii, article 1).

Jésus-Christ. — Le type de sa figure ne fut fixé qu'au iv^e siècle. On lui donna un visage de forme ovale, une physionomie grave et douce, la barbe courte et rare, et les cheveux séparés au milieu du front en deux longues tresses

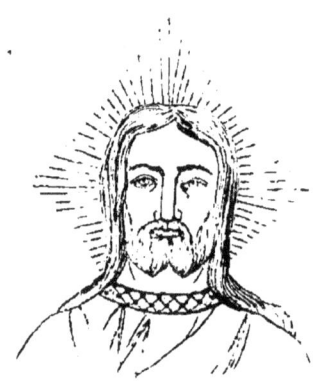

qui tombent sur ses épaules. Jusqu'au xiv^e siècle, Jésus enfant est revêtu d'une petite robe; plus tard, on le représente nu ou presque nu (V. *Dieu le Fils*, *Bon Pasteur*, *Crucifix*, *Agneau*, *Poisson*).

Jonas. — L'histoire de Jonas a beaucoup d'analogie avec celle d'Hercule avalé par une baleine et sortant de son ventre au bout de trois jours. Aussi, dans les peintures des catacombes, Jonas est-il représenté sous les traits

d'Hercule, ou sous ceux de Jason, dont on raconte une aventure analogue.

Juillet. — Ce mois est figuré par un moissonneur.

Juin. — Représenté par un faucheur.

Lance. — Attribut de St. Longin, de St. Matthieu et de St. Thomas.

Lanterne. — Attribut de Ste. Gudule, de St. Hugues et de la sibylle persique.

Laurier. — Symbole de la victoire.

Licorne. — Attribut de Ste. Justine. — Symbole de la puissance et de la virginité.

Lion. — Attribut de St. Marc, de St. Jérôme, de St. Agapet, de Samson, de Ruben et de Juda. — Symbole de la force, du courage, et quelquefois du crime. Quand il porte un nimbe crucifère, il représente Jésus-Christ. Quelques antiquaires prétendent que cet animal était considéré jadis comme étant doué de la faculté de repousser les esprits malins, et que c'est pour cette raison qu'on en sculptait à la porte des églises.

Lis. — Attribut de St. Joseph, de l'ange Gabriel, de Marie et des vierges chrétiennes.

Livre. — Attribut de Jésus-Christ, de Ste. Anne, des apôtres, des évangélistes, des docteurs, des évêques et des abbés.

Loi ancienne. — Figurée par le livre de la science, arrondi au sommet.

Loi nouvelle. — Figurée par un livre carré au sommet.

Lune. — Représentée dans les catacombes par une tête de femme, avec un croissant au front. — St. Augustin dit que la lune est l'image de la synagogue, quand elle est placée parallèlement avec le soleil dans la scène du crucifiement.

Luxure. — Représentée par une femme nue, dont les seins sont déchirés par des serpents enlacés autour de ses cuisses.

Lyre. — Attribut de Ste. Cécile et de la musique.

Mai. — Ce mois est figuré par un homme à cheval.

Main divine. — Jusqu'au xiii° siècle, on voit souvent figurée une main céleste qui sort des nuages ; c'est l'expres-

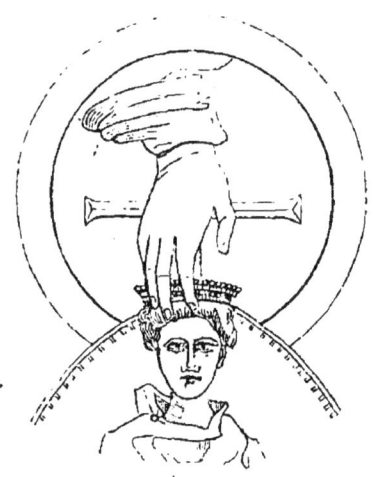

sion la plus immatérielle qu'ait pu trouver le crayon pour représenter l'action souveraine de Dieu et l'assistance qu'il accorde à ses créatures.

Marie. — Le plus ancien portrait de Marie, d'une authenticité certaine, se trouve à Rome, dans le cimetière de Saint-Calixte. Elle est assise, voilée, et porte le costume des dames romaines. A partir du xii° siècle, on représente tous les traits de sa vie. On donne le nimbe non-seulement à son âme et à son corps vivant, mais aussi à son corps inanimé ; elle a souvent l'auréole divine. Des rayons lumineux s'échappent de ses mains. Jusqu'au xiv° siècle, Marie, tenant l'enfant Jésus, est assise ; plus tard, elle est debout. Ce n'est qu'à l'approche de la Renaissance qu'on représenta Marie les pieds nus, et souvent sous des formes bien peu convenables.

Mars. — Figuré par un vigneron qui taille sa vigne.

Martyrs. — Ils portent une palme à la main.

MASSE DE FOULON. — Attribut de St. Jacques le Mineur.

MASSUE. — Attribut de St. Jude et de St. Bénigne.

MICHEL (St.) — Terrasse le démon ou bien procède au pèsement des âmes.

MIDI. — Dans l'orientation des églises, c'est au Midi qu'est placé principalement tout ce qui rappelle la supériorité, la lumière, la vertu, le bonheur, les dons de l'Esprit-Saint. C'est là que sont sculptés de préférence les événements de la nouvelle loi. Le Midi, étant à droite, se prend en bonne part.

MONOGRAMME. — On donne ce nom à une espèce de chiffre réunissant plusieurs lettres d'un nom. Ils furent adoptés par les premiers Chrétiens pour servir de termes de ralliement inconnus aux Païens. Voici ceux qu'on rencontre le plus souvent : X P (*Christus*) ; I H S (*Jesus Homi-*

 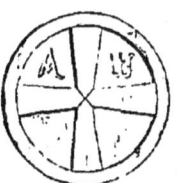

num Salvator ou *Iesous*); I N R I (*Jesus Nazarenus Rex*

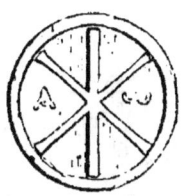 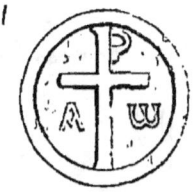

Judæorum); D M (*Diis Manibus*) ; S C S (*Sanctus*) ; S C A (*Sancta*) ; I N S (*Johannes*); P T S (*Petrus*) ; E P S (*Episcopus*); O P S (*Opus*). L'A et l'Ω donnent l'idée de Dieu comme principe et fin de toutes choses. Un A entrelacé

avec un M signifie *Ave Maria*. Du domaine religieux, le monogramme passa dans le domaine public. Au xvie siècle, les imprimeurs, les libraires, les architectes, les peintres, les sculpteurs, les émailleurs, etc., avaient chacun le leur.

Navire. — Emblème du Chrétien naviguant dans la mer du monde.

Nimbe. — C'est un attribut distinctif des trois Personnes divines, des anges, des saints, et quelquefois des hauts personnages. Les nimbes sont triangulaires, losangés, circulaires ou carrés. Le nimbe triangulaire n'appartient qu'à

Nimbe triangulaire (xviie siècle).

Nimbe crucifère (xie siècle).

la Trinité ou à Dieu, sans désigner spécialement une Per-

Nimbe crucifère (xiie siècle).

Nimbe carré (ixe siècle).

sonne quelconque de la Trinité. A partir du xve siècle, il devient l'attribut du Père, en Grèce et en Italie. Le nimbe carré posé en losange se voit également sur la tête des Personnes divines : mais, le plus ordinairement, c'est le nimbe

circulaire timbré d'une croix, et qu'on appelle pour cette raison *crucifère*. Dans les figures symboliques des trois Personnes (*main, colombe, agneau*), la croix est dans l'intérieur, au lieu d'être au-dessus du nimbe. Le nimbe des saints et des anges est rond ou en forme de bouclier. Il est diaphane avant le xiie siècle; aux xiiie et xive, il prend la figure d'un corps solide; au xve, il se rétrécit et prend la

Nimbe rectangulaire en rouleau (ixe siècle).

Nimbe du xvie siècle.

forme d'une espèce de toque; les saints ne sont pas toujours nimbés; les personnages de l'Ancien Testament le sont rarement. On donne quelquefois le nimbe aux rois, aux papes, aux empereurs, comme étant dépositaires de l'autorité qui vient de Dieu. Le nimbe carré était réservé aux êtres vivants : les artistes du Moyen âge avaient adopté les idées de Pythagore, qui considère le carré comme symbole de la terre et le cercle comme l'emblème du ciel.

Noé. — Il est représenté dans les catacombes sous les traits d'un jeune homme et avec les mêmes détails qu'on trouve sur les médailles du temps de Septime-Sévère, frappées à Apamée, et figurant le déluge de Deucalion.

Nombres. — St. Ambroise, St. Augustin et divers écrivains ecclésiastiques du Moyen âge se sont occupés du symbolisme des nombres. D'après eux, 1 est le symbole de l'unité-principe; 2 n'est que l'unité répétée; 3 est le nombre divin, le chiffre trinitaire; 4 est le nombre terrestre;

5 est le nombre judaïque, caractère de la synagogue ; 6 est le chiffre de la création et de la perfection ; 7, le nombre du repos, de la charité, de la grâce et de l'Esprit-Saint ; 8 le nombre de la résurrection ; 9, le nombre angélique (neuf chœurs des anges) ; 10, nombre de la loi de crainte (Décalogue) ; 11, nombre de la transgression de la loi ancienne ; 12, nombre apostolique ; 13, nombre de la perfidie (Judas) ; 14, nombre de la perfection ; 15, accord des deux Testaments ; 16, propagation de l'Evangile ; 17, gage de la résurrection ; 20, loi sanctifiée par l'Evangile ; 40, Eglise militante ; 50, vie éternelle ; 77, nombre de rémission ; 100, nombre de plénitude.

Nord. — Le Nord étant placé à gauche, dans l'orientation des églises, se prend en moins bonne part que le Midi. C'est au Nord qu'appartient en général tout ce qui indique l'infériorité, les ténèbres, le malheur, le péché, le démon. C'est ordinairement au Nord que sont figurées les scènes du jugement dernier, de la chute de l'homme, des conséquences du péché, et les faits de l'ancienne loi (V. *Midi, Orientation*).

Novembre. — Ce mois est figuré par un bûcheron dans un bois.

Octobre. — Figuré par l'entonnage des vins.

Olivier. — Emblème de la concorde et quelquefois de la victoire, comme chez les anciens.

Orgues. — Attribut de Ste. Cécile.

Orientation. — L'orientation des églises vers le Levant a plusieurs raisons mystiques. L'Evangile nous est venu de l'Orient ; Jésus-Christ viendra de l'Orient au dernier jour ; le nom d'Orient est même donné à Jésus-Christ dans plusieurs passages de l'Ecriture sainte : St. Grégoire le Grand, dans son *Commentaire du prophète Ezéchiel* (ch. xl-xlviii), dit que la porte orientale du temple de Salomon est Jésus-Christ lui-même, le véritable Orient qui

nous guide vers la vraie lumière. Il est à remarquer que la porte orientale du temple juif est devenue chez nous le portail occidental, et que c'est là que l'architecture et la sculpture ont déployé toutes leurs pompes.

OSTENSOIR. — Attribut de St. Norbert et de Ste. Claire.

OURS. — Attribut de St. Gilles et de St. Eustache.

PALME. — Symbole de la victoire et de la justice chrétienne. — Attribut des martyrs.

PANETIÈRE. — Attribut de St. Roch, de St. Jacques le Majeur et de Jésus pèlerin.

PAON. — Emblème de l'immortalité.

PATRIARCHES. — Ils sont représentés avec un attribut particulier qui fait allusion à quelque circonstance de leur vie : Benjamin, avec un loup; Juda, avec un lion; Issachar, avec un âne, etc.

PATRONS. — Il est parfois utile, pour comprendre certaines scènes des bas-reliefs et des vitraux peints, de connaître quels sont les Saints que les corporations du Moyen âge ont choisis pour patrons. Nous allons donner la liste des principaux :

Apothicaires.	St. Nicolas.	Cabaretiers.	St. Laurent.
Arquebusiers.	St. Éloi.		St. Théodote.
Artilleurs.	Ste. Barbe.		St. Blaise.
Avocats.	St. Yves.	Cardeurs.	Ste. Marie Madeleine.
Avoués.	St. Yves.		
Bedeaux.	St. Guy.	Carrossiers.	St. Éloi.
Bergers.	St. Bénezet.	Chandeliers.	Purification.
Bergères.	Ste. Solange.	Chapeliers.	St. Jacques.
Bijoutiers.	St. Louis.	Charcutiers.	St. Antoine.
Boisseliers.	Ste. Anne.	Charpentiers.	St. Joseph.
Bonnetiers.	St. Jacques.	Charrons.	Ste. Anne.
Bouchers.	St. Antoine.		Ste. Catherine.
	St. Barthélemi.	Chasseurs.	St. Hubert.
Boulangers.	St. Honoré.	Chaudronniers.	St. Éloi.
Bourreliers.	St. Éloi.	Chaussetiers.	St. Blaise.

ICONOGRAPHIE ET SYMBOLISME.

Chirurgiens.	St. Côme et St. Damien.	Imprimeurs.	St. Jean P. L.
		Incendiés.	St. Donat.
Ciriers.	Ste Geneviève.	Jardiniers.	St. Fiacre.
Cloutiers.	St. Pierre.	Joailliers.	St. Louis.
Colléges.	St. Louis de Gonzague.	Laboureurs.	St. Isidore.
		Lanterniers.	St. Clair.
Compagnons du devoir.	St. Jacques.	Lavandiers.	St. Blanc.
		Libraires.	St. Jean P. L.
Confiseurs.	Purification.	Maçons.	Ascension.
Cordonniers.	St. Crépin.	Maîtres d'armes.	St. Michel.
Corroyeurs.	St. Jacques.	Maquignons.	St. Louis.
Couteliers.	St. Éloi.	Maréchaux.	St. Éloi.
Couvreurs.	{ Ascension. Ste. Barbe.	Mariniers.	St. Nicolas.
		Matelassiers.	St. Blaise.
Cuisiniers.	{ St. Laurent. St. Just.	Médecins.	St. Luc.
		Mégissiers.	St. Jean-Bapt.
Domestiques.	Ste. Zite.	Ménétriers.	St. Genest.
Drapiers.	St. Blaise.	Menuisiers.	Ste Anne.
Droguistes.	St. Nicolas.	Merciers.	St. Louis.
Écoliers.	St. Nicolas.	Meuniers.	{ St. Martin. St. Waast.
Enfants (petits).	SS. Innocents.		
Éperonniers.	St. Gilles.	Mineurs.	Ste Barbe.
Épiciers.	Purification.	Musiciens.	Ste Cécile.
Étameurs.	Visitation.	Nattiers.	Nativ. de N. S.
Faïenciers.	St. Antoine de Padoue.	Notaires.	St. Yves.
		Orfévres.	St. Éloi.
Ferblantiers.	St. Éloi.	Papetiers.	St. Louis.
Filassiers.	Baptême de N. S.	Pâtissiers.	{ St. Michel. St. Louis.
Financiers.	St. Matthieu.	Paveurs.	St. Roch.
Fondeurs.	St. Éloi.	Peigneurs de laine.	St. Louis.
Forgerons.	St. Éloi.		
Fouleurs.	St. Michel.	Peigniers.	Ste. Anne.
Fourbisseurs.	St. Éloi.	Peintres.	St. Luc.
Fripiers.	St. Maurice.	Percepteurs.	St. Matthieu.
Garçons d'écurie.	St. Étienne.	Perruquiers.	St. Louis.
Graveurs.	St. Jean P. L.	Pharmaciens.	St. Côme et St. Damien.
Grèneliers.	St. Antoine.		
Guerriers.	{ St. Georges. St. Maurice.	Philosophes.	Ste. Catherine.
		Plâtriers.	Les quatre Couronnés.
Horlogers.	St. Éloi.		
Hôtes.	St. Théodote.	Poissonniers.	St. Pierre.

Pompiers.	St. Laurent.	Tanneurs.	St. Simon et St. Jude.
Potiers.	St. Pierre.		
Prisonniers.	St. Léonard.	Tapissiers.	St. Jacques.
Procureurs.	St. Yves.	Teinturiers.	St. Maurice.
Quincailliers.	St. Louis.	Tisserands.	St. Bonavent.
Relieurs.	St. Jean P. L.	Tonneliers.	Ste. Madeleine
Rôtisseurs.	Assomption.		Ste. Anne.
Savetiers.	St. Crépin.	Tourneurs.	Ste. Anne.
Sculpteurs.	Les cinq Couronnés.	Vanniers.	St. Antoine.
		Verriers.	St. Clair.
Serruriers.	St. Pierre ès L.	Vicaires.	St. Pierre ès L.
	St. Gauthier.	Vignerons.	St. Vincent.
Taillandiers.	St. Pierre ès L.	Vinaigriers.	St. Vincent.
Tailleurs d'habits.	St. Homobon.	Vins (marchands de) en gros.	St. Martin.
Tailleurs de pierre.	Assomption.		

Pavés. — Considérés, au Moyen âge, comme le symbole de la vertu d'humilité : « *Pavimentum humiliatio vel afflictio animæ* » dit St. Eucher (*Lib. formularum*, cap. 10).

Peigne de cardeur. — Attribut de St. Blaise.

Pélican. — Symbole de la charité, de la passion et de la résurrection du Sauveur. On croyait, au Moyen âge, que

cet oiseau se perçait lui-même la poitrine, non pas pour nourrir ses petits de son sang, comme l'admet le symbolisme moderne, mais pour leur faire reprendre la vie sous l'aspersion de son sang.

Pelle. — Attribut de St. Honoré.

Phénix. — Symbole de l'immortalité et quelquefois de

la justice, parce que les lois sont éternelles. C'était, chez les Païens, le symbole de l'apothéose.

Pierre. — Attribut de St. Thomas et de St. Etienne martyr.

Pierre et Paul (les apôtres). — Leurs images circulaient dès le iii^e siècle entre les mains des fidèles. Un des vases trouvés dans les catacombes représente les deux apôtres vis-à-vis l'un de l'autre : le premier avec une touffe de cheveux au milieu du front, dans l'attitude de la bénédiction ; et le second, le front chauve, dans l'attitude de la prédication. Ils ont chacun un volume pour tout attribut. Le glaive et la clef sont des attributs qui ne datent point d'une époque fort reculée : c'est seulement à la fin du xii^e siècle que Pierre porte quelquefois une ou deux clefs. Dans les émaux, sa robe est verte et son manteau bleu.

Plan des Eglises latines. — Leur plan figure Jésus-Christ sur la croix. Quelquefois l'axe du chœur dévie légèrement pour traduire l'*inclinato capite* de la passion. Les chapelles rayonnantes autour de l'abside semblent être l'image de la couronne d'épines. L'Eglise partagée en trois parties, la nef, le chœur et le sanctuaire, figure les trois degrés de la vie spirituelle : la purification, l'illumination et l'union.

Poisson. — Le poisson, qui ne peut vivre que dans l'eau, est une image du Chrétien qui puise la vie dans les eaux du baptême. — Dans les peintures des catacombes, c'était le symbole de Jésus-Christ, parce que le mot grec ΙΧΘΥΣ

(poisson) exprime par ses initiales le nom et les titres du Sauveur, Ιησους Χριστος Θεου Υιος Σωτηρ, c'est-à-dire, Jésus-

Christ, Fils de Dieu, Sauveur. Le poisson de Tobie était aussi le symbole de Jésus-Christ, qui guérit l'aveuglement du monde.

Porc-Épic. — Il apparaît dans les monuments construits sous Louis XII, qui portait cet animal dans ses armes.

Portes. — Les portes de la façade occidentale, au nombre de trois, rappellent le mystère de la Trinité. La porte principale est le symbole de Jésus-Christ, qui est toujours le personnage principal des sculptures. « *Ostium domûs ipse est Christus qui ait : Ego sum ostium* » dit Hugues de Saint-Victor (*De templo Salomonis*).

Prophètes. — Ils n'ont point la tête nimbée, en Occident. Ils tiennent à la main un volume à demi roulé ou un phylactère, avec une inscription tirée de leurs écrits.

Quenouille. — Attribut de Ste. Geneviève et de Ste. Solange.

Raisin. — On mit quelquefois une grappe de raisin dans les mains de l'enfant Jésus, parce qu'il est la cause de notre joie spirituelle, et que l'Ecriture donne le raisin comme l'emblème de l'allégresse : *Vinum lætificat cor hominis* (Ps. 103).

Renard. — Symbole de la ruse et de la fourberie.

Rosaire. — Attribut de St. Dominique, de St. Jean l'Aumônier et de Saintes de divers ordres.

Rose. — Emblème de la générosité du martyre. — Attribut de Marie, de Ste. Rose de Lima, de Ste. Ursule, de Ste. Elisabeth de Hongrie, de Ste. Elisabeth de Portugal et de la Sibylle hellespontique.

Roses des églises. — La rose du Midi semble plus spécialement consacrée aux mystères de la nouvelle loi; elle offre une plus grande richesse d'ornementation que celle du Nord. Les vitraux de la rose méridionale représentent souvent les scènes du triomphe évangélique; c'est un enseignement théologique supérieur à celui des portraits, et qui paraît s'adresser surtout au clergé. Quelques roses, en

forme de roues, sont accompagnées de personnages sculptés, dont les uns montent et les autres descendent : c'est un symbole de la vicissitude des choses humaines.

Roseau. — Attribut de la sibylle delphique.

Roue. — Attribut de Ste. Catherine.

Saint-Esprit. — Il a été figuré, dans tous les âges, sous le type d'une colombe. Du x^e au xvi^e siècle, on le représente quelquefois sous la forme humaine, et portant, comme le Fils, le livre de la sagesse. Les colombes, au nombre de sept, sont l'image des sept dons du Saint-Esprit.

Salamandre. — Cet animal, que François I^{er} adopta pour ses armes, se trouve figuré dans la plupart des monuments élevés sous le règne de ce prince.

Sceptre. — Attribut de Juda et des rois.

Scie. — Attribut de l'apôtre St. Simon.

Scorpion. — Attribut de la synagogue. — Emblème de la malice et de la perfidie.

Septembre. — Ce mois est figuré par une scène de vendanges.

Séraphins. — Représentés par une tête accompagnée de deux, quatre et même six ailes.

Serpent. — Attribut de St. Patrice, de Ste. Cécile, de Ste. Euphémie, de St. Pèlerin, de la Luxure et de la Médecine personnifiées. — Emblème de la perfidie, de la ruse, et parfois de la prudence.

Sibylles. — Elles figurent dans les monuments de la peinture et de la sculpture, depuis le $xiii^e$ siècle jusqu'à la Renaissance, parce qu'on supposait, à tort ou à raison, qu'elles avaient prédit la naissance du Sauveur et les principales circonstances de sa vie. Le Moyen âge en admet douze, tandis que Varron n'en compte que dix. Elles sont accompagnées de divers attributs, qui les font distinguer (V. *Berceau, Cierge, Couronne, Glaive, Lanterne, Rose, Roseau, Verge*).

Sirène. — « La sirène à une seule queue ou à deux

queues, dit M. l'abbé Crosnier, se rencontre à toutes les époques, mais surtout au xiie siècle. On a cru y reconnaître les deux vies du Chrétien, sa vie spirituelle et sa vie naturelle, ainsi que sa régénération dans les eaux du baptême. Cependant les Pères l'ont considérée autrement : ce serait, d'après eux, l'image du démon et l'emblème de la volupté. »

Soleil. — Pendant tout le Moyen âge, le soleil et la lune figurent sur les crucifix. Sur celui de Lothaire, conservé à Aix-la-Chapelle, ces deux astres sont représentés par deux personnages éplorés. Le soleil est à droite, et la lune à gauche (V. *Lune*).

Synagogue. — C'est une femme aux yeux bandés, laissant échapper de ses mains les tables de la loi et laissant tomber une couronne de sa tête. Elle se tient à la gauche de Jésus crucifié, tandis que la Religion chrétienne est à droite et reçoit le sang divin dans un calice (V. *Scorpion*, *Lune*).

Taureau. — Attribut de St. Luc et de St. Saturnin.

Tête. — St. Denis, St. Lucien, St. Piat, St. Alban, Ste. Solange portent leur tête dans la main, pour indiquer qu'ils ont été décapités. — St. Jérôme, Ste. Magdeleine, St. Antoine et plusieurs saints solitaires méditent devant une tête de mort.

Torche. — Attribut de Ste. Barbe.

Tours des églises. — Les deux tours du portail sont considérées par certains archéologues comme les symboles de la hiérarchie ecclésiastique et du pouvoir temporel, et par d'autres comme les symboles de l'Ancien et du Nouveau Testament, et ils expliquent par là l'inégalité de leur hauteur dans plusieurs églises.

Trèfle. — Saint Patrice évangélisait en Irlande ; l'expression lui manque pour exprimer le dogme de la Trinité : il trouve un trèfle sous sa main et il s'en sert pour symboliser sa définition : c'est pour cela que, à la fête patronale de

St. Patrice, les Irlandais se parent d'une feuille de trèfle. L'idée qui vint à St. Patrice fut aussi celle des artistes du Moyen âge qui, par cette plante, figurèrent le dogme de la Trinité.

Trinité. — Ce n'est qu'à partir du IVe siècle qu'on commença à figurer la Trinité, en réunissant ensemble les trois Personnes divines. Quelquefois les trois Personnes, sous la

Miniature de la *Cité de Dieu* — (XVIe siècle, Bibliothèque Nationale).

forme humaine, portent la main à l'extrémité d'un triangle. A partir du XIIe siècle, on voit le Père tenant son Fils en croix, et le Saint-Esprit, sous la forme d'une colombe, planant sur sa tête. Au XIIIe siècle, on voit trois cercles

égaux entrelacés les uns dans les autres, et d'autres symboles plus ou moins ingénieux de la Trinité. On rencontre aussi, à cette époque, mais surtout au XVe siècle, des figures trinitaires à trois bouches et trois nez, type plusieurs

fois réprouvé par les conciles. Le nimbe triangulaire désigne la Trinité. Ce dogme est rappelé aux fidèles, dans les églises, par les trois portes du portail occidental, par les

Gravure italienne du xvᵉ siècle.

Gravure française du xvıᵉ siècle.

fenêtres et les arcades trigéminées, par les trèfles et divers autres ornements.

Trompette. — Attribut de St. Jérôme.

Trônes. — Ces anges sont figurés par des roues de feu placées sous les pieds de Dieu.

Urnes. — Quatre urnes d'où sortent des eaux abondantes représentent les quatre fleuves du paradis terrestre, et quelquefois les quatre évangélistes.

Vases. — Ils figurent quelquefois, sur les tombeaux, le corps de l'homme, que l'Écriture sainte appelle *vase de l'âme, vase d'argile*.

Verge. — Attribut de Jérémie, de St. Joseph, de Ste. Foi et de la sibylle tiburtine.

Vert. — Couleur de l'espérance et de la victoire. Le nimbe qui enveloppe l'âme du martyr est de couleur verte.

Vertus. — Représentées sous la forme de femmes armées d'un bouclier et d'une épée et terrassant les vices. Elles sont désignées spécialement par les actes qui les caractérisent.

Vierge noire. — Les iconographes ne sont point d'ac-

cord sur le motif symbolique qui a fait quelquefois représenter la Vierge avec une figure noire. Il est absurde de prétendre que c'est un souvenir du culte rendu jadis à la Diane d'Éphèse; nous ne saurions admettre non plus, avec M. Paul Lamache, que c'est un symbole de la réhabilitation morale de la race de Cham. Il est beaucoup plus probable que les artistes ont pris trop à la lettre ces paroles du Cantique des Cantiques : *Nigra sum, sed formosa*, que plusieurs Pères avaient appliquées à Marie.

Vigne. — Symbole de l'Eucharistie et de Jésus-Christ lui-même, en raison de ces paroles : *Ego sum vitis*.

BIBLIOGRAPHIE.

Cahier et Martin. Mélanges d'Archéologie. 1851. 3 vol. in-4.

Cartier (E.). Du Symbolisme chrétien dans l'art. 1847; in-8.

Crosnier (l'abbé). Iconographie chrétienne. 1848; in-8.

Didron. Manuel d'Iconographie chrétienne; in-8.

Didron. Histoire iconographique de Dieu; in-4.

Duval et Jourdain. Les Sibylles. Amiens, 1846; in-8.

Guénebaud. Dictionnaire iconographique. 2 vol. in-8.

Mason Neale et Benjamin Well. Du Symbolisme dans les églises du Moyen âge. Édité par l'abbé Bourassé. 1847; in-8.

Moulins (Ch. des). Considérations sur la flore murale; in-8.

Raoul Rochette. Discours sur les types primitifs de l'art chrétien. 1834; in-8.

Wagner. Christusbilder (iconographie du Christ). — Marienbilder (iconographie de la Vierge Marie). 2 vol. in-4.

Annales de Philosophie chrétienne.
Annales archéologiques.

Bulletin monumental.
Congrès scientifiques.
Magasin pittoresque.
Le Moyen âge et la Renaissance.
Revue archéologique.

Sceau du couvent des Frères prêcheurs
(Nevers, xive siècle).

CHAPITRE IX.

NOTIONS ÉLÉMENTAIRES

SUR

LE BLASON, LA PALÉOGRAPHIE, LA NUMISMATIQUE, LA GLYPTIQUE,
LA CÉRAMIQUE, L'ARMURERIE, L'ORFÉVRERIE
ET L'HORLOGERIE.

Nous ne pouvons pas, dans les limites étroites d'un MA-
NUEL, approfondir l'étude du Blason, de la Paléographie,
de la Numismatique, de la Céramique, etc. Nous devons
nous borner à donner des notions extrêmement élémen-
taires sur ces branches accessoires de l'archéologie, en ren-
voyant aux ouvrages spéciaux qui ont été composés sur ces
matières.

Article 1.

Blason.

La nécessité d'adopter un signe distinctif dans les ex-
péditions militaires et dans les tournois donna naissance
aux armoiries. Les croisades paraissent avoir rendu les ar-
moiries propres à tous les chevaliers qui firent partie de ces
expéditions, et c'est depuis cette époque qu'elles sont de-

venues héréditaires dans presque toutes les familles d'origine chevaleresque. Les règles de la science héraldique ne paraissent avoir été parfaitement fixées qu'au xiv° siècle. Outre les armes de famille, il y a des armes de dignité, de communautés, de provinces, de villes. Pour décrire

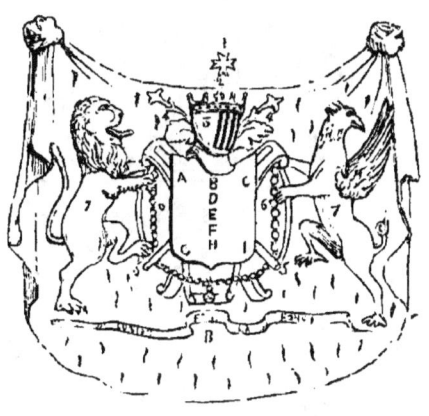

1 Cimier.
2 Couronne.
3 Casque.
4 Lambrequins.
5 Bâtons de commandement.
6 Ordre de chevalerie.
7 Supports.
8 Cordon avec devise.

A Chef de droite ou dextre.
B Chef du milieu.
C Chef de gauche, ou sénestre.
E Centre de l'écu.
F Nombril de l'écu.
G Base de droite.
H Base du milieu.
I Base de gauche.

convenablement les armoiries, il faut connaître l'écu, les émaux, les figures, pièces et meubles, et les ornements extérieurs.

Écu. — L'écu a ordinairement la forme d'un carré long. Il est *simple* quand il n'a qu'un émail sans division ; il est *composé* quand il a plusieurs partitions. L'écu est *parti* quand il est partagé par un trait perpendiculaire ; *coupé*, par un trait horizontal (V. *planche* 1); *tranché*, par un trait diagonal de droite à gauche; *taillé*, par un trait diagonal de gauche à droite. Le parti et le coupé forment l'*écartelé*. L'écartelé peut avoir depuis quatre jusqu'à seize quartiers, et plus. Pour les distinguer en blasonnant, on les désigne par les chiffres 1, 2, 3, 4, etc., en commen-

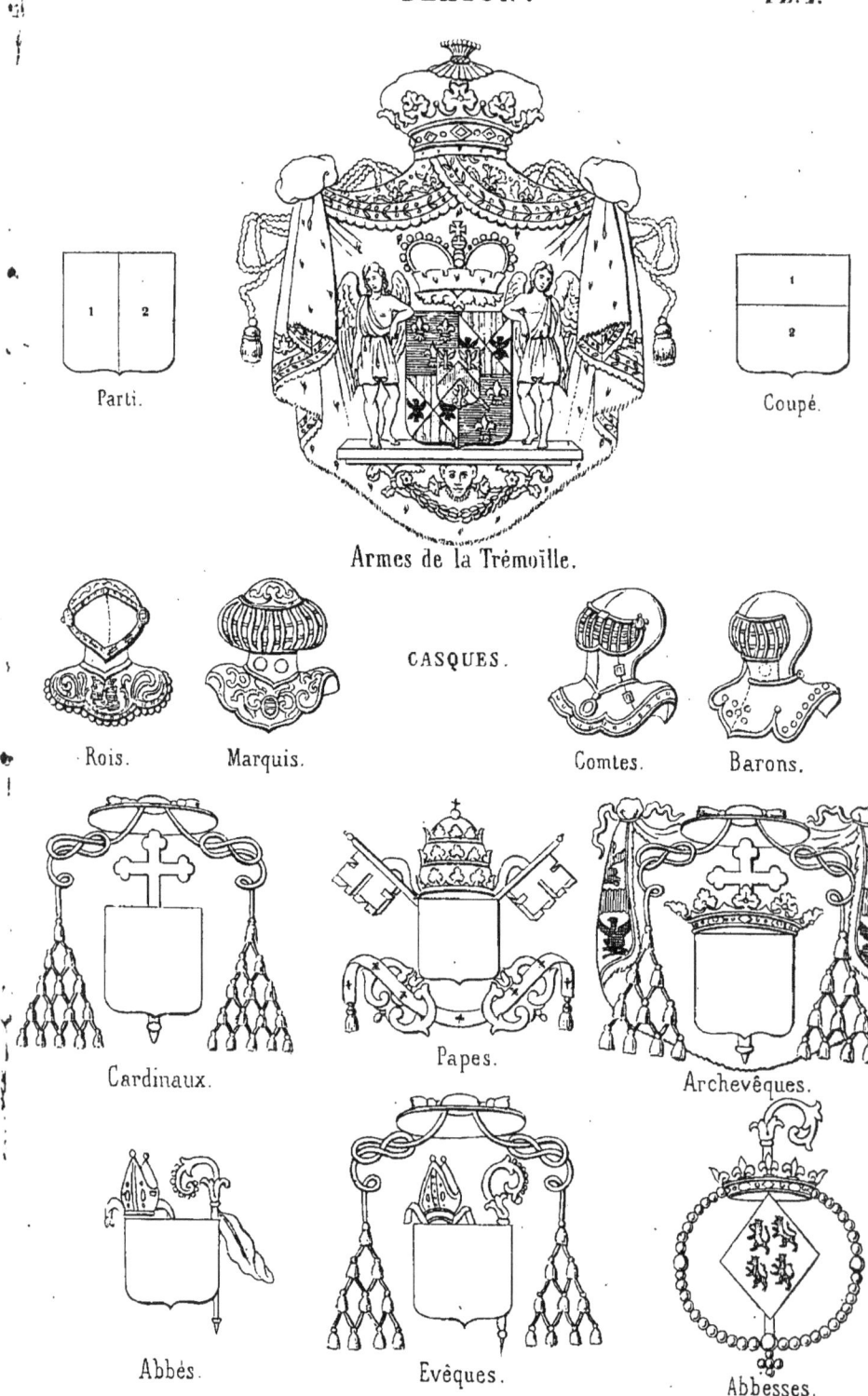

çant par le chef de l'écu, de gauche à droite, et en finissant par la base de gauche.

Émaux. — On donne ce nom aux métaux, couleurs et fourrures de l'écu. Les deux métaux sont l'or et l'argent. Dans la gravure, on représente le premier par le pointillé,

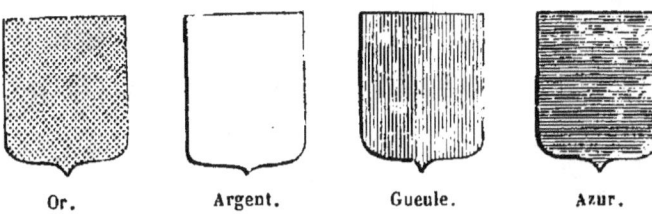

Or. Argent. Gueule. Azur.

et le second par l'absence de tous traits. Le gueule (rouge) est figuré par des traits perpendiculaires; l'azur (bleu), par des traits horizontaux; le sinople (vert), par des lignes

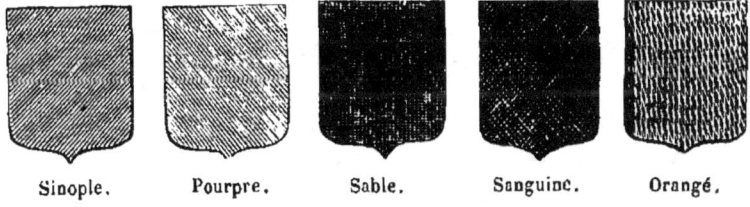

Sinople. Pourpre. Sable. Sanguine. Orangé.

diagonales, de droite à gauche; le pourpre (violet); par des lignes diagonales, de gauche à droite; le sable (noir), par des lignes croisées. L'hermine est argent pour le fond,

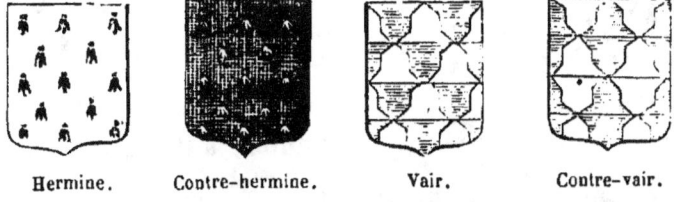

Hermine. Contre-hermine. Vair. Contre-vair.

et sable pour les mouchetures; c'est le contraire pour la contre-hermine. Le vair est d'argent et d'azur. Le contre-vair n'en diffère que parce que la couleur est opposée à la couleur et le métal au métal. Quelques nations ont ajouté à ces émaux l'*orangé* et le *sanguine*.

Figures, Pièces et Meubles. — Les dessins que

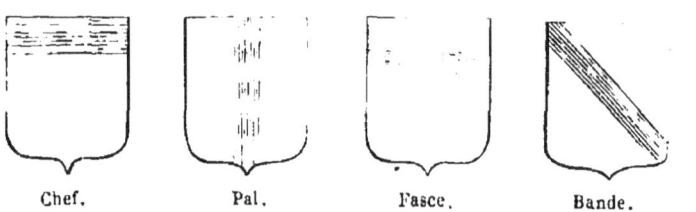

nous donnons ici nous dispensent de définir les prin-

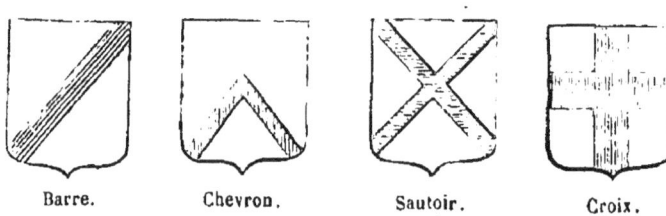

cipales figures héraldiques.

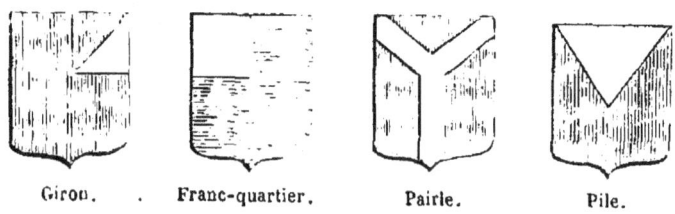

Les figures naturelles appartiennent aux anges, à

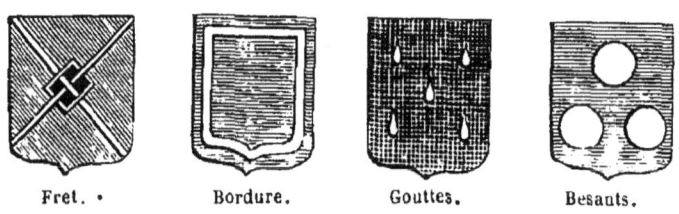

l'homme, aux animaux, aux plantes, aux astres et aux

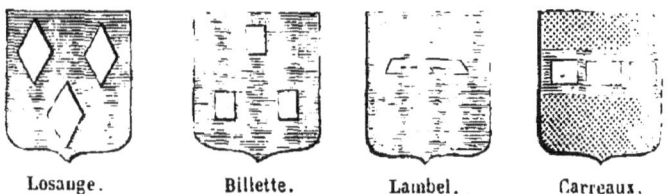

éléments. Il y a, en outre, des figures allégoriques,

chimériques et artificielles, c'est-à-dire empruntées

Fuseaux. Points équipollés. Champagne. Pointe.

aux arts et aux métiers.

Charge naturelle. Charge artificielle. Charge chimérique.
Merlettes. Herse. Griffon.

ORNEMENTS EXTÉRIEURS. — Les principaux sont les couronnes, les casques, les lambrequins, les cimiers,

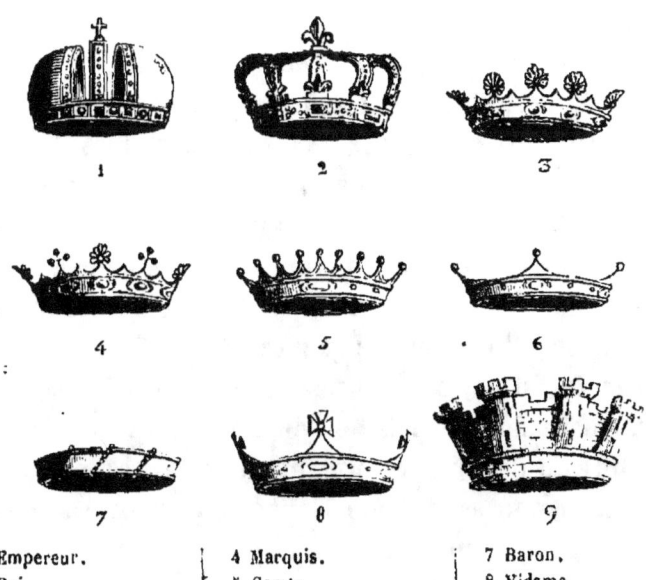

1 Empereur. 4 Marquis. 7 Baron.
2 Roi. 5 Comte. 8 Vidame.
3 Duc. 6 Vicomte. 9 Ville.

les tenants, les supports, le cri de guerre et la devise.

Outre les couronnes de souveraineté (pape, empereur, roi, dauphin), on compte six couronnes de noblesse. Celle de duc a huit grands fleurons; celle de marquis, quatre fleurons alternés chacun de trois perles; celle de comte, dix-huit perles dont neuf visibles; celle de vicomte, trois perles visibles; celle de baron est un cercle d'or entortillé de perles enfilées, posées en bandes, en six espaces égaux, trois à trois.

Les héraldistes ont donné des signes distinctifs aux casques des armoiries, selon le rang des personnes. Le casque des rois est ouvert et sans grille; le casque des bâtards est posé de profil, sans grille et visière baissée. Pour les autres, le nombre des grilles est en raison de la dignité : le marquis en a onze; le comte, neuf; le baron, sept (V. *planche* 1).

Les *lambrequins* figurent des morceaux d'étoffe découpés en forme de feuillage, entourant le casque et descendant aux deux côtés de l'écusson.

Le *cimier*, qui est au-dessus du casque ou de la couronne, représente une pièce du blason, comme un aigle, une fleur de lis, etc.

L'écu est soutenu par des *tenants*, c'est-à-dire par des figures célestes, humaines ou idéales, ou par des *supports*, c'est-à-dire par des animaux réels ou fantastiques.

Les feudataires, obligés de suivre le roi dans ses guerres avec un certain nombre d'hommes d'armes, comprirent la nécessité d'avoir un cri de ralliement personnel. C'était tantôt le nom même du seigneur, tantôt le nom d'un fief, d'un patron, d'une bataille gagnée, etc.

La *devise* est une courte pensée exprimant soit une vertu, soit un haut fait d'armes, ou bien une maxime tirée de l'Ecriture ou des auteurs profanes. Ces devises, placées au haut des armoiries, se rapportent ordinairement aux sentiments ou à quelque circonstance de la vie de celui qui l'a adoptée.

Ornements de dignités. — La dignité papale est marquée par la tiare, faite de trois couronnes, et les clefs; les car-

dinaux timbrent leur écusson d'un chapeau rouge à quinze houppes. Il n'y a que dix houppes pour les archevêques et six pour les évêques. On reconnaît l'écusson des abbés à la croix tournée en dedans (V. *planche* I). Les rois posent leurs armes sous un grand pavillon doublé d'hermine et couvert de la couronne royale. Les ducs et pairs enveloppent les leurs d'un manteau doublé d'hermine. Les attributs du grand chambellan sont deux clefs passées en sautoir; ceux du grand aumônier, un lion; ceux du grand échanson, deux bouteilles; ceux du grand louvetier, deux têtes de loup. Les maréchaux de France ont deux bâtons; les amiraux, deux ancres d'or; les colonels, six ou quatre drapeaux; les grands maîtres d'artillerie, des canons.

On donne le nom d'*armes parlantes* à celles dont les figures font allusion au nom de famille.

La Tour-d'Auvergne.

Chabot.

Nous donnons, à la *planche* I, les armes de la Trémoille, pour montrer la manière de blasonner. L'écu est écartelé, au 1er, d'azur à trois fleurs de lis d'or, qui est de *France*; au 2e, contre-écartelé en sautoir, en chef et en pointe d'or à quatre vergettes de gueules et en flancs d'argent, à l'aigle de sable, qui est d'*Aragon*, *Naples*; au 3e, d'or à la croix de gueules chargée de cinq coquilles d'argent et cantonnée (1) de seize alérions (2) d'azur, qui est de *Laval*;

(1) *Cantonné* se dit de la croix et des sautoirs accompagnés dans les cantons de l'écu de quelques autres figures.

(2) Aiglette sans bec et sans ongles.

au 4e, d'azur à trois fleurs de lis d'or, au bâton de gueules péri (1) en bande, qui est de *Bourbon*. Sur le tout d'or, au chevron de gueules accompagné de trois aiglettes d'azur, becquées et membrées de gueules, qui est de *la Trémoille*. Tenants : deux anges. L'écu timbré (2) d'une couronne royale fermée et croisetée, et environné du manteau de pair, sommé de la couronne de duc (3).

Article 2.

Paléographie.

La paléographie est la science des anciennes écritures. Nous n'avons à nous occuper ici que des écritures du Moyen âge. Cette étude est nécessaire pour lire les inscriptions des monuments, pour déchiffrer les manuscrits, les chartes et les diplômes. Nous devons, comme dans tout le cours de ce chapitre, nous borner à de très-courtes indications.

Papier. — Le papier de coton, connu en Orient dès le ixe siècle, ne s'introduisit en France qu'au xiiie. Son usage se popularisa au xive siècle, et on réserva, pour les diplômes et les ouvrages importants, le parchemin dont on se servait exclusivement dans les époques antérieures. Le papier de chiffons ou de lin paraît avoir été inventé dès le xiie siècle ; mais il ne fut généralement usité qu'au xive. Dans les siècles primitifs on teignait souvent le parchemin en pour-

(1) Qui ne touche point le bord de l'écu.

(2) Le timbre est tout ce qui se met sur l'écu ; il comprend le casque, la couronne, le cimier, le bourrelet, les lambrequins.

(3) Nous avons emprunté ce blason et la plupart de nos définitions à l'excellent Code héraldique de M. Jules Pautet, bibliothécaire à Beaune.

pre. Cet art baissa de plus en plus à partir du ɪxᵉ siècle.

Écritures lombardique, gothique ancienne, saxonne, mérovingienne, caroline et gothique moderne. — Ces noms indiquent suffisamment l'origine vraie ou supposée de ces diverses écritures. La *lombardique* date du vɪᵉ siècle et dure jusqu'au milieu du xɪɪɪᵉ. La *gothique ancienne* fut inventée, dit-on, par Ulphilas, évêque arien et Goth de nation. On l'employa assez longtemps encore après la mort de Charlemagne. Elle diffère peu de la *romaine*, employée pendant les premiers siècles du Christianisme : mais elle offre beaucoup d'angles et de tortuosités dans les jambages. La *saxonne* ne remonte pas au delà du vɪɪᵉ siècle et ne descend pas plus bas que vers la moitié du xɪɪɪᵉ. La *mérovingienne* commence vers le vɪᵉ siècle et cesse au ɪxᵉ. La *caroline* date du vɪɪɪᵉ ; elle se soutient sous les premiers Capétiens et finit au xɪɪᵉ siècle. La *gothique moderne* dure depuis le milieu du xɪɪᵉ siècle jusqu'au xvɪᵉ. Elle coïncide pour l'époque et pour le type avec l'architecture de même nom. Les formes composées (polygonales, elliptiques, pyramidales) remplacent les formes simples et élémentaires (le cercle, la ligne horizontale et verticale), dans l'architecture comme dans l'écriture. Pour faciliter l'étude de la paléographie, on peut diviser toutes les lettres en quatre classes : 1° capitales ; 2° onciales ; 3° minuscules ; 4° cursives.

Capitales. — Ce sont les lettres capitales romaines, modifiées successivement selon le goût de chaque siècle ; elles sont hautes ou écrasées, droites ou inclinées, simples ou ornées. Les manuscrits totalement écrits en capitales ne sont pas postérieurs au vɪɪɪᵉ siècle ; mais jusqu'au xᵉ siècle on voit des titres de pages écrits en capitales. Quelques chartes du xɪᵉ siècle sont encore écrites en capitales. Les capitales sont extrêmement rares dans l'écriture gothique des xɪɪɪᵉ, xɪvᵉ et xvᵉ siècles. Elles commencent à s'enjoliver au vɪɪɪᵉ siècle. Ces lettres ornées, auxquelles on donne, selon

leur accompagnement, le nom de *fleuronnées, marquetées, anthropomorphiques, zoomorphiques, ichthyoïdes, ornithoïdes*, n'étaient pas ordinairement exécutées par la même main qui écrivait le texte.

ONCIALES. — Ce sont de petites capitales arrondies, pour rendre l'écriture plus expéditive. Il n'y en a que neuf qui diffèrent tout à fait des capitales romaines, ce sont les lettres A D E G H M Q T V. Cette écriture fut d'un usage général dans les premiers siècles de l'Église, et surtout du vie au viiie siècle. Un livre entièrement écrit en onciales est antérieur à la fin du xe siècle. Plus tard, on ne les emploie plus dans les manuscrits que pour les titres et les lettres initiales.

MINUSCULES. — Elles diffèrent des capitales non-seulement par la dimension, mais aussi par la forme. On la distingue de la cursive en ce qu'elle est plus posée, disjointe et non liée. Les minuscules mérovingiennes sont une dégénérescence de la romaine. Les minuscules carolines qui leur succèdent se rapprochent plus du type romain. La minuscule apparaît dans les diplômes, au viiie siècle. Aux xie et xiie, elle y règne concurremment avec la cursive. Les minuscules gothiques durent depuis la fin du xiie jusqu'au xvie siècle.

CURSIVES. — C'est l'écriture liée, coulée, expéditive et usuelle. Les lettres sont conjointes par des traits et des liaisons qui rendent leur lecture difficile, surtout du xive au xvie siècle. On voit se succéder dans nos manuscrits la cursive mérovingienne, la cursive caroline, la cursive capétienne et la cursive gothique.

ABRÉVIATIONS. — Les scribes du Moyen âge employaient un grand nombre d'abréviations. On peut en distinguer cinq espèces : 1° par sigles, c'est-à-dire par des lettres simples ou doubles : O pour *obitus*, R pour *Robertus*, R F pour *Rex Francorum*, SS pour *Sancti* ; 2° par contraction, c'est-à-dire par la suppression des lettres mé-

diales : FLO pour *falso*, MS' pour *minus*, SPS pour *Spiritus* ; 3° par suspension, c'est-à-dire par la suppression des lettres finales : EP pour *episcopus*, CAR pour *Carolus*, NOS pour *noster* ; 4° par signes abréviatifs : ce sont des signes conventionnels de formes diverses qui ont varié selon les siècles. On les a principalement employés pour les syllabes *re, er, us, os, ur, eum, rum, que* ; 5° par de petites lettres supérieures qui indiquent l'absence de la terminaison : O pour *ro*, E pour *re*, M pour *um*, T pour *it*.

SIGNES ORTHOGRAPHIQUES. — Aux ve, vie et viie siècles, il n'y a point d'intersection entre les mots. Aux viiie et ixe siècles, on commence à séparer les mots ; les virgules apparaissent. Au xie siècle, le point est exprimé par deux points de front, par une espèce de 7 ou une espèce de 5. Le point équivaut aux deux points et au point et virgule. Au xiie siècle, le point rond exprime tantôt la virgule, tantôt le point : on figure plus ordinairement ce dernier par une virgule couchée. Les deux points sont exprimés par un point surmonté d'une virgule couchée. Aux xiiie, xive et xve siècles, toutes les pauses sont indiquées par de petites barres obliques très-fines, allant de droite à gauche. On emploie le point rond à la fin des phrases. Au xvie siècle, les points étaient ronds ou carrés. On employait la virgule, le point d'interrogation, le point d'exclamation, les deux points, l'apostrophe, le tréma, la cédille et les accents. Le point et virgule, avec sa valeur actuelle, ne fut usité qu'au xviie siècle.

INSCRIPTIONS MONUMENTALES. — Du ve au xiie siècles, on se servit presque toujours, pour les inscriptions, de capitales romaines légèrement altérées. Le C devient carré, l'O prend la forme d'une losange, le Q ressemble au chiffre arabe 9. Les onciales n'ont été que rarement employées avant le xie siècle. Du xiie au xiiie, elles se resserrent et s'allongent ; des modifications sensibles s'emparent des lettres H, M, N. L'écriture cursive est très-rarement employée ; elle l'est

davantage au xvie, où l'on fait un emploi fréquent des minuscules anguleuses. Aux xve et xvie siècles, les manteaux des statues, les cloches, certains vases, portent quelquefois des caractères fleuris et illustrés qui flattent agréablement l'œil, mais qui sont très-difficiles à déchiffrer. Les deux planches ci-jointes, tirées de la *Paléographie* de M. Alphonse Chassant, suffiront pour faire distinguer les principales transformations des lettres majuscules et minuscules du Moyen âge.

Article 3.

Numismatique.

Monnaies mérovingiennes. — Les monnaies des Bourguignons, des Francs et des Goths ne furent que des imitations de celles du Bas-Empire ; jusqu'à la troisième race, on désigna même sous le nom de *besants* (de Byzance) les espèces d'or. On donne le nom de *mérovingiennes* aux monnaies de la première race. Les principales étaient le *sol* d'or, le *demi-sol* et le *tiers de sol*. Comme on ne connaissait point alors l'usage de l'emporte-pièce, les monnaies n'offrent point de contours parfaitement réguliers. Ce ne fut que sous le règne de Henri II qu'on commença à distinguer par un chiffre les divers rois qui portaient le même nom, et sous François Ier qu'on inscrivit la date de la fabrication. Les noms de lieu ne sont souvent indiqués que par des initiales. Les monnaies de la première race sont les plus rares ; elles sont presque toutes en or et portent l'effigie du roi, tandis que celles de la seconde race sont sans effigie et en argent.

On ne connaît point de monnaie de Pharamond, de Clodion ni de Chilpéric. Sous Clovis, le signe de la croix parut sur les monnaies, pour ne disparaître que dans les temps modernes. Sous Caribert, le calice à deux anses fut substitué à la croix.

Les monnaies des rois d'Austrasie, et surtout de Théodebert, reproduisent plus ou moins habilement

Tiers de sol d'or de Clovis.

les titres, les inscriptions et même les costumes des espèces romaines d'Orient. La plupart des monnaies de la première race portent le nom du fabricant, au lieu du nom du roi : on leur donne le nom de *monétaires*. Elles offrent quelquefois le nom du gouverneur de la ville où était

Sol d'or de Childebert II.

établi l'atelier monétaire. Il y avait, sous la première race, des fabriques de monnaies à Soissons, Marseille, Angers, Autun, Orléans, Troyes, Nantes, etc.

MONNAIES CARLOVINGIENNES. — C'est le nom qu'on donne aux monnaies de la seconde race. Elles sont toutes en argent et n'offrent plus ordinairement l'effigie du roi ; mais elles en portent le nom, au lieu de celui du monétaire. C'est à partir de Charlemagne qu'on divisa la livre en vingt

Charlemagne. — Denier d'argent.

sols et le sol en douze deniers. Il ne nous reste, de cette

époque, que des deniers et des demi-deniers : on y voit presque toujours figurer la croix à quatre branches. Les monnaies de Lothaire sont extrêmement rares. On n'en

Lothaire. — Denier d'argent.

connaît point de Louis V. Louis le Bègue fut le premier qui prit la légende *misericordia Dei*, qui fut changée plus tard en *gratia Dei* (1).

TROISIÈME RACE. — L'unité monétaire disparut sous la troisième race, pour faire place à une grande variété de monnaies différentes de titre, de poids et de valeur. Elles prirent tantôt le nom de la province où on les frappait (*parisis, tournois, bourgeois, poitevins, angevins*, etc.), tantôt le nom du roi régnant (*Ludovic, Carolus, Philippe, Franciscus, Henri, Louis*, etc.), tantôt le nom de leur type (*écus, testons, couronnes, agnels, saluts, anges, rois, reines, masses, pavillons, chaises*, etc.). Les princes, les comtes, les barons, les évêques, les abbés obtinrent le droit de frapper monnaie. La cupidité des particuliers et celle du fisc altérèrent souvent les monnaies ; aussi l'histoire monétaire de cette époque est encore pleine d'incertitude et de confusion.

L'usage du poids de marc remonte à Philippe Ier, ainsi que la dénomination de *florin*, donnée aux monnaies d'or qui portaient des fleurs de lis. — Louis IX réforma, par

(1) Sous Charles le Chauve, il y avait en France neuf hôtels des monnaies. Ils étaient établis à Paris, Rouen, Orléans, Reims, Sens, Narbonne, Châlon-sur-Saône, Melle en Poitou, et au château de Cange, en Ponthieu.

de sages règlements, les abus qui s'étaient introduits dans la fabrication des monnaies. Il fit frapper des *moutons*, deniers d'or représentant l'agneau de St. Jean-Baptiste, et des deniers tournois, ayant pour type une porte de châ-

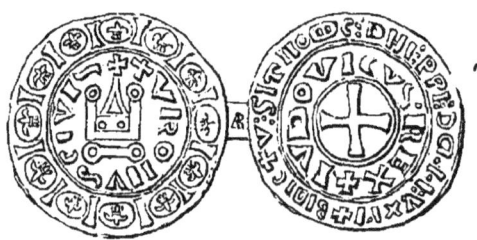

Gros tournois de St. Louis.

teau, flanquée de deux tours. — Philippe le Bel altéra tellement les monnaies qu'on lui donna le surnom de *faux monnayeur*. — Philippe VI fit fabriquer des espèces d'or nommées *parisis, écus, lions, pavillons, couronnes, angelots*, et des tournois d'argent d'un titre affaibli, nommés *blancs*. — Les Francs à cheval datent du règne de Jean le Bon, et les Francs à pied, de celui de Charles V. Sous ce dernier prince, on supprima la fabrication des *florins*, qui étaient devenus la monnaie spéciale de Florence. — Les *écus heaumes* (écus surmontés d'un heaume), et les *saluts* (écus surmontés d'une gloire, avec deux anges et le mot *Ave*), sont des espèces d'or particulières au règne de Charles VI.

Charles VII. — Écu à la couronne.

On nomma *carolus* les grands blancs, portant un K, ini-

tiale du mot *Karolus*, comme plus tard on appela *ludovics* ou *franciscus* ceux où étaient figurées les initiales de François ou de Louis. En 1430, Jacques Liard inventa la monnaie de trois deniers, qui porte encore son nom ; en Guyenne, ces pièces de billon s'appelaient *hardis*.

Louis XII fit fabriquer des *écus* et *demi-écus au soleil* et *au porc-épic*, des *ludovics*, des *coronats*, des *ducatons*, des *testons*, etc. Cette dernière monnaie est ainsi nommée parce qu'elle offre pour type la tête du roi. Cet usage, qui était tombé en désuétude sous la deuxième race, ne devint gé-

François I^{er}.

néral que sous Henri II ; c'est aussi sous son règne qu'on inscrivit sur les monnaies le rang numérique des princes du même nom. L'invention du balancier, l'emploi du laminoir et du coupoir firent faire, à cette époque, de grands progrès à l'art monétaire. — C'est en 1584 qu'une légende, en langue française, apparaît pour la première fois sur les deniers tournois en billon. — Henri IV donna cours aux monnaies étrangères.

MONNAIES SEIGNEURIALES. — L'origine encore assez obscure de leur existence monétaire paraît dater, d'après M. J. Lelewel, de 950 à 1050; l'âge de leur perfection, de 1050 à 1150; l'âge de leur altération, de 1150 à 1250; leur abolition par rachat, confiscation ou désuétude, de 1250 à 1350. La plupart des ateliers carlovingiens furent remplacés, dans les mêmes lieux, par les ateliers monétaires des prélats et des barons. Beaucoup de grands vassaux se

dépouillaient du droit de monnayage en faveur des églises et des monastères. Les monnaies des prélats et des barons, sous la troisième race, furent d'abord d'argent, puis de billon. Quand les rois de France recommencèrent, au xiiie siècle, à frapper des monnaies d'or et d'argent, ils ne laissèrent à leurs vassaux que le monnayage du billon. Par concession royale, il y eut exception en faveur des ducs de Bourgogne, de Bretagne, des comtes de Flandre, etc. Ce droit fut usurpé par plusieurs princes et évêques, par le duc d'Aquitaine, par Édouard III, qui se proclamait roi de France, etc. A mesure que les seigneuries furent réunies à la couronne, l'exercice de ce droit disparut peu à peu. Au xive siècle, beaucoup de seigneurs le vendirent au roi. Il ne fut conservé que par les grands feudataires qui relevaient de l'Empire et par certains seigneurs des frontières d'Espagne. Après la deuxième moitié du xviie siècle, le droit de battre monnaie fut exclusivement réservé à la couronne.

MONNAIES DES ÉVÊQUES DES FOUS. — La fête des Innocents et celle des Fous se célébraient, au Moyen âge, dans un grand nombre de villes (1). Elles se composaient généralement de l'élection d'un évêque ou d'un pape, d'un repas et de cérémonies bizarres, qui variaient suivant les localités. A Amiens, et dans quelques autres villes, ceux qui étaient revêtus de cette dignité éphémère jouissaient du privilége de battre monnaie. Leurs pièces sont en plomb et surchargées de *rebus*, dont l'explication est fort difficile aujourd'hui (2). Elles indiquent quelquefois le nom

(1) V. ma *Notice sur la fête de l'âne, à Beauvais*, dans le tome IV des *Mémoires de la Société des antiquaires de Picardie*.

(2) V. le chapitre *Rebus de Picardie*, dans mon *Glossaire étymologique du patois picard*.

de l'évêque, sa paroisse et l'année de sa nomination (1).

JETONS. — Leur origine ne remonte qu'au milieu du xv° siècle. A cette époque, ils étaient sans date, sans inscriptions et sans figures; ils ne servaient qu'à *getter*, c'est-à-dire à compter, à calculer. Plus tard, et principalement sous le règne de François Ier, on en fabriqua un grand nombre avec des inscriptions, des emblèmes, des devises et des armoiries. Les corporations, les universités, les compagnies, les chambres et même les simples particuliers avaient le droit d'en faire fabriquer comme les rois et les seigneurs. Les plus recherchés sont ceux qui représentent le portrait des hommes célèbres, ou qui constatent certains faits historiques peu connus.

Article 4.

Glyptique.

La glyptique, ou l'art de graver les pierres précieuses, qui fut inventé par les Égyptiens, tomba complétement en oubli, au Moyen âge, chez tous les peuples de l'Occident : mais on se servit des camées antiques pour la décoration des meubles religieux et profanes. La renaissance de cet art eut lieu en Italie, au xv° siècle, et en France, au xvi°. Les pierres gravées du xvii° siècle sont bien inférieures, sous le rapport de l'exécution, à celles du xvi° et du xviii°. Ce ne fut également qu'au xvi° siècle qu'on tailla, en France, des vases et des coupes en agate, en calcédoine, en émeraude, en lapis, en jaspe, en cristal, etc. Les orfé-

(1) Ces monnaies ou plutôt ces médailles ont été décrites par M. le docteur Rigollot, dans l'ouvrage intitulé *Monnaies inconnues des évêques des Innocents et des Fous*. 1833; in-8.— M. de Marsy en prépare une seconde édition.

vres les montaient en or ou en argent ciselés ; mais l'art du lapidaire n'atteignit jamais chez nous la même perfection qu'en Italie.

Article 5.

Céramique et verrerie.

Céramique. — A partir du iii^e siècle, on perdit le procédé de la glaçure lustrée des poteries romaines. Lucca della Robia, mort en 1430, fut le premier qui, en Italie, appliqua l'émail blanc stannifère sur les terres cuites : ce procédé fut exploité principalement par les fabriques de Faenza, d'où nous avons tiré le mot *faïence*. On donne le nom de *majolica* à l'application de l'émail comme glaçure des poteries, pour servir de fond à des peintures : cette découverte date de la fin du xv^e siècle. Bernard de Palissy, né vers l'an 1510, trouva l'art d'appliquer divers émaux sur les poteries ; ses faïences destinées à parer les dressoirs ont toujours des décorations en relief coloriées : ce sont

Faïence de Bernard de Palissy.

des reptiles, des coquillages, des poissons, des plantes, des insectes, etc., aussi remarquables par la vérité des formes que par l'éclat des couleurs. La faïence dite de Henri II est en pâte de terre de pipe ; les ornements en intailles sont enduits de matières colorées, recouvertes d'un vernis.

Ces faïences, d'origine française, sont fort estimées, à cause de leurs élégantes incrustations et de la pureté de leur contour.

La porcelaine chinoise fut introduite en Europe, vers 1508, par les Portugais. Les essais d'imitation qu'on tenta furent infructueux jusqu'aux premières années du xviiie siècle, où la Saxe en fabriqua, grâce à la découverte d'une terre blanche et molle nommée *kaolin*. En France, on avait inventé, dès 1695, une porcelaine artificielle qui devait sa transparence à des sels et sa plasticité au savon. Cette fabrication, perfectionnée par la manufacture de Sèvres, cessa en 1804. La découverte d'un gisement de kaolin et de feldspath, près d'Alençon, en 1765, et à Saint-Yriex (Haute-Vienne), en 1768, permit à la France de rivaliser avec la Saxe.

Verrerie. — Jusqu'au xiie siècle, les Grecs se livrèrent seuls à la fabrication de la verrerie. On ne commença guère qu'au xve siècle à façonner le verre en vases de luxe. Au commencement du siècle suivant, les verriers vénitiens enrichirent leurs vases de filigranes de verre de mille formes variées et s'élevèrent au rang de véritables artistes. Cette fabrication cessa au commencement du xviiie siècle, où le goût se passionna pour les verres de Bohême, en cristal taillé et à facettes. Ce genre de verrerie fut imité par les fabriques françaises.

Article 6.

Armurerie et damasquinerie.

Jusqu'au milieu du ixe siècle, on conserva, en France, le système d'armures des Romains, avec quelques modifications. Sous Charibert, on fabriqua, pour la première fois, des épées à deux tranchants, nommées franciques. Sous

la première race, on se servait aussi de *l'angon* et de la *framée*. L'angon était une courte hallebarde, d'origine

Épée de Chilpéric, trouvée à Tournay.

germanique; la framée était une javeline à fer étroit et aigu. Depuis le milieu du xı[e] siècle jusqu'au commencement du xıv[e], l'armure défensive la plus usitée fut la *cotte* ou *jaque de mailles* : elle ne descendait d'abord qu'aux genoux; plus tard elle s'étendit depuis les pieds jusqu'à la tête, qu'elle recouvrit sous forme de capuchon. Les casques du xı[e] siècle sont étroits et de forme conique; l'appendice de métal, destiné à garantir la figure, fait corps avec le reste du casque; les boucliers étaient convexes, ordinairement arrondis dans le haut et terminés en pointe: on les attachait au bras à l'aide d'une courroie. Au xıı[e] siècle, le casque se munit d'un *nasal*, c'est-à-dire d'un prolongement mobile qui descend entre les deux yeux jusqu'au menton; les écus n'ont pour décoration que des emblèmes et des armoiries. Les nobles se servaient d'épées longues se terminant brusquement en pointe, de lances armées d'un fer aigu, de haches, de javelots et de flèches. Les serfs combattaient avec des masses, des bâtons ferrés et des bâtons fourchus. Au xııı[e] siècle, on recouvre la cotte

Épée et casque du xııı[e] siècle.

de mailles d'une *cotte d'armes*, espèce de surcot en drap ou

en étoffe précieuse qui descendait jusqu'aux genoux. Les casques de forme cylindrique sont quelquefois arrondis par en haut et ne sont pas toujours entièrement fermés. L'adoption des principales pièces de l'armure de fer plat doit être reportée entre 1320 et 1330; l'armure pleine tout entière de fer plat n'est pas antérieure au règne de Charles VI.

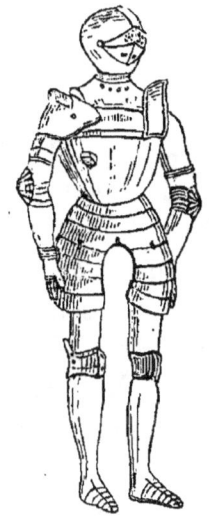

Casque du xvie siècle.

Armure du xvie siècle.

On fit usage du canon dès la seconde moitié du xive siècle. Sous Charles VIII et Louis XII, on employa l'arquebuse. Quand les armes à feu furent devenues portatives, on les enrichit de ciselures, de damasquinages, de gravures en ivoire. Le luxe des armes devint très-remarquable au xvie siècle : les poignées des épées offraient des figurines en ronde bosse, des émaux et surtout des damasquinages.

DAMASQUINERIE. — Cet art consiste à rendre un dessin par des filets d'or et d'argent, sur un métal moins brillant, comme le fer ou le bronze, ou bien encore par des filets d'or sur argent ou des filets d'argent sur fond d'or. Cet art, connu des anciens, fut beaucoup plus pratiqué

dans l'Orient que dans l'Occident. Ce ne fut que vers l'an 1550 qu'il fut importé en France. On l'employa principalement pour les armures, les boucliers, les armes à feu, les poignées et les fourreaux d'épée.

Article 7.

Orfévrerie et bijouterie.

L'orfévrerie du Moyen âge présente les mêmes phases que l'architecture, dont elle fut souvent l'émule; et, par des procédés différents, elle arriva également à la création de véritables chefs-d'œuvre. Les monuments de l'orfévrerie des premiers siècles, fort rares aujourd'hui, sont empreints des inspirations de l'art antique. Limoges paraît avoir été, dès le vi^e siècle, le centre principal de l'orfévrerie française. On sait quelle fut la réputation de saint Éloi dans cet art. Les travaux de ses successeurs, quoique souvent remarquables, restent bien inférieurs à ceux des orfévres byzantins. Du xi^e au $xiii^e$ siècle, on abandonna les formes gréco-latines pour adopter un style sévère et religieux, en harmonie avec l'architecture du temps. On fit, à cette époque, un grand nombre de vases sacrés, de châsses, de devants d'autel, de couvertures d'évangéliaires, etc., enrichis de bas-reliefs, de pierres fines, de perles, d'émaux cloisonnés et d'ornements ciselés. Au xiv^e siècle, les artistes laïques firent concurrence aux monastères pour l'orfévrerie religieuse. Elle ne fit que décroître depuis cette époque, en suivant les phases de la décadence architecturale; tandis que la bijouterie suivit, au contraire, une marche ascendante. Au xv^e siècle, l'orfévrerie produit beaucoup d'œuvres profanes pour les dressoirs des châtelaines et la table des grands seigneurs; l'amour exagéré de la finesse fait souvent négliger la fermeté des lignes. Vers

1525, les orfévres français adoptèrent le style italien, introduit par les artistes étrangers que Louis XII et François Ier avaient attirés en France. L'orfévrerie religieuse perdit sa splendeur et sa gravité : mais la bijouterie, qui s'exerça principalement sur les sujets mythologiques, produisit des œuvres très-remarquables. Sous Louis XIV, on abandonna le style délicat de la Renaissance pour un style quelquefois grandiose, mais plus souvent lourd et disgracieux. Le bizarre et le maniéré caractérisent l'orfévrerie du xviiie siècle : les bijoux de cette époque sont très-recherchés aujourd'hui. Les plus célèbres ciseleurs de bijoux furent Cellini et Ramel, sous François Ier; Briot, sous Henri II; François Desjardins, sous Charles IX; Delahaie, sous Henri IV, et Claude Ballin, sous Louis XIII.

La serrurerie du Moyen âge et de la Renaissance a quelquefois produit des œuvres presque aussi remarquables que l'orfévrerie, dans la décoration des monuments religieux et civils. Les grilles des xiie et xiiie siècles, les ser-

Grille de l'église de Conques.
(Aveyron. — xiie siècle.)

rures et les clefs du xvie excitent, à juste titre, l'admiration des antiquaires (1).

(1) MM. Didron et Darcel ont publié, dans le tome xie des *Annales archéologiques*, de fort intéressants articles sur les grilles du Moyen âge, dont on fait actuellement de fort bonnes imitations.

Article 8.

Horlogerie.

Le sablier, imitation de la clepsydre antique, fut d'abord, en France, le seul régulateur du temps. L'art de l'horlogerie ne date que du x^e siècle. Gerbert, né en Auvergne, et qui devint pape (1003) sous le nom de Sylvestre II, appliqua le premier aux horloges le poids moteur, et ce fut probablement lui qui inventa également le mécanisme connu sous le nom d'échappement. Le rouage de la sonnerie paraît avoir été connu dès le commencement du xii^e siècle. Parmi les plus remarquables horloges du xiv^e siècle, il faut citer celles des cathédrales de Dijon, Sens et Auxerre (1). C'est de cette époque que datent les horloges portatives à poids et contre-poids, destinées à sonner l'heure dans les appartements.

Dès la fin du règne de Louis XI, il existait en France et surtout en Allemagne des réveils et des montres de poche ; il y en avait même déjà de fort petites : telle est celle à sonnerie que Guid' Ubaldo della Rovere offrit, en 1542, au duc d'Urbin, enchâssée dans une bague. Elles furent d'abord cylindriques : plus tard elles affectèrent quelquefois la forme du gland, de l'amande, de la coquille, de la croix latine, de la croix de Malte, etc. On cite, parmi les plus célèbres horlogers français du xvi^e siècle, Legrand, Rouhier, Gervais, Delorme et Binet. Sous Louis XIII et Louis XIV, l'horlogerie tomba en décadence sous le rapport artisti-

(1) La Belgique est beaucoup plus riche que la France en carillons. Celui d'Anvers, qui est un des plus complets, se compose de 99 cloches ; la plus petite n'a que 40 centimètres de circonférence ; la plus grande pèse 8,000 kilogrammes. Celle-ci fut fondue en 1507 et eut Charles-Quint pour parrain.

que; mais elle s'améliora de plus en plus sous le rapport mécanique, jusqu'à ce que Huyghens eût constitué complétement cette science, en appliquant la pendule aux horloges.

Montre d'abbesse (XVIe siècle).

BIBLIOGRAPHIE.

Cte Jouffroy d'Eschavannes. Armorial universel.
Ménétrier (P.). Traité du blason. 1677; in-12.
Parker (H.). Glossary of heraldy; in-8.
Pautet (J.). Manuel du blason; in-18.

Chassant. Paléographie des chartes; 2 vol. in-8.
Le Moine. Diplomatique pratique. 1765; in-4.
Wailly (N.). Éléments de Paléographie; 2 vol. in-4.

Barthélemy. Monnaies baronnales. 1851.
Cartier. Revue numismatique.
Leblanc. Traité des monnoyes françoises.
Lelewel. Numismatique du moyen âge; 2 vol. in-8.

BIBLIOGRAPHIE. 417

Brongniart. Description du musée céramique de la manufacture de Sèvres; 2 vol. in-4.

Dubois (Pierre). Histoire de l'horlogerie. 1850; in-4.

Du Sommerard. Les Arts au moyen âge; in-folio.

Labarte. Description des objets d'art de la collection Debruge-Duménil. 1847; in-8.

Vieilcastel (H. de). Collection de costumes, armes et meubles, pour servir à l'histoire de France. 1828; in-4.

Annales archéologiques.
Bulletin monumental.
Magasin pittoresque.
Musée des familles.
Le Moyen âge et la Renaissance.
Revue archéologique.

Étendard de Jeanne Hachette, à Beauvais.

APPENDICE.

GLOSSAIRE DES PRINCIPAUX TERMES ARCHÉOLOGIQUES

TABLE ALPHABÉTIQUE

DES NOMS DE VILLES, DE VILLAGES ET DE DÉPARTEMENTS

CITÉS DANS CE MANUEL.

GLOSSAIRE

DES PRINCIPAUX TERMES ARCHÉOLOGIQUES (1).

A

ABAQUE. Synonyme de TAILLOIR.

ABAT-SON ou ABAT-VENT. Espèce de petite toiture couverte en ardoise ou en tuiles plates, disposée à la manière des stores, dans les baies des clochers, et destinée à empêcher que l'action du vent ne disperse le son des cloches.

ABAT-VOIX. Espèce de plafond placé au-dessus d'une chaire et destiné à renvoyer vers l'auditoire la voix du prédicateur.

ABOUT. Extrémité d'une pièce de bois ou d'une pierre taillée.

ABSIDE ou APSIDE (du grec ἀψίς). Chevet d'une église, ordinairement surmonté d'une voûte en cul de four, que termine la nef centrale du côté de l'Orient, et où se trouve placé le sanctuaire.

ACANTHE (du grec ἄκανθα, épine). Sorte de plante dont les feuilles profondément refendues sont divisées en plusieurs segments den-

(1) Pour éviter des répétitions inutiles, nous renverrons quelquefois aux définitions que nous avons données dans le cours de notre MANUEL. Il sera d'autant plus facile d'y recourir, que les termes définis sont presque toujours en *lettres italiques*.

telés. Elle fut employée par les sculpteurs grecs pour la décoration du chapiteau corinthien (V. *le dessin de la page* 69).

ACCOLADE. Nom qu'on donne à l'arc, tantôt élancé, tantôt aplati, formé par le relèvement en pointe aiguë et en manière de doucine de la partie supérieure d'une ogive, un peu avant le point de rencontre des deux courbes (V. *le dessin de la page* 225).

ACCOUDOIR. Rebord d'une chaire ou d'une stalle, sur lequel on appuie les coudes.

ACCOUPLÉ. Se dit des colonnes réunies deux à deux ou même trois à trois.

ACHE (Feuille d'). Feuille à trois lobes qui figure dans les couronnes de ducs et de comtes (V. *le dessin de la planche* 1).

ACROPOLE. Citadelle en haut d'une ville.

ACROTÈRE. Piédestal placé à l'angle des frontons ou des entablements et destiné à porter des statues, des vases ou d'autres ornements.

AFFRONTÉ. Se dit de deux figures qui sont opposées de front.

AGRAFE. Morceau de fer de diverses formes qui sert à relier des pierres entre elles.

AIGUILLE. Ornement en forme de petit obélisque, servant à couronner diverses parties des édifices de style ogival.

AILE. Synonyme de BAS-CÔTÉ.

AIRE. Surface comprise entre les murs d'un bâtiment.

ALÆ. (V. *page* 88.)

ALIGNEMENTS. (V. *page* 24.)

ALLÉE COUVERTE. (V. *page* 20.)

ALLÈGE. Partie de mur qui se trouve au-dessous d'une fenêtre.

ALTARIA. (V. *page* 79.)

AMÆ ou AMULÆ. (V. *page* 271.)

AMBITUS. Pourtour d'une église.

AMBON. (V. *page* 248.)

DES PRINCIPAUX TERMES ARCHÉOLOGIQUES. 423

AMBULATOIRE OU PROMENOIR. Synonyme de GALERIE. — Lieu destiné à la promenade dans un cloître.

AMICT. (V. *page* 281.)

AMORTISSEMENT. Partie culminante, couronnement. Le fronton est l'amortissement de la façade ; l'archivolte est l'amortissement d'une fenêtre.

AMPHIPROSTYLE. Temple qui offre quatre colonnes à ses deux faces opposées (V. *le dessin de la page* 77).

AMPHITHÉATRE. (V. *page* 92.)

AMPHORE. Vase muni de deux anses et dont la partie inférieure se termine en pointe (V. *la figure de la page* 118.)

ANNEAU. Moulure convexe qui ceint le fût d'une colonne.

ANNELÉ (Fût). (V. *la figure de la page* 169.)

ANSE DE PANIER. Arc surbaissé dont le centre est pris au-dessous des points de retombée des deux côtés.

ANTAS. Nom portugais des DOLMENS.

ANTE. Pilastre placé à l'angle des murs. On nommait, chez les Romains, *temples à antes* ceux dont les encoignures étaient munies de pilastres et qui n'avaient qu'une colonne de chaque côté de la porte (V. *la figure de la page* 77).

ANTÉFIXE. On nomme ainsi des figures de diverses espèces placées sous le toit des temples, soit pour maintenir les tuiles, soit pour en cacher les lignes de jonction et décorer la corniche (V. *la figure de la page* 72).

APPAREILS. (V. *pages* 73, 74 et 75.)

APPUI. Tablette de pierre qui couronne l'allége d'une fenêtre. — Partie antérieure de la stalle disposée en prie-Dieu.

APSIDE. (V. ABSIDE.)

AQUARELLE. (V. *page* 339.)

AQUARIUM. Réservoir alimenté par un aqueduc.

AQUEDUC. (V. *page* 101.)

ARABESQUES. Ornements sculptés ou peints qui figurent des feuillages, des fleurs, des animaux et une foule de dessins capricieux.

ARÆ. Autels romains dédiés aux dieux terrestres.

ARBALÉTRIÈRE. Meurtrière en forme de croix (V. *la figure* 4 *de la page* 323).

ARBRE DE JESSÉ. (V. p. 361.)

ARC. Section de cercle plus ou moins considérable. Voyez, dans notre MANUEL, les définitions de *Arc aplati*, p. 224; *Arc en anse de panier*, p. 229 ; *Arc en doucine*, p. 225 ; *Arc en accolade*, p. 225 ; *Arc infléchi*, p. 225; *Arc surbaissé*, p. 171 ; *Arc surhaussé*, p. 171; *Arc trilobé*, dessin de la page 242 ; *Arc mauresque*, dessin de la page 242.

ARC-BOUTANT. C'est celui qui s'appuie d'un côté sur le mur qu'il soutient et de l'autre sur un contre-fort en maçonnerie qui lui sert de point d'appui.

ARC-DOUBLEAU. Arc en saillie formant plate-bande sous une voûte qu'il est destiné à fortifier.

ARC RAMPANT. Nom qu'on donne à l'arc-boutant lorsqu'il est disposé en pente.

ARC TRIOMPHAL. (V. *page* 158.)

ARCADE. (V. *page* 71.)

ARCADE GÉMINÉE (V. *page* 172.)

ARCATURE. Série d'arcades fermées et supportées par des arcades ou des piliers.

ARCEAUX. Arcs saillants qui traversent le creux des voûtes, ordinairement en ligne diagonale, les soutiennent et se croisent quelquefois.

ARCHÉOGRAPHIE. Science de la description des monuments antiques. — Leur reproduction par le dessin et la gravure.

ARCHITECTONIQUE. Substantif et adjectif : se dit de l'architecture considérée comme art et exécution, au point de vue technique.

ARCHITECTURAL ou mieux ARCHITECTORAL (du latin *architectoralis*). Qui tient à l'architecture.

ARCHITRAVE. Partie inférieure de l'entablement qui repose immédiatement et horizontalement sur le chapiteau des colonnes.

ARCHIVOLTE. Bordure simple ou ornementée qui règne autour des arcades.

AREA. Synonyme d'ATRIUM.

ARÈNE. Sol extérieur de l'amphithéâtre.

ARÊTE. Angle saillant formé par la rencontre de deux surfaces droites ou courbes.

ARÊTES (Voûtes d'). (V. *page* 159.)

ARÊTIER. Angle saillant d'un comble.

ARGENT (Blason). (V. *page* 393.)

ARMARIUM ou CONDITORIUM. Armoire percée dans un mur d'église et destinée à contenir le saint sacrement.

ARMATURE. Ensemble de pièces de fer pour maintenir un assemblage de charpentes, pour soutenir un vitrail ou pour consolider une construction.

ARONDE (Queue d'). Tenon d'assemblage taillé en s'élargissant.

ARQUÉ. En forme d'arc.

ASCIA. (V. *page* 82.)

ASSEMBLAGE. Jonction de deux pièces de bois qui s'emboîtent l'une dans l'autre.

ASSISES. Se dit des rangs symétriques de pierre de taille dont l'ensemble compose une muraille.

ASTRAGALE. (V. *page* 63.)

ATRIUM. Salle d'entrée des maisons grecques et romaines. — Espace environné de portiques.

ATTIQUE. Corps d'architecture, en forme de parallélogramme allongé, qui se place au-dessus de la corniche d'un édifice et sert à en cacher la toiture.

AUBE. (V. *page* 282.)

AUGUSTEUM. C'est le synonyme d'APSIDE : ce mot était employé pour désigner l'emplacement où se mettait le juge, dans la basilique civile, et l'évêque, dans la basilique latine chrétienne.

AURÉOLE. (V. *page* 362.)

AUTELS TAUROBOLIQUES. (V. *page* 80.)

Auvent. Petit toit incliné, à un seul rampant, qu'on place au-dessus d'une porte, pour la préserver de la pluie.

Avant-corps. Partie importante d'une façade en saillie sur le nu principal.

Aveugle. Se dit d'un arc plein ou bouché. Ce mot s'emploie pour les arcatures ou baies simulées.

Axe. Ligne longitudinale ou transversale qui passe par le milieu d'un plan.

Azur (Blason). (V. *page* 393.)

B

Badigeon. Toute espèce de teinte passée à la chaux, à la colle, à l'huile, sur les parois d'un édifice.

Baguette ou Astragale. (V. *page* 63.)

Baie. L'ouverture d'une porte, d'une fenêtre. — Son épaisseur.

Baldaquin. Petit dôme élevé au-dessus d'un autel et soutenu par des colonnes.

Balustrade. Rampe en pierre, servant de garde-fou le long d'une galerie.

Balustre. Petite colonne renflée qui soutient la table d'une balustrade.

Bande ou Bandelette. (V. *page* 63.)

Bande (Blason). (V. *page* 394.)

Bandeau. Plate-bande unie qui tient lieu d'archivolte dans un arc.

Baptistère. Édicule à part, placé dans l'enceinte de l'atrium, dans l'axe de la principale porte. (Sous l'ère basilicale primitive,

où l'on administrait par immersion le sacrement du baptême.) — Se dit aussi de la chapelle des fonts, dans nos églises.

BARBACANE. Sorte de tour d'observation. — Ouvrage avancé, devant la porte d'un château ou d'une place fortifiée, ou même placé à quelque distance des fortifications principales.

BAROW. Nom que les Anglais donnent aux TUMULUS.

BARRE. (V. *le dessin de la page* 394.)

BAS-CÔTÉS Nefs latérales d'une église.

BASE. Partie inférieure d'un piédestal, d'une colonne ou d'un pilastre.

BASILIQUE. (V. *page* 136.)

BAS-RELIEF. Sculpture dont la saillie, sur une surface plate, est moindre que la moitié de sa propre épaisseur.

BASTION. Tour qui flanque un mur d'enceinte.

BAYLE. Espace découvert compris entre le donjon et la seconde enceinte, et entre la première et la seconde enceinte d'un château fort.

BEC. Petit filet qui borde le canal du larmier.

BEFFROI. (V. *page* 301.)

BERCEAU (Voûte en). Voûte cylindrique non interrompue, dont le cintre est formé par une courbe quelconque et qui porte sur deux murs parallèles.

BESANT. (V. *page* 394.)

BIAIS. Se dit de tout ce qui n'est pas d'équerre.

BISEAU OU CHANFREIN. Petite surface abattue et dressée comme une règle, de l'arête d'une pierre ou d'une pièce de bois.

BISEL OU BATON. (V. *page* 64.)

BILLETTE. (V. *page* 159.)

BILLETTE (Blason). (V. *le dessin de la page* 394.)

BLOCAGE. Maçonnerie faite de petites pierres brutes jetées pêle-mêle dans un bain de mortier.

Bornes milliaires. (V. *page* 100.)

Bossage. Saillie non taillée, ménagée au milieu des pierres de l'appareil.

Bosse (Ronde). Sculpture non attenante à un fond et terminée sur toutes ses faces.

Boudin ou Tore. (V. *page* 64.)

Bouquet ou Panache. Ornement qui forme l'amortissement des pinacles et du pédicule par lequel se terminent les arcs en accolade.

Boustrophédon. Manière d'écrire, en traçant alternativement les lignes de droite à gauche et de gauche à droite, comme les sillons tracés par les bœufs.

Boutisse. Pierre placée sur sa longueur dans l'épaisseur du mur, perpendiculairement à la face ou aux faces de celui-ci.

Brisé (Fût). (V. *la figure de la page* 169.)

Broderie. Synonyme de Tracery et de Réseau. C'est l'entre-croisement des meneaux, à la partie supérieure des fenêtres.

Bronze (grand, moyen ou petit). (V. *page* 120.)

Byzantin (Style). (V. *page* 144.)

C

Cable. (V. *la figure de la page* 174.)

Cairn. Tumulus gaulois composé d'un grand amas de cailloux.

Caissons. — Compartiments sculptés en demi-relief, placés aux plafonds.

Caldarium. Salle des bains romains où l'on échauffait l'air pour provoquer la sueur.

CALENDRIER. Suite de médaillons sculptés représentant les travaux de chaque mois de l'année.

CALICE MINISTÉRIEL, — DE BAPTÈME, — SACERDOTAL, — D'ORNEMENT. (V. *page* 266.)

CAMÉE. Pierre gravée en relief.

CAMPANILE. Synonyme de CLOCHER. — Tour isolée.

CANCEL ou CHANCEL. Nom que l'on donnait, dans l'ère basilicale primitive, à la balustrade qui entourait l'autel.

CANIVEAU. Pierre creusée au milieu de sa face supérieure, pour l'écoulement des eaux.

CANNELURES. Cavités longitudinales taillées sur le fût d'une colonne ou d'un pilastre.

CANTONNÉES. Se dit des colonnettes rangées et rassemblées autour d'un gros pilier central.

CARCERES. Lieux où étaient logés les animaux féroces, les chevaux et les chars, dans un cirque.

CARIATIDE. Figure humaine adaptée à un pilastre et supportant un entablement.

CARNEILLOU. Espèce de cimetière gaulois.

CARREAUX (Blason). (V. *page* 394.)

CARTON. Modèle dessiné, peint ou simplement tracé sur carton, de la grandeur de l'exécution, d'une fresque, d'un vitrail, d'une mosaïque, d'une tapisserie.

CARTOUCHE. (V. *le dessin de la page* 232.)

CASSE-TÊTE. Hache celtique en pierre.

CAULICOLES. Petites feuilles, au nombre de treize, qui ornent le chapiteau corinthien.

CAVÆDIUM. Cour intérieure d'une maison romaine.

CAVEA. (V. *page* 90.)

CAVET. Moulure concave dont le profil est d'un quart de cercle.

CELLA. La partie fermée d'un temple antique.

CELTÆ ou COINS. Haches celtiques en pierre.

CÉNOTAPHE. Monument funéraire érigé à la mémoire d'une personne inhumée autre part.

CÉRAMIQUE. Connaissance de l'art du potier.

CHAIRE AU DIABLE. Synonyme de MENHIR.

CHAMBRANLE. Bordure ou encadrement d'une porte, d'une fenêtre, formé de moulures.

CHAMP. En blason, c'est la surface de l'écu. — En numismatique, c'est la surface de chaque côté d'une médaille.

CHAMPAGNE. (V. *la figure de la page* 395.)

CHAMPLEVÉS (Émaux). (V. *page* 354.)

CHANFREIN. (V. BISEAU.)

CHAPELET. Suite de perles.

CHAPELLE SÉPULCRALE. (V. *page* 289.)

CHAPERON. Assise qui forme le couronnement d'un mur, en l'excédant en saillie.

CHAPITEAU. Couronnement posé au sommet de la colonne.

CHARGÉ. Se dit, en blason, de toutes sortes de pièces, sur lesquelles il y en a d'autres.

CHARNIER. Édicule annexé à un cimetière, où l'on dépose les os déterrés par les fossoyeurs.

CHASSE. (V. *page* 272.)

CHASUBLE. (V. *page* 283.)

CHATEAU DES FÉES Nom populaire des ALLÉES COUVERTES.

CHEF. Pièce honorable qui occupe le tiers le plus haut de l'écu.

CHEMIN DE RONDE. Passage étroit qui permet de circuler le long des remparts.

CHEMISE. Mur d'enceinte fortifiée.

CHENEAU. Canal destiné à recevoir les eaux d'un comble.

CHEVET. Partie de l'église située derrière le maître-autel.

CHEVRON (Blason). (V. *page* 394.)

CHIMÈRE. Figure fantastique formée du mélange de la figure humaine avec des membres d'animaux réels ou imaginaires.

CHŒUR. Partie de l'église qui s'étend depuis l'abside jusqu'aux transsepts.

CIBORIUM. (V. *page* 261.)

CIMAISE ou CYMAISE. Toute moulure qui couronne une corniche. — Nom générique de toute moulure profilée en S.

CIMIER. (V. *page* 396.)

CINGULUM MINUS et CINGULUM MAJUS. (V. *page* 312.)

CINQ-FEUILLES. Ornement à cinq lobes.

CINTRE. Voûte ou toute construction formant le demi-cercle.

CIPPE. Pierre de forme quadrangulaire portant une inscription.

CIRQUE. (V. *page* 95.)

CLAIRE-VOIE. Synonyme de CLERESTORY.

CLAVEAU. Pierre taillée en coin, servant à la construction des voûtes, des archivoltes ou des linteaux des portes et fenêtres.

CLEF DE VOUTE. Pierre en forme de coin (ou voussoir) qui ferme une voûte, une arcade, à sa partie la plus élevée, ou une plate-bande vers son milieu.

CLERESTORY. Second étage d'une nef d'église, où se trouvent les fenêtres qui éclairent l'édifice. Le premier étage se nomme TRIFORIUM.

CLOAQUE. (V. *page* 102.)

CLOCHETON. Petite tourelle surmontée de pyramides.

CLOISONNÉS (Émaux). (V. *page* 354.)

CLOÎTRE. Portiques disposés en carré dans l'intérieur des monastères et destinés à servir de promenade couverte. L'espace découvert qu'ils entourent se nomme PRÉAU.

CLÔTURES DE CHOEUR. Cloisons en pierre ou en bois qui séparent le chœur du collatéral environnant.

CLOU (Tête de). Moulure romane qui ressemble à une tête de gros clou.

COFFRE. Bloc de pierre ou appareil de bois qui forme l'autel.

COIN ou MATRICE. Masse de métal sur laquelle on a gravé en sens inverse le type d'une médaille, afin de l'imprimer en sens droit sur le flan qu'on doit exposer à sa pression.

COLLATÉRALE. Nef parallèle à la nef majeure.

COLOMBARIUM. Chambre sépulcrale percée de plusieurs étages de niches propres à contenir des urnes funéraires. — On donne auss ce nom à un ciboire en forme de colombe (V. *le dessin de l page* 269).

COLONNADE. Suite de colonnes placées au devant et à une certaine distance d'un mur.

COLONNE. Membre d'architecture composé de la base, du fût et du chapiteau.

COLONNE ITINÉRAIRE. (V. *page* 100.)

COMBLE. Assemblage de charpentes pour soutenir les toits d'un édifice.

COMPARTIMENTS. Assemblage de plusieurs objets disposés avec symétrie, pour former un tout.

COMPOSITE (Ordre). (V. *page* 70.)

CONDITORIUM. Armoire creusée dans un mur pour y conserver le saint sacrement.

CONFESSION. Crypte des basiliques primitives.

CONGÉ ou ESCAPE. (V. *page* 64.)

CONJUGÉES (Têtes). Dont les profils sont superposés l'un au-dessus de l'autre.

Console. Petit corps d'architecture destiné à supporter la saillie d'une corniche, d'un bastion, d'une pièce de bois ou d'un encorbellement quelconque.

Contorniate (Médaille). (V. *page* 120.)

Contre-corbeau. Petit modillon placé entre deux plus grands.

Contre-fort. Appui ou pilier élevé sur l'extérieur d'un mur pour le conforter.

Contre-hermine. (V. *la figure de la page* 393.)

Contre-lobes. Festons arrondis qui bordent l'intrados d'un arc.

Contremarque. Petite empreinte en creux que les anciens frappaient quelquefois sur les monnaies déjà mises en circulation.

Contre-retable. Appareil d'ornementation qui sert de fond à un autel, adossé à un mur, et que décore souvent un tableau.

Contrescarpe. Pente qui fait face à la ville, dans un fossé d'enceinte. (V. *la figure de la page* 313.)

Contre-vair. (V. *le dessin de la page* 393.)

Corbeau. Nom générique de toute pierre saillante destinée à porter quelque chose.

Corbeille. Partie du chapiteau qui se trouve entre le tailloir et l'astragale.

Cordon. Moulures qui séparent un étage d'un autre, une assise d'une autre assise.

Corinthien (Ordre). (V. *page* 68.)

Corniche. Saillie à profil qui couronne un corps vertical. — Membre supérieur de l'entablement.

Cornier (Poteau). On appelle ainsi celui qui fait l'angle d'une construction en bois.

Coupe. Se dit d'un dessin représentant les dispositions architectoniques intérieures d'un édifice, comme si on le coupait par la moitié longitudinalement, des combles à la base.

Coupe. (V. *la figure de la planche* 1.)

28

COUPOLE. Toit circulaire en forme de coupe renversée.

COURONNE DE LUMIÈRE. (V. *page* 277.)

COURONNEMENT. Partie qui termine le haut d'un ouvrage.

COURTINE. Espace compris entre deux tours dans les anciens murs de défense.

COUTEAUX CELTIQUES. (V. *page* 40.)

CRAMPON. Morceau de fer crochu des deux bouts qui relie deux pierres ensemble.

CRÉDENCE. (V. *page* 263.)

CRÉNEAUX. Échancrures pratiquées au haut des murs de fortification pour voir au dehors et pouvoir tirer à couvert sur les assiégeants. (V. *les dessins de la page* 320.)

CRÊTE. Ornement découpé à jour, placé sur le faîtage du comble d'un édifice.

CROCHETS ou CROSSES. Feuilles détachées, avec ou sans pédoncule, en forme de crochets, servant d'ornement aux frontons, aux pyramides, etc.

CROISÉE. Synonyme de TRANSSEPTS.

CROISILLON. Bras de la croix, dans le plan des églises.

CROIX LATINE, GRECQUE, DE SAINT-ANDRÉ, DE LORRAINE, EN TAU, DE RÉSURRECTION, DE SAINT JEAN-BAPTISTE. (V. *page* 367.)

CROMLECHS. (V. *page* 26.)

CROSSE. Synonyme de CROCHET.

CRYPTE (du grec κρύπτω, je cache). Chapelle souterraine. (V. *pages* 136 et 454.)

CRYPTOPORTIQUE. C'est un enfoncement ou vestibule intérieur qui donne accès dans l'église et qui diffère du porche en ce qu'il est toujours fermé sur les flancs.

CUL DE FOUR. Voûte formée d'un quart de sphère ou de sphéroïde creux (style latin et romano-byzantin).

Cul-de-lampe. Ornement en relief plus ou moins orné, ayant la forme d'un cône.

Culée. Massif de maçonnerie adossé à la rive et sur lequel porte d'un côté la première arche d'un pont.

Cunette. Petit canal peu profond creusé au fond d'un fossé.

Cursives (Lettres). (V. *page* 400.)

Custode ou Repositorium. Lieu où l'on conservait le saint sacrement. Ces reposoirs étaient posés sur le sol ou suspendus ; dans ce dernier cas, ils se nommaient *suspensions*.

Cyclopéens (Murs). Construits en pierres polygones irrégulières

Cymaise. Nom générique de toute moulure profilée en S. Synonyme de Gorge. (V. *page* 64.)

D

Dais. Petit dôme en pierre ou en bois, destiné ordinairement à abriter une statue.

Dalle. Tranche de pierre ou de marbre, ordinairement quadrilatère, qui sert au pavage des églises.

Damasquinerie. (V. *page* 412.)

Damier. (V. *la figure de la page* 173.)

Dé. Partie en forme de cube d'un piédestal, placée entre la base et la corniche.

Déambulatoire. Prolongement des nefs latérales autour du chœur, servant à la circulation.

Demi-dolmen. (V. *page* 18.)

Dent de scie. (V. *page* 159.)

DENTICULES. Petits quadrilatères très-rapprochés et également espacés par des vides nommés *métatomes*.

DÉTREMPE. Couleurs broyées à l'eau et à la colle.

DÉVIATION. Inclinaison vers le nord de l'axe d'une église.

DEVIS. Description explicative et estimative des ouvrages que doit exécuter un architecte.

DIACONIUM. Salle attenante aux anciennes basiliques et servant de sacristie.

DIPTÈRE. (V. *page* 77.)

DIPTYQUE. (V. *page* 278.)

DOLMEN. (V. *page* 17.)

DÔME. Synonyme de *Coupole*.

DONJON. Tour massive placée au centre des châteaux forts.

DORIQUE (Ordre). (V. *page* 66.)

DOS D'ANE (en). Offrant un double talus.

DOSSERET. Pilastre qui sert de pied droit à une baie quelconque.

DOSSIER. Partie de la chaire, de la stalle, du siége, etc., contre laquelle on appuie le dos.

DOUCINE. Moulure concave par le haut et convexe par le bas.

E

EBRASEMENT ou EMBRASEMENT. Évasement intérieur ou extérieur d'une baie.

ÉCHAUGUETTE. Guérite de pierre, placée au sommet des tours ou sur les courtines.

ECHEA. (V. *page* 94.)

ÉCHELLE. Ligne divisée par degrés conventionnels, servant à établir les proportions d'un objet ou d'un édifice.

ÉCHINE. Synonyme de QUART DE ROND. (V. *page* 64.)

ÉCHIQUIER OU DAMIER. Moulures romanes dont les pièces carrées et alternées offrent l'aspect d'un damier.

ÉCU SIMPLE, — COMPOSÉ, — PARTI, — COUPÉ, — TAILLÉ, — ÉCARTELÉ, etc. (V. *page* 392.)

ÉDICULE. Petit édifice. — On donne ce nom aux grandes niches, aux petites chapelles, aux tombeaux d'aspect monumental, etc.

ELECTRUM. Or mélangé d'argent.

ELEOTHERIUM OU ONCTUAIRE. Salle des bains romains où étaient les parfums.

ÉLÉVATION. Dessin représentant l'ordonnance extérieure d'un monument.

ÉMAIL (Peinture sur). (V. *page* 353.)

ÉMAUX (Blason). (V. *page* 393.)

EMPATEMENT. Sorte d'appendice ou patte, en forme de volute, de feuille contournée, de mascaron ou de coquillage, reliant les bases des colonnes aux piédestaux carrés qui les supportent.

EMPLECTON. Construction d'un mur dont les deux parements sont en pierres de taille et l'intervalle rempli de moellons noyés dans le ciment.

ENCAUSTIQUE. Peinture à la cire, appliquée avec le secours du feu.

ENCEINTES DRUIDIQUES. Synonyme de CROMLECHS.

ENCLABRES. Autels des temples romains où l'on déposait les vases sacrés et les offrandes.

ENCOIGNURE. Angle rentrant formé par deux murailles.

ENCORBELLEMENT. Saillie qui s'appuie sur des pierres posées en retraite les unes sur les autres.

ENDUIT. Revêtement d'un mur en plâtre, en ciment, en stuc, etc.

Engagé. Se dit des contre-forts, piliers, colonnes, dont la base est noyée dans un appareil de maçonnerie

Enroulement. Ornement en forme de spirale ou de volute.

Entablées (Feuilles). Feuilles dressées et rangées sur une même ligne.

Entablement. Réunion de l'architrave, de la frise et de la corniche.

Entre-colonnement. Espace vide laissé entre deux colonnes.

Entre-corbeaux. Espace laissé entre les corbeaux ou modillons.

Entrelacé (Fût). (V. *le dessin de la page* 169.)

Entrelacs. Ornements et fleurons liés et entrelacés les uns avec les autres.

Éperon. Synonyme de Contre-fort.

Épure. Tracé, à la longueur que l'exécution doit donner, d'un membre quelconque d'architecture.

Équerre (d'). Se dit d'un objet qui présente un angle droit.

Escape ou Congé. (V. *page* 64.)

Escarpe. Mur ou simple talus qui forme le côté d'un fossé et fait face à l'ennemi.

Esthétique. Qui tient à l'art comme inspiration et comme réalisation du beau moral et idéal.

Euripe. Canal qui, dans les amphithéâtres, séparait l'arène du *podium*.

Exedra. Trône de l'évêque, dans les basiliques.

Exedræ. Bâtiments extérieurs annexés au corps principal de la basilique chrétienne.

Exergue. Mots abrégés ou non, inscrits au bas d'une médaille.

Extrados. Partie extérieure et convexe d'un arc ou d'une voûte.

F

Façade. Région extérieure d'une basilique ou d'une église, placée en perspective, et où sont percées les portes qui donnent accès dans le temple.

Fac-simile. Copie d'un monument, d'un sceau, d'une médaille, d'une pierre tombale, d'une inscription, etc., prise par empreinte, calque ou tout autre moyen, qui en donne une représentation tout à fait semblable.

Faience. (V. *page* 409.)

Faisceau (Colonnes en). Colonnettes engagées et groupées en faisceau autour d'un pilier dont elles dissimulent la masse.

Faitage. Pièces de bois posées longitudinalement, qui maintiennent les fermes du comble.

Faite. Synonyme de Comble.

Fanaux de cimetière. (V. *page* 289.)

Fanum Mercurii. Nom donné aux dolmens par les Romains.

Fenêtrage. Ensemble de la disposition et des formes des fenêtres d'un édifice.

Fenêtriers. Ouvriers qui se chargeaient d'exécuter un fenêtrage.

Fer a cheval. Courbe excédant la moitié de la circonférence du cercle.

Fermail de chappe. (V. *page* 283.)

Ferme. Assemblage de charpente qui forme un comble et supporte les pannes et les chevrons.

Feuilles entablées. (V. *le dessin de la page* 209.)

Figures spirituelles, allégoriques, chimériques et artificielles du blason. (V. *page* 374.)

FIGURINE. Sorte de petite statue.

FILET ou LISTEL. Petite moulure carrée séparant deux autres moulures plus grandes. (V. *le dessin de la page* 63.)

FLAMBOYANT. Nom donné au style architectural du xve siècle et de la première moitié du xvie. (V. *page* 219.)

FLANC. Parties latérales d'un bastion.

FLANQUER. Garnir sur les côtés.

FLÈCHE. Espèce de pyramide en bois ou en pierre élevée sur le sommet d'une tour ou sur le toit d'une église.

FLEURON. Ornement figurant des pétales épanouis dont le nombre est inférieur à cinq.

FLORIN. Monnaie d'or à la fleur de lis, qui remonte à Philippe Ier.

FONDATIONS. Partie des murs d'un bâtiment qui est enfouie dans la terre.

FORIS BURGIUM ou FAUBOURG. Partie de la ville qui est en dehors de la principale enceinte fortifiée.

FORMERET. Moulure placée à la jonction d'une voûte avec le mur vertical de l'édifice. — Nervure d'une voûte gothique.

FORT. Nom vulgaire donné à certains souterrains celtiques ou gallo-romains.

FORUM. (V. *page* 85.)

FOUILLÉ et REFOUILLÉ. Se dit des chapiteaux et reliefs sculptés profondément et au delà de ce que peuvent voir les yeux.

FRAMÉE. Javeline mérovingienne à fer étroit et aigu.

FRANC-QUARTIER (Blason). (V. *le dessin de la page* 394.)

FRESQUE. Peinture sur un mur fraîchement recrépi. (V. *page* 339.)

FRET (Blason). (V. *page* 394.)

FRETTES. Cordons qui décrivent par des angles tantôt droits, tantôt aigus, des espèces de créneaux contrariés. (V. *le dessin de la page* 159.)

FRIGIDARIUM. Salle des thermes où l'on prenait des bains froids.

FRISE. Partie de l'entablement qui se trouve entre l'architrave et la corniche.

FRONTON. Corniche triangulaire ou curviligne qui couronne l'avant-corps principal d'un édifice, d'une porte, d'une croisée, etc.

FRUSTE (Médaille). Rendue défectueuse par le temps, soit dans sa forme, soit dans son type ou dans ses inscriptions.

FUSEAUX. (V. *le dessin de la page* 395.)

FUSELÉE. Se dit d'une colonne ou colonnette extrêmement grêle, délicate, hardie et haute, par rapport à son diamètre et à sa base.

FÛT. Partie cylindrique d'une colonne comprise entre la base et le chapiteau.

G

GABLE OU PIGNON. Partie supérieure d'un mur se terminant en pointe et supportant le bout-du faîtage d'un comble à deux pentes.

GAINE (Figure en). Dont la tête et les pieds seuls sont figurés en bosse et paraissent sortir d'une gaîne.

GALBE. Se dit de la forme et des contours d'une figure ou d'un détail ouvragé.

GALERIE. Passage percé d'arcades, au-dessus des nefs mineures d'une église ou au-dessus de l'appui des combles d'un édifice.

GALGAL. Tumulus gaulois composé d'un grand amas de cailloux.

GALONS. Bandelettes garnies de perles.

GARGOUILLE. Cheneau dont l'extrémité se projette sous la forme d'un animal, d'un monstre, d'un ange ou de toute autre figure.

GAUFRÉ (Fût). (V. *la figure de la page* 169.)

GÉMINÉE. Se dit d'une arcade ou d'une fenêtre à deux subdivisions.

GIRON. (V. *la figure de la page* 394.)

GLOBE. Nom populaire des TUMULUS.

GLOIRE. Réunion du nimbe et de l'auréole. —Soleil en bois doré, au-dessus d'un autel.

GLYPTIQUE. (V. *page* 408.)

GODRON. Suite des renflements qui ressemblent à des oves allongés.

GORGE. Moulure concave qui représente, dans son profil, un talon renversé.

GOTHIQUE (Style). Synonyme d'ARCHITECTURE OGIVALE.

GOTHIQUE ANCIENNE et MODERNE (Écriture). (V. *page* 399).

GOUTTES. (V. *la figure de la page* 394.)

GRÈNETIS. Encadrement de petits points ronds sur la face ou le revers d'une médaille.

GRISAILLES. Vitraux à fond blanc couverts de dessins noirs ou gris.

GROTTE AUX FÉES. Synonyme de ALLÉE COUVERTE. (V. *page* 22.)

GUÉRITE. Loge en pierre, ronde ou carrée, placée sur les remparts des châteaux forts, et d'où la sentinelle fait le guet.

GUEULES (Blason). (V. *page* 393.)

H

HACHURES. Synonyme de STRIES. (V. les hachures héraldiques, *page* 393.)

HAUTE BORNE. Nom vulgaire de plusieurs MENHIRS.

HAUT RELIEF. Sculpture dont la saillie semble se détacher de la surface placée derrière elle.

HÉLICE. Ligne courbe qui tourne obliquement autour d'une ligne droite. Les escaliers en hélice sont ceux qui tournent autour d'un pilier central.

HÉMICYCLE. Demi-cercle. — Synonyme d'ABSIDE.

HERMINE. (V. *la figure de la page* 393.)

HERSE. Espèce de grille ou de barrière, en fer ou en bois, armée par le bas de grosses pointes et placée entre le pont-levis et la porte des châteaux forts. (V. *la figure de la page* 325.)

HIÉRATIQUE. Qui concerne les choses sacrées et sacerdotales.

HOURD. Échafaud en bois qu'on élevait sur les anciennes forteresses, pour en faciliter la défense.

HYPOCAUSTE. Fourneau souterrain qui distribuait la chaleur pour le service des bains romains. (V. *page* 98.)

HYPOGÉE. Construction souterraine.

I

ICHNOGRAPHIE. Plan horizontal d'un édifice.

ICONOGRAPHIE. (V. *page* 359.)

IMBRICATION. Disposition d'ornements superposés les uns aux autres comme les écailles d'un poisson ou les tuiles (*imbrices*) d'un toit.

INCRUSTATIONS. Appareil de compartiments de marbre, de pierre, de bois ou de métaux de diverses couleurs, assemblés et ajustés dans un fond de stuc, de bois, de marbre.

IMPLUVIUM. Bassin pour les eaux pluviales placé au milieu de l'atrium des maisons romaines. — Nom des porches des basiliques latines

Imposte. Assise de pierre qui couronne un jambage ou pied droit et sur laquelle viennent reposer les premières assises des arcades.

Incuses (Médailles). Frappées seulement d'un côté, par l'oubli du monnayeur.

Infléchi (Arc). (V. *le dessin de la page* 225.)

Intaille. Pierre ou pâte gravée en creux.

Intrados. Surface intérieure et concave d'un arc ou d'une voûte.

Ionique (Ordre). (V. *page* 67.)

Isodomos ou appareil réglé. Dont toutes les assises sont d'égale hauteur.

J

Jaquemart. Figure armée d'un marteau qui frappe les heures dans les beffrois.

Jambage. Montant latéral d'une porte, d'une arcade, d'une cheminée.

Joint. Espace qui existe entre deux pierres posées.

Jour. Espace qui se trouve entre les ramifications des meneaux d'une fenêtre.

Jubé. (V. *page* 248.)

L

Labyrinthe. (V. *la figure de la page* 173.)

Lacrymatoires. Fioles romaines destinées à contenir des parfums

et auxquelles on a donné ce nom parce qu'on supposait fort gratuitement que les pleureuses des enterrements répandaient leurs larmes dans ces petites fioles.

Ladères. Nom qu'on donne aux Menhirs, dans le pays chartrain.

Lambel (Blason). (V. *page* 394.)

Lambrequins. Volets pendants du casque qui enveloppe l'écu.

Lambris. Placages de bois ou de lames de marbre minces, appliqués contre les murailles.

Lampadaire. Candélabre fait pour porter des lampes.

Lampier. Synonyme de Fanal de cimetière.

Lancette. Fenêtre étroite et allongée, de style ogival, dont la forme, imitant un fer de lance, lui a fait donner le nom de *lancette* par les Anglais.

Lanterne. Petit dôme ou petite tour ouverte sur ses faces.

Lanterne des morts. (V. *page* 289.)

Lanternon. Petite tourelle à bord conique qui surmonte une cage d'escalier et la défend contre la pluie.

Lararium. Endroit des maisons romaines où l'on conservait l'image des dieux pénates.

Larmier. Membre carré de la corniche, placé au-dessous de la cymaise.

Latin (Style). (V. *page* 153.)

Lavabo. Réservoir en pierre placé dans les cloîtres des monastères et où les moines faisaient leurs ablutions, avant d'entrer au réfectoire.

Légende. Mots gravés autour de la face ou du revers d'une médaille.

Lézarde. Fente qui se déclare dans un mur, par la disjonction des pierres.

Lichaven. Synonyme de Trilithe. (V. *page* 18.)

Linteau. Pièce de bois ou de pierre posée horizontalement sur les jambages d'une porte ou d'une fenêtre.

Lisse. Se dit d'une surface qui n'est ornée par aucun profil.

Listel ou filet. Petite moulure carrée qui sépare deux autres moulures plus importantes.

Litre. Bande de couleur noire peinte sur les églises. Ce droit féodal était exercé par les seigneurs hauts justiciers.

Lobes. Parties saillantes formées par les échancrures des feuilles ou des pétales d'une fleur.

Lombardique (Écriture). (V. *page* 399.)

Losange. (V. *la figure des pages* 173 et 394.)

Lucarne. Fenêtre pratiquée dans un toit.

M

Maceria. Appareil de gros blocs de pierre posés à sec, sans mortier.

Machecoulis. Galerie en surplomb portée sur des consoles que l'on établissait au bout des tours et des courtines. On pouvait jeter des projectiles par les ouvertures qui régnaient entre les consoles.

Maladrerie ou Léproserie. Hôpital affecté aux lépreux.

Maltha. Enduit romain composé de chaux vive pulvérisée, broyée dans du vin avec des figues et du saindoux.

Manipule. (V. *page* 282.)

Margelle. Excavation en forme de cône tronqué produite par l'excavation de matériaux. — Mur d'appui qui borde l'ouverture d'un puits.

Marmouset. Terme par lequel on désigne de petites figures humaines sculptées sur les monuments du moyen âge.

Marqueterie. Mosaïque en bois, en laque, en ivoire, en os, etc.

Marteau et Masse en silex. (V. *page 40.*)

Mascaron. Tête d'homme ou d'animal sculptée, comme ornement, sur les clefs de voûte, les chapiteaux, les archivoltes, etc.

Massif. Construction de maçonnerie pleine et épaisse.

Matar et Materies. Nom celtique et nom latin des haches en silex.

Méandres. Synonyme de Entrelacs.

Médaillon. Encadrement tantôt rond, tantôt ovale ou elliptique, au milieu duquel sont des sculptures, des inscriptions, etc.

Membre d'architecture. Toute partie plus ou moins considérable qui forme une fraction bien déterminée d'un tout.

Meneaux. Montants ou traverses en pierre ou en autre matière, qui divisent une fenêtre en plusieurs compartiments et se ramifient ordinairement dans la partie supérieure.

Menhir. (V. *page 15.*)

Méplat. Terme de sculpture par lequel on désigne la manière d'exprimer les muscles et les parties rondes du corps, pour les faire paraître plus grands et plus larges, sans que les contours en soient altérés.

Merlon. Partie d'un parapet qui se trouve entre deux créneaux.

Metatome. Espace compris entre deux denticules.

Métope. Espace carré entre les triglyphes de la frise dorique.

Meurtrière. Ouverture étroite pratiquée dans un mur, pour tirer à couvert sur l'ennemi.

Minute. Division du module; il y a douze minutes dans le module dorique et toscan, et dix-huit minutes pour le module des autres ordres.

MISÉRICORDE ou PATIENCE. Sellette mobile des stalles qui sert de siége.

MITRE. Amortissement rectiligne qui tient lieu d'arc à une fenêtre ou à une baie quelconque.

MODILLON. Petite console en saillie soutenant une corniche.

MODULE. Demi-diamètre d'une colonne mesurée à la partie la plus large du fût. — Grandeur d'une médaille.

MOELLON. Pierre de petite dimension, légère, rustique ou taillée, qui sert à la composition d'un mur.

MONOGRAPHIE. Description d'un seul monument.

MONOLITHE. Formé d'une seule pierre, d'un seul bloc.

MONOPTÈRE. Temple romain rond et formé d'une enceinte de colonnes qui supporte une coupole. (V. *la figure de la page* 76.)

MONSTRANCE ou OSTENSOIR. (V. *page* 270.)

MONTANT. Pièce de bois verticale qui en soutient une autre horizontale.

MONUMENTALISTE. Qui étudie ou décrit les monuments. (Mot nouveau proposé par M. J. Renouvier.)

MOSAÏQUE. Sorte de peinture produite par l'assemblage de petites pierres de diverses couleurs. (V. *page* 355.)

MOTTE. Butte de terre naturelle ou factice, sur laquelle s'élève un donjon.

MOUCHARABY. Balcon fermé, percé de mâchecoulis, d'où on peut lancer des projectiles sur l'ennemi (V. *la figure de la page* 320.)

MOULURES. Ornements creux ou saillants, rectilignes ou curvilignes qui décorent les divers membres d'architecture. (V. *les dessins de la page* 63.)

MUCHE. Nom vulgaire de quelques anciens souterrains.

MUSEAU. Accoudoir de stalle.

MUTULE. Modillon quadrangulaire de l'entablement dorique.

N

Naissance Se dit de la partie de la voûte où le cintre commence et de l'extrémité inférieure des nervures.

Naos Mot grec qui correspond au Cella des Romains. Le temple proprement dit.

Narthex. Porche ou vestibule des basiliques et des églises latines.

Nasal. Prolongement mobile du casque, descendant entre les deux yeux jusqu'au menton.

Nattes. (V. *la figure de la page* 196.)

Naumachie. Cirque ou amphithéâtre disposé pour les combats simulés de navires.

Nébules. Moulures romanes en forme de dents arrondies. (V. *la figure de la page* 173.)

Nef. Partie de l'église qui s'étend depuis le portail occidental jusqu'aux transsepts.

Nerfs ou Nervures. Moulures saillantes placées aux arêtes des voûtes ogivales. — Arcs saillants avec moulures qui se croisent sous la voûte gothique. — Côtes saillantes des feuilles et des fleurons.

Nimbe. (V. *page* 377.)

Numismatique. (V. *page* 119.)

O

Obélisque. Pierre quadrangulaire isolée, d'une longueur considérable et dont l'épaisseur diminue de la base au sommet.

OBLATIONARIUM. Abside collatérale de droite, dans les basiliques latines, où étaient conservés les vases sacrés.

OCULUS ou ŒIL-DE-BOEUF. Baie ronde ou ovale, ouverte ou figurée, dans le tympan d'un fronton.

ŒUVRE (Mesurer dans). Mesurer l'intérieur d'un édifice, sans tenir compte de l'épaisseur des murailles.

ŒUVRE (Reprendre en sous-). Refaire les fondations d'un édifice, sans toucher aux parties supérieures.

OGIVE. Arc aigu qui est formé de deux arcs de cercle d'un rayon égal et qui se coupent.

ONCIALES. Petites capitales arrondies pour rendre l'écriture plus expéditive.

OPPIDA. (V. *page* 35.)

OPPOSÉES (Têtes). Dont la face regarde les deux points opposés.

OPUS RETICULATUM, SPICATUM, etc. (V. *page* 74.)

OR (Blason). (V. *page* 393.)

ORDONNANCE. Se dit des grandes dispositions architectoniques d'un édifice.

ORDRE. Arrangement régulier et proportionné de diverses parties saillantes d'un édifice. — Étage d'un bâtiment.

ORIENTATION. Règle en vertu de laquelle la façade d'une église regarde l'Occident, tandis que son chevet est tourné du côté de l'Orient.

ORLE. Bord relevé d'une feuille, d'un écusson. — Filet sous l'ove d'un chapiteau. — Plinthe de la base du piédestal et de la colonne.

ORNEMENTATION. Ensemble et style des ornements d'un édifice.

OSCULATORIUM. Instrument de paix.

OSSATURE (de l'italien *ossatura*). Carcasse d'une construction.

OVE. Moulure en forme d'œuf taillée sur un quart de rond et entourée d'une espèce d'écorce.

P

PAIRLE. (V. *le dessin de la page* 394.)

PAL. (V. *le dessin de la page* 394.)

PALAIS DE GARGANTUA. Nom populaire de plusieurs monuments celtiques.

PALÉOGRAPHIE. (V. *page* 398.)

PALMETTE. Petit ornement sculpté en forme de feuille de palmier. (V. *la figure de la page* 52.)

PANACHE. Bouquet de feuillage qui couronne les frontons des églises et les gables des maisons.

PANNEAU. Surface entourée de moulures. — Compartiment composé de meneaux verticaux et surmonté d'arcatures, destiné à masquer la nudité des murs.

PARALLÉLOGRAMME. Figure dont les côtés opposés sont égaux et parallèles.

PARAPET. Mur qui couronne une courtine. — Mur d'appui en général.

PARCLOSE. Séparation d'une stalle d'avec une autre stalle.

PAREMENT. Revêtement extérieur des murs.

PAROI. Surface interne d'un mur, d'un vase, d'un tube, etc.

PARTITIONS. (Blason). Traits qui partagent l'écu en plusieurs parties.

PARVIS. Place située devant le portail des grandes églises.

PATINE. Espèce de vernis vert ou brun qui recouvre les médailles qui ont longtemps séjourné dans la terre.

PAVÉ DES GÉANTS. Nom populaire de quelques pierres celtiques.

Pédicule. Petit pilier isolé qui sert de support.

Peinture a l'huile, a fresque, a la détrempe, etc. (V. *page* 339.)

Pendentifs. Clefs de voûte pendantes. — Espace compris dans les angles que forme une voûte d'arête à ses points de naissance.

Pénitentiaire. Portion du narthex des basiliques, plus particulièrement destinée aux pénitents.

Périptère. Temple romain entouré d'un rang de colonnes isolées qui forment galerie.

Péristyle. Galerie couverte, soutenue par des colonnes, entourant un monument. — Porche d'une église formé par des colonnes.

Perles. (V. *la figure de la page* 196.)

Perpendiculaire (Style). (V. *page* 214.)

Perron. Escalier extérieur et découvert, composé d'un petit nombre de marches.

Peulvan. Monolithe gaulois fiché en terre.

Phylactère. Banderole accompagnée d'une inscription que tiennent divers personnages, dans les peintures et les sculptures du moyen âge.

Pied-droit ou Jambage. Partie latérale d'une baie, supportant le linteau.

Piédestal. Support composé d'une base, d'un dé et d'une corniche, et sur lequel repose la base de la colonne.

Piédouche. Petit piédestal plus ou moins orné de quelques moulures en cymaise, lequel sert de support à un buste, à une figurine, etc.

Pierre branlante. (V. *page* 23.)

Pierre fiche. Synonyme de Peulvan.

Pierre percée. (V. *page* 22.)

Pierre posée. (V. *page* 16.)

Pignon. Sommet triangulaire d'un mur ou d'une façade d'édifice.

DES PRINCIPAUX TERMES ARCHÉOLOGIQUES. 455

Pilastre. Colonne plate, engagée et ordinairement peu saillante

Pile. Pyramide carrée et pleine à l'intérieur.

Pilier. Massif de maçonnerie, ordinairement carré et sans ornements, destiné à supporter une voûte ou une arcade.

Pilotis. Pieux enfoncés dans l'eau ou dans un terrain mouvant et sur lesquels on établit les fondations.

Pinacle. Espèce de petite flèche, de petit clocheton, tantôt appliqué contre un mur et tantôt complétement dégagé.

Piscine. Crédence renfoncée en niche, et dont la tablette est percée d'un trou pour l'écoulement de l'eau.

Plan. Tracé de la place qu'un monument occupe ou doit occuper.

Plastique. Art de relever, par application de la terre, du stuc ou du plâtre, les reliefs en creux, et de les mouler ensuite dans le creux, par une seconde opération, qui représente absolument l'ornement ou la figure relevée.

Plate-bande ou Bandeau. Moulure lisse, large et peu saillante.

Plate-forme. Surface horizontale qui couvre un édifice.

Plinthe. Partie supérieure de l'abaque.—Partie supérieure de la base.— Moulure plate qui, sur un mur de face, est censée masquer les planchers de chaque étage.

Plombs de vitraux. Lanières de plomb à rainures, dans lesquelles sont enchâssés les morceaux de verre qui composent un vitrail.

Podium. Plate-forme des arènes, réservée aux magistrats et aux vestales.

Pointe. (Blason). (V. *page* 395.)

Pointe de diamant. (V. *le troisième dessin de la page* 173.)

Points équipollés. (V. *page* 395.)

Polychrome. Peint de diverses couleurs.

Polygone. Figure qui a plus de quatre angles et quatre côtés.

PONT-LEVIS. Pont à bascule qu'on lève à volonté au moyen de chaînes.

PORCHE. Construction légère placée au-devant du portail d'entrée, affectant diverses formes et dont l'usage remonte aux temps primitifs de l'Église. (V. *page* 203.)

PORTAIL. Façade d'une église. — Grande porte d'église.

PORTE-A-FAUX. Synonyme d'ENCORBELLEMENT.

PORTIQUE.] Lieu de circulation couvert, orné de colonnades ou d'arcades.

POSTICUM. Partie postérieure des temples romains.

POSTSCENIUM. Arrière-scène des théâtres romains où se trouvaient les machines et les décorations.

POTEAU CORNIER. Qui forme l'encoignure d'une construction en bois.

POTERNE. Porte secrète pour les sorties dans les places fortes.

POTIN. Alliage de plomb, de cuivre, d'étain et d'un cinquième d'argent.

POURPRE (Blason). (V. *page* 393.)

POURTOUR ou DEAMBULATORIUM. La prolongation des nefs latérales d'une église autour du chœur.

POUSSÉE DES VOUTES. Effort que font les voûtes sur les murs qui leur sont opposés.

PRÉAU. Cour intérieure d'un château. — Espace compris entre les quatre côtés d'un cloître.

PRESBYTÈRE. Enceinte sacerdotale autour de l'autel sous le ciborium des basiliques.

PRISMATIQUES (Moulures). Qui affectent plus ou moins la forme de prisme.

PRISME. Corps solide dont les deux bases opposées sont des polygones égaux et parallèles, et dont les faces latérales sont des parallélogrammes.

PROFIL. Contour d'un objet regardé de côté.

PRONAOS ou NARTHEX. Vestibule antérieur des anciennes basiliques, auquel donne immédiatement accès le portail occidental et qui se trouve en avant des nefs.

PROSCENIUM. Avant-scène des théâtres romains.

PROSTYLE. Temple romain présentant quatre colonnes à sa façade.

PUJOL et PUY-JOLI. Noms vulgaires de quelques TUMULUS.

PYRAMIDE. Corps solide dont la base est un triangle, un carré, ou un polygone, et dont le sommet est en pointe. — Synonyme de FLÈCHE, CLOCHER.

PYRAMIDION. Sommité d'un obélisque, d'un créneau, etc., dont les faces inclinées forment une petite pyramide.

PYXIDE. Vase ou coffret dans lequel on conservait la sainte eucharistie.

Q

QUADRILATÈRE. Qui a quatre côtés réguliers ou irréguliers.

QUART DE ROND. Moulure convexe dont le profil est un quart de cercle.

QUARTIER. Une des quatre parties de l'écu écartelé en bannière ou en sautoir.

QUATRE-FEUILLES. Ornement composé de quatre demi-cercles, ou de quatre ogives en fer à cheval, réunis crucialement par leurs bases. (V. *la figure de la page* 210.)

QUEUE D'ARONDE. Entaille pratiquée dans une pièce de bois ou dans une pierre, et dans laquelle s'emboîte une partie opposée, taillée de même forme.

QUINTEFEUILLE. Rose à cinq contre-lobes.

R

RAINURE OU REFEND. Entaille longitudinale ou carrée, pratiquée dans le bois ou la pierre.

RAMIFICATIONS. Se prend, en architecture, pour les évolutions que font les meneaux dans les arcs de l'école ogivale.

RAMPANT. Toute ligne ou toute surface offrant une pente, comme les côtés d'un fronton, d'un pignon, etc.

RAVALEMENT. Opération qui consiste à donner aux moulures et aux pierres des murs leur dernier poli, en les frottant avec divers outils.

RAYONNANT (Style). (V. *page* 212.)

REGARD. Trou pratiqué pour pouvoir visiter un aqueduc, un conduit.

REGION. Se dit d'une portion importante d'une église formant un tout distinct, comme une façade, une abside, un croisillon.

RÉGLET. Synonyme de FILET.

RELIEF. Ce qui fait saillie sur une surface.

RELIQUAIRE OU CHASSE. (V. *page* 272.) — RELIQUAIRE est aussi synonyme de CHARNIER.

REMPART. Élévation de terre ordinairement revêtue de maçonnerie.

RENFLEMENT. Augmentation ajoutée au diamètre d'une colonne, vers le premier tiers inférieur du fût.

REPÈRE. Marque que l'on fait à une pierre, dans le chantier, pour indiquer la place qu'elle doit occuper.

RÉSEAU. Broderie du tympan d'une fenêtre ogivale.

RÉSILLE. Filets de plomb qui réunissent ensemble les verres d'une fenêtre.

DES PRINCIPAUX TERMES ARCHEOLOGIQUES. 457

Ressaut. Saillie en avant d'une surface en retraite.

Restitution. Reproduction par le dessin d'un monument détruit, à l'aide des descriptions qu'on en a, ou des ruines qui en restent.

Retable. (V. *page* 262.)

Réticulé. Fait en forme de réseau.

Retraite. Renfoncement. — Reculement d'une partie sur une autre. — Disposition d'un objet en retraite.

Revêtement. Parement d'une muraille en matériaux autres que ceux de la muraille.

Rinceaux. (V. *la figure de la page* 174.)

Rocaille. Composition d'architecture rustique qui imite les rocailles naturelles et qui représente des grottes et des fontaines.

Roche aux fées. Nom populaire de quelques monuments celtiques.

Romane (Ogive). Ogive du xiie siècle dont les ornements sont du style roman.

Romano-byzantin (Style). (V. *page* 162.)

Rond-creux ou Trochile. (V. *page* 64.)

Rond-point. Intérieur de l'abside circulaire d'une église. Il comprend le sanctuaire, son pourtour et la chapelle du chevet.

Rosace. Espèce de fleuron, de masse circulaire ayant un nombre indéterminé de pétales. — Terme employé improprement comme synonyme de Rose.

Rose. Grande fenêtre circulaire divisée en compartiments par des meneaux.

Rotonde. Bâtiment construit sur un plan circulaire et couvert en dôme ou coupole.

Roue de sainte Catherine. Rose dont les meneaux, partant d'une baie centrale, aboutissent directement, comme les rayons d'une roue, au grand cercle de circonférence.

Rudenture. Petite moulure longitudinale, insérée au bas et à l'intérieur d'une cannelure.

Rustique. Se dit d'une taille grossière exécutée sur un moellon ou sur une pierre.

S

Sable (Blason). (V. *page* 293.)

Sacrarium. L'abside mineure de droite où l'on conservait les vases sacrés, dans les basiliques.

Sacrificatorium. Nom donné à l'autel des basiliques constantiniennes.

Saillie. Tout ce qui excède le nu d'une surface quelconque.

Sanctuaire. Partie de l'église (ordinairement du chœur) où est placé le principal autel.

Sarcophage. Coffre en pierre ou en bois destiné à renfermer un cadavre non réduit en cendres.

Saucée (Médaille). Monnaie de cuivre recouverte d'une feuille d'étain.

Sautoir. (V. *la figure de la page* 394.)

Sceau. Empreinte en cire représentant les armoiries d'un prince, d'une ville, d'une communauté, ou de divers personnages, et que l'on suspendait, durant le moyen âge, aux actes écrits sur parchemin et même sur papier.

Scène. (V. *page* 89.)

Scotie. Moulure concave formée de deux cavets dont les centres sont pris à volonté. (V. *page* 64.)

Secretarium. Abside secondaire des basiliques, servant de sacristie.

DES PRINCIPAUX TERMES ARCHÉOLOGIQUES. 459

Segment. Partie d'un tout sphérique ou cylindrique.

Sellette. Planche à bascule qui forme le siége d'une stalle.

Sigle. Lettre isolée ou réunion de lettres initiales qui expriment abréviativement une syllabe ou même un mot tout entier.

Sinople (Blason). (V. *page* 393.)

Socle. Plinthe servant de base à une colonne, un pilastre, etc.

Soffites. Compartiments, peints ou non, des plafonds, formés de moulures en relief et de renfoncements. — Surface intérieure du larmier, de l'architrave, et en général de tout corps suspendu.

Solive. Poutre qui soutient un plancher.

Soubassement ou Stylobate. Socle continu avec base et corniche, longeant un mur et destiné ordinairement à soutenir des colonnes.

Soutènement (Murs de). Qui sont destinés à empêcher l'éboulement des terres.

Spina. Construction intérieure des cirques. (V. *page* 95.)

Spoliatorium. Endroit des thermes où les baigneurs déposaient leurs vêtements.

Stèle. (V. *page* 53.)

Stone-Henge. Nom donné aux menhirs par les Anglais.

Strie. Petite cannelure.

Strigile. Cannelure en forme d'S.

Stuc. Mortier composé de marbre pulvérisé et de chaux, dont on fait des ornements et des enduits qui ont l'apparence du marbre.

Style. Réunion de tout ce qui concourt à la composition d'une œuvre d'art.

Stylobate. Synonyme de Soubassement.

Substruction. Construction souterraine. — Construction qui a été reprise en sous-œuvre.

Supports. (Blason). Animaux qui supportent l'écu.

SURÉLÉVATION. Construction élevée après coup sur une autre.

SYMBOLISME. (V. *page* 359.)

SYNCHRONISME. Comparaison des styles d'architecture, aux époques correspondantes, dans différentes provinces.

SYSTÈME. Se prend souvent dans le sens de style.

T

TABERNACLE. Édicule ordinairement en forme de temple, placé au centre du gradin de l'autel et destiné à conserver le saint ciboire.

TABLEAU. Encadrement intérieur de la baie d'une porte limitée par le linteau et les jambages.

TABLE DE COMMUNION. Balustrade en marbre, en bois ou en fer, qui sépare le chœur de la nef et où les fidèles viennent s'appuyer pour recevoir la communnion.

TAILLOIR ou ABAQUE. Partie supérieure du chapiteau, placée en forme de tablette au-dessus de la corbeille et sur laquelle repose l'architrave.

TALON. Moulure composée d'un quart de rond et d'un cavet.

TALUS. Surface coupée en pente.

TAMBOUR. Cage de bois, formant un porche intérieur aux portes des églises, et servant à préserver les fidèles du vent et du froid.

TASSEMENT. Synonyme d'AFFAISSEMENT.

TENANTS. (Blason.) Figures des dieux, des anges et des hommes qui tiennent l'écu.

TÉPIDARIUM. Etuve tiède des bains romains.

TERRASSE. Couverture plate d'un édifice.

Terrier. Nom vulgaire de quelques anciens souterrains.

Tertre. Éminence de terre dans une plaine.

Tessère Billet d'entrée dans les théâtres romains. (V. *le dessin de la page* 91.)

Thermes. (V. *page* 96.)

Timbres de dignités ecclésiastiques. (V. *les figures de la planche* 1.)

Tirants. Barres de fer destinées à empêcher l'écartement des différentes parties d'une construction.

Tombelle. Tombeau gaulois formé d'un monticule factice.

Torchis. Terre franche mêlée de foin et de paille coupée et détrempée avec de l'eau.

Tore ou Boudin. Moulure convexe dont le profil est semi-circulaire ou demi-elliptique.

Torsade. (V. *la figure de la page* 174.)

Toscan (Ordre). (V. *page* 66.)

Tourillons. Petites tours accolées à une plus grande.

Tranche. Bord extérieur de l'épaisseur d'une médaille.

Transept ou Transsept. Nef transversale qui donne aux églises la forme d'une croix latine.

Travée. Chacune des divisions d'une nef, d'une galerie, d'un cloître, d'une voûte.

Trèfle. Ornement composé de trois divisions imitant la feuille du trèfle des prairies.

Trésor. Lieu de l'église où l'on dépose les vases sacrés et tous les meubles précieux.

Tribune. Chaire d'un orateur. — Galerie établie au-dessus des nefs latérales.

Triforium ou Triphorium. Galerie ouverte établie au-dessus des bas-côtés d'une église, et au-dessous du clerestory ou deuxième étage éclairé par des fenêtres.

Trigéminé. Subdivisé en six parties.

Triglyphe. Ornement saillant et quadrilatère de la frise dorique.

Trilithe. Monument celtique composé de deux pierres verticales qui en supportent une troisième placée horizontalement.

Trilobé. Qui a trois lobes.

Triomphal (Arc). Grande arcade, plus ou moins ornée, qui marque l'entrée du chœur d'une église.

Triptyque. Panneaux au nombre de trois, sculptés ou peints, et réunis au moyen de charnières.

Trochile ou Rond-creux. (V. *page* 64.)

Trumeau. Pilier ou maçonnerie qui divise une porte en deux baies.

Tudor (Arc). (V. *page* 224 et *le dessin de la page* 226).

Tumulus. Tombeau gaulois formé d'un tertre de terre ou de cailloux. (V. *page* 27.)

Tympan. Espace compris entre les corniches d'un fronton ou les archivoltes d'un portail.

Type. École d'architecture, de sculpture, de peinture. — Modèle d'un style quelconque.

V

Vair. (Blason). Fourrure blanche et bleue d'un animal que les Latins nommaient *Varus*. (V. *page* 393.)

Vantail. Battant de porte ou de fenêtre.

Velarium. Grand voile qu'on étendait à l'aide de poutres au-dessus des théâtres romains.

Verrière. Synonyme de Vitrail.

Vesica piscis. Encadrement elliptique ou oval dont le Christ et la Vierge sont entourés, dans les bas-reliefs du moyen âge.

Villa. (V. *page* 89.)

Violette. (V. *la figure de la page* 196.)

Vis. Escalier en spirale.

Vitrail. Ensemble des vitraux qui garnissent une fenêtre.

Vitraux. Assemblage de petits compartiments de verre incolore, teint ou peint, assujettis et réunis par des lanières de plomb.

Volute. Enroulement en spirale des chapiteaux ioniques et corinthiens.

Voussoir ou Claveau. Pierre taillée en forme de coin et qui entre dans la composition d'un arc ou d'une voûte.

Voussure. Surface interne d'une voûte. — Voûtes en retraite qui couronnent les portes d'église.

Voute. Plafond cintré ou ogival, en maçonnerie ou en charpente.

Z

Zigzag. (V. *page* 173.)

Zodiaque. Médaillons représentant les douze signes du zodiaque.

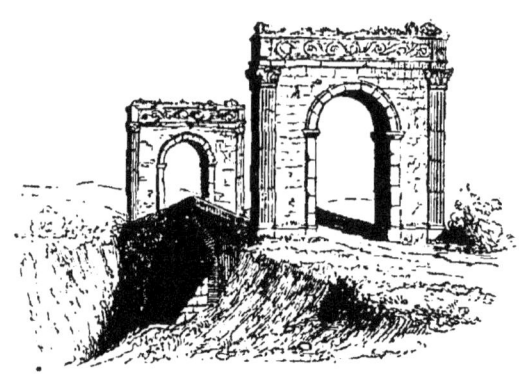

TABLE

DES NOMS DE VILLES, DE VILLAGES ET DE DÉPARTEMENTS

CITÉS DANS CE MANUEL.

(POUR SERVIR DE GUIDE MONUMENTAL EN FRANCE.)

ABBECOURT (Oise), 32.
ABBEVILLE (Somme), 34-37-40-41-223-229-307.
AGEN (Lot-et-Garonne), 155.
AIGNAY (Côte-d'Or), 16.
AIGUEPERSE (Puy-de-Dôme), 186.
AIGUES-MORTES (Gard), 325.
Ain, 78-162-199-229-249-251-293
AIRAINES (Somme), 244.
Aisne, 155-165-198-208-229-236-246-301-303-304-307-320-321-343-403.
AIX (Bouches-du-Rhône), 56-76-112-301.
ALBI (Tarn), 212-229-249-250.
ALLAINES (Eure-et-Loir), 18.
Allier, 33-94-229-304-307-342.
AMBAZAC (Haute-Vienne), 271-275.
AMBOISE (Indre-et-Loire), 323.
AMIENS (Somme), 119-200-212-213-217-250-251-254-269-280-294-336-407.
ANDELYS (les) (Eure), 317-334.
ANET (Eure), 229-234.

ANGERS (Maine-et-Loire), 47-85-94-154-162-198-300-306-320-350-353-403.
ANGOULÊME (Charente), 176.
ANJOU, 209-237.
ANNEVILLE-EN-SAISE (Manche), 42.
ANSE (Rhône), 207.
ANTIBES (Var), 92-102.
Ardèche, 218.
ARDEVEN (Morbihan), 16-24-25.
ARLES (Bouches-du-Rhône), 79-82-83-85-100-102-105-112-162-176-199-294-301.
ARQUES (Seine-Inférieure), 229-317.
ARRAS (Pas-de-Calais), 105-304-307-357.
Aube, 218-247-353-403.
AUCH (Gers), 353.
Aude, 186-198-218-300-320-404.
AUMALE (Seine-Inférieure), 234.
AUTUN (Saône-et-Loire), 53-75-78-82-83-86-92-198-223-251-403.
AUVERGNE, 156-171.
AUXERRE (Yonne), 85-218-415.

AVALLON (Yonne), 198.
Aveyron, 18-415.
AVIGNON (Vaucluse), 85-112-167-176-218-229-256-323-324.
AZAY-LE-RIDEAU (Indre-et-Loire), 329.

BAGÉ-LE-CHATEL (Ain), 162.
BAGNÈRES-DE-LUCHON (Haute-Garonne), 262.
BAGNEUX (Maine-et-Loire), 21.
Basses-Alpes, 78.
Basses-Pyrénées, 218.
Bas-Rhin, 81-156-212-215-218-251-254-256-262-353.
BAUX (Eure), 118.
BAYEUX (Calvados), 165-286-294-357.
BAYONNE (Basses-Pyrénées), 218.
BEAUGENCY (Loiret) 30-314.
BEAUVAIS (Oise), 85-162-193-212-217-223-229-230-236-248-281-301-306-307-353-357-417.
BEAUVOIR (Oise), 47.
BERRI, 34.
BERTHOUVILLE (Eure), 119.
BESANÇON (Doubs), 85-103-176-304.
BÉTHUNE (Pas-de-Calais), 302.
BÉZIERS (Hérault), 94.
BLAGNAC (Haute-Garonne), 94.
BLOIS (Loir-et-Cher), 303-306-307-329.
BORDEAUX (Gironde), 82-85-94-118-176-220-294-302.
Bouches-du-Rhône, 33-53-56-76-79-82-83-84-85-92-100-102-104-105-112-136-176-199-218-294-301-403.
BOUDEVILLE (Seine-Inférieure), 36.
BOUGON (Deux-Sèvres), 30.
BOUILLON (Manche), 16.
BOULOGNE-SUR-MER (Pas-de-Calais), 100-254.
BOUMIERS (Indre-et-Loire), 19.
BOURBONNAIS, 171-239.

BOURGES (Cher) 74-100-197-273-294-301-305-350-353.
BOURGOGNE, 31-165-239.
BREDY (Cher), 103.
BRETAGNE, 17-31-36-289-291.
BRETEUIL (Oise), 246.
BRIQUEBEC (Manche), 22.
BROU (Ain), 229-249-251-293.

CAEN (Calvados), 176-218-231-234-248-306.
CAGNES (Var), 338.
CAHORS (Lot), 98-102-186.
CALAIS (Pas-de-Calais), 222.
CALÈS (Bouches-du-Rhône), 33.
Calvados, 16-30-47-89-92-106-165-176-218-231-234-248-286-288-289-294-306-314-328-357.
CARCASSONNE (Aude), 198-218-320.
CARENTAN (Manche), 218.
CARNAC (Morbihan), 14-15-16-24-25.
CARPENTRAS (Vaucluse), 76-103.
CAUDEBEC (Seine-Inférieure), 229-254-303.
CAVAILLON (Vaucluse), 104.
CELLAS (Cher), 103.
CENTRE DE LA FRANCE, 158-165-170-172-223-238.
CEYSSAC (Haute-Loire), 33.
CHAISE-DIEU (Haute-Loire), 251-357.
CHALON-SUR-SAÔNE, 404.
CHALONS-SUR-MARNE (Marne), 198-229.
CHAMBERET (Corrèze), 275.
CHAMBORD (Loir-et-Cher), 308-329.
CHAMBOY (Oise), 317.
CHAMPAGNE, 235-236.
CHAMPEAUX (Seine-et-Marne), 199.
CHAMPLIEU (Oise), 53.
CHANTEL (Allier), 342.
Charente, 24.
Charente-Inférieure, 16-85-94-96-98-102-103-104-165-176-289-317.
CHARITÉ-SUR-LOIRE (Nièvre), 198.

CHARROUX (Vienne), 186.
CHARTRAIN (pays), 235.
CHARTRES (Eure-et-Loir), 165-205-207-212-253-254-353.
CHELLES (Oise), 165.
CHENEHUTTE (Maine-et-Loire), 100.
CHENONCEAUX (Indre-et-Loire), 329.
Cher, 19-74-92-98-100-103-197-273-294-301-305-350-353.
CHEVERNY (Loir-et-Cher), 47.
CHINON (Indre-et-Loire), 284-357.
CINQ-MARS (Indre-et-Loire), 104.
CIRON (Indre), 289.
CIVRAY (Vienne), 199.
CLÉDER (Finistère), 20.
CLERMONT (Puy-de-Dôme), 74-105-164-167-176-218-294-357.
CLINCHAMPS (Calvados), 47-89.
CLUNY (Saône-et-Loire), 301.
COLLONGES (Saône-et-Loire), 153.
COLOMBIER-SUR-SEULE (Calvados), 16.
COLOMBIÈRES (Calvados), 328.
COMPIÈGNE (Oise), 196-218-229-251-263-271-274-304.
CONDÉ-SUR-LAISON (Calvados), 30.
CONGUEL (Morbihan), 16.
CONLIÉGE (Jura), 36.
CONQUES (Aveyron), 414.
CONTY (Somme), 229.
Corrèze, 92-176-198-275.
Côte-d'Or, 16-17-47-104-200-212-213-234-259-262-264-294-304-306-357-415.
Côtes-du-Nord, 22-23.
COUCY-LE-CHATEAU (Aisne), 320-321-343.
COUDRAY-SAINT-GERMER (Oise), 275.
COUHARD (Saône-et-Loire), 83.
COURBOYER (Orne), 328.
COUTANCES (Manche), 212.
CRAN (Loiret), 94.
Creuse, 23-33-290.
CRISOLLES (Oise), 30.
CUNAULT (Maine-et-Loire), 176.
CUSSY (Côte-d'Or), 104.

DAUPHINÉ, 240-241.
Deux-Sèvres, 30-254.
DIEPPE (Seine-Inférieure), 34-36-106-218-329-331.
DIEULOUARD (Meurthe), 82.
DIJON (Côte-d'Or), 212-213-234-258-294-304-306-357-415.
DOINGT (Somme), 16.
DÔLE (Jura), 357.
DOLLON (Sarthe), 18.
DOMFRONT (Orne), 314.
DORDIVES (Loiret), 103.
Dordogne, 40-42-168-186.
DORMEL (Seine-et-Marne), 16.
DOUAI (Nord), 304.
Doubs, 85-103-176-304.
DREVANT (Cher), 92-98.
Drôme, 176.
DUNEAU (Sarthe), 18.

ÉBÉON (Charente-Inférieure), 104.
ÉCORNEBOEUF (Dordogne), 42.
ÉCOUEN (Seine-et-Oise), 234-329.
ÉPAUBOURG (Oise), 254.
ÉPERNAY (Marne), 234.
ÉPINE (l') (Marne), 229.
ESSÉ (Ille-et-Vilaine), 21.
EST DE LA FRANCE, 166-173-206-208.
ESTREBOEUF (Somme), 37.
ÉTAMPES (Seine-et-Oise), 198.
ÉTOILE (l') (Somme), 105.
EU (Seine-Inférieure), 36.
Eure, 32-118-119-229-231-234-248-275-300-304-317-329-353.
Eure-et-Loir, 18-26-27-89-165-205-207-212-253-254-314-325-353.
ÉVREUX (Eure), 229-275-304-353.

FAINS (Meuse), 105.
FALAISE (Calvados), 314.
FALGOUX (Puy-de-Dôme), 290.
FÉCAMP (Seine-Inférieure), 199.
FELLETIN (Creuse), 290.
FENIOUX (Charente-Inférieure), 289

FIGEAC (Lot), 303.
Finistère, 18-19-20-24-25-27-31-47-89-98-249-253-260.
FLANDRE, 356.
FLOGNY (Yonne), 106.
FOLGOAT (Finistère), 249-260.
FOLLEVILLE (Somme), 294.
FONTAINEBLEAU (Seine-et-Marne), 233-308-329.
FONTENAY-LE-MARMION (Calvados), 30.
FONTEVRAULT (Maine-et-Loire), 291.
FONTFROIDE (Aude), 300.
FOURVIÈRES (Rhône), 102.
FRÉJUS (Var), 82-83-92-94-96-102.

GAILLON (Eure), 329.
Gard, 76-78-84-100-101-102-118-325.
GASCOGNE, 239.
GAVRENNEZ (Morbihan), 28.
GELLAINVILLE (Eure-et-Loir), 26-27.
GENNES (Maine-et-Loire), 102-162.
Gers, 353.
GIEVRES (Loir-et-Cher), 82.
Gironde, 16-18-82-85-94-118-164-176-294-302-320.
GISORS (Eure), 32-231-234-248-317.
GRABUSSON (Ille-et-Vilaine), 16.
GRANVILLE (Manche), 229.
GRENOBLE (Isère), 136-176.
GRESY (Calvados), 289.
GUENEZAN (Côtes-du-Nord), 17.
GUYENNE, 329.

HAGUENAU (Bas-Rhin), 262.
HAM (Somme), 165.
Haut-Rhin, 229.
Haute-Garonne, 85-94-255-275-300.
Haute-Loire, 19-33-176-186-188-251-342-357.
Haute-Marne, 85-94 98-103-198-244.
Haute-Vienne, 94-103-229-271-275-354-413.

Hérault, 94-162-199.
HÉROUVAL (Oise), 32.
HÉROUVILLE (Calvados), 89.
HIÈVRES (Loiret), 314.
HONFLEUR (Seine-Inférieure), 229.

ILE DE FRANCE, 174-235-236.
Ille-et-Vilaine, 16-21-256-263-307.
Indre, 289.
Indre-et-Loire, 19-21-53-82-85-102-104-174-198-212-284-300-314-323-329-353-357.
Isère, 78-83-84-85-92-102-136-176-198.
ISERNORE (Ain), 78.
ISSOIRE (Puy-de-Dôme), 176-187-342.

JOBOURG (Manche), 19.
JOUARRE (Seine-et-Marne), 155-289-291-294.
JOUY (Seine-Inférieure), 102.
JUMIÈGES (Seine-Inférieure), 168-244-254.
Jura, 106-357.

KERCOLLEOCH (Morbihan), 25.
KERDANIEL (Côtes-du-Nord), 17.
KERGADIOU (Morbihan), 16.
KÉRISKILLIEN (Finistère), 24.
KERLAND (Finistère), 14.
KERMORVAN (Finistère), 27.
KERMURIER (Morbihan), 26.
KERVEATON (Finistère), 16.
KERVEN (Finistère), 27.
KERYVIN (Finistère), 18.

LA FRENADE (Charente-Inférieure), 16.
LAGNY (Oise), 30.
LAGUENNE (Corrèze), 275.
LA MAGDELEINE (Saône-et-Loire), 153.
LAMBALLE (Côtes-du-Nord), 47.
LANDAHOUDEC (Finistère), 25.

Landes, 31
LANGRES (Haute-Marne), 85-94-98-198-103.
LANLEFF (Finistère), 253.
LANGUEDOC, 240-241.
LAON (Aisne), 165-198.
LA PALLUE (Finistère), 31.
LA RIVIÈRE (Manche), 328.
LA ROUSSILLE (Creuse), 23.
LA TANNIÈRE (Allier), 33.
LAVAL (Mayenne), 198.
LAVERSINE (Oise), 33.
LE MANS (Sarthe), 16-85-162-294-300-306.
LE PUY (Haute-Loire), 176-186-342.
LEZOUX (Puy-de-Dôme), 118.
LILLE (Nord), 304.
LILLEBONNE (Seine-Inférieure), 90-92-98-229.
LIMALONGES (Vienne), 19.
LIMOGES (Haute-Vienne), 94-229-275-354-413.
LISIEUX (Calvados), 92-308.
LITHAIRE (Manche), 23-314.
LIVERNON (Lot), 24.
LOCHES (Indre-et-Loire), 198-306-314.
LOCMARIAKER (Morbihan), 15-17-30.
LOCUNOLÉ (Morbihan), 27.
Loire-Inférieure, 18-20-30-212-294-403.
Loiret, 30-94-103-205-255-304-306-307-308-314-403-404.
Loir-et-Cher, 47-82-89-300-303-306-307-308-329-350.
LORRAINE, 236.
LORREZ-LE-BOCAGE (Seine-et-Marne), 301.
Lot, 24-98-102-186-303.
Lot-et-Garonne, 80-155.
LOUDUN (Vienne), 16.
LOUPIAC (Gironde), 164.
LOUVIERS (Eure), 303.
Lozère, 23.

LUYNES (Indre-et-Loire), 102.
LYON (Rhône), 75-76-80-92-96-100-102-118-136-155-218-239-294-301-309-350.

MAGNY (Calvados), 288.
MAGUELONNE (Hérault), 199.
MAIGNELAY (Oise), 229-248.
Maine, 235.
Maine-et-Loire, 19-21-47-85-94-102-106-154-162-165-176-198-291-300-304-306-320-350-353-403.
MAINTENON (Eure-et-Loire), 18.
Manche, 16-19-22-23-25-42-43-92-98-104-212-229-251-256-301-314-328.
MARISSEL (Oise), 229-263.
MARMOUTIERS (Bas-Rhin), 156.
Marne, 86-102-104-198-212-214-215-218-229-234-271-309-353-357.
MARSEILLE (Bouches-du-Rhône), 53-56-83-100-136-294-403.
MARTEL-EN-QUERCY (Lot), 303.
MARTIMONT (Somme), 34.
MARTINVAST (Manche), 19.
MAS D'AGENOIS (Lot-et-Garonne), 80.
MAURIAC (Puy-de-Dôme), 290.
Mayenne, 198.
MEAUX (Seine-et-Marne), 212-214-218.
MENDE (Lozère), 23.
MÉNÉ (Morbihan), 27.
METTRAY (Indre-et-Loire), 21.
METZ (Moselle), 96-98-102-215-218-284-301.
Meurthe, 82-118-218-223-357.
Meuse, 105.
MÉZIÈRES (Calvados), 47.
MIDI DE LA FRANCE, 153-157-158-165-166-170-173-186-196-206-208-223-224-235-241.
MIENNE (Eure-et-Loir), 89.
MINOT (Côte-d'Or), 264.

MONTCEAUX (Seine-et-Marne), 330.
MONTDIDIER (Somme), 254.
MONTÉPILLOY (Oise), 325.
MONT-LA-CÔTE (Puy-de-Dôme), 23.
MONTMORILLON (Vienne), 290.
MONT-SAINT-MICHEL (Manche), 301.
Morbihan, 14-15-16-17-19-22-24-25-26-27-28-30-319.
MORIENVAL (Oise), 166.
MORTAIN (Manche), 251.
Moselle, 96-98-100-102-106-215-218-284-301.
MOULINS (Allier), 229-304-307.

NANCY (Meurthe), 118-357.
NANTES (Loire-Inférieure), 212-294-403.
NANTOUILLET (Seine-et-Marne), 329.
NANTUA (Ain), 199.
NARBONNE (Aude), 404.
NÉRIS (Allier), 94.
NESLE (Somme), 165.
NEUILLAC (Morbihan), 26.
NEUNG-SUR-BEUVRON (Loir-et-Cher), 82.
NEVERS (Nièvre), 198-212-263-325.
Nièvre, 198-212-218-263-325.
NIMES (Gard), 76-78-84-100-101-102-118.
NOGENT-LE-ROTROU (Eure-et-Loir), 314.
NOGENT-LES-VIERGES (Oise), 33.
Nord, 304-357.
NORD DE LA FRANCE, 153-157-166-170-172-176-193-195-196-202-212-235-238-244.
NORD-OUEST DE LA FRANCE, 238.
NORMANDIE, 34-36-164-174-188-235-236-237.
NOYELLES (Somme), 30.
NOYON (Oise), 193-197-236-301-303-304.

O (Orne), 328.

Oise, 17-30-32-33-47-53-85-105-162-165-166-171-193-196-197-198-210-212-217-218-223-229-230-236-246-248-251-254-259-263-271-274-275-281-292-301-303-304-306-307-325-353-357-417.
ORANGE (Vaucluse), 62-76-91-92-96-103.
ORBAY (Marne), 244.
ORLÉANAIS, 235-236.
ORLÉANS (Loiret), 85-255-304-306-307-308-403-404.
Orne, 16-19-212-314-317-328.
OUEST DE LA FRANCE, 165-172.

PARIGNÉ-L'ÉVÊQUE (Sarthe), 209.
PARIS (Seine), 38-53-96-112-114-118-119-198-203-205-206-210-212-223-229-230-234-235-248-249-250-256-262-263-264-274-280-294-301-307-308-309-320-329-340-353-404.
Pas-de-Calais, 100-105-155-201-218-222-244-254-302-304-307-357.
PÉRENNOU (Finistère), 89-98.
PÉRIGORD, 174.
PÉRIGUEUX (Dordogne), 40-78-94-102-168-186.
PÉRONNE (Somme), 303.
PERPIGNAN (Pyrénées-Orientales), 218.
PERROS-GUIREC (Côtes-du-Nord), 23.
PICARDIE, 171-174-184-186-195-206-216-231-235-236-356.
PIERREFONDS (Oise), 165-326.
PIN (le) (Calvados), 314.
PINOLS (Haute-Loire), 19.
PIRELONGE (Charente-Inférieure), 104.
PLONÉOUR (Finistère), 47.
PLOUHINEC (Morbihan), 25.
PLUCADEUC (Morbihan), 22.

POITIERS (Vienne), 82-94-156-162-176-189-192-198-251-253-275-303-306-325-334-356.
POITOU, 174-209-237.
PONS (Charente-Inférieure), 317.
PONTLEVOY (Cher), 19.
PORNIC (Loire-Inférieure), 30.
PORT (Somme), 30.
PREUILLY (Indre-et-Loire), 174.
PROVENCE, 166-240-241.
PUJOLS (Gironde), 18.
Puy-de-Dôme, 19-23-74-118-164-167-176-180-187-199-218-290-294-342-353-357.
Pyrénées-Orientales, 218.

QUINÉVILLE (Manche), 104.

REIMS (Marne), 86-102-104-212-214-215-218-271-309-353-357-404.
RHIN (BORDS DU), 166-217-222-236-237-238-295.
Rhône, 75-76-80-92-96-100-102-118-136-155-207-218-294-301-309-350.
RIEUX-MÉRINVILLE (Aude), 186.
RIEZ (Basses-Alpes), 78.
RIOM (Puy-de-Dôme), 353.
ROCHEFORT (Puy-de-Dôme), 23.
ROSCOFF (Finistère), 27.
ROUEN (Seine-Inférieure), 155-212-218-229-233-248-251-254-294-295-306-308-353-404.
ROYAT (Puy-de-Dôme), 199.
ROYE (Somme), 229.
RUE (Somme), 229.

ST.-AVENTIN (Haute-Garonne), 355.
ST.-BENOÎT-SUR-LOIRE (Loiret), 250.
ST.-BERNARD-DE-COMMINGES (Haute-Garonne, 300.
ST.-CHAMAS (Bouches-du-Rhône), 102-104.
STE.-CROIX (Bouches-du-Rhône), 199.
ST.-CYR (Manche), 43.

ST.-DENIS (Seine), 206-212-233-258-259-276-294-336-343-350-353.
ST.-DÉSIR (Calvados), 106.
ST.-ESTÈPHE (Charente), 24.
ST.-GÉNÉROUX (Deux-Sèvres), 254.
ST.-GEORGES-DE-BOCHERVILLE (Seine-Inférieure), 300.
ST.-GEORGES-LÈS-ROYE (Somme), 176.
ST.-GERMAIN-EN-LAYE (Seine-et-Oise), 330.
ST.-GERMER-DE-FLAY (Oise), 171-210-212-259-353.
ST.-GUILHEM-LE-DÉSERT (Hérault), 162.
ST.-HILAIRE-SUR-RILLE (Morbihan), 27.
ST.-JEAN-AUX-BOIS (Oise), 292.
ST.-JUST (Oise), 254.
ST.-LAURENT (Orne), 19.
ST-LAZARE (Indre-et-Loire), 19.
ST.-LEU-D'ESSERENT (Oise), 190.
ST.-LÔ (Manche), 229-256.
ST.-LOUP (Seine-et-Marne), 199.
ST.-MALO (Ille-et-Vilaine), 263.
ST.-MARTIN-AUX-BOIS (Oise), 218-251.
ST.-NAZAIRE (Loire-Inférieure), 18-20.
ST.-NECTAIRE (Puy-de-Dôme), 19-176.
ST.-OMER (Pas-de-Calais), 155-201-218-245.
ST.-QUENTIN (Aisne), 155-229-236-246-304-307.
STE.-RADEGONDE (Aveyron), 18.
ST.-REMY (Bouches-du-Rhône), 83-84-104.
ST.-RIQUIER (Somme), 227.
ST.-SAVIN (Vienne), 342.
ST.-SULPICE (Gironde), 16.
ST.-YVI (Finistère), 18.
SAINTES (Charente-Inférieure), 85-94-96-98-102-103.
SAINTONGE, 165-174-176.
SANDOUVILLE (Seine-Inférieure), 36.
Saône-et-Loire, 23-53-75-78-82-83-86-92-159-198-223-251-301-403-404.

Sarthe, 16-18-85-162-290-294-300-306.
SARZEAU (Morbihan), 30.
SAUMUR (Maine-et-Loire), 19-165-304-306.
SAUVIGNY (Côte-d'Or), 264.
SAVENIÈRES (Maine-et-Loire), 162.
SÉES (Orne), 212.
Seine, 38-53-96-112-114-118-119-198-203-205-206-210-212-223-229-230-233-235-248-249-250-256-258-259-262-263-264-274-276-280-294-301-307-308-309-320-329-340-343-350-404.
Seine-et-Marne, 16-155-199-212-214-218-233-289-291-294-301-329-330-353.
Seine-et-Oise, 198-234-308-309-328-330-336-353-410.
Seine-Inférieure, 34-36-90-92-98-106-155-168-199-212-218-229-233-234-244-248-251-254-294-300-303-306-308-317-329-331-353-404.
SEMUR (Côte-d'Or), 262.
SENS (Yonne), 212-284-404-415.
SÈVRES (Seine-et-Oise), 410.
SOING (Loir-et-Cher), 47-82.
SOISSONS (Aisne), 155-198-218-236-301-303-403.
Somme, 16-30-34-37-40-41-105-119-165-176-200-212-213-217-223-227-229-250-251-254-269-280-294-303-307-336-407.
STRASBOURG (Bas-Rhin), 81-212-215-218-251-254-256-353.
SUCINIO (Morbihan), 319.
SUD-EST DE LA FRANCE, 223-224.

TANCARVILLE (Seine-Inférieure), 317.
TARASCON (Bouches-du-Rhône), 218.
Tarn, 212-229-249-250.
TENTIGNAC (Corrèze), 92.
THANN (Haut-Rhin), 229.
THÉZÉE (Loir-et-Cher), 89.
TILLOLOY (Somme), 229.

TINTRY (Saône-et-Loire), 153.
TIRANCOURT (Somme), 105.
TITELBERG (Moselle), 106.
TOUL (Meurthe), 218-223.
TOULL (Creuse), 33.
TOULOUSE (Haute-Garonne), 85, 275.
TOURAINE, 174-235-237.
TOUR-LA-VILLE (Manche), 25.
TOURNUS (Saône-et-Loire), 159.
TOURS (Indre-et-Loire), 53-82-85-306-353.
TRACY-LE-VAL (Oise), 198.
TRÉBERON (Finistère), 31.
TRÉGUNC (Finistère), 24-31.
TROYES (Aube), 218-249-353-403.
TULLE (Corrèze), 176-198-275.
TUMIAC (Morbihan), 28.

UCHON (Saône-et-Loire), 23.

VAISON (Vaucluse), 92-102-103-154-162-198.
VALENCE (Drôme), 176.
VALENCIENNES (Nord), 357.
VALOGNES (Manche), 43-92-98.
Var, 82-83-92-94-96-102-328.
VARZY (Nièvre), 218.
Vaucluse, 52-76-85-91-92-96-102-103-104-112-154-155-162-167-176-198-218-229-256-323-324.
VENDEUIL (Oise), 47.
VENDÔME (Loir-et-Cher), 300-350.
VERNÈGUES (Bouches-du-Rhône), 53.
VERNEUIL (Haute-Vienne), 103.
VERSAILLES (Seine-et-Oise), 309.
VÉZELAY (Yonne), 176.
VICQ (Allier), 342.
VIENNE (Isère), 78-83-84-85-92-102.
Vienne, 16-19-82-94-156-162-176-186-189-192-198-199-251-253-275-290-303-306-325-334-342-356.
VIGNY (Seine-et-Oise), 327.
VILLEBON (Eure-et-Loir), 325.
VILLEDIEU (Orne), 16.

DE VILLAGES ET DE DÉPARTEMENTS. 473

VILLEFRANCHE (Rhône), 229.
VILLE-GENOIN (Côtes-du-Nord), 22.
VILLENEUVE (Var), 82.
VILLENEUVE-LE-ROI (Yonne), 255.
VILLERS-LÈS-ROYE (Somme), 105.

VITRÉ (Ille-et-Vilaine, 256-307.
VIVIERS (Ardèche), 218.

Yonne, 85-106-176-198-212-218-255-284-415.

FIN DE LA TABLE GÉOGRAPHIQUE.

TABLE DES MATIÈRES.

	Pages.
Préface.	5
PREMIÈRE PARTIE. — Époque celtique.	9
Chapitre I. — *Monuments fixes*.	14
Art. 1. Menhirs ou peulvans.	15
2. Dolmens, demi-dolmens et lichavens.	17
3. Allées couvertes.	20
4. Pierres percées.	22
5. Pierres branlantes.	23
6. Alignements.	24
7. Cromlechs ou enceintes druidiques	26
8. Tumulus, galgals et sépultures diverses.	27
9. Souterrains et mardelles.	32
10. Maisons et oppida.	34
11. Voies et ponts.	36
Chapitre II. — *Monuments meubles*	37
Art. 1. Pyrogues.	37
2. Instruments en pierre et en os.	38
3. Instruments et ornements en métal.	41
4. Vases et poteries.	43
5. Monnaies.	44
DEUXIÈME PARTIE. — Époque Gallo-Grecque	49
TROISIÈME PARTIE. — Époque Gallo-Romaine	59
Chapitre I. — *Monuments fixes*.	61

	Pages.
Art. 1. Notions préliminaires.	61
2. Temples et autels.	76
3. Tombeaux.	81
4. Villes, fora, murailles et portes de ville.	85
5. Maisons, palais, villæ et jardins.	86
6. Théâtres, amphithéâtres, cirques et naumachies.	89
7. Thermes et hypocaustes.	96
8. Voies publiques et colonnes itinéraires.	99
9. Aqueducs, cloaques, conserves, ponts et quais.	101
10. Arcs de triomphe et colonnes monumentales.	103
11. Camps.	105
12. Inscriptions.	106

CHAPITRE II. — *Monuments meubles* 112

Art. 1. Statues, armes, instruments et ornements . . . 112
 2. Poterie et verrerie 116
 3. Numismatique 119

QUATRIÈME PARTIE. — MOYEN AGE ET RENAISSANCE. . . 129

CHAPITRE PRÉLIMINAIRE. 131

Art. 1. Catacombes 131
 2. Cryptes. 135
 3. Basiliques. 136
 4. Architecture byzantine. 144

CHAPITRE I. — *Architecture religieuse* 149

Art. 1. Classification des styles architectoniques. . . 149
 2. Style latin (du IVe au XIe siècle). 152
 3. Style romano-byzantin (XIe siècle). 162
 4. Origine du système ogival 176
 5. Style romano-ogival (XIIe siècle) 184
 6. Style ogival à lancettes (XIIIe siècle) 199
 7. Style ogival rayonnant (XIVe siècle) 212
 8. Style flamboyant (de 1400 à 1550). 219
 9. Renaissance. 229
 10. Synchronisme des styles. 235

CHAPITRE II. — *Ameublement des églises*. 243

Art. 1. Pavage des églises. 243
 2. Portes d'église. 247
 3. Ambons, jubés et clôtures de chœur. . . . 248
 4. Stalles et buffets d'orgues 250

TABLE DES MATIÈRES. 477

	Pages.
Art. 5. Fonts baptismaux et bénitiers	252
6. Siéges épiscopaux, chaires, confessionnaux, dais et pupitres	255
7. Autels	256
8. Ciboriums, tabernacles, retables et crédences	261
9. Vases sacrés	264
10. Châsses et reliquaires	272
11. Croix, paix, lampes, chandeliers, encensoirs, diptyques et crosses	275
12. Cloches et clochettes	280
CHAPITRE III. — *Sépultures chrétiennes*	287
Art. 1. Cimetières, cercueils et croix funéraires	287
2. Fanaux et chapelles sépulcrales	289
3. Tombeaux	291
4. Pierres tumulaires	294
CHAPITRE IV. — *Architecture civile*	298
Art. 1. Du VIIIe au XIIe siècle	298
2. XIIIe et XIVe siècles	301
3. XVe et XVIe siècles	303
CHAPITRE V — *Architecture militaire*	311
Art. 1. Du Ve au XIe siècle	311
2. XIIe siècle	315
3. XIIIe siècle	318
4. XIVe siècle et première moitié du XVe	322
5. Fin du XVe siècle et commencement du XVIe	327
6. Renaissance	328
CHAPITRE VI. — *Sculpture*	332
CHAPITRE VII. — *Peinture*	339
Art. 1. Peinture proprement dite	340
2. Peinture sur verre	347
3. Peinture sur émail	353
4. Mosaïque	355
5. Tapisseries	356
CHAPITRE VIII. — *Iconographie et Symbolisme*	359
CHAPITRE IX. — *Notions élémentaires sur le Blason, la Paléographie, la Numismatique, la Glyptique, la Céramique, l'Armurerie, l'Orfévrerie et l'Horlogerie*	391
Art. 1. Blason	391

Art. 2. Paléographie.	398
3. Numismatique	402
4. Glyptique.	408
5. Céramique et verrerie.	409
6. Armurerie et damasquinerie.	410
7. Orfévrerie et bijouterie.	413
8. Horlogerie	415
APPENDICE	419
Glossaire des principaux termes archéologiques.	421
Table alphabétique des noms de villes, de villages et de départements cités dans ce Manuel.	465

FIN DE LA TABLE DES MATIÈRES.

ERRATA.

Page 14, ligne 7, *mirenh*, lisez : *menhir*.
— 19, — 29, *Pont-Leroy (Loir-et-Cher)*, lisez : *Pontlevoy (Cher)*.
— 32, — 15, *Toul*, lisez : *Toull*.
— 42, — 4, *Écornehœuf*, lisez : *Écornebœuf*.
— 43, — 14, *article 5*, lisez : *article 4*.
— 47, — 3, *Ploncour*, lisez : *Plonéour*.
— 65, — 7, *planches*, lisez : *planchers*.
— 76, — 22, *manoptère*, lisez : *monoptère*.
— 76, 3e dessin, *temple à antes*, lisez : *prostyle*.
— 77, 1er dessin, *temple prostyle*, lisez : *temple à antes*.
— 86, ligne 12, *villas*, lisez : *villæ*.
— 90, — 6, *proscenium*, lisez : *postscenium*.
— 120, — 24, *Jupiter debout*, lisez : *assis*.
— 173. Le troisième dessin représente des *pointes de diamants*.
— 196. La vignette représentant les *pointes de diamant* se trouve à la page 173.
— 246. Le carreau triangulaire provient de la sacristie de Sienne et porte le croissant, armes de Pie II.
— 248, ligne 7, lisez : *Maignelay (Oise)* et *Gisors (Eure)*.
— 255. Le dessin du bénitier de Villeneuve-le-Roi est à l'envers.
— 300, ligne 13, *Fonfroid*, lisez : *Fontfroide*.
— 310, — 9, *H. Langlois*, lisez : *La Querrière*
— 319, — 11, *Lucinio*, lisez : *Sucinio*.

www.ingramcontent.com/pod-product-compliance
Lightning Source LLC
Chambersburg PA
CBHW051346220526
45469CB00001B/132